BILL & HILLARY: THE MARRIAGE

柯林頓的權力謊言——欲望之河

克里斯多佛·安德森　著

陳秋萍　譯

國家圖書館出版品預行編目資料

柯林頓的權力謊言——欲望之河/克里斯多佛·安德森 (Christopher Andersen) 著. 陳秋萍 譯;— 初版. — 台北市 : 高談文化, 2004【民93】

　　　面； 公分

　　　譯自：BILL & HILLARY: THE MARRIAGE

　　　ISBN 986-7542-29-0 (平裝)

　　　1.柯林頓 (Clinton, Bill, 1946-) - 傳記

　　　2.希拉蕊 (Clinton, Hillary Rodham) - 傳記

　　　3.總統 - 美國 - 傳記

785.21 　　　　　　　　　　　　　　　　　93000775

柯林頓的權力謊言——欲望之河

作　者：克里斯多佛·安德森

譯　者：陳秋萍

發行人：賴任辰

總編輯：許麗雯

主　編：劉綺文

編　輯：呂婉君

行　政：楊伯江

出　版：宜高文化

地址：台北市信義路六段29號4樓

電話：(02) 2726-0677

傳真：(02) 2759-4681

製版：菘展製版　印刷：松霖印刷

http://www.cultuspeak.com.tw

E-Mail：cultuspeak@cultuspeak.com.tw

郵撥帳號：19282592高談文化事業有限公司

圖書總經銷：成信文化事業股份有限公司

電話：(02) 2249-6108　傳真：(02) 2249-6103

行政院新聞局出版事業登記證局版臺省業字第890號

Copyright (c)1999 by CHRISTOPHER ANDERSEN

This Edition Arranged With ELLEN LEVINE LITERARY AGENCY

Through Big Apple Tuttle-Mori Agency, Inc.

Complex Chinese Edition Copyright:2004 CULTUSPEAK PUBLISHING CO., LTD.

All Rights Reserved. 著作權所有·翻印必究

本書文字非經同意，不得轉載或公開播放

獨家版權(c) 2004高談文化事業有限公司

2004年03月出版

定價：新台幣250元整

目錄

她不知道應該殺他還是救他。

——曼蒂‧古朗華得，柯林頓顧問

我不喜歡這麼說，不過他確實欺騙她。

他是個大說謊家，只是她不願相信他最壞的一面。

——希拉蕊的一位密友

你這個愚蠢至極的王八蛋。

——希拉蕊對她丈夫說

第一章　犯錯的男孩

一九九八年八月十三日星期四

雀兒喜（Chelsea）撥開她臉上剛燙過的髮絲，轉身跟她母親揮手說再見，離開白宮，晚上去跟朋友們聚會。第一夫人希拉蕊·羅德漢·柯林頓（Hillary Rodham Clinton），站在白宮二樓寓所寬敞無比的中央大廳另一端，看起來瘦小、疲憊又脆弱，但仍堅強地回以一笑，虛弱地說：「玩得高興點！」之後，這個史丹福大學女生，就在時時刻刻跟著她的安全人員護衛下，搭乘電梯下樓，一輛待命的防彈轎車正等著她。

雀兒喜從史丹福大學回家過暑假，讓希拉蕊寬心不少。雖然分處美國東西兩地，但是七個月以來的大部分時間，這兩個女人一直經歷著同樣的情感震盪。這七個月當中，她們生命中最重要的一個男人，向她們還有全國民眾發誓，他從來沒有跟二十二歲的白宮實習生莫妮卡·陸文斯基（Monica Lewinsky）發生性關係。

希拉蕊太清楚比爾·柯林頓（Bill Clinton）過去擔任阿肯色州（Arkansas）州長時的輕率行徑，這一次，她卻必須相信他。進駐白宮這六年期間，柯林頓和希拉蕊並肩面對白水案（Whitewater）、旅遊局事件（Travelgate）、檔案事件（Filegate）、文森·弗斯特（Vincent Foster）自殺案以及寶拉·瓊斯（Paula Jones）性騷擾案，更別提那些不勝枚舉

的次要醜聞掃地和調查了。事實上，每一個案子都是希拉蕊出面，與白宮的律師團一起研擬策略，讓原告信譽掃地和發動反擊。

由阿肯色州前任職員寶拉‧瓊斯提出的性騷擾官司，確實讓希拉蕊顏面盡失。但是，這三指控（引誘寶拉到他下榻的飯店房間，褪下他的褲子，然後試圖強迫她口交）只跟柯林頓成為一國元首前的行為有關。此外，希拉蕊知道她丈夫在阿肯色州時，曾經跟一個舞廳歌手珍妮佛‧芙勞爾斯（Gennifer Flowers）關係曖昧，對寶拉‧瓊斯案，她相信柯林頓否認的話，因為希拉蕊堅信，寶拉只是她丈夫的政敵派出的一個爪牙而已。不顧總統顧問團的千託萬請，她斷然反對任何瓊斯案的庭外和解，這是個致命的錯誤決定，最終導致陸文斯基案一敗塗地。

當時，希拉蕊當時一無所悉，不過，在他們同住共處的白宮屋簷下，不可能在各個角落有安全人員埋伏的情況下，更不可能在寶拉‧瓊斯案判決結果未明，獨立檢察官肯尼斯‧史塔（Kenneth Starr）還緊盯著他們所有人不放時。

雖然希拉蕊當時一無所悉，不過，在一月七日柯林頓總統說出他對瓊斯案的證詞時，情勢已經開始不樂觀。法官蘇珊‧韋伯‧萊特（Susan Webber Wright）頂著她的招牌撲克臉，聽著柯林頓否認他曾經跟陸文斯基發生過任何形式的性關係，但在巧言誘哄下，他才說模糊記得買過一兩個小禮物送給這個實習生，但記不得她面對面或在電話中跟他說過什麼話。

回到白宮兩個小時之後，柯林頓總統打電話給他的秘書貝蒂‧居禮（Betty Currie），要她隔天早上到白宮的橢圓形辦公室來一趟。他說：「貝蒂，我想跟妳談談莫妮卡到我辦公室拜訪的事。」居禮掛上電話時心想，她幫柯林頓工作的這些年來，他從來不曾要她在星期天到白宮來過，在任何編列預算的緊要關頭，在奧克拉荷馬市炸彈事件之後、在任何天災、甚至與

沙丹・海珊（Saddam Hussein）一觸即發的戲劇性衝突期間，他都不曾這麼做。

同時，希拉蕊需要知道一些事。總統夫婦取消了與白宮幕僚長爾斯金・鮑爾斯（Erskine Bowles）共進晚餐的計畫，柯林頓告訴希拉蕊，希望她相信：他因為同情居禮一位有困擾的年輕友人，試著想幫她解決某些「感情」問題，這期間，那個可憐的困惑女孩卻以為，他們兩人之間不只是這樣而已。跟過去一樣，希拉蕊接受她得知的字面意思，把焦慮轉移到具有建設性的事情上。「我們這個週末，」她後來絲毫不帶譏諷地說：「來清一清櫃子。」

隔天，總統跟往常一樣，讓貝蒂等了超過一個小時，才獨自來到橢圓形辦公室，沒穿西裝外套，只穿著襯衫，到她辦公桌前跟她說話。她可以感覺到，老闆平常不在公眾面前展現的活火山脾氣正要爆發：額頭青筋突起，一邊說話，手指一邊敲著她的桌子。

「是這樣，昨天出庭應訊時，他們問我有關莫妮卡的幾個問題，」他搖著頭說：「現在，有幾件事妳可能想要知道。」

居禮一向願意掩護她的老闆，為了在他辦公室進進出出如過江之鯽的美女，跟希拉蕊撒點善意的小謊，是一回事，但在法庭宣誓下說謊，則是另一回事。

「她在那裡的時候，妳也一直在那裡，對不對？」他說。

「嗯，總統先生，我不確……」

總統站在她桌旁，傾身向她靠過去。「對不對？」他又問了一次。居禮害怕地點了頭。

「我們從來沒有單獨相處過，」總統繼續說：「莫妮卡來找我，我從來沒有碰過她，對不對？」

居禮再次點頭。

「妳看得到而且聽得到一切，對不對？」柯林頓繼續說，居禮一直點頭。「妳知道，貝蒂，她想跟我做愛，但是我不能那麼做。」

「是的，總統先生，」她回答：「你不能那麼做。」

「對，現在，打個電話給莫妮卡，」他說，轉身回到橢圓形辦公室。「我要知道她的情況。」

居禮打陸文斯基的呼叫器打了四次，都沒成功。那天早上，她又打了九次電話找陸文斯基，還是沒找到人。將近中午時分，她告訴總統，陸文斯基一通呼叫器或電話都沒回，柯林頓只是搖搖頭嘆口氣。

一九九八年一月二十日星期二晚上，嚇壞了的新聞秘書麥克·麥科里（Mike McCurry）打電話給總統。麥科里手上握著「華盛頓郵報」將於隔天早上出刊的頭條新聞，猶豫了片刻才把標題唸給總統聽：

　柯林頓被控控強迫助理說謊
　史塔詳細調查總統是否指示一名女子
　向瓊斯的律師否認指控事件

總統瞄了他的手錶一眼，已經午夜了。十二點○八分的時候，他打了一通電話給他的私人律師羅伯·班內特（Robert Bennett）。「我告訴你，羅伯，」他說：「這些全是謊言，從來就沒有發生過任何形式的性交。」

掛上電話沒多久，柯林頓馬上打電話給白宮副法律顧問布魯斯‧林德樹（Bruce Lindsey）。半小時後，一月二十一日的凌晨一點十六分，總統吵醒了在家的貝蒂‧居禮，為了「華盛頓郵報」即將刊出的報導向她警告，又把他們的故事講了一遍。然後他再一次打電話給陸文斯基……

早上六點，紐約的天色還沒亮，一位具影響力的華盛頓律師，也是總統多年來的心腹之交維隆‧喬丹（Vernon Jordan），被電話鈴聲吵醒。在總統的授命下，喬丹曾幫陸文斯基在紐約找工作，讓她離開華盛頓以免製造麻煩。他聽著老朋友告訴他，出現在當天郵報上的報導是個「漫天大謊」。七點十四分，柯林頓第三次跟白宮的副法律顧問林德樹通話。

此刻，柯林頓面對著最令人恐懼的事：把事情告訴他的妻子。希拉蕊晚上十一點前就上床睡覺了，而且睡得很熟，完全不知道報上刊登的驚人報導，以及柯林頓想要防止事件擴大的瘋狂舉動。第一夫人對丈夫夜裡的活動一無所知，並不是不尋常的事：就跟他們的偶像甘迺迪夫婦一樣，柯林頓和希拉蕊也有各自的睡房。事實上，柯林頓夫婦分房睡至少七年了，分床睡並不稀奇。

左手緊握著這份報紙，頭版登載著要命的標題，總統走向「官邸」──第一家庭位在白宮二樓的私人寓所。柯林頓故意經過掛著卡薩特（Cassatt）、塞尚（Cezanne）和庫寧（Kooning）畫作的中央大廳，經過擺滿了美國維多利亞式厚重家具，陰暗的林肯廳，以及玫瑰色調的皇后廳，然後才在走廊盡頭的第一夫人臥房前停步。

總統把手舉到眼睛的高度，輕輕敲門，然後不等回應，就慢慢推開門。他走進去坐在床緣。「沈睡型」的希拉蕊，就像自己丈夫形容的一樣，這時才醒過來。

「怎麼了？」她問，一邊用手撐坐起來。

「妳看，」柯林頓說，把報紙遞給他妻子。

希拉蕊一看完文章便勃然大怒。總統高聲宣稱他的清白，很快的，他們憤怒的叫罵聲就迴盪在整個走廊裡，對白宮幕僚以及負責護衛總統夫婦的安全人員而言，這是相當熟悉的聲音。

怒氣高張的對話只持續幾分鐘，過去希拉蕊一向都選擇站在柯林頓這一邊，但現在，柯林頓的總統寶座岌岌可危，她別無選擇，只能再次說服自己，他說的都是實話。怒氣一消，柯林頓就問他妻子一個每遇到危機就會問的問題：「那麼，我們該怎麼辦？」

接下來的二十分鐘，他很快把那天早上他和貝蒂·居禮、維隆·喬丹以及布魯斯·林德樹的討論，跟她說了一遍。柯林頓和希拉蕊都同意，總統應該接受當天已經約定好的媒體訪問。

不過他必須先取得顧問團親信成員的支持。

那一整天，總統對白宮幕僚說：「我要你們知道，我沒有跟那個女人，莫妮卡·陸文斯基發生過性關係」……「我沒有做錯任何事」……「我們從來沒有發生過任何形式的性交，我們沒有口交」。

柯林頓告訴他的一位資深顧問，「紐約客雜誌」（New Yorker）的前任撰述悉尼·布魯門索爾（Sidney Blumenthal），說陸文斯基的朋友都叫她「盯梢狂」。至於他自己，總統告訴布魯門索爾，他覺得「自己像小說裡的人物，被毀謗他的強力所包圍，我沒辦法讓真相大白。」然後，提到亞瑟·科施勒（Arthur Koestler）黑色小說裡被政府殘酷迫害的英雄，他說：「我覺得自己就跟小說『黑暗正午』（Darkness at Noon）裡的角色一樣。」

希拉蕊後來在她稱之為與肯尼斯·史塔的「戰爭」中，成了她丈夫最忠實的盟友。

她告訴一個加州的朋友，盲目地相信柯林頓「是我能度過這個難關的唯一方法，我必須相信我丈夫說的是真話。」

說服她自己相信這點，是件非常困難的事；柯林頓以前為他的婚外情，已經騙過她很多次。柯林頓叫醒她，拿「華盛頓郵報」的報導給她看之後，不到三個小時，希拉蕊搭上前往巴爾的摩（Baltimore）的火車，預定在那裡的高雪學院（Goucher College）就「種族關係」發表演說。「她很沮喪，」一個陪第一夫人出差的教育部官員說：「但不是很明顯，只是態度冷淡疏遠，總之那不是一趟愉快的火車之旅。」火車一離開華盛頓，希拉蕊的助理就接到一通打到她手機的電話，總之那不是一趟愉快的火車之旅。」火車一離開華盛頓，希拉蕊的助理就接到一通打到她手機的電話，「是總統打來的，」她小心翼翼地說，把電話拿給柯林頓夫人。可是希拉蕊沒有接電話，反倒是打開文件夾，開始看她的演講稿。

「我……我恐怕她現在沒辦法接電話，總統先生。」吃驚的助理結結巴巴地說：「可以請你留話嗎？」

總統沒有留話，不過他後來又打了兩通電話給希拉蕊。「希拉蕊拒絕接聽，」這名行政官員說：「即使那個拿著電話的助理就坐在她旁邊。」

至少一個白宮幕僚後來承認，在這個重要關頭，「總統非常擔心柯林頓夫人不回他電話，用心急如焚來形容並不為過。」大眾看不到任何癥象，顯示他擔心妻子可能懷疑他對事件的說詞。他首先在國家廣播頻道的「凡事深思」（All Thing Considered）的節目，然後是公共廣播公司（PBS）的「新聞時間」（The News Hour）由吉姆·拉瑞（Jim Lehrer）所做的訪談，還有跟助理開過的無數次會議，全都義憤填膺地否認。

不過，擔任他多年政治顧問的迪克·莫里斯（Dick Morris）打電話來的時候，他才稍微

卸下了面具。莫里斯被公認是柯林頓贏得選戰的大功臣，他很能體諒這個老朋友的窘境⋯⋯當報紙登出他跟一個妓女躺在華盛頓一家旅館房間的照片時，他立刻退出一九九六年的連任選戰。

莫里斯譴責白宮的「秘密警察」（他在政府體系裡的敵人）洩漏有關他性生活的機密消息給

「國家詢問報」（National Enquirer）。不過莫里斯並未怪罪總統，而且能以同理心傾聽這位老友也是恩人的苦衷。

「你這個可憐的王八蛋，」莫里斯說：「我剛看了報紙寫的事。」

「天啊，太慘了，」總統回說：「我沒有做他們說的事，可是我做了一些事，我是說，跟那個女孩子，我沒有做他們說的事⋯⋯但是我確實做了⋯⋯一些事。」

「柯林頓，」莫里斯說：「做什麼⋯⋯」

「我做的夠多了，」總統繼續說：「所以我不知道能不能證明自己的清白。可能有些禮物

（我送她的禮物）可能在她的答錄機裡有些留言。」

莫里斯從來沒有看過總統這麼意志消沈過，但他並不認為柯林頓的處境無望。事實上莫里斯堅信，總統能把這個情況轉變成政治上的優勢。「這個國家的人民很寬容，」他說：「你應該思考怎樣利用它。」

「但是法律的事怎麼辦？」柯林頓問道：「你知道嘛，法律的事？你知道，史塔和偽證以及所有⋯⋯」

莫里斯直接了當告訴總統，他可能比任何人都瞭解他的困境。「我想的是，我可能是你認識的人當中，唯一一對性上癮的人，」他說：「而且我可能可以幫你。」

「你知道，從選舉開始，我一直試著控制我的身體，我是指性方面。可是有時候我失敗

了，跟這個女孩子，我就是失敗了。」

「我知道，我知道，」莫里斯回答：「癮君子失足落馬。這種癮就像毒品或酒精，你就是必須認清它，並且跟它對抗。」

可是柯林頓還對危險上了癮。他是一個十足的冒險份子，熱愛置身於險境的緊張刺激，然後像魔術大師胡迪尼（Houdini）一樣奇蹟式地脫困。擔任阿肯色州州長時，他曾經厚著臉皮，走到美國境內各大飯店的櫃台服務人員面前，大膽自我介紹。

「我是比爾．柯林頓，阿肯色州州長，」他說：「我正在等一通美國總統打來的緊急電話，你能不能安排一個房間給我，幾個小時就好，讓我可以私下接這通電話？」然後他把當時的女友找來，在房間裡幽會。「躲在最明顯的地方，總是讓他樂不可支，」他一個多年的情婦說：「一切就在眼前，卻沒有人有絲毫懷疑。柯林頓會說：『這不是太棒了嗎？我甚至不用付錢開房間！』」

不過現在，一九九八年一月，危機勝過以往，難度也高多了。在電話中，莫里斯向總統建議一個能讓他脫離窘迫現況的方法。「聽著，比爾，我想美國人民會原諒你的，」迪克．莫里斯說，試著安慰他的老友：「你何不讓我去做個民意調查？我們就會知道外頭的氣氛怎麼樣。」

沈默片刻。「好，」總統嘆了一口氣說：「好，你去吧，一有結果就馬上打電話給我。」

莫里斯打電話給佛羅里達州墨爾本市（Melbourne, Florida）的一家調查公司，告訴受託進行民意調查的人，身分必須保密。他本人會付兩千元美金，並堅持不能有任何書面記錄，他要透過電話瞭解結果。

一部分調查是要瞭解民眾對總統公開道歉的反應，道歉函由莫里斯執筆。「多年來我個人行為上有些瑕疵，」莫里斯幫總統寫的講稿這樣起頭：「有過婚姻之外的性關係。」

那天晚上，柯林頓夫婦接待一百多名賓客，參加白宮募款基金會（White House Endowment Fund）的晚宴。他們從各自的臥房出來，沈默無語地走到電梯。海軍樂隊一開始演奏，總統和第一夫人立刻精神大振，那天晚上的一位賓客說：「好像有人幫他們接上電源似的，我整晚看著他們，他們完全，我是說完完全全，神采飛揚，整晚都是那麼的精神奕奕。」

幾天來，他們面對震驚全國的報紙標題，完全無動於衷，「謝謝你們的光臨，」希拉蕊開玩笑說：「這真是白宮最多事的一週。」根據晚宴中一位記者的描述，柯林頓夫婦「光芒耀眼，令人絲毫察覺不到，這個男人正面臨總統生涯中最大的危機。不過要是仔細觀察的話，還是能夠發現，整個晚上總統和夫人連一次都沒有交談過，一次都沒有。」

那天晚上，照慣例，希拉蕊十一點左右就上床睡覺了，柯林頓則回到橢圓辦公室工作。沒多久，迪克·莫里斯打電話來，告訴他民意調查的結果。

調查結果不太理想，莫里斯看著自己的潦草筆記，向總統報告，如果他發表了由他執筆的講稿，有四成七的民眾要他辭職，而有四成三的民眾要他留任，剩下的一成還未決定。莫里斯把他準備的講稿唸給總統聽。

「多年來我個人行為上有些瑕疵，有過婚姻之外的性關係。這帶給希拉蕊很大的痛苦，看到這件事讓她那麼難過，我一試再試，想約束自己的行為。成為總統以後，我決定修正我的行為。大部分時候我做到了，但有時候我失敗了，無法抵擋誘惑。事實上，在我擔任總統期間，我的確跟一位名叫莫妮卡·陸文斯基的二十二歲女性，發生過性關係。我對自己的所作所為，

後悔地筆墨難以形容。為此我鄭重道歉，也願意負起責任。我希望自己是個比較好的人，更能夠適應生活和工作上的壓力，我會加倍努力走向正途。」

「第一次出庭應訊時，我確實說了謊，並且慫恿莫妮卡撒謊。」

讀到這裡，莫里斯停了一下，預料柯林頓會用一句「可是那不是真的」打斷他，但總統什麼也沒說。莫里斯繼續講稿。

「我錯了，我為此感到抱歉，特別是為我帶給我妻子和女兒痛苦而抱歉，如果美國人民想要我辭去總統職位的話，我會這麼做⋯⋯」

再一次，莫里斯以為會被打斷，可能是一句「這太過份了」，然而並沒有發生。莫里斯繼續唸。

「雖然心情沈重，但我會這麼做。如果她們能原諒我，並且願意讓我繼續領導我們偉大的國家，我也會這麼做。我努力做個好總統，我想我做到了。我努力做個好丈夫，但恐怕有時候我並沒有做好。身為總統、懺悔的罪人，以及身為基督徒，我請求你們的原諒、神的寬恕，以及我妻子和女兒的包容。我的美國同胞們，我的未來掌握在你們的手中。」

讓莫里斯震驚的是，總統「從頭到尾都保持沈默」。

莫里斯進一步分析民意調查的結果時，他的結論是，美國民眾反對的並不是外遇事件本身，而是說謊和表裡不一。「柯林頓，」他說：「看起來美國人民願意原諒你的不忠，但是不原諒你做偽證或妨礙司法正義。」莫里斯繼續說明，任何形式的公開懺悔或解釋，都可以避免災難發生。

「那麼，」柯林頓回答：「我們非成功不可了。」

柯林頓為了在政壇生存下去的最後一搏，跟其他所有的戰役一樣，柯林頓非常倚賴希拉蕊。在華盛頓只有少數人，像希拉蕊擁有那種天生的政治智慧，或是以她自稱為「不留活口」的方法對待反對黨。她一向很擅長不對外表露她的情緒，然而一月二十三日「紐約時報」報導了她丈夫送給陸文斯基的禮物，是惠特曼的「草葉集」，據她助理說，希拉蕊「看起來很吃驚」。聲音透露些微的心痛，希拉蕊自言自語地說：「他送我的是同一本書，在我們第二次約會後……」。

儘管希拉蕊心存懷疑，還是有一些柯林頓的忠實盟友堅信，他能像莫里斯說的那樣「全身而退」。看到柯林頓出現在「新聞時間」的憔悴樣子後，隔天早晨，柯林頓夫婦在阿肯色州的老友、後來成了情境喜劇製作人的哈利‧湯瑪森（Harry Thomason），就飛到華盛頓看他的老朋友。他坦率告訴總統，他的「話說得太不具體……你應該解釋清楚，大家才會完全相信沒有發生什麼事。」湯瑪森堅決地說。

「你知道嗎，你說的沒錯」柯林頓表示同意：「我應該說的更有力一點。」

一月二十五日星期日，柯林頓夫婦按照計畫，邀請少數朋友到白宮看美國足球冠軍賽。其中一位是長期的民權鬥士傑斯‧傑克森（Jesse Jackson）牧師，他當晚坐在雀兒喜旁邊的沙發上，據希拉蕊後來說，傑克森「跟她一見如故，他讓雀兒喜自醜聞案發生以來，第一次開懷大笑，我很感激他這麼做。」

從傑克森牧師有利的位置觀察，他很快注意到總統和第一夫人之間不太尋常，顯然雀兒喜需要更多的關心。「她是位非常堅強的年輕女性，」傑克森回憶說：「但是她顯然很痛苦，我盡我所能讓她開心一點。」至於她的父母親，傑克森說：「關係緊張，顯而易見。」

美國民眾並不知道，當一月二十六日他站在總統發言台上，再一次否認他跟陸文斯基的婚外情時，他和第一夫人已經不再交談了。這一次他決定聽哈利‧湯瑪森的勸告，說話方式更有力一點。

「我沒有跟那個女人發生過性關係，」他對著攝影機搖著手指，氣憤地發誓：「我從來不曾教唆別人撒謊，一次都沒有，絕對沒有。」希拉蕊站在總統右側，雙手端莊地交握在前，點頭表示認同。

隔天早上，希拉蕊穿著褐色褲裝、戴著珍珠首飾和美國老鷹圖案的胸針，展現最近才有的正義凜然模樣，在國家廣播公司（NBC）的「今日現場」（Today Show）節目中，痛責批評她丈夫的人。此時在白宮，總統的右手放在嘴唇上，看著他的妻子告訴訪問者麥特‧勞爾（Matt Lauer），這整件事是「右派大陰謀」的一部分，目的是要整垮柯林頓。

事實上，這是個很常見的說詞。白宮的一個前任幕僚說：「每次情勢險惡的時候，希拉蕊就會把罪推到意圖整垮他們的黑暗勢力頭上，有時幾乎跟尼克森一樣。」確實，柯林頓夫婦從阿肯色州到華盛頓的所有對外談話中，一再提到神秘的「他們」──不惜一切破壞柯林頓政治生涯的不具名密謀者。

主持人勞爾不管希拉蕊提出的陰謀論，仍然追問：「如果一個美國總統在白宮裡發生婚外情，並且說謊掩蓋事實，美國民眾應該要他辭職嗎？」

希拉蕊不自在地變換坐姿，退一步說大眾有權利關心，但是勞爾再一次向她施壓，要她回答問題。「他們應該要他辭職嗎？」

「如果那些指控千真萬確的話，」希拉蕊說：「我想那是很嚴重的罪行。不過無法證明是

真的。」

根據希拉蕊的資深新聞秘書尼爾‧拉特摩爾（Neel Lattimore）說，就在那個時刻，總統肯定瞭解到「他不只在婚姻上背叛了她，在工作上也是一樣，他以前從來不曾在這方面背叛她。」無法面對希拉蕊知道真相的後果，他必須在公開場合以及私底下，繼續說謊。

在這個騙局裡，他最大的盟友就是希拉蕊本人。為了能說服自己繼續相信柯林頓，並非跟一個只比他們的女兒大幾歲的白宮實習生發生關係，希拉蕊的方法就是，不再看報紙。甚至連幕僚為她準備的每日新聞摘要，都要經過「消毒」。自從進入白宮以來，希拉蕊一直習慣閱讀這些摘要。它們全都是嚴肅的新聞報導或一些討論時事的文章，沒有小報八卦，更不會有性方面的內容。現在助理們遵守第一夫人的嚴格規定，不能摘錄任何跟陸文斯基醜聞有關的文章，希拉蕊覺得這個眼不見為淨的方法，對她女兒應該也管用。於是她打電話到史丹福大學，建議雀兒喜至少暫時，不要再看報紙了。

這之後的星期三，她又打電話給雀兒喜，這次是叫她回華盛頓，讓人看看他們一家團圓的樣子。雀兒喜告訴她母親說，沒問題，可是，她計畫星期四晚上先去看史丹福大學與亞歷桑納大學籃球隊的比賽，她可以搭星期五上午的早班飛機回華盛頓，準時回白宮吃晚飯。

但是總統對女兒另有計畫。在他的堅持下，雀兒喜要立刻回家，才能和她爸媽週五一起去大衛營，讓通訊社有足夠的時間把一家和樂團圓的照片，登在發行量極大的週末報紙上。這些重要照片一出現在全國報紙頭版，希拉蕊馬上搭機前往瑞士，柯林頓則去高爾夫球場。

回到史丹福，雀兒喜記取第一夫人的忠告，不理會報導他父親外遇細節的新聞風暴。雀兒喜不必擔心被記者糾纏，或被陌生人搭訕。他們在白宮的六年期間，柯林頓夫婦完全禁止媒體

採訪他們的女兒，雀兒喜從來沒有接觸過媒體，事實上，有一次她跟母親去非洲旅行，途中跟坦桑尼亞的學生說話，讓大部分的美國人都嚇了一跳。雀兒喜在白宮這些年來，這是他們第一次聽到她的聲音。

這個第一家庭的女兒在史丹福被保護的比以往更嚴密。至少有二十三個安全人員，盡職地捍衛雀兒喜的隱私，他們是因為外表年輕，可以假裝是史丹福的學生，所以才能被選為安全人員。

不過，這並不能阻擋史丹福大學游泳隊的明星選手麥特‧皮爾斯（Matt Pierce）在開學第一天就走到雀兒喜面前，跟她談了一陣子話。他們沒多久便開始約會，在陸文斯基醜聞爆發後，皮爾斯成了雀兒喜的主要精神支柱。

但是最後，她已經沒辦法不聽到一再被揭露出來的骯髒秘密，不但威脅她父母親的婚姻。五月十九日，她因為劇烈的胃痛而昏倒，被緊急送到校內的醫院。一連串的檢查排除了罹患盲腸炎、潰瘍或骨盆炎的可能性，醫生認為這種胃痛是壓力所致。

雀兒喜若出現任何懷疑徵兆或虛弱的表現，都可能無形地損害第一家庭尋常度日的形象，而且對一個十幾歲的女大學生來說，更重要的是，這還威脅到她父親的總統寶座，所以白宮發了一份新聞稿，聲稱雀兒喜只是感冒而已。後來的幾個月，雀兒喜因壓力而胃痛，緊急就醫至少三次，希拉蕊當然很擔心這件醜聞對女兒健康的影響。

雀兒喜到醫院就醫的過程，勾起了希拉蕊一連串痛苦的回憶。以前在小岩城的時候，希拉蕊好幾年來都裝作不知道柯林頓玩女人的事，直到有一年春天，她再也不能視而不見。在那之前，年輕的柯林頓州長參加了一個富有支持者姪子的訂婚典禮。一到會場沒多久，柯林頓就把

主人拉到一旁，告訴他這個二十幾歲的準新娘「很辣」，讓主人吃驚不已。那天晚上，柯林頓當著她未婚夫的面勾引這名年輕女子，破壞了他們的婚約；後來幾個月，他一直讓這個女人誤以為他會跟希拉蕊離婚，然後娶她為妻。

希拉蕊知道這件事的時候，據一個最親近的朋友形容，她「心頭一緊」，頓時呼吸困難，因而被緊急送醫急救。「希拉蕊一直忍受他再三的欺騙，」這個朋友說：「但是因為某些原因，這個外遇像一巴掌打在她臉上，名副其實讓她無法呼吸，因為焦慮過度進了醫院。她那時候跟柯林頓說：『不能再這樣了！』他答應說會改，她就相信他了。」

據那天餐館的服務生說：「希拉蕊不時地親吻和擁抱雀兒喜」。

二十多年後的現在，希拉蕊眼看著他們唯一的孩子，因為柯林頓的婚外情而焦慮過度，被送醫多次。那年五月，希拉蕊飛到加州去陪女兒，還帶著雀兒喜和她的男朋友麥特，以及幾名室友，一起到餐廳吃午餐。在那裡她的母愛表露無遺，不住地投注在這個十八歲女孩身上。根

那一年整個春天，希拉蕊每隔一天就打電話給女兒，試著為她打氣，安慰她說，那些「關於她父親的報導都不是真的。這種說法對雀兒喜來說，已經司空見慣了：從她有記憶以來，父母就告訴她，這個世界分為兩個陣營：仰慕她父親的人，以及想要毀掉他的人。

他們早在雀兒喜才六歲的時候，就正式開始傳授這個訓示。在那之前，安穩幽居在小岩城的州長寓所時，希拉蕊能夠「監控」這個小女孩關於她父親一切的所見所聞。但是她一開始上學、學會認字之後，面對一九八六年競選連任可能爆發的激烈惡戰，柯林頓夫婦先一步讓雀兒喜有心理準備，套用希拉蕊的話說，就是「如果她聽到有人說父親的壞話時，不要太驚訝或難過」。

希拉蕊在晚餐的時候宣布，爹地要再一次出馬競選州長，「如果他當選的話，」她告訴睜大了眼睛的雀兒喜：「我們就可以繼續住在這個房子裡……」不過首先，她繼續說，會有一場選戰，這期間爹地的敵人可能會說些攻擊他的「可怕事情」，「他們甚至會說謊，」她繼續說：「這樣子人們才會投票給他們，而不是投給爹地。」

希拉蕊後來回憶說，雀兒喜對政治人物會說謊這件事「很不能接受」，她一問再問：「他們為什麼會這麼做？」

「我告訴妳為什麼，」希拉蕊說：「我們來玩一個遊戲，妳假裝是爹地，告訴我為什麼我們要選妳當州長。」

雀兒喜停了一下，然後突然變得很嚴肅。「我是比爾‧柯林頓，」她說：「我的工作表現很好，幫助了很多人，請投票給我。」

雀兒喜對她的表現很滿意，正等著她母親大大讚美她一番，而結果卻是她父親靠了過來，臉色陰沈地在她面前搖著瘦長的食指，「我說，比爾‧柯林頓，我認為你的工作表現太差勁了，你加了稅，而且一點也不幫助人，為什麼，因為你是個很壞的人，我不會投票給你這樣的人。」

雀兒喜哭成了淚人兒。她想要知道「為什麼會有人說這種話呢？」不管她的淚水，這個奇怪的操練，繼續在晚餐桌上進行了好幾個星期。像是兩個律師扮演原告的辯護人，柯林頓和希拉蕊用問題和侮辱刺激雀兒喜，直到她麻木為止。「我們的角色扮演，」希拉蕊後來解釋說：「幫助雀兒喜在不受干擾的自家屋簷下，體驗每個人看到自己所愛的人，被人身攻擊時的感覺。」

這個練習繼續進行的幾個星期中，希拉蕊很驕傲地看到雀兒喜漸漸能夠「掌控她的情緒」，就像她母親本人一樣，很能自我控制。

接下來的六年，不管關於她父母親的言論有多麼負面，雀兒喜都只是聳聳肩不搭理。「但是當柯林頓一九九二年決定參與總統大選時，希拉蕊把她女兒拉到一旁，坦誠跟她談一談。「在選舉結束以前，」希拉蕊警告雀兒喜：「他們會攻擊我們，他們會攻擊妳，他們會攻擊妳的貓，他們也會攻擊妳的金魚。」

披上光鮮的套裝，頭髮經過細心吹整，柯林頓和希拉蕊在一九九三年一月踏入白宮，不管從哪一個角度看，都是九〇年代最有權勢的夫妻檔。但是因為雀兒喜一直被保護，不曾公開亮相，所以很少人注意到她的外表。除了尷尬青少年時期的正字標記──牙套和青春痘之外，雀兒喜還有一頭捲髮和不太合宜的衣著打扮。國家廣播公司的「週末夜現場」（Saturday Night Live）馬上抓住機會將目標對準第一家庭的千金。節目成員之一的茱莉亞．史溫尼（Julia Sweeney）故意戴牙套，一頭捲髮和化妝出來的青春痘，搞笑模仿雀兒喜，「笑」果很好但是很傷人。同時，麥克．麥爾（Mike Myers）和達娜．卡維（Dana Carvey）則故意拿副總統亞爾．高爾（Al Gore）的金髮漂亮女兒們跟雀兒喜做比較。

「我會盡我所能幫助雀兒喜，讓她夠堅強，不會受別人講的話影響，」希拉蕊告訴一個記者：「我們沒辦法控制別人。」

那些殘酷的戲謔很快便降溫了，事實上，大部分是因為雀兒喜完全避開大眾的眼光，隱藏在白宮的保護之下。但現在，十八歲的她不再生活在州長官邸與外界隔離的高牆之中，她年輕的生命中第一次離開柯林頓的勢力範圍，暴露在強烈指控她父親的箭頭面前。當她因為無法解

釋的胃痛而連站都站不直，一再進出急診室時，有一件事再明顯不過了：儘管他父母親盡全力教她對外界的批評無動於衷，但她跟雀兒喜再也無法全盤掌控自己的情緒了。

一九九八年春天，希拉蕊每天打電話給她女兒。然而六月雀兒喜回白宮的時候，才震驚地發現，她自己也被父母親對外一家話跟雀兒喜聊聊。希拉蕊不只跟她丈夫冷戰，還拒絕幫他研擬抗辯的對策。儘管柯林頓一再辯和樂表現給騙了。

解，第一夫人還是斷然停止跟白宮的法律團隊開會。

七月份，在媒體報導了橢圓形辦公室的口交事件，以及陸文斯基染有精液的GAP藍色洋裝期間，雀兒喜站在她母親這一邊。現在她也跟第一夫人一樣，不再跟她父親交談。

那個月的月底，雀兒喜和母親到華盛頓一家很受歡迎的餐廳，跟朋友一起吃飯，當她們被帶到位在餐廳後方的桌子時，一個女客人從她的座位上站起來鼓掌，然後客人也一個接著一個地跟著做，最後整間餐廳的客人都站了起來，幫這兩位女性加油。希拉蕊和雀兒喜坐了下來向大家微笑揮手致意，但顯然這種場面讓第一夫人不太自在。她太清楚人們為什麼會為她和女兒加油，而且她痛恨因丈夫不忠，讓她變成人們同情的對象。

八月份一個悶熱的晚上，雀兒喜跟朋友出去玩時，她母親走到床邊等她丈夫。至今兩個星期，早已預料到的事終於發生了，就是八月十七日在史塔的大陪審團面前，總統在證詞中，被迫承認他跟陸文斯基發生過性關係。

確切來講，這個轉捩點是發生在兩週以前的八月三日，肯尼斯‧史塔的兩名副手跟一名醫學科技人員前往白宮。在律師的監督下，總統捲起袖子，手握成拳，當針頭扎進手臂抽血時，他一邊說笑。那時候，柯林頓已經知道他的DNA採樣，會殘酷無情地把他跟陸文斯基藍色洋

裝上的精液漬跡連在一起。

八月十二日，總統打電話給他的老友也是顧問的迪克·莫里斯，試著對他說出實情，他奇怪地想把至少一部分責任推給反對黨，他說自從一九九五年共和黨造成政府停擺，他心理壓力沈重因而失足，跟陸文斯基發生「不恰當」的關係——他對此行為感到非常羞愧。

八月十三日星期四，柯林頓從橢圓形辦公室走到希拉蕊的臥房，此時，這段路對他而言又漫長又孤獨。他再也沒辦法對她隱瞞真相，一切都是真的。雖然他還是堅稱從來沒有真的跟陸文斯基發生性關係（根據柯林頓的定義，性指的就是性交），但他已經越界了。柯林頓不肯講細節，可是他承認他一直在說謊。這位美國總統雙膝跪地，哭著求她原諒，第一夫人則坐在床緣，不發一語。

接下來柯林頓與希拉蕊之間發生的事，安全人員以及在走廊另一頭負責內務的人員都聽得一清二楚。以前，希拉蕊曾經拿書和煙灰缸往總統身上丟——兩次都擊中目標。這一回，據他跟一個最老的政治心腹說，希拉蕊站了起來，一掌摑在他臉上的紅印。

「你這個愚蠢至極的王八蛋，」希拉蕊大叫。她的聲音尖銳刺耳，響徹整個走道，這幾年來在白宮工作的雇員常聽到這樣的聲音。「我的天啊！柯林頓，你怎麼會冒著失去一切的危險，去做那件事呢？」

不過，在抓狂的太座面前噤聲不語，並不是柯林頓的習慣。他也出言大聲爭辯，跟在大陪審團面前一樣，說他沒有跟陸文斯基上床，所以不算外遇。他跟陸文斯基做過口交、愛撫和電話性交，根據柯林頓狹窄的定義，並不是性關係。「這件事我沒有騙你！」門外的人都可以聽

到他大叫，「我說我沒有跟那個女人做愛，我沒有！」

尖叫聲持續了幾分鐘，然後好像跟開始時一樣，突然停了，身心俱疲的希拉蕊，跌坐在床上，麻木地說：「我們要怎麼跟雀兒喜說呢？」

雀兒喜學她母親，也不再看報紙，但是，這兩個女人都沒有辦法避開星期五早上「紐約時報」報導的影響。頭條報導引述了白宮高層人士的話，指出總統即將承認他跟陸文斯基的外遇關係。可是，這對父母還是沒辦法達成共識，坐下來告訴女兒所有的真相。

隔天，希拉蕊必須要運用她所有的演技，來度過這一天。「認為希拉蕊在之前就知道一切的人，那個週末都不在那裡。」一個老朋友琳達·布拉德沃斯·湯瑪森（Linda Bloodworth Thomason），她是哈利·湯瑪森的妻子，也是生意合夥人。她說：「白宮二樓是個陰鬱的地方。」雖然希拉蕊知道柯林頓除了承認說謊之外，別無選擇，但她必須為丈夫和自己爭取一點時間，設法全身而退。以前她曾經帶著他脫離無數次的險境，這次她還是會這麼做，不過她需要時間⋯⋯

至少那時候，她會跟打電話來的朋友說，「紐約時報」的報導沒有半句真話。她指示她的律師告訴媒體同樣的話：她丈夫不會承認跟陸文斯基有過性關係。

那個星期五的下午，第一夫人不情不願地幫柯林頓五十二歲生日辦了一個驚喜派對。她別無選擇⋯⋯早在幾天前，這個活動的消息就已經發給媒體了。不過，因為他的生日是八月十九日（還有五天時間才到），所以到時總統和希拉蕊一起走到南草地（South Lawn），海軍樂隊奏起「生日快樂歌」時，他還可以假裝真的很驚喜。

人群中瞭解希拉蕊的人，立刻發現事情不太對勁，賓客們竊竊私語，說第一夫人看起來很

憔悴，情緒也很低落。她對總統表現的肢體語言，明顯透露出她對他的感覺。「我想他們剛在官邸又吵架了，」參加生日派對的一個客人說：「她冷若冰霜，我們所有人都覺得涼到腳底。」

希拉蕊站在那裡，面無表情跟木頭人一樣，柯林頓低聲說了幾句謝謝各位來賓的話，然後彎身吹熄生日蛋糕上的蠟燭。他後來提到當時的狀況說：「我真希望一切事情都能煙消雲散。」

隔天，總統取消了週末的高爾夫球球敘，關在橢圓形辦公室跟他的律師密商，嚴肅地討論面對大陪審團時的證詞。雀兒喜留在自己的房間，跟她的男朋友麥特掏心掏肺地通了好幾個小時的電話。希拉蕊也關在她自己的房間裡，除了她母親桃樂絲‧羅德漢（Dorothy Rodham）之外，不肯跟任何人說話。

桃樂絲曾經夢想她女兒成為美國最高法院的第一位女性法官，這時她跟往常一樣，敦促希拉蕊發動攻勢支援丈夫。試想失去現有一切的後果，就知道希拉蕊絕對會挺身救夫的。

星期天上午，柯林頓夫婦走在方德利聯合衛理公會教堂（Foundry United Methodist Church）的石階上，一邊跟攝影師微笑揮手。他們出現時，她特意握著他的手。兩個小時後回到白宮，她開始馬不停蹄地召開一連串策略會議，研擬打擊特別檢察官的對策，保住她丈夫的總統寶座。她在當天的第一場會議中宣布，這是一場「全力以赴的戰爭」。

「這正是典型的希拉蕊，」另外一個柯林頓的助理回憶說：「她把所有的資源都用在這場政爭當中，而不管其他的事。」根據她一個阿肯色州的友人說：「希拉蕊不想讓肯尼斯‧史塔殺了她丈夫，她要留下活口，再由她自己動手殺了他。」

柯林頓被他自己的麻煩弄得身心俱疲，套句雀兒喜的史丹福密友說的話，他感受不到女兒已被他承認外遇的驚人告白「毀了」。與他不久後跟美國人民說的史丹福密友說的話相反的是，他並未請求女兒的諒解。「柯林頓總統沒有跟雀兒喜道歉，他甚至沒有跟雀兒喜談陸文斯基的事，而柯林頓夫人因為太生氣，又蒙受奇恥大辱，也沒有跟女兒說，所以雀兒喜只好自力救濟。她跟別人一樣從電視上得知這個消息，深受打擊。」

在那個關鍵的周末，總統與他主要的策略幕僚開會時，決定圍堵這件醜聞的唯一方法就是，盡可能把它描寫成個人私事，一個資深的民主黨官員說：「不是總統的爭議，而是個人的爭議。」甚至在總統公開招認以前，要先讓大眾一瞥幕後，一個痛悔的丈夫和父親在努力創造家庭幸福。

就在這個時候，傑斯‧傑克森適時打電話到白宮給雀兒喜，問是不是能幫什麼忙。美國足球大賽之後，這位牧師曾經打過幾次電話到史丹福找雀兒喜，兩人一起在電話中禱告過。這次，電話另一頭的聲音因情緒激動而顫抖著：「現在我爸媽的狀況很不好，」她努力不讓眼淚掉下來：「你今天晚上可以過來跟我們一起禱告嗎？」

傑克森是柯林頓的忠實支持者，他不斷在有線電視新聞網的現場節目上，慷慨激昂地為總統辯護。那天晚上，他十點三十分一下飛機，就被政府的禮車迅速接到白宮，一個安全人員直接護送他到二樓的私人寓所。

希拉蕊和雀兒喜兩人都穿著長袖運動服（她們平常週日晚上的家居服）在中央大廳跟傑克森碰面。她們眉頭深鎖，顯然剛剛哭過。三人擁抱在一起，然後憂鬱地走到黃色橢圓廳（Yellow Oval Room）。

據傑克森後來形容，這兩個女人「傷心欲絕」，他於是立刻出言安慰她們。首先他指出，即使聖經裡最偉大的英雄，也曾經不起誘惑。「妳們如果問說像柯林頓這麼有權勢的人，怎麼會犯這種錯呢？」傑克森牧師說：「那麼，大衛王怎麼也會犯錯呢？大衛曾經是個天才兒童，殺退入侵的歌利亞人（Goliath），成為以色列最偉大的國王，他也是很有天賦的音樂家，就跟柯林頓一樣。但是看到貝絲希巴（Bathsheba）時，他卻變懦弱了。而力大無比，又有能力的參孫（Samson），在大利拉（Delilah）面前時，也屈服於情慾之下。」

傑克森繼續告訴雀兒喜和她母親，「當你被迫走過風暴時，才是真正考驗一個人信心的時候。這一切事情的關鍵正是：信心。信心和無條件的愛。」

快到午夜的時候，總統走了進來，為他的來訪與傑克森握手。傑克森提到柯林頓：「我的意思是，面對現實，他對發生的事覺得很不好意思，而且希拉蕊必須面對整件事的羞辱。」傑克森再一次引用聖經上的例子：「不同的是，肯尼斯‧史塔可以用政府的錢來扮演上帝，主宰他人生死。」

希拉蕊說出其不意笑著尖叫。要說她對史塔的恨意之深，連她丈夫都比不上。她問：「到底你是從哪裡聽到這件事的？」

柯林頓並沒有被逗笑，他嚴肅地說，這家人需要上帝的慰藉。但是顯然不是總統本人，因為他馬上去三樓的日光浴室，跟哈利‧湯瑪森開會，湯瑪森又從他經營的電視節目製作王國中抽身，撥出時間來協助他這個準備戰鬥的朋友。

柯林頓在告退之前，靠到傑克森身邊，請他留下來跟雀兒喜單獨談談。「我想這整個情勢讓她很困惑，」總統說：「如果你可以讓她明白，這些事就是會發生……」希拉蕊這時上床去

睡了，留下傑克森跟雀兒喜靜靜地談一談。

「已經十九、二十歲了，她當然知道性的事。」傑克森說：「她看過錄影帶、看電視、聽音樂。她知道婚姻是怎麼一回事，事實上，也知道發生了什麼事。」

傑克森開始先拿雀兒喜的父母跟亞當、夏娃做比較，傑克森解釋說，他們決定反抗上帝，吃了禁果，是人類掩蓋事實的開始，他告訴雀兒喜：「這當中的教訓是，你一開始就不應該跟那條蛇說話！」

當傑克森試著跟雀兒喜解釋上帝「是慈悲的，會寬恕你父親的罪」時，總統和湯瑪森則在討論跟美國人民告白時的恰當語氣。一月份，在陸文斯基被豁免作證指控柯林頓之前，還有在全世界知道具體證物存在之前——一件留有他精液的洋裝，正是湯瑪森敦促他在發表電視演說時，不要表現非常懊悔的樣子，而且抨擊主要折磨他的特別檢察官肯尼斯·史塔時，不要遲疑。

他再一次聽從湯瑪森的建議，「你說的沒錯，」柯林頓說，怒氣開始上升：「那個王八蛋史塔太過份了，美國人民一開始就知道，這是他媽的政黨迫害。」他一拳搥在桌上。這麼多年了，湯瑪森還是覺得柯林頓的怒氣挺難控制的，讓他有點畏縮。白宮幕僚替之取名為「帝王脾氣」（purple fits）。在巧妙的掩藏下，外界雖毫不知情，但是跟柯林頓一起工作的人，都很熟悉總統火山爆發式的性格。

當總統在樓上大聲咒罵時，雀兒喜和傑克森在樓下手握著手，低著頭禱告。傑克森牧師離開之前，把雀兒喜拉到一旁，問她是不是會好好照顧自己。

她點點頭，傑克森握著她的手說：「妳現在有個重要的任務就是拉妳爸爸一把。」

「我愛我父親，」她說道，試著露出笑容：「我做得到的。」

「我知道妳可以，」他回答：「我知道妳可以的。」那晚傑克森離開白宮，深信希拉蕊儘管又受傷又生氣，但還是會安然度過的。他說：「這一切讓希拉蕊顏面盡失，但她的韌性非常強……我想最重要的是雀兒喜和希拉蕊都站在他那邊，我認為如果沒有那股力量支撐，他的麻煩就真的大了。」

隔天下午十二點五十九分整，柯林頓走進白宮的地圖廳（Map Room），雀兒喜的房間就在正上方的三樓，她在電話中跟男友麥特‧皮爾斯哭訴。

習慣性遲到的總統，照慣例讓國會議員和幕後內閣成員等了一個多小時，才在預定向大陪審團提出證詞的前一分鐘到達。陪審團的成員事實上是在城的另一邊，看著閉路電視，但是史塔和六個檢察官已經坐在總統對面，打開卷宗等他來。

在他們提問之前，總統先朗讀一份仔細擬寫的聲明稿。其中，他承認跟陸文斯基有「不恰當」的關係，就只是這樣而已。然後就是一連串的質詢，脾氣異常暴躁的柯林頓花了好幾個小時，剖析他對寶拉‧瓊斯案的證詞，堅稱當他否認跟陸文斯基的性關係時，他並沒有做偽證，因為他沒想到他們之間發生的事，如口交、愛撫、一起自慰、猥褻的電話內容，會被他或法庭定義為性交。

史塔和他的幕僚開始不耐煩，要求總統清楚回答，他和陸文斯基做過、以及沒做過的事情，但他只是請他們瞭解他有隱私權，而拒絕回答問題。當總統技巧地避開檢察官的詢問時，他的顧問群正在白宮法律顧問查爾斯‧魯夫（Charles Ruff）辦公室裡，審閱柯林頓預定在當天晚上發表的演講稿內容。

政治策略家保羅‧貝佳拉（Paul Begala）花了一個週末的時間寫這篇講稿，助理們稱之為「自責草稿」（remorse draft），特意避免提到特別檢察官。但是現在，貝佳拉、資深顧問羅姆‧艾曼紐（Rahm Emanuel）、商業部長麥基‧坎特（Mickey Kantor）以及六個主要的助理收到了總統本人修過的講稿，在措辭非常婉轉地提到錯誤行為之後，就是對史塔的猛烈抨擊。

大約在柯林頓即將面對電視攝影機鏡頭，對全國人民發表談話的前兩個鐘頭，他跟核心幕僚又在日光浴室開了一次會。這一次，希拉蕊也在會議當中，因為談話結果對她的影響，都大過於其他人。她丈夫的另一個顧問，行政部門中的強硬派布魯門索爾在歐洲度假，抽出時間傳真一系列的演講稿給第一夫人，讓她丈夫發表，內容一篇比一篇的尖銳。

「在幕僚開會時，柯林頓夫人一向非常踴躍發言，」當她走進日光浴室時，出席該會議的一個人說：「她說的話經常比總統還多，相信我，她總是直言不諱，不怕會讓別人難受。」這次的策略會議也不例外。希拉蕊一走進日光浴室，便開門見山說，她要她丈夫抨擊史塔。儘管控訴是真的（總統跟陸文斯基有婚外情，而且說謊掩蓋），但沒有人會知道，那是因為史塔殘酷追擊她丈夫所致。她說：「他們一開始就迫害我們，你現在最不應該做的就是躺下來裝死。

柯林頓，你必須挺身而出，痛擊肯尼斯‧史塔。」

但是貝加拉和其他人都力勸總統不要出言攻擊，他會無功而返。柯林頓憤慨地說：「沒有一個特別檢察官膽敢窺探總統的私生活，這個傢伙一開始就在找我麻煩。更何況，很多人都痛恨史塔，我想要找他們談談。」

他的顧問們堅持看法，試圖說服柯林頓，美國人民現在想聽到的是一聲道歉。柯林頓的律

師也齊聲唱和，力勸他刪掉對史塔的刻薄言詞。最後，早在七個月前就把整個爛攤子歸罪給

「右派陰謀」的希拉蕊，起身離開。她直率地跟她丈夫說：「你想說什麼，就說什麼。」

那個星期一的晚上，他說了他們兩個人都想說的話。跟他的偶像約翰・甘迺迪一樣，柯林頓每天要換三套整齊熨燙過的西裝。他洗了澡，換掉褐色西裝，穿上嶄新的藍色西裝和領帶之後，在九點四十分的時候，走進燈光微暗的地圖廳。起初他好像滿輕鬆的，甚至還跟他的助理講了幾個笑話，但一個助理看到總統複習他的講稿，雙肩下垂，嘴巴唸著每個人可因此躲過責難的字句時，他注意到柯林頓看起來「很洩氣、銳氣盡失」，像個剛被母親訓過一頓的小男孩。

總統在攝影機前坐了下來，播出時間開始倒數，貝佳拉把麥克風固定在他老闆的領帶上。然後柯林頓雙手交握在前，跟他先前否認時同樣一本正經的態度，跟美國人民略表歉意。

樓上，雀兒喜一個人留在房間裡，她母親則跟幾個助理一起看他父親演說。即使在他好像直接跟她道歉時，希拉蕊的表情一點都沒有洩露出她的情緒。

「晚安，」總統開始說話：「今天下午在這個房間裡，坐在這張椅子上，我在獨立律師顧問團和大陪審團面前，提出我的證詞。」

「我誠實回答他們的問題，其中包括我個人的私生活，沒有任何一個美國公民，」他繃著臉補充說：「會想要回答的問題……確實，」他繼續告白：「我跟陸文斯基小姐發生過不太恰當的關係，事實上，那是錯的。它導致嚴重的判斷錯誤，以及我必須負起全責的個人疏失……

我誤導別人，包括我的妻子，」他說：「對此我非常後悔。」

話鋒一轉，抨擊史塔的調查「太耗時、耗費金錢並且傷害太多無辜的人」之後，他再次提

到希拉蕊和雀兒喜，「現在，這是我與我最愛的兩個人——我太太和我們的女兒——以及我們的上帝之間的事。我必須鄭重聲明，而且不管要付出什麼代價，我都會這麼做。」

「對我個人來說，沒有什麼比這更重要。不過它是私事，我想要讓我的家人擁有自己的國家庭生活，這是我們的家務事，跟別人無關。即使是總統也有自己的私生活……這件事讓我們國家紊亂太久了，我為這整件事負起我應負的責任，這是我唯一能做的事。現在，是該往前走的時候了，事實上，時間已經耽擱了。」

看到這裡，希拉蕊從椅子上跳起來，對著電視螢幕鼓掌。她說：「說的好！給他們一點顏色瞧瞧。」總統也一樣得意。他沒有特定要問誰地說：「我覺得滿順利的，你們覺得呢？」他繼續說：「沒錯，是我們該結束這整件事的時候了。美國人民已經受夠了這些狗屁倒灶的事……」

演講持續不到四分鐘，但總統的顧問們馬上發現，這短短四分鐘所造成的政治傷害，大到無法計數。讓情況更複雜的是，在演說前的幾小時，希拉蕊曾經指示她丈夫的幕僚，打電話給國會山莊（Capital Hill）的民主黨領袖們，安慰他們說，柯林頓在大陪審團前的證詞一切順利。但柯林頓一踏出熄燈的地圖廳，顧問們就開始討論如何因應政治傷害的問題。

然而，就算他們對海嘯一樣大的後座力毫無準備，演說播出之後幾分鐘，兩黨的成員馬上衝到攝影機面前，表示他們很失望，柯林頓沒有說出大眾想聽的話，只跟全國民眾模稜兩可地道歉。資深的共和黨參議員歐林‧哈契（Orin Hatch）提出坦白招認應該足以平息非難的建議，激怒了他同黨的成員，哈契嚴詞譴責柯林頓抨擊史塔的舉動：「那不是很可悲嗎？我告訴你，他真是個笨蛋。」民主黨參議員黛安‧范斯坦（Dianne Feinstein）也一樣生氣，她說：

「我對他的信心已經嚴重動搖了。」

連老友們像前任白宮資深顧問喬治・史蒂芬諾普勒斯（George Stephanopoulos）和前任新聞秘書迪・迪・麥爾斯（Dee Dee Myers）都對前老闆非常失望。史蒂芬諾普勒斯說，他跟留在白宮的朋友都有種「徹底幻滅」的感覺。看法一致的麥爾斯說：「他本來有機會扭轉逆勢的，現在恐怕為時已晚。」另一個前任顧問，資深的華盛頓內幕人士大衛・喬根（David Gergen）嚴厲批評柯林頓，不應該聽他妻子的話，並且敦促他「開始為國家著想，不要只想保住婚姻和飯碗……他任性妄為已經太久，這會讓他萬劫不復。」

「紐約時報」報導表示，柯林頓恐怕得向幾個主要的幕僚成員道歉，他看了以後才這麼做。白宮新聞秘書麥克・麥科里承認說：「很難想像他怎麼能這樣對待我們，怎麼會這麼魯莽行事……」

最感到狼狽及被背叛的，莫過於柯林頓的政治盟友了，包括幕後內閣成員到白宮助理，以及所有為他冒著失去前途危險的人。然而柯林頓並沒有馬上向幕僚成員道歉，一直到兩天後，說：「看來這家人裡面，該結紮的是另外一個。」

不久前，總統請白宮的獸醫為那活蹦亂跳的的小拉布拉多獵犬巴迪結紮，一個氣憤的幕僚

不可思議的是，總統夫婦好像完全忘記他們傷害了身邊的人，也不記得一致負面的評論。一個幕僚成員說：「他們對演說結果高興的不得了，他們覺得自己忍讓了好幾個月，現在終於出了一口氣。至於美國總統剛剛承認，跟一個只比他女兒大幾歲的實習生發生婚外情，而且七個月來一直欺騙我們，更不要說欺騙美國人民了，這些事好像一點都不重要。」

一個觀察家說，更奇怪的是，總統和第一夫人對肯尼斯・史塔的一致痛恨，居然讓他們像

通了電似地精神百倍。一個幕僚說：「在這節骨眼上，唯一能讓比爾和希拉蕊團結起來的事，好像就只有憤怒了…史塔以及所有他們老是提到的右派份子，讓他們產生無從抒解的挫敗感。」

此刻的陶醉很快就消失了，他們壓根兒也想不到，肯尼斯‧史塔會怎麼跟國會報告，不過根據以前的經驗，希拉蕊很肯定柯林頓並沒有對她全盤托出。

隔天，柯林頓夫婦就要前往早就計畫要去的瑪莎葡萄園（Martha's Vineyard），這是他們最喜歡的度假地點之一。剛剛才被羞辱，而且嚴重的程度只能用史無前例來形容的第一夫人，現在會不會因此不去度假呢？當柯林頓的一個助理問希拉蕊陣營裡的人，第一夫人會不會至少發表一份聲明，說她已經原諒她丈夫時，柯林頓夫人氣炸了…「看在老天的份上，他們難道完全不了解我的感受嗎？告訴他們不要逼我！」她怒吼著：「什麼時候要這麼做，由我決定，不是由我丈夫決定。」

晚上剛過十一點，希拉蕊來到雀兒喜的房間，可是門鎖著，她於是回到走廊另一頭的房間，抒發自己的怒氣並且懷疑自我。從青少年時代就認識希拉蕊的一個朋友說：「希拉蕊被比爾氣瘋了，但是她接著便會自我反省，問自己『我欠他什麼？有什麼是我沒感覺到的？什麼是我做不到的？什麼是我不能給他的？』」

柯林頓不屑這樣的自我反省，但他卻不浪費半點時間，指定他私人的「負責團隊」──有三名牧師每週到白宮造訪他一次，禱告、閱讀聖經，基本上就是要引導他走回正途。其中一名牧師高登‧麥克唐納（Gordon MacDonald），以他的親身經歷來進行這個任務；他曾經出軌過，被人發現跟一名會眾有染，而被迫卸下牧師職位。



接下這個任務以前，這三個新教牧師想知道希拉蕊贊不贊成這個計畫。一個助理後來驚訝地問道：「贊成？拜託哦，那正是希拉蕊出的主意。」的確，在那個決定命運的週末，其中一場策略會議當中，最強烈主張把總統所犯的錯，描寫成純粹私人事件的，就是第一夫人，她認為這是他們一家人會去尋求宗教輔導的事件。

柯林頓的「神差小組」（無神論者很快給這三個牧師冠上這樣的名號）因為希拉蕊百分之百的支持，而為之安心。

他們也被告知，不要請第一夫人來參加。一名牧師說：「柯林頓夫人不想參加我們的輔導活動，就是這樣。」

參與神差小組第一週的活動期間，柯林頓拿出他一向帶在身上的「聖經」，朗讀「以賽亞書」中他最喜歡的段落：「我奔跑而不疲倦……」幾個星期後，眼看星期天他好像沒辦法去方德利聯合衛理教會的牧師菲力普‧沃格蒙（J. Philip Wogamon），請他在電話中闡述他的訓誡。迪克‧莫里斯觀察發現：「比爾有雙重性格，一個是星期天早上的比爾，一個是星期六晚上的比爾。」

上帝的寬恕是一回事，但在總統跟全國認錯之後，希拉蕊最初不肯支持她丈夫，讓總統的幕僚很擔心。到了星期二上午，就在他們全家即將去瑪莎葡萄園度假之前，希拉蕊的辦公室發表了一份聲明，她本人為此苦思良久、難以決定，但總統的幕僚則鬆了一口氣。她的新聞秘書瑪夏‧貝里（Marsha Berry）承認「柯林頓夫人那天顯然並不好過」，不過，聲明還是發出去了，「這是她最仰賴堅定的宗教信仰援助的時候，她信守婚姻的誓約，非常愛她丈夫和女兒，並且信賴總統，她對他的愛既慈悲又堅定。她的私生活被公開討論，顯然讓她很不舒服，

但她很期待跟家人一起度假，共處一些時間。」

的確，希拉蕊決定像她一個朋友建議的那樣，「打包，離開那個鬼地方」。家庭的觀念，特別是她那不計一切代價維持家庭美滿的渴望，扮演著最重要的角色。

當然，對柯林頓屬於公眾人物的那一面，她自己在父母分開後，度過了她形容的「悲慘」童年，讓我好幾次造歷史。不過對希拉蕊而言，她承認：「我對離婚以及離婚對小孩子的影響，感受很深，所以為了雀兒喜她絕不會離婚，轉而想想怎樣才能做一個更好的妻子和伴侶。我丈夫也是一樣……有孩子的人決定強忍怒氣，需要捫心自問，他們是不是已經在婚姻關係上盡了全力，為了挽救婚姻他們還能做離婚以前，需要捫心自問，他們是不是已經在婚姻關係上盡了全力，為了挽救婚姻他們還能做些什麼。」

不過，當第一家庭經過南草地，走向等著他們的海軍直昇機時，真正維繫這一家人的還是雀兒喜，而不是她的父母親。當他們走出白宮時，總統把手伸向第一夫人，希拉蕊拒絕握住他的手，她甚至不肯看著這個剛跟全世界招認他對她不忠的男人。抓住時機，雀兒喜一把握住她母親的右手和她父親的左手，然後，抬起頭來露出燦爛無比的笑容，她一路試著她關係惡劣的父母親，走向空軍一號直昇機。她父親也對攝影師咧嘴一笑，右手一直試著拉住小狗巴迪。但是希拉蕊並沒有對著攝影機微笑，她轉開臉，不面對鏡頭，哭過而紅腫的眼睛，隱藏在太陽眼鏡之下。

後來，登上空軍一號飛往瑪莎葡萄園。當他玩到第四十六行下——四個字母的字，意指「窮人的食物」——他往後一靠搖搖頭，難過地說：「這下來了，有個適合今天的字眼。」然後就用鉛筆

鉛筆寫下答案：烏鴉（CROW）。

他們到達瑪莎葡萄園時，曾經幫陸文斯基找工作，要她保持沈默的維隆‧喬登正在柏油路上等著。喬登面帶微笑，緊緊擁抱柯林頓一家三口，然後帶著他們走向揮舞祝福標語牌的人群，牌子上寫著「瑪莎葡萄園愛柯林頓，歡迎歸來」。總統和他太太彼此保持距離，心不在焉地跟群眾握手寒喧。

另一方面，雀兒喜費力地走入人群裡，像個經驗豐富的老手，停下來謝謝祝願者的支持，甚至還蹲下來跟小孩子講講話。他們家的世交羅絲‧史帝龍（Rose Styron）說：「雀兒喜一肩挑起了溝通使者的任務，而且她做得很好，讓每個人都覺得很愉快。」

一個來歡迎總統的當地官員也有同感：「很明顯，雀兒喜試著拉近家人的距離，她當自己是這個家的啦啦隊長，慢慢讓別人的目光焦點從他父母親身上移開。她父母親根本連看都不看對方，更不要說彼此交談了。」

他們來到度假「小屋」時，氣氛還是沒變，這個度假屋是十九世紀的木瓦宅邸，沿河占地二十英畝，屬於富裕的開發商理察‧弗立德曼（Richard Friedman）。當弗立德曼過來探望看看這三名貴客時，他很驚訝發現總統一個人在後院，跟巴迪你丟我撿的遊戲。一個守在度假屋外面的當地記者發現：「希拉蕊和雀兒喜待在屋裡，就好像他怕進屋面對難題一樣。」

過了不到一天的時間，白宮宣布美國用飛彈攻擊蘇丹和阿富汗的恐怖份子基地，柯林頓抓住機會返回華盛頓。在柯林頓回去家人身邊前，他告訴幕僚先確認希拉蕊或雀兒喜會在飛機降落時，到場迎接他，而且最好是兩個人都在。當他走出空軍一號時，他太太或女兒全都沒來接他。一個幕僚說：「總統氣壞了，情況看起來很糟，他自己知道。」

接下來幾天，柯林頓和希拉蕊一句話都沒有交談過。總統跟巴迪以及如影隨形的安全人員，沿著沙灘散了好久的步，他的妻子則是打電話給朋友、看書，還有想辦法讓雀兒喜高興起來。

雖然雀兒喜在人前一副很開心的模樣，但希拉蕊並不是唯一擔心她可能會因焦慮而胃痛，再次送醫急救的人。有一天，她父親的一個幕僚轉交一封短箋給雀兒喜：幾個她在史丹福的同學，剛好也在瑪莎葡萄園過暑假，他們想要帶她到海邊享受陽光，放鬆一下，把她從困境中「解救」出來，至少幾個小時也好，她馬上接受了他們的提議。

希拉蕊很高興看到雀兒喜沒有因為她父親招認婚外情的醜事，而情緒崩潰。至於第一夫人自己，儘管對外還是鎮定地處理難題，但一切盡在不言中。

在幾次為柯林頓夫婦舉辦的小型聚會中，有一次，長住在瑪莎葡萄園的哥倫比亞廣播公司（CBS）資深特派員麥克・華勒斯（Mike Wallace），閒談時隨意問了希拉蕊，是不是做過壓力測試。

她抬頭看著華勒斯，面無表情地說：「我現在正在做。」

至於柯林頓，原本比誰都善於帶動氣氛的他，突然像洩了氣似的。在投資銀行家史蒂芬・拉特納（Steven Rattner）位於瑪莎葡萄園的家裡，專為他們而舉行的宴會上，柯林頓夫婦依然保持距離──一個別到場，一個別離開，而且在宴會中，完全無視於對方的存在。從他走過拉特納的前門，沒有妻子在旁陪伴的那一刻開始，據一個客人形容，柯林頓臉上掛著一副「剛從儲藏間出來的小男孩，那種犯了錯的表情」。另一個客人很同情總統：「他看起來又寂寞又可憐，一副沒有自信的樣子，好像他不知道有沒有人要跟他講話一樣。」

他是對的，總統跟全國告白的最初那幾天，連他最忠實的支持者都難忍怒火。一個客人悄悄跟作家蓋兒·席依（Gail Sheehy）說：「我敢去告訴他我真正的想法。」

為了提振柯林頓低落的士氣，宴會的主人想找人來跟總統合照，任何人都行。結果是一片尷尬的沈默，沒有人擁到柯林頓身邊去。甚至連十幾歲的小孩子也在房子裡躲躲閃閃，不肯跟名譽掃地的領袖合照。其中一個不肯合照的小孩的母親回憶說：「他們被他氣瘋了，怒不可遏，男的女的都一樣。」

總統正經歷一個少有的時期，用迪克·莫里斯的話來說，特徵就是「疲乏、無力以及諷刺」——諷刺的不是最初他可能會做不一樣的事，而是他可能會採取不同的動作避免被逮到。

晚餐的時候，柯林頓宣布將全力攻擊特別檢察官的決定，對事情一點幫助也沒有，一個跟柯林頓一起用餐的人說：「我們沒有一個人特別喜歡史塔，但是這次總統真的應該由他去。」柯林頓談到史塔的時候，他跟餐桌上的另一個客人，知名的哈佛法律學者亞倫·德修魏茲（Alan Dershowitz）辯論聖經上對不忠的解釋。

在希拉蕊那一桌的氣氛很不一樣，第一夫人迷倒了同桌用餐的人，因為她講了許多有趣的故事，談話的主題也很廣。迪克·莫里斯有一次承認：「當她願意的時候，希拉蕊可以是你見過最溫暖、最迷人的人，可是她常常用這個來掩飾內在真正的情緒。」

事實上，沒有人看到（私底下驕傲的希拉蕊不會讓外人看到）「被深深傷害的感覺和痛苦，就像你經歷親友過世，好久好久好久都覺得活不下去，然後才慢慢開始療傷止痛。」這是一個友人所說的。

過去，希拉蕊總是依賴禱告的力量，幫她度過難關；她在公開或私下的生活中，遇到過很

多困難。陸文斯基醜聞案期間，她打過電話給小時候在芝加哥的牧師唐‧瓊斯（Don Jones）、小岩城的老牧師艾德‧馬修（Ed Matthew），還有方德利聯合衛理公會的沃格蒙牧師，聽聽他們的忠告。

希拉蕊也從非傳統的管道，尋求精神上的指引。一九九六年春天，她轉而跟新世紀精神哲學家珍‧休斯頓（Jean Houston）學習「反射式冥想」。希拉蕊跟休斯頓透露，她一直感覺到愛莉諾‧羅斯福（Eleanor Roosevelt）在白宮裡面。在休斯頓的促使下，希拉蕊真的坐在房裡，跟愛莉諾‧羅斯福「說話」。她說：「我非常景仰愛莉諾‧羅斯福，很想跟她一樣，做一個真正有貢獻的第一夫人。但在白宮三年後，我覺得窒礙難行，我想知道這位傑出的女性如果今天還活著的話，她會怎麼做。」在這個時候，對白宮的幕僚成員而言，聽到希拉蕊隔著關上的門，活生生地跟愛莉諾‧羅斯福的鬼魂活生生地單向交談，是件很不尋常的事。希拉蕊回憶說：「我想知道她在我的立場會怎麼做，而她總是告訴我要打起精神來，或者是，至少要把皮繃得跟犀牛皮一樣厚。」

希拉蕊不是唯一與早就不在白宮的前任住客心靈溝通的人，賈姬‧甘迺迪‧歐納西斯（Jackie Kennedy Onassis）回想當年，她難以承擔第一夫人的壓力時，常常會「坐在林肯廳，這是白宮跟過去相連的一個房間，給我很大的慰藉……」你看到那張大床時，會覺得這個房間像大教堂一樣。用手摸著他曾經碰過的東西，真的可以感應到他的存在。我以前習慣在林肯廳裡坐著，可以真的感受到他的力量，我會跟他談話，跟我最相近的是傑佛森（Jefferson）總統，但我敬愛的則是林肯總統。」

希拉蕊對愛莉諾‧羅斯福的敬愛，與對賈姬‧甘迺迪的感覺差不多，但她認為自己跟後者

最相像。在瑪莎葡萄園這裡，希拉蕊有機會瞭解賈姬，反之亦然。柯林頓夫婦之前，從林登・詹森（Lyndon Johnson）到喬治・布希（George Bush），每個總統都試過跟賈姬建立某種社交關係，但全都失敗。柯林頓就不一樣了，他不光是第一個出身戰後第一批嬰兒潮的總統，還是第一個受到甘迺迪啟發而踏入政壇的總統。更重要的是，柯林頓的年輕以及親和力，讓人想起了卡美洛（Camelot意指甘迺迪執政時的輝煌時代）。賈姬跟甘迺迪之弟的參議員艾德華・甘迺迪說：「他在某些方面，讓我想起了傑克。」

在總統候選人提名大會出席代表選舉時，賈姬和她兒子小約翰・甘迺迪對柯林頓的支持，遠超過麻塞諸塞州擁戴的保羅・森格斯（Paul Tsongas）。一九九二年民主黨召開全國大會前一個月，賈姬邀請希拉蕊到她位於紐約第五大道一○四號的公寓午餐，見面時的主要話題是如何保護雀兒喜，使她免受貪婪的華盛頓媒體騷擾。

在全國大會上，看到當年十六歲、眼睛晶亮的柯林頓，在賈姬創立的玫瑰園跟約翰・甘迺迪握手的著名新聞短片，賈姬深受感動。泰德・甘迺迪（Ted Kennedy）說：「我想這件事讓她對柯林頓產生好感。」

柯林頓和希拉蕊一點也不隱瞞他們對約翰・甘迺迪和賈姬的景仰，套一句柯林頓幕僚說的話，他們對甘迺迪夫婦崇拜至極，柯林頓甚至會刻意模仿約翰・甘迺迪私底下以及公開場合的行為舉止。一個助理說：「他總是說：『約翰・甘迺迪會這樣解釋他的行為』」，希拉蕊知道她丈夫把自己看做是另一個約翰・甘迺迪，我想有時候這樣熱切的崇拜，讓她很擔心──為了跟他心目中自己看做是的英雄一樣，他會做到什麼程度。」

現在，希拉蕊沿著瑪莎葡萄園的海灘散步，思緒回到了五年前的八月，賈姬首次邀請柯林

頓夫婦到葡萄園作客的情景。他們一登上瑞利馬（Relemar），這艘七十英呎長，屬於賈姬深愛已久的墨利斯‧坦波曼（Maurice Templesman）的遊艇，立刻載著第一家庭急馳而去，享受甘迺迪式的大膽冒險樂趣。

瑞利馬在一個荒蕪的小島下錨停靠，每個人都下水去游泳。賈姬的女兒卡洛琳和雀兒喜從三十英呎高的跳水台──瑞利馬最高的跳水台，一躍而下。在丈夫的慫恿下，希拉蕊跟著爬上跳水台，往下一看，把她嚇壞了。

「跳啊！」總統對在跳水台上嚇得發抖的妻子大喊：「不要那麼膽小，希拉蕊，跳吧！跳啊！快跳啊！」

丈夫還有幾個甘迺迪家的男人大聲叫她往下跳，而就在希拉蕊決定要跳時，突然傳來賈姬的聲音，蓋過其他人，在下面的水裡喊著說：「希拉蕊，不要跳！不要跳！不要跳！不要因為他們的刺激就跳，你不需要這麼做！」聽了賈姬的建議，希拉蕊慢慢從梯子上下來，到一個沒那麼恐怖的高度，才跳進冰冷的水裡。

那天的點點滴滴永遠烙印在希拉蕊的心裡──涼爽的微風和明亮的陽光，在瑞利馬的甲板上午餐，造訪賈姬在海邊的房子，在她私人的原始海灘漫步。這整段時間，兩位第一夫人花了好幾個小時，談到彼此的看法、夢想和恐懼。希拉蕊後來只用一句話形容這次的訪問：「美好至極」（magical）。

九個月後，一九九四年五月，賈姬過世，享年六十四歲。在賈姬病逝前幾個月，這兩個女人經常通電話。她跟希拉蕊說：「妳必須做對妳最有利的事，不要模仿別人，妳必須要做妳自己。」

除了賈姬之外，有誰能瞭解身為希拉蕊‧羅德曼‧柯林頓的感受呢？直到一九七○年代中期，距離約翰‧甘迺迪被刺殺之後超過十年，美國民眾才知道甘迺迪總統一再拈花惹草的事。

儘管不像希拉蕊現在這樣，被迫面對全球的羞辱，但賈姬也因丈夫的背叛深感痛苦。

因此，在兩位第一夫人締結特殊情誼的小島上，希拉蕊跟著新世紀印度教派的導師，使用她讓愛莉諾‧羅斯福的鬼魂現身的新世紀深思冥想技巧，這次是要跟賈姬「談話」。當她走在海灘上或獨自一人在第一家庭借來的別墅裡，希拉蕊的思緒便回到了在瑞利馬遊艇上陽光普照、微風徐徐、涼爽宜人的那一天，她站在狹窄的跳水台上，驚恐萬分地往下看著波光粼粼的水面，聽到柯林頓的笑聲，慫恿她跳入深淵。

跳水台上的那一刻，正好影射了她現在所面臨的抉擇。她可以回到幕後，搶救她殘餘的自尊，讓柯林頓自行設法。或者是她應該像柯林頓求她做的那樣，跳進冰冷的水裡拯救他，這件事她過去做了無數次。

她問唯一可能略瞭解希拉蕊，在一九九八年面臨抉擇時的感覺的女人⋯：「所以我應該嗎？賈姬，我應該這麼做嗎？⋯我應該聽柯林頓的話⋯⋯往下跳嗎？」

政治給予男人太多權力，讓他們過於自負，而往往不會善待女人。我希望自己永遠不會變成那樣。

——一九六九年，柯林頓

你知道為什麼人們要投入政治嗎？因為他們在性方面欲求不滿。

——一九八四年，柯林頓

比爾心裡一直明白自己在蒐集女人。

——老友卡洛琳・葉德爾・史達利

我想我們全都有上癮的事，有些人有毒癮；
有些人沈迷於權勢；有些人貪吃；有些人對性上癮。
我們全都有上癮的事。

——柯林頓

從來沒想過長大後會跟阿肯色州來的人談戀愛，
我以前不認識半個阿肯色州人。

——希拉蕊

第二章　阿肯色獵豔行動

據希拉蕊的一個朋友，同樣也是律師的泰莉·柯克派翠克（Terry Kirkpatrick）說，打從一開始，「她就完全瘋狂地愛上柯林頓。我很少會用『昏了頭』這個詞來形容希拉蕊，但我覺得她確實是昏了頭。」至於他，年輕的柯林頓眼中的希拉蕊，則是聰明與強烈野心的結合體，對一個把眼光放在進軍白宮的人而言，她是個完美的生活伴侶。不過毫無疑問的是，柯林頓不會只愛希拉蕊（或是任何女人）一個人。

根據他的一個朋友，一度是生意伙伴的詹姆斯·麥克道格（James McDougal）的觀察：「比爾對希拉蕊付出了他能對任何一個女人付出的所有的愛，但要說柯林頓不適合一夫一妻制，還嫌太含蓄了點。」柯林頓在阿肯色州的一個鄰居也有同感，他說：「他當然會亂搞男女關係，你能怪他嗎？看看他成長的環境就知道了，還有他們那個家！喔，我的天啊！」

雖然最近幾年「功能障礙」（dysfunctional）這個詞，已經變成陳腔濫調，但用它來形容柯林頓充滿暴力、雜婚、外遇、離婚、重婚、貧窮、私生子女和毒癮的扭曲家庭背景，似乎還是差了十萬八千里。根據精神科醫師傑洛米·萊文（Jerome Levin）的分析，「由於生物學以及社會層面的影響，導致他產生了對性的耽溺傾向。」

柯林頓從來沒見過在他出生證明上登記是他親生父親的男人；威廉·傑佛森·布萊勒三世（William Jefferson Blythe II）在他兒子威廉·傑佛森·布萊勒三世（William Jefferson

Blythe III，比爾‧柯林頓的本名）經剖腹生產來到人世的前三個月，也就是一九四六年八月十九日，死在一場猛烈的雷雨中。然而，老布萊勒迷人但亂搞性關係的痞子名聲，卻遺傳給了他未曾謀面的兒子。

九個小孩當中排名第六的布萊勒，在德州的窮鄉僻壤雪爾曼（Sherman）長大。經濟大蕭條期間，銀行取消了布萊勒家族贖回農場的權利，布萊勒於是到處推銷東西，從汽車零件到拖曳機什麼都有。一天只睡五個小時卻不知疲倦的他，英俊、領導能力非凡，令女人難以抗拒，在美國南方四處旅行，一路上蒐集老婆和情人。

一九三五年，布萊勒娶了阿黛兒‧賈許（Adele Gash）為妻，隔年就跟她離婚了，不過，在一九三八年和她生了一個兒子叫作亨利‧里昂（Henry Leon），他是柯林頓同父異母的哥哥。後來他又讓另外一個女人懷孕，為了避免跟她結婚，而跟他第一任妻子的妹妹菲（Faye）假結婚。一九四一年結束了這段婚姻，一九四一年五月，在密蘇里州的堪薩斯城（Kansas City, Missouri），布萊勒娶了瓦娜塔‧亞歷山大（Wannetta Alexander），結婚八天後，他們的女兒雪倫（Sharon，柯林頓同父異母的姊姊）就出生了。

一九四三年夏天，布萊勒帶著一個女性友人衝進三州醫院（Tristate Hospital）急診室，當時維吉妮雅‧卡西迪（Virginia Cassidy）是這家醫院的晚班實習護士。維吉妮雅後來說，從她第一眼看到他的那一刻開始，她內心便充滿了「炙熱的強烈情感」，無法自己。被他帶去急診室的那個年輕女人痛得打滾，馬上要接受割盲腸的緊急手術，可是當時二十歲的維吉妮雅完全沒注意到她的病情，她比較關心的是，這個英俊的年輕陌生男子，有沒有跟這名病患結婚。

她後來回憶說：「我兩腿發軟，唯一想到的是，我一定要知道他結婚了沒。」她試著用這名女病患的姓來稱呼他。

「對不起，」他回答：「我們不是夫妻，我們是朋友。」

由於她美艷的化妝（「說到口紅，我覺得顏色越亮越好」）、勾劃上去的眉毛、緊身毛衣以及細高的鞋跟，維吉妮雅早已贏得大膽辣妹的封號。雖然已經跟高中情人理察・芬威奇（Richard Fenwich）訂婚，但維吉妮雅似乎不覺得這是個問題。布萊勒離開醫院前，在護士站停了下來，走向維吉妮雅，摸一摸她戴在左手第四根手指上的戒指。「這是什麼意思？」他問道。

「我不覺得羞恥，」維吉妮雅後來說：「那個年代，我們說話快、玩樂快、談戀愛也快。」兩個月後，一九四三年九月三日，維吉妮雅和布萊勒在阿肯色州德克薩卡納（Texarkana）的法院公證結婚。

唯一的問題是，布萊勒犯了重婚罪。他懶得跟第三任妻子瓦娜塔離婚，他們的婚姻必須到一九四四年四月十三日，在法律上才會失效。毫不知情的維吉妮雅，聲稱她從來不會想問布萊勒有沒有結過婚。這段後來製造一個未來總統的婚姻，結果是沒有法律效力的。

維吉妮雅早就習慣衝突，特別是各種各樣的家庭糾紛。她母親愛蒂絲（Edith）雖然喜歡濃妝豔抹，跟醫生打情罵俏，但在阿肯色州的希望鎮（Hope），是個受人尊敬的私人護士。那裡以及整個賈蘭郡（Garland County）的人，都知道她為人幽默、有耐心又仁慈，照顧過很多病人。

不過，在家裡，愛蒂絲是個不知疲倦為何物的工作狂，也是無與倫比的控制狂，她要求的

是家人絕對的服從。她有時很情緒化而且有暴力傾向，經常對維吉妮雅個性溫和的父親詹姆斯‧艾爾德瑞吉‧卡西迪（James Eldridge Cassidy）發作，向他丟擲杯盤，或是任何她隨手可得的東西，他只得四處竄逃，尋找掩護。愛蒂絲也把憤怒發洩在她倒楣的獨生女身上，小維吉妮雅稍微一點不聽話，就對她破口大罵，用皮帶、鞭子或是衣架打她。

跟妻子的反覆無常相反，艾爾德瑞吉是個喜歡交友、慷慨大方、冷靜可靠的人。而且跟維吉妮雅的母親一樣，他在希望鎮一直固守著同樣的工作。當愛蒂絲故意披掛一身護士的正字標記——筆挺的白制服、護士帽、水藍色的斗蓬等等所有一切，讓自己顯得相當出眾，四處探訪病患時，艾爾德瑞吉則開著冷凍卡車，運送冰塊到希望鎮的人家或公司行號。

後來，呼吸器官的問題迫使艾爾德瑞吉放棄冰塊的事業，他借錢開了一家雜貨店。這家小店對白人和黑人一視同仁，他們走同一個門進來、從同樣的貨架取物、用同樣的收銀機結帳，在當時仍嚴格實施種族隔離政策的阿肯色州，這是很不尋常的事。身為雜貨店老闆的艾爾德瑞吉，很快變成全鎮最受歡迎的人，不過這是有原因的。在空不什特郡（Hempstead）宣布禁酒後，他開始偷偷賣私酒，允許所有人賒帳——悲哀的是，這樣做最後讓他賠了生意。

艾爾德瑞吉很疼愛他的「金吉兒」，父女倆感情彌堅，因為都很怕個性暴烈的愛蒂絲。雖然他沒有挺身而出，保護女兒免受妻子的身心虐待，但他確實努力彌補他妻子的殘酷，改善家中的經濟窘況。這樣一來，維吉妮雅才不會被鎮上比較富裕人家的女孩嘲笑。即使在經濟大蕭條期間，艾爾德瑞吉也努力讓女兒擁有全新的學校用品，從來不需要穿戴二手衣物。

維吉妮雅遺傳他父親外向活潑的天性，但是，從母女兩人對口紅、眼線的共同喜好，到她們一觸即發的壞脾氣，長大後的她反而更像野心勃勃、頑固的愛蒂絲。就讀希望高中的時候，

維吉妮雅在學業上表現突出，不斷締造佳績，同時也投入各種各樣的課外活動當中，從科學、校刊社到學生會。維吉妮雅很受歡迎又愛玩，同時也很用功，在一九四一年畢業紀念冊上，她在自己的照片下寫著：「我想要嚴肅，可是偏偏每件事都那麼有趣。」

一九四三年秋天，維吉妮雅不讓新婚夫婿去歐洲參戰這件事，壞了她的興致。在布萊勒以及其他一百二十五號大隊的士兵抵達義大利之前，他的新婚妻子已經取得護士資格，搬回家跟父母親一起住。在那裡，她又重回自由身，跟舊男友們約會，跳通宵的舞。

直到一九四五年十二月十日，布萊勒才跟他不太熟悉的妻子在希望鎮團聚。她很快就有身孕了，兩人搬去芝加哥。布萊勒回到以前的公司工作，推銷重型機械。因為找不到負擔得起的房子，在破舊的旅社住了幾個月後，懷孕末期的維吉妮雅回到了希望鎮的父母家。

一九四六年春天，布萊勒終於在伊利諾州森林公園（Forest Park, Illinois）郊區，找到他們夢想的房子。五月十七日星期五，跳進他深藍色的別克車，開往南方，準備去接他太太，帶她回新家。

他沒有做到。布萊勒前往希望鎮的中途，在六十一號公路狂飆並超車，結果在密蘇里州的希克斯頓（Sikeston）南方三英哩處，左前輪爆胎，時間是晚上十點四十分左右。他的車衝出公路，在空中翻轉了兩次，翻覆在一片空地上。

布萊勒想辦法從駕駛座旁的窗戶爬出來，蹣跚地走到公路上，全身只有前額瘀青而已。在離路面只有幾呎的地方，他摔了一跤，面朝下掉在排水溝裡。幾分鐘內，布萊勒就淹死在深度不到六英吋的水裡。

要是當初被他超車的幾個駕駛人早幾分鐘停車，出來察看那輛翻覆的別克車，那麼維吉妮

雅的丈夫、未來美國總統傳說中的父親，現在可能還活著。當他們來到車子旁邊，往車內察看時，收音機還開著，但沒有人在裡面。他們小心地用肩膀把車翻正，一心以為會在殘骸下看到撞爛的屍體，結果他們還是沒看到人。超過兩個小時後，維吉妮雅才知道布萊勒從排水溝垃圾堆伸出的手。（直到記者在一九九三年的報導之後，維吉妮雅才知道布萊勒先前的婚姻記錄，讓她

「既難過又困惑」，不過，她還是堅稱：「至死我都知道，我是他生命中的最愛。」）

維吉妮雅為丈夫辦了後事後十二個星期，布萊勒三世出生了。維吉妮雅的丈夫八個月前才從歐洲回來，這個男孩子卻是足月出生，全鎮的人為此大嚼舌根。更啟人疑竇的是，丈夫在海外的三年期間，她整天都泡在希望鎮的舞廳和舞會裡。

多年來，維吉妮雅試圖澄清謠言，聲稱布萊勒確實是十一月從歐洲戰場回來，至於生產日期，因為她吃了顆很不好的藥丸，所以醫生堅持引產。可是柯林頓出生時在場的醫生和護士則堅稱，這個嬰兒是足月生產的，並且指出他出生時八磅六盎司的體重佐證。人們繼續猜測柯林頓的生父是誰，連柯林頓自己的心中也有同樣的疑問。他跟一個在阿肯色州時最親近的朋友坦承，他成長期間，一直「想知道我的父親到底是誰」。

新寡的維吉妮雅帶著小柯林頓，回到卡西迪家位在南賀維街一一七號，用白色浪板搭建的房子。她後來回憶說：「你知道，我從來沒有想過會再婚。從來沒有，想都沒想過。我唯一想到的是這個小嬰兒，我必須要扶養他長大。」

即使他可能沒有父親，但在賀維街的房子裡，小柯林頓卻備受一家人寵愛。不只他母親溺愛他，他的「外婆」愛蒂絲、「外公」艾爾德瑞吉也都很疼他。為爭取小男孩的注意，家裡兩個女人明爭暗鬥，非常激烈。

才四十五歲就抱孫子的外婆，非常想扛下扶養他的責任，雖然維吉妮雅想堅守她身為母親的權利，但是小柯林頓何時起床、何時小睡、該吃什麼、該吃多少、何時訓練他自己大小便以及怎樣訓練，全都是獨裁的外婆一個人決定。維吉妮雅後來提到愛蒂絲強制執行的「無情冷酷」作息規定時，她說：「小睡、遊戲、吃飯、睡覺，都得按照一定的時間表。」

小柯林頓尚未滿周歲，維吉妮雅便不得不認命，因為事實上是她母親在教養這個小孩，所以她留下兒子，到紐奧良（New Orleans）的慈善醫院（Charity Hospital）接受麻醉護理師的訓練。有了麻醉師的專業資格，維吉妮雅可以要求比較高的薪水，她衷心希望薪水能夠多到可以脫離愛蒂絲的掌控。不過，拋下她的小男嬰，還是讓她心痛如絞，她後來說：「這是我做過最難受的一件事。」

柯林頓瞭解這是多麼大的犧牲，他最早的記憶就是，被外婆帶去紐奧良，在看他母親，當旅程結束，火車要離開車站的時候，維吉妮雅哭到跪在月台上。

不過，在種種現實面的考量下，最初成長的那幾年，由愛蒂絲負責照顧柯林頓。在他兩歲的時候，阿媽用自製的識字卡開始教他認字。隔年，她開始帶他去希望鎮上的第一浸信教會上主日學。

同時間，維吉妮雅的生命中有了新的男人——住在鄰近溫泉鎮（Hot Springs）一個說話速度很快、出手大方，而且討人喜歡的別克車商，他跟柯林頓剛守寡的媽一樣，喜歡通宵在外飲酒作樂。他的名字是羅傑・柯林頓（Roger Clinton），不過跟他一起喝酒賭博的朋友都叫他「杜德」（Dude，意為紈褲子弟）。

羅傑比維吉妮雅年長十三歲，一九四八年初開始跟她約會時，已經結婚多年有兩個小孩

了。他也是個不知悔改的毆妻者；一九四八年八月，他的妻子依娜‧梅（Ina Mae）訴請離婚時，曾經提到他幾次嚴重毆打她，導致她瘀青流血。

維吉妮雅也許知道也或許不知道他有暴力傾向，但是即使在他宣稱愛她至死不渝時，她很清楚他還跟別的女人糾纏不清。這一切似乎並不重要；因為羅傑是個大喝大鬧、無法節制的人，那時候 維吉妮雅說，「我的生命正需要一點歡樂」。

事實證明維吉妮雅跟羅傑真的是天造地設的一對，他們去訪友的時候，她說：「我會爬上櫃臺，顯然是因為喝了羅傑的私酒才會這樣，我大唱胡亂編造的歪歌──『罕布什特郡的傻瓜』，很明顯然我確實是個傻瓜。」沒多久，她宣布想跟羅傑結婚。後來她跟一個朋友坦承，有一部分是因為成了當地別克車商的妻子，她就可以從羅傑的車庫裡挑選她要的新車。

外婆跟外公氣壞了。愛蒂絲警告她女兒，如果她真的結婚，他們會上法院爭取三歲的小柯林頓的監護權。但是維吉妮雅心意已決，一九五○年六月十九日，在離溫泉鎮賽車場幾條街的橡樹草地公園（Oaklawn Park）一棟充作教會牧師公館的一棟白色小房子裡，跟羅傑結婚。愛蒂絲不讓她兒子參加婚禮，為免觸怒她情緒善變的母親，維吉妮雅不敢抗議。

柯林頓的外公外婆放棄爭取他的監護權，這個小男孩於是跟母親以及她的新婚丈夫，一起搬進位在第十三街二三一號，外觀是白色木造、內有三間房的房子裡。柯林頓是這一帶最胖的小孩，不過除此之外，他跟希望鎮或是全美國的其他小孩並沒有兩樣。趕上一九五○年代的霍帕龍‧卡西迪（Hopalong Cassidy）熱潮，他穿的是霍疪（Hoppy）的正字標記──釘著銀色鈕釦的全黑牛仔裝，手持牛仔不離身的銀色長筒左輪玩具手槍，甚至還拿著正牌的霍帕龍‧卡西迪午餐盒到學校去。在瑪麗小姐的小鄉親學校（Miss Marie's School for Little Folk,

當地居民叫它「瑪麗小姐的幼稚園」），柯林頓最喜歡的玩伴是麥克．麥克拉提（Mack McLarty），他父親也是個汽車商——不過，很明顯是比較成功的一個。一個兒時的朋友說：「這有點悲哀，真的，他總是跳上跳下，拼命往前擠，一點也不像別的小孩那樣沈默或害羞，總是要別人『愛我，愛我』。」

有一天下課休息時，其他的小孩存心戲弄這個矮胖笨拙的同學，慫恿他穿著牛仔靴跳繩。柯林頓因此重重摔在水泥地上，一隻腳斷成三截，躺在地上痛的大叫，其他孩子圍著他站著，嘲笑他說：「比爾是個娘娘腔！比爾是個娘娘腔！」從這個小男孩的立場來看，這不全然是場災難。他一隻腳垂直懸吊著，在床上躺了五個星期，不管他想要什麼，他母親和外婆全都依他。這時看到他從膝蓋裏到大腿的石膏，成了眾人羨慕的焦點，殘酷捉弄他的那些小孩，這時看到他從膝蓋裏到大腿的石膏，全都驚訝得瞪大了眼睛。

在他跳繩的時候，他們用力拉高繩子絆倒他。柯林頓因此重重摔在水泥地上，一隻腳斷成三截，躺在地上痛的大叫，其他孩子圍著他站著，嘲笑他說：「比爾是個娘娘腔！比爾是個娘娘腔！

同時間，羅傑和在溫泉鎮附近擔任護士的維吉妮雅，社交生活瘋狂如故。喝酒、抽煙、賭博，去俱樂部跳舞直到天亮，把柯林頓丟給他外公外婆照顧。在當地提供夜生活娛樂的地方，維吉妮雅因為擅自跳上舞台搶奪麥克風，大聲唱她最喜歡的鄉村歌曲而聲名大噪。儘管維吉妮雅夜生活糜爛，但她並不酗酒。她也不容許自己的壞習慣干擾到工作或是為人妻母的角色。可是羅傑就不是這樣了，他每天晚上都喝到不省人事，個性變得越來越好鬥。她說：「我們家根本是個瘋人院，從我們回到家直到天亮，羅傑通常大吼大叫到睡著為止。」維吉妮雅的兒子常常瑟縮在自己的房間裡，看著他放沒多久，維吉妮雅的生活便失控了。

在床邊的布萊勒的照片，每次他聽到羅傑毆打他母親的聲音時，便哆嗦一下。

當情況變得比平常更糟時，她會偷偷帶著兒子離家出走，在汽車旅館過夜。有一天晚上，維吉妮雅決定帶柯林頓去希望醫院，看他命在旦夕的曾祖母（愛蒂絲的母親）。羅傑不讓他們去，當她說無論如何都要去的時候，他拿出一把手槍，開了火。

她回憶說：「我還沒反應過來，就聽到一聲槍響，一顆子彈不偏不倚地射進我身邊的牆壁裡……我嚇得目瞪口呆。抓著比爾的手，離開那裡。我們穿過街到對面鄰居家，要他們打電話報警。」幾分鐘內，一輛警車來到柯林頓家門前，結果柯林頓稱作「爹地」的繼父，在監獄過了一夜。

一九五二年九月，柯林頓進入布魯克伍德小學（Brookwood Elementary School）就讀，但是到了聖誕節，羅傑賣掉他的別克車行，全家搬到溫泉鎮，最後住進公園大道（Park Avenue）一○一一號一棟兩層樓的房子裡。雖然柯林頓後來以出身「希望鎮」的候選人身份做宣傳，但正如外界現在所說的，他卻是溫泉鎮這個門戶大開的觀光與賭博勝地的產物，一個浸信教會會堂與脫衣舞俱樂部、廉價汽車旅館、酒吧、賭場以及妓院混雜而居的地方。

溫泉鎮最初之所以有名，是因為當地的水具有療效；人們從美國各地來到林立在中央大道的三溫暖和澡堂。但到了一九二○年代，它成了賭博嫖妓的中心，肇因於阿肯色州政客與犯罪集團掛勾。鎮上各式各樣的非法行業獲利之豐，讓紐約和芝加哥的流氓大亨們為了分一杯羹，每年都群集在溫泉鎮，其中包括亞爾‧卡彭（Al Capone）、拉奇‧路奇安諾（Lucky Luciano）和巴格西‧西格爾（Bugsy Siegel）。

在他真正在這裡長大的鎮，生活之道就是偽善。溫泉鎮的檢察官保羅‧伯森（Paul

Bosson）說：「在那裡長大，你就等於活在謊言當中。」維吉妮雅天真地回憶起：「你可以帶著酒在鎮上到處走，連禮拜天都一樣。」她堅稱，她從來沒想過溫泉鎮上名氣響亮的企業大部分是公然違法。她後來寫說：「當阿肯色州投票表決賭博合法化時，從小到大我沒這麼震驚過。」

即便在這個俗麗、燈紅酒綠的地方，維吉妮雅還是很顯眼。她的一個老友也是隔壁鄰居的卡洛琳・葉德爾・史達利（Carolyn Yeldell Staley）說：「我以前從來沒有遇過像維吉妮雅這樣的人，她好像很……異國風情。」維吉妮雅把她的眉毛畫得比以前還高（「每天早上的畫眉毛浪費了我二十五年的睡覺時間。要是我生來就有眉毛的話，不知道現在成就會有多高。」），現在還黏上了假睫毛。她說：「有些人說它們讓我看起來像一隻蜘蛛，可是我很喜歡它們。」

白天的時候，她對男性麻醉師較為偏愛的溫泉鎮醫生大吵一架。下午她回家兒子抱怨肆虐醫院的辦公室政治，她告訴他：「他們全都企圖謀害我，想要毀掉我的事業。」不管是真的還是想像的，他母親是黑暗陰謀的受害者這個想法，深深影響了柯林頓看這個世界及其立足所在的角度。

維吉妮雅不會讓辦公室政治妨礙她玩樂，夜晚一到，她便放下敞篷車的車頂，從夜總會飛馳到賽車場、到運動場、舞廳，通常跟她丈夫一起去，不過有時候是跟她在路上搭載的男人。黎伯瑞斯（Liberace）有時候去表演的維波斯（Vapors），是維吉妮雅最喜歡光顧的地方，還有南方俱樂部（Southern Club）、松樹園（the Pines）和橡樹草地賽車場。

一個禮拜有四、五個晚上，柯林頓留在家裡，由一個勤上教堂的保姆華特斯太太照顧；當

他們回家時，還沒入睡的他躺在床上聽著父母親吵架。在嫉妒還有威士忌的助燃下，爹地的怒火燒得比以往更旺。

雪上加霜的是，女兒和她疼愛的獨孫離開希望鎮搬到溫泉鎮後不久，愛蒂絲發生腦溢血。

柯林頓親眼目睹無數的家庭衝突，這一次是因為外婆的毒癮問題，他母親和外婆對質。無計可施之下，維吉妮雅被迫把外婆交給阿肯色州立收容所，這是一個如狄更生筆下形容的「蛇窟」（譯注：非常破落貧窮的地區），後來聯邦官員則說它是美國境內同性質收容所中，最糟糕的收容所之一。

接下來的三個月，柯林頓星期天跟著母親一起去收容所，無助地看著每一次的母女團聚，最後卻變成兩人刻薄互罵。維吉妮雅覺得她母親已經戒掉毒癮時，便同意讓她離開收容所。外婆回家之後，決定要在她孫子的生命中，扮演一個更有影響力的角色。

現在柯林頓要離開這個混亂家庭環境的決心，比以前更為堅決，柯林頓總後來終於承認：「家庭暴力和功能不彰，讓我變成一個獨來獨往的人，正好跟別人對我的印象相反，因為我喜歡交友、快樂等等這些事。但是我必須在自己的心中，建構一個完整的生命。」

維吉妮雅幫他信奉新教的兒子報名聖約翰天主教學校（St. John Catholic School），「因為那裡的規定和紀律」。他每一樣都表現優異，而且非常渴望取悅他人，以致於修女們覺得他很討厭。為了滿足每個跟他接觸的人的強烈需要，柯林頓不停地在課堂上說話。老師一問問題，他總是第一個舉手的人。如果老師選了另一個學生回答問題，他還是會脫口說出答案。柯林頓這個每科拿A的學生，當老師給他的操行成績C的時候，他很氣餒。

柯林頓二年級的老師，不光是撫平他因唯一的C而受傷的心，她還把維吉妮雅拉到一旁，跟她說全校老師都對她兒子印象深刻，「有一天，」他跟柯林頓的母親說：「你兒子會當上總統。」

「喔，是啊！」維吉妮雅以一副理所當然的口氣回答說：「我每天都這樣跟他說。」

八歲的時候，柯林頓穿上星期天才穿的最好的服裝，腋下夾著聖經，莊嚴地（而且是一個人）走向公園廣場浸信教堂（Park Place Baptist Church）。當維吉妮雅和羅傑因為宿醉還在睡覺的時候，柯林頓甚至已經受洗了。

四年級的時候，維吉妮雅的兒子轉學到公立學校，進入藍波小學（Ramble Elementary School）就讀幾天後，他的同學大衛・李歐普洛斯（David Leopoulos）說：「大部分孩子都知道他是誰，而且想要跟他在一起。」因為他繼父不肯領養他，他法律上登記的姓還是布萊勒，但這個受歡迎的轉學生只跟別人說，他叫比爾・柯林頓。

大約同一個時間，維吉妮雅發現自己懷孕了。「難道我們女人做事就是這樣嗎？」她覺得不可思議：「看看我，嫁了一個虐待我跟我兒子的酒鬼，然後還讓這個男人害我懷孕了。」

一九五六年七月二十五日，比爾十歲生日前一個月，小羅傑（Roger Clinton）出生了。然而，在柯林頓家，哥哥的地位永遠勝過於他。對小羅傑，維吉妮雅是個慈愛的母親，但是對柯林頓卻是溺愛至極。他上了中學以後，在各方面，都是這個家的主人。

維吉妮雅以長子為傲，絲毫不覺難為情，她真的把公園大道的房子變成了頌揚他的神龕。牆上掛滿了柯林頓的照片，還有裱框的獎狀、證書和讚揚他的信件。一個鄰居嘲諷地說：「我們常常開玩笑說，維吉妮雅只需要蠟燭。」

從一開始，柯林頓就是個備受照顧的長子。小羅傑是爹地的親生兒子這個事實，並未讓他免於經歷柯林頓一生都要忍受的情感創傷。現在這兩個男孩子擠在樓上的房間裡，雙手搗住耳朵，不想聽到爹地大聲叫罵和毆打他們母親的熟悉聲音。從一開始，小羅傑就很崇拜他稱作「布巴」（Bubba）的大哥。

到了一九五九年，柯林頓家的暴力情況激烈惡化。同年三月，羅傑因他妻子前些時候在舞會裡跟別的男人調情，變得瘋狂嫉妒。當著其他十幾對夫妻的面，把她推倒在地板上，對她又踢又揍直到流血。在溫泉鎮這個對虐待配偶習以為常的地方，沒有人會出面調停。

幾個星期後在家裡，他又毆打維吉妮雅，這一次是脫下她的高跟鞋，用鞋跟打她的頭，以前他曾用同樣的方法打他的前妻。柯林頓打電話給維吉妮雅的律師比爾·米樹爾（Bill Mitchell），然後米樹爾找了警察來。維吉妮雅迅速訴訴請離婚，但是幾個星期後，羅傑答應不再暴力相向並且戒酒，這對夫妻因此和解。

相反的是，接下來的兩年他還是繼續酗酒並且暴力相向。然後，在一九六一年的一天晚上，羅傑爛醉如泥地回到家，用維吉妮雅的話來說就是「酒精濃到可以噴火」。他說服她進去臥房，她說：「這次我真的很害怕，我不停走動，不停地躲他，不停把椅子推向他。」

四歲的小羅傑哭得歇斯底里，還一度跑到外面抓了一根棍子，想用它來保護他媽媽。柯林頓的房間就在走廊另一頭，這樣持續高張的蓄意傷害行為，最後終於讓他忍無可忍。罵累了加上醉得一塌糊塗，只穿著一條四角褲的羅傑在柯林頓衝進來的時候，無力地跌坐在床腳邊。這時十四歲的柯林頓，已經比他繼父高了一吋。

「爹地，站起來。」柯林頓說。維吉妮雅第一次看到羅傑如此爛醉，他想站起來，卻站不

起來。

「你一定要站起來，聽我要跟你說的話。」這個大男孩說：「爹地，我要你站起來。」最後，他抓著羅傑的手臂把他拉起來，直視著他的眼睛說：「聽我說，你永遠⋯⋯不要再⋯⋯碰我媽媽一根汗毛。」

那天晚上，維吉妮雅再一次打電話叫警察來。羅傑不肯穿上衣服，只穿著內褲，被抓進監獄裡。在他離開前，羅傑轉身跟柯林頓叫囂：「下一次，我會揍爛你的臉。」

接下來兩年，維吉妮雅偷偷存了足夠她自己和孩子們生活的錢，然後在一九六二年四月，她以暴力虐待和精神折磨為由訴請離婚，跟她的孩子搬到史卡利街（Scully Street）的農場型小房子裡。這個房子比他們先前住的房子小了一半，而且位於鎮上環境很差的地段。

但對維吉妮雅和柯林頓來說，它最重要的意義就是自由。

在維吉妮雅的宣誓證詞中，詳述了一次又一次的羞辱、一次又一次的毆打。她告訴庭上：「他喝醉的時候我很怕他，他不斷對我和比爾暴力相向，每次他一喝醉，就想打我。」

比爾也提出他的證詞，他的書面口供記錄中，他說他「撞門而入」跟他繼父當面對質，「他已經威脅過我母親很多次，」比爾陳述說：「因為從他跟我母親的嘮叨和爭吵當中，我知道她很不快樂，我覺得他們不可能繼續做夫妻，共同生活下去。」

諷刺的是，三個星期後，維吉妮雅回到同一個法庭，訴請將柯林頓的名字從威廉・傑佛森・布萊勒三世（奇怪的是，儘管成年後的柯林頓很不確定有關生父的細節，可是他卻錯把自己的名字說成是「威廉・傑佛森・柯林頓四世」），改為威廉・傑佛森・柯林頓。

維吉妮雅不需要說服柯林頓，他後來說：「問題不在這個姓，而是那個人。」但是那時

候，他覺得它是家人團結一致的表現。

「我覺得它是家人團結一致的表現。」

還有另一個原因，讓家人都稱他布巴的柯林頓，想要合法登記姓氏為柯林頓。他的伯父雷蒙‧柯林頓（Raymond Clinton）有錢又有勢，是賈蘭郡較受人尊敬而且具政治影響力的人物之一。多年來，柯林頓越來越把雷蒙伯父當作自己的代理父親，以及政治上的導師。

維吉妮雅和羅傑終於在一九六二年五月十五日離婚生效，兩個兒子的監護權，以及公園大道一○一一號的房子、柯林頓家一九六○年出廠的別克勒薩布列車（Buick LeSarbre）以及一個樹枝形吊燈拍賣所得的一半，判屬維吉妮雅。

大約幾天後，維吉妮雅開始懷疑她的決定。羅傑一再求她撤銷離婚案，甚至判決生效之後，他還是一直努力想要她回心轉意。羅傑會出其不意地出現在她家門口，流著淚承諾他會改過，懇求她再考慮。有時候，他會把車停在對街，只是坐在車內看著一度是一家人的前妻和孩子們。有些時候，他會「哭上好幾小時，」維吉妮雅回憶說：「直到累倒在我家門前的車道上。」

維吉妮雅說：「太令人傷心了，我受不了這樣子。」她被說服了，相信如果沒有她的話，這個她曾經愛過的男人會毀了自己。那年八月，他們離婚不到三個月的時間，兩個人又再次結婚。

機警的柯林頓警告她：「媽，妳錯了。」

事情果真如此，他們再婚才幾個月，小羅傑就在洗衣間，撞見他父親拿著一把剪刀，壓在他母親的脖子上；他跑去找哥哥，尖叫著說：「布巴！布巴！爹地要殺媽咪！」柯林頓再次勇

敢面對酒醉的繼父，把他推到車道上，然後鎖上了門。

長久以來柯林頓是他母親生活的重心，現在他更完全凌駕在她丈夫之上，維吉妮雅十五歲的長子，變成了一家之主，她堅持要他搬到主臥房，而她則和小羅傑共用走廊另一頭的小房間。因為數十年的抽煙、喝酒和狂歡，羅傑的身體漸漸枯槁衰敗。他還是照喝不誤，但是只在家獨飲。維吉妮雅在醫院工作很晚才回家時，她會探頭到客廳，看到這個曾經讓她害怕的男人，頹坐在椅子上，出神地盯著閃爍著黑白影像的電視螢幕。

即便如此，柯林頓還是相信沒多久家庭暴力又會重演，但是他沒有跟家裡以外的任何人，說過他所擔憂的事。事實上，柯林頓的朋友、同學或老師，沒有任何一個人知道，柯林頓家緊閉的門後所發生的騷動。

老鄰居卡洛琳・葉德爾・史達利說：「比爾從來沒有跟我們任何一個人提過，他親眼目睹他父親喝酒或暴力相向的事。一個字都沒說。」相反的，他另一個高中同學說：「比爾故意設法讓我們相信，他的生活跟電影一樣完美，畢竟這關係到他在這個社區裡的名聲。他拼命使盡全力，提升他百分之百美國男孩的形象。重點是，問題不在於他隱藏了個人的痛苦，而在於他非常善於瞞騙，以致於他騙自己相信家裡一切都很美好。」

不過，柯林頓的同學後來還是震驚地發現，羅傑不在的時候，維吉妮雅偶而會帶他未滿十八歲的兒子，冒充是她的「約會對象」去夜總會。雖然他從來不喝酒（看到酒精對他繼父的影響，這個男孩很怕自己變成酒鬼），不過柯林頓會陪母親跳舞，並且確保她安全回到家。

如果柯林頓有自欺的天賦，還得感謝她母親。當柯林頓還在上小學的時候，維吉妮雅就知道他親眼目睹晚上發生的家庭暴行，會對他的心靈造成無法彌補的傷害。到他上高中的時候，

情況糟糕到原本冷靜自制的柯林頓終於跟他母親抱怨，他發現自己沒辦法想別的事情。

所以，她告訴他：「自我洗腦。拋開你心裡不好的事，就是把它們推到一邊去，不讓它們妨礙你生命中的重要事情。」但對柯林頓來說，「洗腦」這個詞，讓他聯想到恐怖片裡兩眼無神的僵屍。所以維吉妮雅用別的辦法告訴他：「在你心裡有一個密不透氣的盒子，把你要想的事情放在裡面。盒子裡面是白的，外面是黑的……這個盒子跟不銹鋼一樣堅固。」

維吉妮雅這個「盒裝分隔想法」的概念，後來變成柯林頓救助自己的手段，讓他不只能夠傾注全力思考他需要想的事情，還可以把所有不愉快的想法打包清除得一乾二淨。

然而有些不愉快的事，他卻好像很想要碰碰看，而且從很小的時候就這樣。柯林頓還在上小學時，他經常跟到他外公店裡的黑人小孩玩，質疑人們憑什麼因為膚色而歧視別人。他告訴他母親，他覺得要黑人小孩上不一樣的學校、去不同的餐廳吃飯、看電影要坐在不同的看台、搭公車要坐在後面，很不公平。但是維吉妮雅跟大部分同一代的南方人一樣，從來沒有質疑過種族隔離政策，她忠實地捍衛種族主義者的想法。

在普遍視之為全州最頂尖、只收白人的溫泉高中，柯林頓在功課上絲毫不費吹灰之力，留下大部分的時間參加第一社團（Key Club）、第二社團（Beta Club）、學生會、並在他母親的醫院作義工。柯林頓後來回憶說：「我小的時候，覺得我比任何一個我認識的人都還要忙。」這種瘋狂投入各種活動的行徑，掩飾了折磨柯林頓一輩子的一個恐懼。他母親說：「他就是非常痛恨獨處。」

據柯林頓後來回憶，九年級時一位名叫瑪麗・馬蒂（Mary Marty）的公民科老師，「提早激發」了他對政治的興趣。柯林頓是瑪麗課堂上唯一支持傑克・甘迺迪的學生，其他人附和

他們父母的政治立場，而支持死硬派的尼克森。所以當全班重演一九六〇年甘迺迪對尼克森電視辯論的劃時代事件時，不用想也知道由誰來扮演甘迺迪。十四歲的時候，柯林頓已經開始模仿這個他一輩子在政治上和生活上引以為模範的男人。

這段期間，音樂也在他生活中扮演一個重要的角色。柯林頓參加公園廣場浸信教會的唱詩班，而且為了取悅崇拜貓王的母親，他會在家庭聚會時，好玩地哼唱「溫柔愛我」（Love Me Tender）這首歌。他也跟貓王一樣喜歡花生醬香蕉三明治，每天下午放學後，他就會在廚房迅速地做好，然後興高采烈地大吃特吃（維吉妮雅後來在餐廳的角落放了一個貓王的半身像，還買一條曾經屬於貓王的貝殼項鍊。未來總統的母親狂熱地說：「有時候，我還可以從多孔的貝殼上，聞到貓王布魯特古龍水的味道……這看起來是不是像個貓王迷？」）。

柯林頓最擅長演奏次中音薩克斯風，他最初選上這個樂器，是為了蓋過父母親吵架的聲音，「創造某種美麗，以及我可以把感覺傾注在其中的東西」。

他加入了溫泉高中的樂隊（該校的比賽歌曲是「狄西Dixie」），每年夏天都參加在菲特維拉（Fayetteville）舉辦的樂隊夏令營，最後被譽為全州最優秀的高中薩克斯風手。柯林頓也在溫泉鎮星塵（Stardusters）舞廳的樂團吹奏薩克斯風，並且自組了一個三人爵士樂團，叫做王族（Kingsmen）。

不但男女孩喜歡他，柯林頓也是教師們偏愛的學生。他理著平頭的外貌、外向的個性、永不滿足的好奇心以及追求成功的欲望，讓他成為獅子會（Rotary and Lions Club）午餐聯合會裡最受歡迎的年輕演講人。柯林頓的樂團指揮和精神導師維吉爾·史培林（Virgil Spurlin）認為：「只要他決心要做，就能表現得非常好，從各方面來看他都是個領袖人

才。」

柯林頓隱約抱著成為外交官的想法，直到一九六三年夏天，才偶然找到了他真正的使命。

那年六月，他參加美國退伍軍人協會的青年州政府夏令營（American Legion's Boys State），當其他青年領袖競逐浮誇的州長頭銜時，他已經規劃比較少人想做的參議員當選策略。柯林頓從幼稚園就認識的朋友，當地的足球英雄麥克‧馬提敏捷地擊敗對手，當選青年州長。但是，身為青年參議員之一的柯林頓，將代表阿肯色州去華盛頓出席青年國會（Boys Nation）。

馬提說：「他一直把眼光放在全國的舞台上。」

在青年國會裡，在數量眾多的巴利‧高瓦特（Barry Goldwater）共和黨員中，柯林頓是少數的甘迺迪民主黨員之一，他和同樣初出茅廬的政治伙伴們草擬黨綱、參加活潑生動的模擬辯論以及通過決議案；在華盛頓他們也近距離觀察了真正的政治人物。柯林頓參觀了所有的紀念建築物，參觀了國會和最高法院並且和阿肯色州的兩個參議員，威廉‧富布萊特（J. William Fulbright）和約翰‧麥克雷倫（John McClellan）一起午餐。

富布萊特是阿肯色州人盡皆知的腐敗民主黨政治機器，但是他在參議院的十八年間，卻以一個自由主義者的姿態，成為全國周知的人物。從一九五九年到一九七五年，羅德斯‧史卡勒（Rhodes Scholar）是勢力強大的參議院國際關係委員會（Senate Foreign Relations Committee）的前任主席，經常因為越戰公開跟詹森總統起衝突。

在那天的午餐會上，柯林頓和富布萊特一見如故。來自溫泉鎮、娃娃臉的十六歲男孩，因為他的自信以及對國內外議題的瞭解，讓這位資深的參議員印象深刻。柯林頓前一天熬夜背誦富布萊特長久輝煌政治生涯的每一個細節，這時果然派上用場。柯林頓後來說，富布萊特「真

正影響了我想成為世界公民的決定性的決定」。

然而，他年輕生命的決定性時刻還未到來。七月二十四日，一個陽光燦爛的禮拜三，兩輛巴士停在白宮前面，青年國會的一百名青年參議員從車內魚貫而出。就在白宮的玫瑰園裡，約翰‧甘迺迪向他們發表演說，這個地方後來以這位被刺殺的總統遺孀為名。

從他們在馬里蘭大學校園的斯巴達式宿舍，搭巴士到白宮來的路上，已經瞭解政治上自我推銷方式的柯林頓，不停地問美國退伍軍人協會的顧問，他能不能跟甘迺迪總統合照。柯林頓不願把這麼重要的事交給運氣決定，他一個箭步衝到伙伴們前面，站在離總統演講台不到十二呎的距離之地。

甘迺迪總統演說結束後，他擠過這一大群穿著白襯衫、乾淨整齊的青少年。柯林頓第一個伸出手來，總統根本不可能沒注意到高六尺兩吋、重十百八十磅的他。約翰‧甘迺迪握住這個男孩伸出來的手，兩個人四眼兩對，在這裡歷史性的一刻，路透社的攝影記者按下了快門。柯林頓得到了他跟總統的合照，但它不只是一個珍貴的紀念物；這個影像不僅一再提醒他要成就大事業的決心，還幫助他說服別人瞭解他這樣的志向。他的一個同學說：「他會突然抽出這張照片，就算他沒這麼做，他媽媽也會。」

就和在艾森豪（Eisenhower）執政的五〇年代長大的幾百萬青年學生一樣，柯林頓崇拜英俊、年輕、有活力的艾森豪，這個英俊、年輕、有活力的接班人，但是，真的跟本人比電視上更耀眼的約翰‧甘迺迪握了手，而且為後世留下當時的紀錄，對柯林頓而言，意義非凡。這是他第一次見到阿肯色州這個狹窄圈子以外的世界，他到過了政權中心。他知道，有一天，在非常不一樣的情況下，他會回到這裡來。

維吉妮雅說，他兒子從青年國會返家時，「興奮得不得了，我從來沒有見他為什麼事這麼興奮過。他從華盛頓回來的時候，拿著他跟約翰·甘迺迪的合照，臉上的那個表情，我就知道政治是他想要走的路。」

雖然柯林頓不像他小時候的好朋友麥克·麥克拉提一樣是四分衛，但他卻有強烈的性吸引力。現在他因為跟約翰·甘迺迪握過手而小有名氣（「握一握跟約翰·甘迺迪握過的手」成了他新的開場白），女孩子們徘徊在練團室，甚至他在史卡利街的家門口，希望能贏得他的注意。

柯林頓確實注意到她們。不管他是在全州樂團大賽中演奏薩克斯風、開著他黑色別克轎車在鎮上兜風，或是跟朋友在當地的A＆W免下車速食店，喝著雙份巧克力奶昔，高談闊論，這個溫泉高中的金童總是像他一個同學說的那樣，「不忘獵豔」。

他從初中時代就認識的第一個「真正的女朋友」，是一個活潑的金髮女孩，名叫桃莉·凱爾（Dolly Kyle）。他們認識的時候，她十一歲，他則未滿十三。從在中學體育館後面偷偷接吻，發展成在柯林頓的別克車後座，進行青春期笨拙的性探索。儘管最後柯林頓和桃莉都各自嫁娶，但這段戀情分分合合地延續了十三年。她叫他比爾，他則稱她為「漂亮女孩」。

桃莉說：「最開始是一段非常簡單、非常甜蜜的愛情故事，我們一起長大，共同分享很多事情，是對典型的青梅竹馬。甚至從一開始，他就是個非常會為人著想、非常體貼的情人，而且也是很刺激的一個。沒錯，比爾非常熱情。」

他在這個社區的地位不僅止於此；如果說他在跟甘迺迪總統合照前，是當地公益團體聯合會的明星，那麼現在柯林頓受邀演講的機會比鎮長還多。心臟協會（Heart Association）、

厄爾克斯會（ELKs，美國的慈善、社交愛國團體）、參與國外戰役退伍軍人協會（Veterans of Foreign Wars）、國際婦女實業家組織（Soroptimists）、青年會（Boys Clubs），以及各式各樣的庭園俱樂部，都邀請他帶著那張刊登在溫泉鎮看守者記錄（Hot Springs Sentinel Record）的照片，到場講述在玫瑰園會見甘迺迪的過程。年輕的柯林頓先生非常樂意地照辦。

一九六三年十一月二十二日，柯林頓正和另外七個學生，上著高等微積分學的時候，老師起身去接電話。他聽了片刻，一言不發掛上電話。柯林頓後來提到那個時刻說：「他簡直是面如土色，我從來沒有看過一個人的臉色那麼悽慘過。」

「總統，」柯林頓的微積分老師說：「在達拉斯（Dallas）被槍殺。」兩分鐘後，電話又響了。約翰‧甘迺迪死了。

其他學生一陣驚恐，有幾個人轉過去看柯林頓的反應。一點反應也沒有。他只是一動也不動，面無表情。震驚很快轉為憤怒，柯林頓的同學傑特‧賈彌生（Jet Jamieson）跟作家大衛‧馬瑞尼斯（David Maraniss）說：「你可以感覺到他怒火中燒。」

六個月後他們畢業時，柯林頓已是真正的地方英雄，因為他是約翰‧甘迺迪被刺殺的前幾個月，跟他握過手的本地孩子。他可能也是溫泉高中最受歡迎的男孩子，大部分的高年級學生夠幸運的話，他們照片出現在畢業紀念冊上的次數，最多是五、六次，但柯林頓卻出現不下二十八次之多。

可能的話，教師們對他的評價，遠比他的同儕對他的評價更高。他的輔導老師愛蒂絲‧艾倫斯（Edith Irons）在畢業紀念冊上寫說：「我知道過幾年，我會『讀到』關於你的事……」

雖然領導能力非凡，但柯林頓在班上並不是第一名（而是第四名），而且也不是在畢業典禮上致告別詞的學生。不過，在一九六四年那一屆的三百六十三名學生上台領取畢業證書之後，是由柯林頓以感動人心的祝福詞為典禮作結；實際上，這可以說是他對成年選民的第一次政治演講。他說：「現在我們必須要有心理準備，從此僅能依靠我們自己的信念和品格的指引而活。我們祈禱自己在錯綜複雜的道德迷霧徘徊，也就是我們處於社會當中時，能夠保持追求至善的心，引導我們去認識並重視是非黑白……」

在他演說結束時，維吉妮雅跑向前去擁抱他。她踮起腳尖親吻她很少叫他本名的兒子，說：「布巴，你太優秀了，我以你為榮。」

自從跟約翰‧甘迺迪握過手後，柯林頓就知道他想要到首都喬治城大學著名的外交學院唸書。但是愛蒂絲‧艾倫斯雖然極為欣賞溫泉高中這位明星學生，仍警告他，最好多申請幾所大學，「以防萬一」。然而，極度自信的柯林頓只申請一所學校，而且被錄取了。

五月的時候，他帶桃莉去一家免下車速食店，然後把車停在最受歡迎的「交頸接吻區」。他告訴「漂亮女孩」，他被喬治城大學錄取了，他很興奮，因為這是「任何我想做的事情的基礎」。

「比方說？」她問。

「我想要做美國總統。」他不自覺脫口而出。

「喔！」她說，第一次意識到他有多像約翰‧甘迺迪。桃莉後來說那天她整個晚上都在幻想，身為柯林頓總統的太太是什麼感覺。她好奇地想像自己是賈姬，而他是傑克。她說：「我知道他有多麼認同甘迺迪，我想像我們會創造出另一個卡美洛（Camelot）。」即便當時，柯

林頓只是個高中畢業生，他要當總統的抱負，「絕非兒戲，每個認識比爾的人都知道，只要是他決心要做的事，他就會做到，任何一件。」

一九六四年九月，那是一棟位在喬治城東側校區中心的紅磚宿舍。柯林頓的室友湯米·維吉妮雅跟柯林頓一起去華盛頓，幫他搬進羅友拉校舍（Royola Hall）的二三五號房。坎貝爾（Tom Campbell）後來回憶說，當母子兩人走進房間自我介紹時，他們鮮明的個性「讓房間為之一亮」。

甚至於在離開溫泉鎮之前，柯林頓告訴他母親，他已經規劃好最終進軍白宮的策略，而第一步就是先選上新生學生會長。為了達到這個目標，他得到兩個關係良好的同學協助：湯姆·坎貝爾和湯米·凱普藍（Tommy Caplan），他們吹噓自己跟甘迺迪總統的關係更特別。出身富裕的巴爾的摩珠寶商之家的凱普藍，在一九六○年競選期間，曾號召青少年支持約翰·甘迺迪，甚至還說服了行政部門，採納他「年輕人號召年輕人」的少年和平團企畫案。

起初，凱普藍跟其他幾個同學一樣，對這個殷勤的阿肯色州人很有戒心，特別是在柯林頓反常地告訴凱普藍的室友，他對凱普藍的財富和社交關係沒有興趣之後。不過，他很快得到的結論就是，柯林頓愛交朋友是他的天性，並不是懷有心機。另一個在喬治城的朋友，來自達拉斯的基特·艾須比（Kit Ashby）也有一樣的印象，他說：「從一開始，他最讓人印象深刻、最迷人的特色，就是他的友善，他的內在有一種特質，讓我很喜歡跟他在一起。」

那年秋天，凱普藍帶著他同是甘迺迪迷的新朋友柯林頓，去跟長期擔任甘迺迪總統秘書的伊芙琳·林肯（Evelyn Lincoln）見面，她人在國家文獻局（National Archives）整理已故老闆的動產，整個過程耗掉林肯小姐好幾年的時間。走在甘迺迪時代的象徵物——他的搖椅、

雪茄盒、裱框的家庭照片、手工雕刻藝品當中，目瞪口呆的柯林頓，一度說不出話來。她說：「光是站在甘迺迪總統的遺物旁邊，人們都是畢恭畢敬的，特別是在他被刺殺不久後。柯林頓甚至比大部分的人更為敬畏，很多人告訴我甘迺迪總統是他們的偶像，他們想要跟他一樣，可是他說這件事的樣子，非常有說服力。」

身為學生，柯林頓習慣仔細觀察他的老師，然後跟他們說他們想聽的話。喬治城少數跟柯林頓不太往來的一個學生說：「他根本是胡扯一通，他拍馬屁的程度令人作嘔。他的朋友拿這件事嘲笑他，可是他就擺出一副『誰？我嗎？』的吃驚樣子給他們看。他騙不了別人，只騙得了自己，還有老師。」

柯林頓的從政方法也是一樣預先計畫好的。十八歲的時候，他已經知道選民調查的重要性。喬治城大學的政治情勢，一直由紐約客主控，明確地說，就是來自較富裕的長島（Long Island）郊區的學生。當外交學院吹噓他們新教與猶太教學生人數眾多時，這個由耶穌會信徒經營的機構絕大多數新生，卻是羅馬天主教徒。

坎貝爾是長島本地的天主教徒，他幫忙號召支持、散發傳單，而凱普藍則是幫他擬定政見。不過，柯林頓自己決定要跟校園裡的每一個新生握手（「嗨！我是柯林頓，請投我一票。」），因此獲得了壓倒性的勝利。

接下來的四年時間，他利用他那南方人樸質無華、信用可靠的魅力，以及高曼．派爾（Gomer Pyle）式自我調侃的高度幽默感，贏得人們的追隨信服。在極力跟自己的故鄉和家人保持距離的學生當中，柯林頓是個異數，他不覺難為情地大肆吹捧自己的故鄉阿肯色州。甚至在當時他就知道，跟別人說自己來自名叫希望的地方（「那裡的西瓜跟福斯的金龜車一樣

大」），比起他真正在那裡長大，但名副其實沒啥內涵的溫泉鎮，給人的印象好多了。

柯林頓後來競選二年級的學生會長時，承諾為新鮮人組織一個迎新委員會，以迎合全新的選民。柯林頓一當選，就跟一批同年的學生，站在學校大門口歡迎新生以及他們的家人，並帶他們到宿舍，同時擴展自己的政治版圖。

這也包含了校園裡的女性，其中大部分就讀該校語言學系。柯林頓主動親近她們，然後挑出具有影響力的大學女生，幫他謄寫政見文宣和發傳單。另外一個名叫海倫‧亨利（Helen Henry）的學生會長候選人，因為對他印象非常好，以致於退出競選，轉而為他助選。她說：

「我不得不承認，這個工作非他莫屬。」

他最忠實的支持者之一是丹妮絲‧海藍（Denise Hyland），比實際年齡成熟優雅的高佻金髮女孩，在語言學院唸法文，父親市紐澤西外科醫生。他們在一九六五年二月認識，他那時走上前邀她一起吃晚飯。到了春天的時候，他們已經認真談起戀愛來了。

柯林頓跟海藍一起分享他的政治夢想和抱負，她承認：「那是他最大的魅力所在。」他們常常手牽著手漫步在林蔭大道上（The Mall），四周環繞著國會議廳、華盛頓紀念碑，還有白宮，討論民權、冷戰以及越南日趨惡化的局勢。

不出所料的，柯林頓果然一頭栽進學校活動當中，投入所有可能的時間，能參加的校園組織他就盡量參加。他加入空軍的組織，但一個學期就退出了。他也宣誓加入一個服務性質的兄弟會──阿爾法‧費‧歐麥加（Alpha Phi Omega，此三字分別是希臘文的第一、第二十一與最後一個字母），無巧不巧的是，這正是負責校園選舉的社團。他繼續上教堂，去的是附近一個新教派教堂，因為他朋友基特‧艾須比跟他說，學校附近沒有「好的」浸信教會堂。

不像大部分大學生一口氣可以睡上十個小時，柯林頓因為睡得少而成功。這一招是從教他西方文明的教授卡羅‧奎格利（Carroll Quigly）身上學來的，他說大部分的偉人一天睡覺不超過五個小時。一天中分好幾次零星地小睡五到十分鐘，柯林頓發現這樣就可以在已經忙碌至極的行事曆中，再擠出更多時間做別的事。想到他父親的早逝，他透露自己經常覺得「在跟時間賽跑，我們沒有一個人知道自己能活多久，對不對？」

柯林頓一有空就回家看看，通常會帶著喬治城的朋友一起回去，體驗一下美國鄉下地方的簡單樂趣。這些朋友並不覺得失望，第一個造訪溫泉鎮的朋友是坎貝爾，當地的「異國情調、濃厚的南方氣息、溫暖、黑暗」，讓他印象深刻。

柯林頓帶凱普藍回家過復活節以前，他在電話中驚奇地跟母親說：「他去過歐洲，卻沒有來過阿肯色州。」招待了這個北方來的有錢大學生之後，維吉妮雅牛說：「我照樣叫他把放在桌子中央的奶油拿給我，跟對別人沒兩樣，有一天晚上，凱普藍把她拉到一邊去，「他告訴我：『我盡可能坦白跟妳說：這個世界上沒有一個人像他那麼好，一個都沒有。之前我並不信任他，直到我認為他的確是真心的。』」

一九六六年夏天，丹妮絲‧海藍離開到法國讀書，柯林頓回阿肯色州，初次嚐到真正的草根政治。柯林頓想去幫民主黨提名的州長候選人法蘭克‧霍特（Judge Frank Holt）法官助選。霍特是民主黨團欽點的人選，黨內覺得他勝算很大。柯林頓判斷，跟這個未來的州長搭上線不無好處，不過首先他必須請具有影響力的伯父雷蒙‧柯林頓，幫他安排一下。結果，「雷蒙‧柯林頓的姪子」得到了這份工作。

身為助選團最年輕的成員，柯林頓掙扎努力了半天，才獲派擔任霍特法官妻子瑪麗

（Mary）以及他們兩個女兒的司機，在全州四處走動。接下來的幾個禮拜，他們穿越整個阿肯色州，在像艾爾西瑪（Altheimer）、五十六（Fifty-Six）、阿卡代爾菲亞（Arkadelphia）和暮色（Evening Shade）這種名字的小鎮歇腳。

由母親和外婆撫養長大的柯林頓，跟她們在一起如魚得水，相當自在。相對的，霍特家的女人也都為這個活力充沛的英俊司機兼隨從「著迷得不得了」。他甚至讓霍特法官的落選變得沒那麼難以忍受，因為他安慰她們說，她們的父親很優秀，一場選舉的結果改變不了這個事實。

就在當時，柯林頓第一次學到了如何從政治的挫敗當中，奪得成功的先機。霍特法官落選的那一天，年輕的柯林頓問這個參選人的姪子，能不能幫他在富布萊特參議員的辦公室找份工作，於是傑克·霍特（Jack Holt）拿起話筒，打了通電話給富布萊特的行政助理李·威廉斯（Lee Williams）。

隔週的星期五，威廉斯打電話給人在溫泉鎮的柯林頓，給他一個選擇——從薪水三千五百元美金的兼職工作，以及五千元美金的全職工作當中，二選一。

「那麼，做兩份兼職工作可以嗎？」柯林頓問。

「你就是我想找的人。」威廉斯回答。

那一天，柯林頓立刻打包，開車去華盛頓。星期一早上的第一件事，就是去參議院外交事務委員會報到，擔任「秘密調查助理」，負責信件分類、跑腿，還有富布萊特參議員及其資深幕僚吩咐的所有事情。

柯林頓進入富布萊特辦公室工作的時候，這個曾協助通過東京灣決議案（Tonkin Gulf

Resolution），擴大了總統主戰權力的參議員，現在卻是越南議題上，最嚴厲痛批行政部門的人。已經安排好學生緩徵入伍的柯林頓，不像富布萊特那樣討厭他偶像甘迺迪總統的繼任者，至少一開始不是這樣。柯林頓支持詹森總統的「大社會」（Great Society）主張，而且對這位大幅改變民權法令的南方鄉親，頗有幾分驕傲。

一九六七年初，從柏克萊大學到哥倫比亞大學，全國校園變成了抗議的溫床。到處都有學生遊行抗議越戰，除了喬治城，那裡每天還是照樣舉行兄弟會辦的舞會、狂飲啤酒。跟其他學生一樣卡在這個風平浪靜的象牙塔裡，柯林頓的「支持越戰」，不是基於任何意識型態的原因，而是因為「並不反對」罷了。

柯林頓的行事曆當中，包括了的每天八小時在外交事務委員會的繁重工作，還有滿滿的課表。但是因為他一天睡五個小時，還是有辦法應付，所以他不覺得有必要縮小他在校園的政治事業。現在可議的是，這個全校最知名的低年級學生，篤定自己將以壓倒性的勝利，贏得二年級學生會長的寶座。

但是他錯了。很多先前支持他的學生覺得，被視為全體學生組織代表的柯林頓，現在太忽略他們了。他的對手泰利・莫吉林（Terry Modglin），自稱是個學校叛徒，承諾將為學生的要求向學校的行政部門極力爭取，結果大獲全勝。不過，那是在柯林頓的競選總幹事莫吉林撕下所有的海報，塞在柯林頓的車子裡，然後丟在一個空無一人的停車場，被人發現之後的事。

這件丟臉的事，柯林頓聲稱他毫不知情，但它卻是莫吉林大獲全勝的關鍵。雖然柯林頓發表了一場很有風度的讓位演說，但是他很難接受這個挫敗。過去兩年來，全校兩千多名的低年級學生，他幾乎每一個都見過面。他們認識他，因此讓落選這一事，顯得是針對他個人。

柯林頓很快把他的注意力轉移到課業，還有他在國會山莊的工作上。很多戰後嬰兒潮出生的人都記得，一九六七那一年舊金山令人意亂神迷的「愛的夏天」，還有它所激發的反戰反傳統文化。對柯林頓而言，這個夏天使下次的大挑戰具體化。

在富布萊特的敦促下，柯林頓決定申請人人欣羨的羅德斯獎學金（Rhodes Scholarship），羅德斯獎學金得主（富布萊特曾經是一九二○年代的得主之一）能被遴選進入牛津大學部分或所有研究所接受教育的少數菁英。但全額獎學金通常都是頒給運動選手，而柯林頓儘管塊頭很大，卻不擅長運動。他運動方面特別差勁，眾所周知，而實際上他兄弟會裡的哥兒們還毫不留情地嘲笑他，拿到羅德斯獎學金的希望相當渺茫。

決心至少看起來要像樣一點，柯林頓開始每天早上慢跑半小時，希望能瘦一點。不幸的是，早上慢跑之後，他都會犒賞自己一份漢堡加薯條，因此有個朋友說，他這樣的循環過程是「徹底的弄巧成拙」，然而直到中年，他還是保持這樣的習慣。

數千個候選人當中，只有三十二個美國人能脫穎而出，拿到羅德斯獎學金。儘管柯林頓少了運動神經，但他確實具備了幾項優勢：他的學業成績無懈可擊，他身為學生領袖的紀錄醒目突出，而且他還秀出富布萊特參議員的推薦函。富布萊特曾經得到羅德斯獎學金，因深感牛津經驗獲益匪淺，而以自己的名字創立一個幾乎與羅德斯齊名的獎學金。為了增加獲選的機會，柯林頓設法成為學生運動員委員會（Student Athletic Commission）的主席。由於羅德斯獎學金是依照地區來選才，所以柯林頓也注意到不以華盛頓居民的身份申請，以免跟資格符合的眾多候選人激烈競爭，被取而代之。阿肯色州的申請人不到半打，他就是其中之一，大大提高了他的勝算。

那年夏天，柯林頓在家幫助他母親度過另一個危機。兩年前，羅傑被診斷出罹患治癒機會渺茫的口腔癌。這個一度英俊的「杜德」，拒絕接受可能會讓他變醜的手術，選擇了放射線治療。

柯林頓曾經從喬治城寫信給他的繼父，現在他在當地跟四個朋友在波多馬克大道（Potomac Avenue）合租一間房子。他試著寫幾句安慰和鼓勵的話，但還是隱藏不住鬱積已久的氣憤、困惑和悔恨。「我相信，爹地，除非追隨上帝面對自己的人生，否則我們沒有一個人能夠心平氣和，」他寫道：「明白善一向比惡有價值，即便是死亡，並不代表生命的終結。你應該盡量找尋協助，爹地，你應該多多寫信給我。人們（甚至是我的一些政敵）都很信任我……」

「當然我知道一直以來，我對你的幫助有限，因為從來沒有勇氣面對面談這件事，」柯林頓繼續寫道：「我現在寫這封信的原因是，如果經過這麼多年之後，你和媽還要分手，我沒辦法忍受。我只想幫你所能幫助你自己。」

「我想我現在應該停筆了，然後等待你的回應，但是有幾件事我要先說在前頭：一、我不認為你明白我們全家人有多愛你而且需要你；二、我不認為你瞭解我們全家被你傷得多麼深……但是我仍然不曾背棄過你。」

「請你盡快回信，爹地，我想聽到你的回音……坦承你的問題，不要怕太丟臉……我們每個人都擁有很多值得活下去的東西；讓我們一起開始這麼做吧！」

這封署名為「你的兒子，比爾」的信，讓羅傑忍不住掉淚。

當羅傑到位在北卡羅萊納州（North Carolina）杜爾漢（Durham）的杜克大學（Duke

University）接受治療時，柯林頓從喬治城開了二百六十五英里的車去看他。回想起那些會面，柯林頓說：「再也不需要爭吵，也沒有什麼要逃避的，那是我生命中的美好時光，我想他也是。」

感恩節假期前幾天，維吉妮雅拿起話筒，將柯林頓召回溫泉鎮，他唯一認作父親的人快死了。到家的時候，柯林頓看到一群護士（全是他母親的同事）在他父親的床邊徘徊，測量他的脈搏、研究他的心電圖，然後低聲在走道上跟別的護士交談。

想為他五十七歲的繼父保留一點尊嚴，柯林頓抱起了現在體重不到一百磅的羅傑，輕輕地把他抱到浴室裡，當時羅傑已經無法走路。維吉妮雅不像柯林頓那麼寬大慈悲，她後來透露，幾年來，小羅傑祈禱著他父親早點死，「不要再拖累」這個家。現在，維吉妮雅跟她兒子一起祈禱他爹地快點死。

在羅傑彌留的那幾天，維吉妮雅甚至不肯見她丈夫（「那個場面並不好看」）。他比預期還多活了三個禮拜，她刻薄地形容他的死，是簡頭瞄準家人的「最後一次恐怖行動」。

最後那幾個晚上，柯林頓一直陪著他繼父，當一切結束，看著救護車人員抬起羅傑的遺體放在擔架上推出門外時，他又變成沒有父親的人（如果羅傑真的算是他父親的話），可是，維吉妮雅心裡想的是，「至少他們兩個人和解了」。

兩個月後，維吉妮雅打電話給兒子，告訴他討人厭的愛蒂絲因為中風過世了，享年六十六歲。她冷淡坦白地說，現在羅傑和外婆在天堂，他們再也「不需要在夜裡尖聲叫罵了」。維吉妮雅觀察到：「他很好至於柯林頓，則是為申請羅德斯獎學金一事，忙得不可開交。大部分是我遺傳給他的，肯定是。我不太容易放棄，幾乎從來沒有勝，不想要坐享其成。

過。」

前往紐奧良參加最後的資格審查面試時，柯林頓買了一本「時代雜誌」，裡面有篇報導心臟移植的有趣文章，這是他完全一無所知的醫學領域。隔天，審查委員會詢問的問題當中，令人驚訝的居然有題目是關於心臟移植。柯林頓後來驚奇地說：「我無法相信自己的好運。」在被告知僅有四名南方醫學生獲選，而他是其中之一時，柯林頓喜極而泣。

人在溫泉鎮的維吉妮雅守在電話邊，等柯林頓的消息，連醫院因急診召她到院，她都不肯去報到。她送兒子一件倫敦霧牌（London Fog）的雨衣，祝他好運；下午五點電話鈴響的時候，她「興奮的幾乎昏了過去」。

「那麼，媽，」他兒子問：「妳覺得我將來穿英格蘭斜紋呢，看起來會怎麼樣呢？」

同時，柯林頓在喬治城的最後幾個月，是美國現代史上最動盪的時期。隨著二月慘烈的越戰，美國死亡人數攀升之際，參議員尤金‧麥卡錫（Eugene McCarthy）揮舞著反戰活動的旗幟，在新罕布夏（New Hampshire）的總統初選當中，幾乎擊敗在位的詹森。麥卡錫顛覆性的勝利，讓紐約參議員羅伯‧甘迺迪（Robert Kennedy）勇氣大增，立即宣布他也要尋求民主黨提名，以反戰為政見綱領參加角逐。向來效忠甘迺迪家族的柯林頓，毫不遲疑地立刻從麥卡錫轉為支持羅伯。那年春天，當詹森令人震驚地宣布不再競選連任時，柯林頓跟朋友說，他預測羅伯會險勝詹森接班人的副總統修伯特‧亨福利（Hubert Humphrey）。

不過，種族問題才是年輕柯林頓最重視的政治議題，而非越南問題。他對馬丁‧路德‧金恩的傾心，與對甘迺迪卡美樂的迷戀不相上下。柯林頓將金恩感人的「我有一個夢想」演講稿默背下來，一有機會就拿出來講。

四月四日金恩被刺身亡的消息，全美國的黑人社區便掀起暴動，當華盛頓大部分的貧民區陷入火海時，喬治城的校園依然安全無虞。柯林頓跟該校其他學生一樣置身事外，但他最後還是決定參與其中。可是首先他必須開車到機場，接一個高中時代的舊情人，她要來華盛頓參加全國天主教婦女會議，他得陪她到飯店。

他過去喜歡叫她「漂亮女孩」的桃莉，現在已經結婚而且有八個月的身孕，這是她的第二個孩子。「比爾」，她一向都這樣叫他，他用飛快的速度開車載著她穿越華盛頓，經過圍著柵欄的商店門前和著火的建築物，來到五月花飯店。根據桃莉的說法，他們一起過夜，雖然她幾週後就要臨盆了，兩人仍然發生了性關係。

隔一天，柯林頓自願幫紅十字會送食物和醫療補給品到市中心。他把紅十字的標誌貼在他白色別克敞篷車的側面，然後快速穿過被劫掠一空的成群建築物，來到一間充作避難所的教堂，住在裡面的是因火災無處棲身的家庭。途中跟他同車的是柯林頓在溫泉鎮的鄰居卡洛琳‧葉德爾‧史達利，他們兩人已經寫了好幾個月的情書了。對卡洛琳來說，這趟華盛頓之旅讓她「覺悟」，不只因為讓她有機會親身體驗暴動。在柯林頓努力扮演有風度的主人角色時，她第一次發現他背著她，至少還交了兩個女朋友。「他真的跟他女友之一的安‧馬克桑（Ann Markesun）講話，而卡洛琳人就站在不過幾呎遠的地方。」他的一個同學說：「我們完全想不通他到底在搞什麼，他這樣欺騙女孩子，實在很不老實，可是比爾好像很擅長這類的冒險。」

事實上，大學三、四年級的時候，柯林頓交了一大票國會山莊的女人。據他一個室友說，丹妮絲‧海藍決定跟他分手後，「好像貓身上的鈴鐺被取下了一樣，他突然幾乎就是夜夜跟不

說：「他還堅持要開著燈做。」

同的女人約會」。如他的幾個情人所證實的，每一次，柯林頓都斷然拒絕戴保險套（「我討厭它們」）；他把這個癖好弄得人盡皆知，成了他朋友間傳說的笑話。他一個交往很久的女朋友說：「比爾，比爾，羅伯．甘迺迪被刺殺了！他死了。」前一天晚上，他們看到電視上宣布羅伯贏得加州初選，然後就上床睡覺，沒多久約旦人塞漢．塞漢（Sirhan Sirhan）就開槍射中羅伯的頭部、頸部和右側身體。此時，不敢置信的柯林頓一言不發的坐在床邊。

一九六八年六月六日早上，殘酷的現實再次發生。那天湯米．凱普藍搖醒他的室友，他

他身邊發生的事，證明了生命是如此的脆弱：他父親和繼父死了，他的三個偶像──約翰．甘迺迪、馬丁．路德．金恩、羅伯．甘迺迪都在壯年就被暗殺身亡。去牛津唸書的前一年夏天，柯林頓回到阿肯色州，決定要改變一下，不顧一切大玩特玩。

他想出一套魚與熊掌兼得的辦法，首先，他狂熱地為參議員富布萊特競選連任效命，開車去阿肯色州的每一個法院，遊說全州的法官支持富布萊特，同時也有意無意地讓他們認識他，這個名叫柯林頓的年輕新人。

他計畫的第二部分──玩樂的部分，就是與延攬他為入幕之賓的法官和其他當地官員們的女兒約會。這部分柯林頓不需要擔心，他不但繼續跟安．馬克桑以及舊情人丹妮絲．海藍保持聯絡，與卡洛琳．史達利舊情復燃，同時還跟新當選為阿肯色州小姐的雪倫．安．伊凡斯（Sharon Ann Evans）傳出戀曲。柯林頓在阿肯色州的最後一年夏天，套句他一個很親近的朋友說的話，他「非常、非常、非常地忙」。

一九六八年十月，柯林頓和三十一個美國羅德斯獎學金得主，搭乘豪華的美利堅號（S.S.

United States）郵輪從紐約啟程，前往英國的南漢普敦（Southampton）。航行到第二天，海面風浪變大，航程中的一個同伴羅伯・瑞區（Robert Reich）在艙房內嘔吐不止。一天下午，柯林頓發揮了一點同情心，拿了一盤餅乾和一些薑汁汽水給瑞區，「我想你可能需要這個，」他邊說邊把盤子放在桌上：「我聽說你的狀況不太好。」之後又回到船上的酒吧，繼續不停地泡妞。

幾十年來，這個關懷生病旅客的舉動本該被人遺忘，卻被加油添醋傳得煞有介事。後來的版本說，柯林頓是照顧瑞區直到他恢復健康的大功臣。不管怎樣，這件事確實開啟了未來總統與這個傑出但個子矮小（與柯林頓六呎二吋身高相比，他只有四呎十吋）的學運份子之間的友誼，瑞區後來成為柯林頓內閣的勞工部長。

至於其他搭乘美利堅堅郵輪的羅德斯獎學金得主，大部分也因柯林頓平易近人的態度，而解除武裝，另外一些則馬上察覺到，這樣的態度背後隱藏著熾熱的野心。丹尼爾・辛格（Daniel Singer）記得柯林頓當時「非常具有政治野心……每個人都深信，他唯一的目標就是競選總統」。史丹福大學畢業的瑞克・史特恩斯（Rick Stearns）記得柯林頓跟他說「他計畫回阿肯色州當州長或是參議員，而且有一天想成為全國的領袖人物」，說了四十五分鐘。

船上所有的美國男性都為即將展開的牛津生涯興奮不已，但是另一個議題卻讓他們心情沉重，那就是徵兵令。畢業緩徵早在一九八六年二月即已廢除，這之後一個月賈蘭郡徵兵處卻把柯林頓重新分為I—A級，但他背景雄厚的雷蒙伯父，是個利用權勢追求利益的人，曾運用影響力幫柯林頓在富布萊特的辦公室謀得一職，此時他早已蓄勢待發。雷蒙向與徵兵處有接觸的朋友施壓，甚至還在一個水壩的落成典禮中，堵到參議員富布萊

特，總之，雷蒙伯父盡其所能讓他的姪子不被徵召入伍，而且跟後來柯林頓競選總統時的否認相反，他還告知柯林頓他所採取的每一步行動。徵兵處執行秘書歐伯·埃利斯（Opal Ellis）後來承認：「我們稍微退讓一點，讓他去牛津唸書。以他的年紀，早就應該被徵召入伍了，可是溫泉鎮的孩子能拿到羅德斯獎學金，我們挺與有榮焉的……徵兵處對他很寬大，我們給他的超過他應得的。」

至少暫時不用擔心被徵召入伍，柯林頓興高采烈一頭栽進牛津生活裡。創立於十二世紀初期的牛津，距離倫敦五十英里，最初是由三個學院組成——大學、貝里歐（Belliol）和摩頓（Merton），不過最後擴大把三十一個分開的學院也納進來。它身為學術中心的聲譽，沒有其他地方可與之匹敵。

柯林頓就讀的是大學學院（University College，學生都簡稱它為「Univ」），表面上選修熱門的跨學科課程，叫做「PPE」：即政治學（politics）、哲學（philosophy）和經濟學（economics）：但是，事實證明這個所謂的牛津經驗好混的不得了，與其對外吹噓的形象正好相反。這個課程組合包括每週兩次、上課一小時、很少寫報告而且沒有考試。

大衛·西格爾（David Segal）回憶在牛津時，「用功不但非必要，這裡根本還反對用功呢！」柯林頓另一個同儕也說：「你可以翹著二郎腿，啥事也不用做，生活中只有炸魚和薯條（譯注：英國傳統速食）、健力士啤酒、舞會、橋牌、女人，我們泡在酒吧的時間多過課堂上的好幾百倍。」

柯林頓老早就發現很好混了，他經常蹺課，沒特別努力讓自己出名，而且就跟其他羅德斯獎學金得主一樣，兩年後離開牛津時，一個學位也沒拿到。不過，他確實寫了一篇長達十八頁

的論文，題目是「蘇聯政府的政治多元論」，他的教授非常讚賞這篇文章，後來還把它當作範本。

柯林頓的教授利比紐・佩爾辛斯基（Zbigniew Pelczynski）說：「他是個非常好的學生，感受敏銳而且聰明，不過他比較善於口頭而非文字上的爭論。」至於柯林頓的讀書方法，「他有政治家的頭腦……先理出所有的不同思路，然後再把它們綜合組織起來，而不是獨自發展他自己的思路。」

柯林頓在牛津時確實讀了不少書，他宣稱，光是第一年就超過三百本。他的品味很多樣：尚賈克・盧梭（Jean-Jacques Rousseau）、狄倫・湯瑪斯（Dylan Thomas）、湯瑪斯・霍布士（Thomas Hobbes）、約翰・洛克（John Locke）、格拉史東（Gladstone）與迪士瑞利（Disraeli）的傳記，還有許多頗為明顯暗示他終極目標為何的書籍，像「總統的領導力」（Presidential Leadership）和卡爾・山伯格（Carl Sandburg）所著六冊亞伯拉罕・林肯的傳記。

不管身在那一塊大陸，柯林頓的焦點多半放在他最重視的一件事情上：與有助於成就他未來政治生涯的人打交道。

有人告訴他，他不是校園裡唯一的阿肯色州人，他於是把克利夫・傑克森（Cliff Jackson）找了出來。後者同樣來自阿肯色州，拿了富布萊特獎學金，在鄰近的聖約翰學院唸書。他們兩個都跟剛好是室友的美國女孩約會，並且參加同一支牛津籃球隊，打籃球是他們兩個在家鄉不敢嘗試的運動。

一向以身手笨拙、體格不佳聞名的柯林頓，為了深刻體驗英格蘭的生活，居然還加入了橄

欖隊。大學學院橄欖隊的秘書長克里斯・麥庫依（Chris McCooey）說，柯林頓擔任球隊第二排前鋒的兩年期間，「對球賽很有興趣，是個很傑出的球員，他總是玩得很盡興，就算球技不佳也無所謂。」麥庫依也記得柯林頓「體力很差，身手笨拙，根本不是運動員的材料」。

不過無所謂，參加球隊運動讓柯林頓擴展了交遊圈，他的人際網絡因而成等比級數日益擴大。每次柯林頓一認識新的人，就會從口袋裡掏出一本三乘五公分的索引卡片，把這個人的姓名、電話號碼以及所有在交談時可能讓他靈光一閃的重點資料，全都記在卡片上。每天下午他都會跟新認識的朋友去喝一杯，不過，只有在他確定已經記下當天認識的所有人的姓名之後，才會這麼做。

柯林頓最喜歡的去的地方是「草地酒館」（Turf Tavern）和「熊」（The Bear），他以外國來的誠實鄉下男孩姿態，吹噓美國南方的種種，迷倒了他那一大群朋友，講的一口像羅伯・瑞區形容的「糖漿似的」阿肯色州口音，一邊喝著他最喜歡的飲料──混合啤酒和檸檬水的飲料，名叫「宣地」（shandy）。

他生氣蓬勃又有魅力，而且盡管他老是搶著帶頭發言，他還是極為殷勤有禮。不過，還是有些人一眼就看穿柯林頓是投機份子。菲力普・霍德森（Philip Hodson）後來說：「就是那雙眼睛洩漏了他的秘密，他還沒跟你講完話，眼睛就移到別的地方去了。」耶魯大學的道格拉斯・伊克力（Douglas Eakeley）更率直地說，柯林頓在那時候就已經是個「過份虛偽的典型美國南方政客」。

在他位於大學學院後方海倫巷（Helen's Court）的小公寓裡，柯林頓一邊啜飲著雪莉酒，一邊發表他對當天新聞報導的看法：冷戰、種族關係以及最重要的越戰。

事實上，當時的柯林頓完全被東南亞戰事迷住了，他越來越覺得美國沒有理由參戰，因此決心找到歷史佐證以支持他這個想法。跟著他中間偏左的立場一起改變的是他外表，從以前在喬治城挺自在的長髮書呆子裝扮，變成了歐洲新反戰論者刻意邋遢的模樣。

在他同輩的年輕知識份子當中，柯林頓並不孤單。每一個自由黨員聚集的酒吧裡，唯一一比毛澤東支持者更受歡迎的客人，就是黑豹黨（Black Panther Party）成員，他們總是愁容滿面、攜槍帶械的。那是個「激進派當道」（Radical Chic）的年代。

除了對越南越來越氣憤之外，柯林頓還拒絕加入牛津革命社會主義學生會（Oxford Revolutionary Socialist Students（Students for a Democratic Society）的一小群人，都痛恨他不肯促進社會民主學生會社（Students for a Democratic Society）這種支持河內的社團。校園裡越來越激進的美國人，像加入反美的示威行動。據他在英國的一位同學觀察，柯林頓裝腔作勢地批評越南和華盛頓對該地區的錯誤策略時，都很注意避免顯得太激進，「免得賠上了他未來老家的選票」。克利夫‧傑克森補充說：「人們叫他偽君子、騙子、假仙，因為他沒有挺身擁護他相信的事。」

那年，當反戰示威者圍攻位於葛羅斯廣場（Grisvenor）的美國大使館時，滾石合唱團的主唱麥克‧傑格（Mike Jagger）停下他的班特力車（Bentley），從車上跳出來，加入示威行列。在忙著簽名和讓攝影記者拍照的空檔中，傑格跟遊行人士手拉著手示威，而且一度領頭帶著隊伍前進，然後才鑽進他的禮車離去。傑格回到他位在雪恩路（Cheyne Walk）的華宅時，寫下了「街頭抗爭人士」（Street Fighting Man）的煽動歌詞，後來被當作這個活動的主題歌。

柯林頓以及其他在牛津的美國人，不像他們的英國同儕把這樣的抗議活動，當作有趣的餘

知道他是溫泉鎮的傑出人物而且還會演奏薩克斯風的人們，幾乎認不出來當時這位留了鬍

時，維吉妮雅喜極而泣。

Dwire）時，新郎買了機票讓柯林頓從倫敦飛回來，給她一個驚喜。當她兒子從前門走進來

第三度結婚，嫁給溫泉鎮一家美容院的負責人喬治·傑佛森·德懷爾（George Jefferson

柯林頓很少對他母親說這種諷刺的話，因為她對他的狂熱支持從來沒有動搖過。當她決定

光中的那種美」，然後他又說：「媽，你不會瞭解的。」

「臭鼬鼠的斑紋」。柯林頓在信上說他跟一個女人在一起，「但不是世俗眼

給維吉妮雅——她現在把兩側的頭髮染成深黑色，結果留下中間花白的頭髮，她自己形容那像

雖然他從來不會厭倦勾引一頭蓬鬆金髮的選美佳麗，但現在柯林頓的品味更廣了。他寫信

他朋友的女朋友也不放過。」

有酒、有大麻，還有隨意的性交，那個年代的男女關係像旋轉門，柯林頓追求過很多女人，連

之驚嘆。亞勒山卓·史丹利（Alessandra Stanley）回憶說：「那時候有喧鬧的大型舞會、

州老家的女性通信外，還繼續追求別的女人，那股泡妞的熱勁讓他的美國同胞和英國友人都為

越南和徵兵令而並不是柯林頓這段時間唯一關心的事，他除了一邊跟幾個在華盛頓及阿肯色

鬆散的美國社團，由公開支持莫斯科的英國和平顧問團（British Peace Council）贊助經費。

好不要招惹徵兵的問題，雖然如此，他還是參加了六八組織（Group 68）的聚會，那是一個

中央情報局和其他幾個美國情報機構，也都密切注意著海外的反戰運動份子。柯林頓知道他最

路易斯·赫樹（Lewis B. Hershey），想要立刻徵召學運領袖，痛擊反戰活動。聯邦調查局、

興節目，他們如果加入示威的話，確實會因此失去一些東西。壞脾氣的義務兵役部長陸軍中將

子、衣著邋遢的柯林頓。但是他的新繼父馬上對他示好，甚至在婚禮前，德懷爾還向柯林頓坦承，他以前結過三次婚，而且是在坐牢的時候結的。七年前，德懷爾騙了好多人，投資一部有關惡名昭彰的流氓「帥哥佛洛依德」（Pretty Boy Floyd）的影片。這個拍片計畫是個騙局，

一九六二年，德懷爾因四十二項盜用委託款的罪名被起訴；以認罪交換減刑之後，他便前往位在德州德克薩卡納的聯邦監獄服刑。

柯林頓的堂姊安·布萊勒·格利葛斯比（Ann Blythe Grigsby）說：「維吉妮雅知道他坐過牢，柯林頓也知道，可是他們都是很有同情心的人。德懷爾已經償還他欠社會的債了，這點對他們而言是件好事。」婚禮之後沒多久，柯林頓四處找人簽名請願，想為他新繼父取得赦免，結果沒有成功。

柯林頓絕不是個會浪費機會的人，因此他有辦法擴展人際網路。離家回牛津讀書以前，他曾經問雪儂·安·伊凡斯，以她阿肯色州小姐的身份，能不能幫他引介阿肯色州共和黨州長溫斯洛·洛克斐勒（Winthrop Rockefeller）。結果她真的幫他，現在他弄到了洛克斐勒別墅——溫洛克（Winrock）的邀請函，在那裡，他對州長和州長夫人珍娜特（Jeanette）大獻殷勤。讀了柯林頓過於文飾的感謝函後，州長說：「我有一種感覺，這不會是我們最後一次聽到他的消息。」

回英格蘭之前，柯林頓跟卡洛琳·葉德爾·史達利共處了一些時間，她一直希望兩個人還有未來，此外他也跟美麗誘人的伊凡斯約會。但是他一回到牛津，馬上又跟一個「非世俗定義下」的新型美女談情說愛，他在信裡跟維吉妮雅提到這種女人的魅力，她是「不會瞭解的」。這些女人當中最重要的是塔瑪拉·愛克勒斯·威廉斯（Tamara Eccles-Williams），他

都叫她「瑪拉」（Mara）。愛克勒斯‧威廉斯後來說柯林頓「從來都沒有什麼錢，可是他很好相處，而且很有愛心。比爾……可愛地讓人想擁抱他。」

安‧馬克桑顯然也是這麼想。一九六九年三月，她跟柯林頓在慕尼黑碰面，跟另一對情侶一起去巴伐利亞的阿爾卑斯山玩。但是他一回到倫敦，就馬上去希斯洛機場接豔光四射的雪儂‧伊凡斯。接下來十天當中，柯林頓帶伊凡斯到處觀光，介紹她認識他的朋友；他們早就聽過這位國產美女的種種事蹟，所以都很想目睹她的廬山真面目。

柯林頓告訴史柏肯（Spokane）的羅德斯獎學金得主法蘭克‧阿勒（Frank Aller）：「我愛上雪儂了，她就是我要娶的女人，我未來孩子的母親。」一個星期天下午，這對情侶在崔發賈廣場（Trafalgar Square），看到大約一萬兩千多人的反戰示威人士湧向美國大使館，兩個人嚇得動彈不得。

伊凡斯說：「嗯，我想走了，我從來沒看過示威遊行。」

柯林頓點頭回答說：「天啊，我也要走。」像那一年早些時候爆發的暴力衝突時一樣，這對阿肯色州的情侶匆忙走人，接下來柯林頓就送她上遊覽車。這個「他未來孩子的媽」一離開他的視線，他馬上又回到塔瑪拉‧愛克勒斯‧威廉斯身邊。

根據他的一個朋友說，柯林頓「至少跟三十個女人」發生過性關係，「而且要我強調『至少』這個字」。當史特恩斯要他傳授泡妞的祕訣時，柯林頓毫不猶豫就全盤托出，他回說：「我專心傾聽。對女人或男人來說，世界上沒有一件事情，比有人真正聽你說話更讓人高興。」

他那時候的另一個女朋友凱薩琳‧基甫（Katherine Gieve）也同意這點，她覺得這個有

著燦爛笑容、口若懸河的美國人，「總會顧及到別人，他把抽象的想法跟人們經驗的意義兜在一起，我對柯林頓的不變印象是他心腸軟，他不會害怕表達自己的感情。」或是害怕注意別人的感情。

七〇年代英國的一位女性主義先驅曼蒂‧莫爾克（Mandy Merck）也覺得，柯林頓是個「非常有同理心的人」。太有同理心了，以致於他們一起出去一兩次之後，她就敢告訴他，自己是個女同性戀。柯林頓是第一個知道這件事的男人。

一個哲學教授的標緻女兒凱薩琳‧維瑞克（Katherine Vereker）是柯林頓的一個戰利品。維瑞卡和後來自闢生路成為一位小說家的莎拉‧麥特蘭（Sara Maitland），一起定期邀請拿羅德斯獎學金的學生，到她們的閣樓公寓喝茶。

被這些美國人稱為「莎拉女士」的麥特蘭，正在跟她富裕的出身背景撇清關係。身邊老是圍繞著薄唇的偽知識份子，所以她非常喜歡這個溫柔南方巨人的陪伴。同時她也很得意，她的茶會讓柯林頓和他的朋友有機會認識女人。

「很多拿羅德斯獎學金的學生在牛津過得很辛苦，因為女生很少，」麥特蘭解釋說：「比爾喜歡女性朋友，他覺得牛津這個男孩子的世界，比來自私立學校的男生還難相處。我們變成很好的朋友，並不是因為性。」

有一定程度是因為毒品，多半是印度麻藥和大麻，而且一定與茶和雪莉酒一起搭配。不過，柯林頓後來發誓說，他對攝取管制物品並不特別內行。顯然，他應該嘗試過。麥特蘭說：「我們花了非常多的時間教他怎麼吸食」，承認柯林頓有幾次點燃大麻捲煙，以便跟他的朋友一起盡興同歡。他從來沒有抽過煙，結果每次他開始吸任何一種煙的時候，就會不斷咳嗽。麥

特蘭說：「天曉得那不是因為沒有試過。」

對柯林頓以及在牛津的其他美國人來說，在莎拉女士滿是枕頭的客廳，一邊喝茶、喝雪莉酒、抽大麻、一邊聊天說話的愉快夜晚，讓他們暫時擺脫越南這個陰森逼近的幽靈。研究中國的法蘭克‧阿勒便鼓起勇氣反抗徵兵，拒絕徵召入伍。

柯林頓跟其他人都很欽佩阿勒，可是沒有人跟進。其中一人費盡心力好不容易才變成4—F級，不用入伍當兵。有一個則是把搖滾樂的音量調高至震耳欲聾的音量，想毀了自己的聽力，免得被徵召。有幾個希望找到有同情心的英國醫生能夠診斷他們有精神問題，不用入伍。

柯林頓無法掩飾這個他親口形容的事實——他「健康到令人討厭」。所以在被判定是1—A級但僥倖躲過徵召的一年之後，一九六九年三月三日，柯林頓終於收到了入伍通知。他到底有沒有收到入伍通知這件事，後來他以此乃小事一椿，根本記不得的說詞草草打發。

不過，那天柯林頓的感覺可不是這樣。收到通知之後，他馬上打電話到阿肯色州找他母親，求她和他的新繼父幫他找人關說，想辦法再延期一次。心焦如焚的他跑去一個朋友的公寓，想告訴他這個消息，可是沒有人在家。就算在情況最好的時候，柯林頓都很害怕獨自一人，現在，在這樣一個被他視為靈魂黑夜的時刻，柯林頓卻找不到人作伴。恐慌陣陣襲向他，他開始狂暴地捶胸頓足，直到手指的關節都瘀青了，才跌坐在地板上，涕淚縱橫。

吸引我的是聰明才智，不是外表。

——柯林頓

我知道他飢不擇食，只要是女人都好。

——希拉蕊

每天早上我都必須訓他一頓。

——希拉蕊

希拉蕊痛恨失敗。

——希拉蕊年輕時的教區牧師唐・瓊斯

她很喜歡談論思想，
但只要問她個人的事，她便三緘其口。

——衛斯理女校的同班同學珍・皮爾希

我想甩掉她，可是她就是不肯走。

——柯林頓

第三章　頂尖女律師

麻塞諸塞州參議員愛德華・布魯克（Edward Brooke）人長得高大、威嚴，以說話聲小聞名，他大步邁進演講台，抬眼望著衛斯理學院一九六九年度的畢業生。布魯克是個自由派的非裔美籍共和黨員，他之所以選擇到這個學院的畢業典禮發表演說，據一位教授說，是因為「比較安全，既不是鷹派也不是鴿派，而是左傾學生與其保守派父母之間的橋樑。這裡沒有人會噓愛德華・布魯克下台，但是很多六〇年代的政治人物所受待遇就不是這樣了。」

一個年輕女孩戴著一副老祖母式的眼鏡，臉上脂粉不施，坐在離講台幾呎的地方，耐心傾聽這個參議員說話，等待她上台的時間到來。布魯克開始先提到學運份子，他承認說：「抗議行動反映並刺激了全國在批判國事上的良性發展，這個事實非常重要，美國比以前更清楚瞭解社會問題的特性，和嚴重程度。」不過接下去他卻點名抨擊鼓吹暴力抗爭的「促進社會民主學生會社」這個強硬派，布魯克說：「不管浪漫主義者對存在我們國家的暴力有什麼說詞，使用暴力違背了美國的政治精神。只要我們的社會擁有非暴力的政治改革能力，訴諸暴力的政治行動就會被人唾棄。」

布魯克說完之後，畢業生以禮貌性的鼓掌回敬他。那時候的美國社會似乎已經四分五裂，他的這番話充其量只是杯水車薪，沒多大助益。

現在，那個戴著老祖母眼鏡，外表不起眼的女孩站了起來，自信地走上講台。學生會會長

希拉蕊花了好幾天時間，小心翼翼地準備她的演講內容，但此刻她的心中慢慢升起一股怒氣。看起來似乎不可能，兩年前，身為該校青年共和黨團（Young Republicans）主席的她兩年前才幫布魯克助選過。

她後來回想布魯克的演說時表示：「那是在為理察‧尼克森辯護，你知道嘛？就是『世界等你來開展，我們有優秀的領導階層，美國在海外勢力很強』這種刻板的畢業典禮致詞。」但是，希拉蕊和她同學的看法並非如此：「暗殺事件頻傳，我們正在打一場人人都很困惑、而且大部分人都不喜歡的戰爭，在所有的重大議題，像人權問題，而在布魯克的演說裡，只有略微提到而已。」

接下來的十分鐘，布魯克禮貌地坐在距離講台幾呎的地方，當這個獲選代表所有衛斯理學生發言的傲慢自負女孩對他痛加斥責時，他驚得呆若木雞。她說：「布魯克參議員，『以同理心看待想要達成的目標』這件事的問題在於，光有同理心沒什麼用。我們都很有同理心，我們也很有同情心，可是我們覺得，我們的領導階層把政治當作是處理事件的手段，已經太久了，現在的挑戰是，要學會把政治當作是讓不可能的事，變成可能的手段。」

如果布魯克的演講是陳腔濫調，那麼希拉蕊的評論有時則是嚴重自我放縱、不著邊際的「愛與和平」式的誇張論調。「我們所有人都在探索我們都不瞭解的世界，想要在不確定當中創造些什麼。但是我們可以感覺到一些事情，我們現在這種貪得無厭、互相競爭的生活……並不是我們想要的生活。」

她以朗誦一位同學南希‧修伯納（Nancy Scheibner）寫的詩作結：

憤怒刻薄的虛偽男人

道德淪喪的慷慨女性

全都應該留在過去的年代

希拉蕊結束演講時，她的同學們從椅子上跳起來，為她鼓掌喝采長達七分鐘。她的同學珍‧達斯特曼‧莫塞（Jan Dustman Mercer）說：「很無禮，可是很棒，我記得我在椅子上坐立難安，同時，你知道我內心卻在歡呼……『說的好！』」

不過，有很多認為這個年輕女子太粗率無禮的聽眾，為此情緒激動不已，其中一度想衝上台把她拉下來的人是瑪姬‧汪德勒（Marge Wanderer），她來參加女兒南希‧汪德勒的畢業典禮。

不過，南希就跟其他衛斯理的學生一樣，很尊敬希拉蕊。南希‧汪德勒跟她母親說：「好好地看看她，有一天她可能會成為美國總統。」

或者，像桃樂絲‧羅德漢從希拉蕊小學二年級開始，就一直告訴她女兒的，至少要成為美國最高法院的法官。雖然希拉蕊聲稱，她的野心遺傳自她白手起家的父親修‧羅德漢（Hugh Rodham），但是她母親對她的影響，就算沒有比較多，至少也是不相上下。

希拉蕊的父母和柯林頓的父母有很多相似之處：四個人都經歷過困苦的童年，成年時都正好碰上經濟大蕭條，都在第二次世界大戰爆發時成家。而其中的桃樂絲‧霍威爾（Howell，桃樂絲的本姓）可能背負著最沉重的十字架，因為一九一九年她在南芝加哥的貧民窟出生時，她那法國和蘇格蘭混血的母親只有十五歲，而且是文盲；她的父親是威爾斯與英格蘭移民的後

代，當時也只有十七歲，是個受訓中的消防隊員。

八年後，桃樂絲的父母離婚了，把她和她三歲大的妹妹送到加州，跟祖父母一起住。希拉蕊後來說，她「無法置信」而且「非常生氣」，兩個這麼小的孩子就這樣被送上火車，三天的旅程裡沒有大人陪伴。

桃樂絲和她妹妹到了加州的帕沙迪納（Pasadena），日子並沒有比較好過。她的祖父完全無視於她的存在，而她的祖母跟維吉妮雅的母親愛蒂絲沒有兩樣，是個嚴格而善變的女暴君，在身心兩方面都經常虐待她。桃樂絲的父親很少去看她們，母親則完全消失無蹤。

十四歲的時候，桃樂絲跑去當地一個家庭做居家保母。脫離了祖父母讓人窒息的掌控之後，就讀阿罕巴拉高中（Alhambra High School）的她，生活變得多采多姿，參加了獎學金會社（Scholarship Society）、西班牙文社團（Spanish club）以及女性運動員協會（Girls Athletic Association）。一九三七年畢業後，她搬回芝加哥，去哥倫比亞蕾絲公司（Columbia Lace Company）應徵秘書的工作。就在這家公司，她認識了比她年長七歲、個子不高、不愛講話的修·羅德漢，開始跟他約會。

修·羅德漢的父母是威爾斯的移民，他們很小的時候就到賓州的史克藍頓（Scranton）工作。修是家裡三個男孩子當中的老二，經濟大蕭條期間，他雖然在煤礦場工作，但還是拿到足球獎學金進入賓州州立大學（Pennsylvania State College）。取得體育學士之後，他認為做推銷員可以賺比較多錢，於是進入史克藍頓蕾絲公司（Scranton Lace Works），他父親也在這家公司工作。

談了五年戀愛，修和桃樂絲終於在一九四二年結婚。珍珠港事變之後，修的大學學歷派上

了用場，擔任「吉恩・圖尼訓練計畫」（Gene Tunney program）的授課老師，這個訓練計畫以前任世界重量級拳王為名，教導海軍新兵保健技巧。

戰爭結束，從海軍退役之後，修在芝加哥開始經營訂做布疋的生意。那時他們住在只有一間房的公寓裡，一九四七年十月二十六日，桃樂絲被緊急送到城市北邊的愛吉瓦特醫院（Edgewater Hospital），生下了體重八磅半的希拉蕊・黛安娜・羅德漢，她是個溫順、好脾氣的小孩，她母親很訝異她「那時候就已經非常成熟了」。

希拉蕊三歲時，羅德漢一家搬到公園山（Park Ridge），那是位在芝加哥正西北方一個綠意盎然、百分之百支持共和黨的繁榮郊區。那裡沒有亞洲人、拉丁美洲人或是猶太人這些足以稱之為少數族裔的居民，那時候，這個三萬多人的城鎮裡，唯一的非裔美國人是一個被領養的小孩。

在溫莎街二三六號一棟喬治亞式、有著拱形窗戶、綠樹成蔭的磚造房子裡，桃樂絲暫時將拿到大學學位的夢想束之高閣，像一九五〇年代美國的經典電視劇「歐麗與哈利特」（Ozzie and Harriet）一樣，專心在家扮演家庭主婦的角色；至於修也是過著跟這部戲劇情一樣的生活。他是個直率的工作狂，對他的草皮引以為傲，他會付錢給希拉蕊和她弟弟──修伊（Hughie）和湯尼（Tony），要他們頂著夏天的大太陽，每拔一根雜草，就給一個閃亮的一分錢銅板。此外他也為每年買進一輛光可鑑人的嶄新凱迪拉克相當自豪。

儘管桃樂絲決定留在家裡當家庭主婦，但是她「決意不讓我的任何一個女兒，經歷不敢說出心裡話的痛苦，不應該只因為她是女孩子，就要被限制住。」一天下午，希拉蕊衝回家，說她很怕一個年紀比較大的女孩，她是當地的孩子王，桃樂絲告訴她：「這個家容不下懦夫，下

次她打你的話，我要妳把她打回去。」

希拉蕊真的這樣做，而且是在一大群愛慕她的男孩子面前。滿心歡喜的希拉蕊跑回家告訴她母親這個好消息：「我現在可以跟男孩子一起玩了！」

桃樂絲後來回憶說，從那時候開始，「男孩子對希拉蕊都禮敬三分，她帶頭當王，他們都聽她的。」

修甚至對小孩子更嚴格，三個小孩幾乎一學會認字，就被教會看「芝加哥論壇報」（Chicago Tribune）的股票分析表。至於運動，跟她運動細胞比較發達的弟弟們一樣，希拉蕊也被期望能發揮所有的潛力。一發現她不會打曲線球，連續兩個月，修在每個星期天去過教堂之後，都會帶她到當地的運動場練球，直到她打擊曲線球的技術比羅德漢家所有的男人都還屬害為止。

修強烈灌輸他們政治的理念。他是老派的共和黨員，支持一九五二年與艾森豪競逐共和黨總統候選人提名的俄亥俄州參議員羅伯‧塔夫特（Robert Taft），因為他覺得艾森豪太傾向自由派。修的鄰居看法跟他一樣，當時，公園山是右翼「約翰‧柏區會社」（John Birch Society）的根據地。因此，希拉蕊和她的弟弟被規定要看共和黨全國大會的電視報導，可是到了開始報導民主黨大會時，卻被禁止開電視。

桃樂絲則以沈默的方式反抗，修完全不知道他太太私底下是個民主黨員。一九六○年，當她丈夫在吹捧副總統尼克森時，桃樂絲偷偷把票投給了約翰‧甘迺迪。桃樂絲後來嘲弄地說：

「不然你們以為希拉蕊是怎麼變成民主黨員的？」

就跟維吉妮雅要她兒子假想一個不透氣的心靈「盒子」，把它當作適應逆境的工具一樣，

桃樂絲也拿出了木匠的水平儀，教她女兒如何保持情緒的平衡。她把水平儀擺在希拉蕊面前，手指著中間的氣泡，然後，把水平儀放傾斜，讓氣泡從這一端滑到另一端，她說：「想像妳心中有個木匠的水平儀。」桃樂絲告訴女兒，技巧就是保持冷靜、堅定的決心和專注力、永遠能自我控制，反正不管用什麼方法，都要讓「氣泡停留在中間」。

在外，希拉蕊的童年生活似乎充滿了田園般的趣味。外面的街道相當安全，因此從她五歲開始，大人就允許她獨自一人走路到尤金廣場小學（Eugene Field Elementary School）上學。冬天的時候，羅德漢家的孩子會堆雪人、去附近結冰的池塘上溜冰。一年當中大部分時間，他們可以騎著腳踏車去任何想去的地方——學校、朋友家、棒球場、附近的電影院。她後來說：「那時候我們根本不知道有腳踏車鎖這種東西，因為沒有人需要。」就讀羅夫‧瓦爾多‧愛默森中學（Ralph Waldo Emerson Junior High School）時，希拉蕊會騎著腳踏車去她最喜歡的地方——當地的圖書館，「自己」一個人去也不會害怕」。

不過，她最害怕讓難以取悅的爸爸失望。公園山地區的人都認為修是個怪胎，情緒化、反社會，當他紆尊降貴跟鄰居說話時，言詞無禮的程度可以用粗魯來形容。如果他去看兒子們打棒球的話，修會在左外野擺張椅子，盡可能遠離其他觀眾。不管誰在什麼時候去羅德漢家拜訪，修也不會離開他的椅子一步，或只會用任何方式表示他知道有客人來了。鄰居羅爾斯‧威廉斯（Rawls Williams）說：「她爸爸非常奇怪，像個遁世者，真的。」套句鄰居卡洛琳‧蘇斯曼（Carolyn Susman）說的話，希拉蕊冷酷嚴峻的父親「是他們一家人生命中的陰影」。的確，當他女兒驕傲地把成績單拿給他看時，修看到她每一科都是A，然後把成績單還給她，無動於衷地說：「妳讀的學校一定非常好混。」

除了喜歡凱迪拉克之外，修也是個臭名遠播的守財奴。甚至在酷寒的冬天，他都會在晚上關掉暖氣，害希拉蕊和她弟弟們被凍得醒過來。希拉蕊回憶說：「我經常去跟父親說：『爸，我真的需要一雙新鞋子，我的鞋已經破了。』」然後他會說：『妳有沒有做這個？妳有沒有做那個？』」

要做的事很多，希拉蕊和她弟弟要割草、除雜草、耙樹葉、倒垃圾、剷雪、洗碗，做這些家事全都拿不到一毛零用錢，更糟的是，還得不到父親的半句讚美。當她做完家事，坐在餐桌旁時，希拉蕊會跟他父親要一塊錢去看電影。

他會不太禮貌地丟一個馬鈴薯在她盤子裡，回答說：「拿去，這是給妳的獎勵。」

幾年後，她要求父親給她買一件洋裝好參加中學畢業舞會，他心不甘情不願地答應，但必須是「普通又便宜」才行。希拉蕊跟她朋友說，她「很驚訝」他居然會買洋裝給她，她猜想：

「可能是因為我父親要陪我一起去舞會，當我的保護人⋯⋯」

修嚴管勤練的教育方式還擴大到體罰，而且經常這麼做。當平常很完美的希拉蕊在課堂上講話，惹了麻煩時，她知道爸爸下班回家後會把她打一頓。在他對孩子的眾多警告中，他最喜歡說的可能是「你們在學校惹麻煩的話，回家就慘了」。

修不像羅傑，他是個正人君子。他從不喝酒鬧事、不會在晚上大吼大叫、不會在半夜被警察抓去關。可是希拉蕊的父親以謹慎、有分寸的方式，在渴望得到他肯定的家人身上，不斷施行精神上的恐怖統治。一個鄰居說：「希拉蕊很敬愛她的父親，就像一個被綁架的人後來卻愛上綁匪一樣。希拉蕊認為她之所以有骨氣，得歸功於她父親，但是修刻薄的性格，讓人不得不同情她跟她弟弟們。要不是她母親的話，希拉蕊早就崩潰了。」

不過,桃樂絲不想否認希拉蕊的父親確實也有功勞。羅德漢太太說:「或許這就是為什麼她會那麼逆來順受的原因,因為她必須忍受他。」

雖然如此,希拉蕊後來還是聲稱:「身為一個女孩,在成長的過程中,我唯一感覺到的就是支持(來自於她父母雙方),只要我覺得我可以做的,他們都會支持我,他們對我避免給她女兒一視同仁,不會因為我是女孩就對我設限。」的確如此,桃樂絲後來承認,她避免給她女兒想「怎麼穿衣化妝、怎麼吸引男孩子的建議」。不過,有時候桃連樂絲也會「氣惱,我以前常常想『她為什麼不能化點妝呢?』」即便如此,桃樂絲最想看到的還是,她女兒變成美國最高法院的第一位女性法官,桃樂絲說:「但是被珊卓拉・黛・歐康納(Sandra Day O'Connor)捷足先登了。」

當人在芝加哥以南七百英里的柯林頓贏得一堆榮譽和獎狀的時候,他未來的妻子也正在累積她令人讚嘆的個人履歷。希拉蕊就讀緬因鎮立高中(Maine Township High School)時,在不同時間參加了學生會、文化價值委員會(Cultural Values Committee)、激勵社團(pep club)、辯論社、女性運動員協會、全國榮譽會社(National Honor Society)、兄弟會(brotherhood society)、組織幹部委員會(Organizations Committee),以及該校的「這是學院派」(It's Academic)猜謎比賽隊伍。她是校刊的成員之一、低年級學生會副主席,同時也在春季音樂會和學校的各項活動中表演,而且還是從緬因鎮立高中一千四百名學生裡挑選出來、十一個全國優秀學生(National Merit Scholars)當中的一個。

不過還是有同學質疑她的動機。同校學生亞瑟・柯帝斯(Arthur Curtis)說:「我自己是個凡事追求第一的人,可是沒辦法跟她相比。」另一個同學潘妮・普藍(Penny Pullen)

記得那一天「美國革命之女協會」（Daughters of American Revolution）宣布，將頒發「榮譽公民獎章」給緬因鎮立高中的一個品行最符合「誠信可靠、熱心服務、有領導能力和愛國心」這些特質的學生。

希拉蕊照實跟普藍說：「我要爭取美國革命之女協會的獎章，這會讓我的履歷看起來更棒。」

希拉蕊的坦白讓普藍吃了一驚：「沒有人會『爭取這個』，我的意思是說，爭取這個獎章並不恰當……你之所以得到它，是因為你關心國事，而不是因為你可以拿到它。」這麼說或許沒錯，不過希拉蕊還是得到了這個獎章。

這樣步步為營的野心，加上希拉蕊不起眼的外表，以及對異性興趣缺缺，讓她變成了社交壁花。校刊一度殘酷地取笑說，這位虔誠又冷淡的羅德漢小姐將來會成為修女——「電冰箱修女」（Sister Frigidaire，譯注：Frigidaire是美國的一個電冰箱品牌）。

雖然有這類的嘲笑，可是希拉蕊跟她父親不同，她其實很願意接受新的事物。十三歲那年夏天，她突然發現了自己的社會良心，跑去參加一個由第一聯合衛理教會（First United Methodist Church）成立的保母團體，負責照顧移民工人的小孩——幾百個墨西哥裔和非洲裔美國人被一卡車一卡車，從南方載到公園山附近幾英里的地方收割農作物。

隔年，她去第一聯合衛理教會報名，參加唐·瓊斯牧師的「人生大學」（University of Life）青年團。自稱是存在主義者的瓊斯，設法讓希拉蕊和青年團裡的其他成員親身體驗「社會服務與公園山之外的生活經驗」。

為了達到這個目的，瓊斯引介他們去瞭解神學家仁厚德·尼布爾（Reinhold Niebuhr）、

狄翠區‧波霍斐（Dietrich Bonhoeffer）和保羅‧提利須（Paul Tillich）的思想；愛德華‧艾斯特林（e. e. cummings）、華利斯‧史帝文斯（Wallace Stevens）、史蒂芬‧克雷恩（Stephen Crane）和傑洛姆‧沙林傑的著作；楚浮的電影；巴布‧狄倫的音樂以及畢卡索的畫作。

他們有幾次去骯髒破落的芝加哥「南岸」（South Side）一個遊樂中心遠足，其中一次瓊斯拿出一張畢卡索的「格爾尼卡」複製畫，直放在椅子上。這幅畫生動地描繪出西班牙內戰期間，支持法蘭哥的軍隊以炸彈攻擊一個村落的情景；來自貧困社區的小孩和出身富裕的小孩對這幅畫的看法非常不一樣。

當希拉蕊和朋友們抽象地談論戰爭的榮譽時，貧民區的小孩則是把這個蓄意傷害事件跟他們的日常生活聯想在一起。一個女孩子看著這幅畫，然後告訴希拉蕊：「就在上個星期，我叔叔開車出去，把車停在街上，有個人走向他跟他說你不可以停在這裡，這是我的停車位，我叔叔不肯聽他的話，那個人就拿槍出來射殺他……」

另外一次，瓊斯牧師帶著希拉蕊和其他成員去見左派的煽動人士梭爾‧阿林斯基（Saul Alinsky），他寫的一本叫做「激進派的起床號」（Reveille for Radicals）的書，變成抗議活動的聖經。這位典型的體制外政治人士把受雇罷工者、靜坐抗議者和圍堵抗議人牆組織起來，始終誓言要「付出一切代價，讓權力回歸人民」。他不在乎作品味這檔事，有一次還「放著響屁」走進一家大公司在芝加哥的總部。希拉蕊後來形容阿林斯基是個年輕心靈的「傑出誘導人」。

一九六二年四月十五日，瓊斯牧師帶希拉蕊一群人去音樂廳（Orchestra Hall），聽馬

丁‧路德‧金恩博士演講，講題是「對革命毫無所覺」（Sleeping Through the Revolution），然後他帶著這群年輕人後台見金恩博士。情景就跟柯林頓會見約翰‧甘迺迪一樣，肅然起敬的希拉蕊跟這位人權運動領袖握了手；不過，其中有一點不同，希拉蕊不像柯林頓那麼情緒化和多愁善感，她絕不會把這種單一的象徵性事件當作生命中的轉捩點。一個朋友說：「她個性太冷靜實際了，不可能會這樣。」

不管聽得有多膩，一九六三年十一月二十二日那天，發生在達拉斯的大騷動，年紀大到足以瞭解這件事的美國人沒有一個不受到影響。消息一從希拉蕊就讀的高中傳開來之後，全校學生馬上被召集起來開會。當校長宣布約翰‧甘迺迪確實被刺殺身亡時，大家不約而同驚聲嘆息。有幾個老師情緒崩潰，當眾哭了出來，很多學生被這麼一刺激，也都跟著掉下眼淚。

雖然希拉蕊後來描述那一刻「絕對是我生命中的轉捩點」，但她還是深受她父親的政治觀影響，看法跟她守舊的共和黨員父親如出一轍。高中時代，她經常引用共和黨保守派議員高瓦特的「一個保守派份子的良心」（The Conscience of a Conservative）的話；高年級時，她以「高瓦特女孩」（Goldwater Girl）的名號為一九六四年的共和黨提名人助選。那一年，她也參加學生會主席的選舉，不過落選了。她寫了一封信給瓊斯牧師，掏心掏肺地告訴他，甘心承認失敗對她而言有多困難。瓊斯說，這封信突顯了「希拉蕊痛恨失敗」的程度有多深。

一九六五年畢業時，希拉蕊是全屆最優秀的學生之一，而且獲選為「最可能成功」的人之一。那年九月，她的父母開著凱迪拉克載她到衛斯理學院；那是一所女子學院，座落在波士頓西南方大約十五英里的瓦本湖（Waban）邊。除了跟女性朋友出去旅行過幾次之外，希拉蕊從來沒有真正離開家過。回想起他們道別時的傷感時刻，桃樂絲說：「我們讓她下車後，我就爬

回後座，一路哭了八百英里。」反過來，她爸爸對女兒被這樣一所著名學校錄取一事，卻完全無動於衷，後來只說他覺得這趟旅程「很不方便」。

坐擁五百公頃綠樹成蔭的校地，以及新哥德式的建築，衛斯理被公認是全美國最美麗的校園之一。儘管衛斯理學院自誇是全國捐款最多的私立學校，但它的學費也高過「七姊妹」裡其他優秀的女子學院（亦即Barnard、Vassar、Radcliffe、Mount Holyoke、Bryn Mawr、Smith加上衛斯理七所學校）。

希拉蕊在一九六五年秋天入學之時，衛斯理還是被視為一半是大學、一半是女子精修學校，也就是專為特權人士的女兒打造的傳統與政治保守主義碉堡。

衛斯理在學術圈最聞名的就是它的圖書館和藝術圈收藏，自從一八七五年開始招生，很多人擠破頭想進來這裡就讀。它是美國第一所擁有科學實驗室的女子學院之一。不過，當希拉蕊一進來就很符合這種刻板印象，在為新生舉行的下午茶會上，樣子非常拘謹嚴肅的她，一入學就投入校園活動當中，立刻當選了學校的「共和黨青年團」主席。她埋首於課業，可是很快變得不安起來。在她寫給瓊斯牧師的信上說：「六個星期來我很少跟人溝通交流，讀書的胃口太大，讓我消化不良。二月的前兩週過得很頹廢放縱，到了任何一個正直的衛斯理教徒都能夠放縱的極限。」她的信上，不管是說在圖書館閉關，還是說很有「玩興」或「扮成嬉皮」，在手臂上畫朵花，整個月都穿紫染的衣服，其實希拉蕊的每個動作、每個階段都經過細心的規劃，一個衛斯理的同學說：「她對每件事都極為自覺，對希拉蕊來說，沒有自然發生這回事。」

週末的時候，她開始跟其他衛斯理的同學混在一起，搭火車去劍橋市玩。很快開始跟名叫

喬福瑞・席爾德斯（Geoffrey Shields）這個哈佛法律學院二年級學生約會，他的故鄉在森林湖區（Lake Forest），也是芝加哥一個富裕的郊區。高中時代是足球明星的席爾德斯跟希拉蕊一樣，是個不知疲倦為何物的積極份子，可是連他都很難跟希拉蕊頑強的自我意識抗衡。

席爾德斯說：「她最高興的時候就是跟人來上一場精彩有趣的激烈辯論，特別是對世界有實質影響的議題，像種族爭議、越戰、人權、人權解放這一類。」不過第一年，希拉蕊是為詹森政府和美國干涉越戰的立場辯護。她跟席爾德斯總共在一起三年，他後來形容那是一段「浪漫但柏拉圖式」的戀情。

一九六六年，希拉蕊和席爾德斯都經歷了意識型態的轉變。那年秋天，希拉蕊升上二年級回到衛斯理時，她不只辭去了「共和黨青年團」主席的職務，還聲明退出共和黨。

當時，人權和越戰的抗議烈火已經延燒到美國各大校園。可是在老派傳統、不動如山的衛斯理，無論在言談或行動上，學生運動都毫無動靜。身為學生議會的成員，希拉蕊出面為少數種族爭取更多入學機會（當時衛斯理只有十個非洲裔美國人），並要求學校解除宵禁與男生不准進入女生宿舍的禁令。不過席爾德斯坦承「她不是四處丟炸彈的激進份子，她喜歡用衛理教徒冷靜理性的方式做事。」

二年級那一年，希拉蕊的意識型態轉型已然完成。她在波士頓參加了反戰抗議活動，而且在一九六八年三月大膽北進到新罕布夏，為在此參加民主黨初選的主和派候選人麥卡錫助選。

三個禮拜後，希拉蕊在校園漫步時，有人跑來跟她說，金恩博士被刺殺了。希拉蕊跑回宿舍，用力推開門，把書包往牆上一丟，她的室友約翰娜・布藍森（Johanna Branson）回憶說：

「她很心痛，大喊大叫，不斷的問問題。」

意門生認為，達成這個目標的最佳辦法就是「利用司法體制」推動改革。

希拉蕊告訴一個朋友：「唯一能真正改變的就是取得權力，」根據薛區特的說法，他的得

區行動，以改善他們的生活，或許可收短期之效，但絕對無法解決他們主要的問題。」

薛區特給希拉蕊的畢業論文成績都是A，據他說，她在論文上寫著：「把窮人組織起來參加社

亞倫‧薛區特（Alan Schechter）說：「她覺得那樣的工作沒辦法帶動真正的社會改革。」

了」），但她卻拒絕了在芝加哥與阿林斯基一起共事的社區組織人員有給職。她的政治學教授

「反當權派」哲學（她成為第一夫人後曾經說：「你知道，我已經堅守這個立場二十五年

大學第四年即將結束之際，希拉蕊仔細思考畢業以後的出路。雖然她凡事依循阿林斯基的

Committee）的黑色力量行動（Black Power）號召。

可學生非暴力聯合會（SNCC, Stokely Carmichael's Student Non-Violent Coordinating

避而遠之。所以，當希拉蕊繼續支持追隨金恩博士的人權領袖時，她拒絕了史托克力‧卡爾麥

最後，她跟極端主義劃清界限，唯一的理由是，極端主義讓社會實質變革所需的大多數人

並且鼓吹讓美國「統治階級」以互相敵對的方式相處。

‧歐格雷斯比（Carl Oglesby）著作的影響，歐格雷斯比認為暴力是社會變革的正當工具，

Program）訪問阿林斯基，該計畫是「大社會」構想的基礎。她也深受馬克斯主義理論家卡爾

到衛斯理演講，並且為她的論文。「詹森總統的社區行動計畫」（LBJ's Community Action

三年級的時候，希拉蕊暫時性傾向左派，她邀請了善於搧風點火的名譽退職教授阿林斯基

去波士頓加入了數千人的抗議行列，「憤怒而且心痛地遊行」。

希拉蕊用喊的說：「我受不了了，我沒辦法接受。」然後她和幾個學生套上了黑色臂章，

如果要進法律學院的話，希拉蕊認為她只有兩個選擇：哈佛或耶魯。她比較想去耶魯，因為比起名聲略微響亮些的哈佛，當時的耶魯沒那麼強調公司法。不過為了確定自己的選擇是對的，希拉蕊去拜訪了哈佛的法律學院；透過朋友的引介，認識了「一位高大而且儀表堂堂的教授，有點像『紙雕』（The Paper Chase）裡的人物」。

她跟這位教授說：「我想要決定應該選哈佛呢？還是選緊追在你們後面的競爭者？」這位教授低頭盯著她，輕蔑地說：「首先我要說，我們沒有任何緊追在後的競爭者，其次，我們不需要更多女人。」然後就轉身離開了。

希拉蕊後來說：「我就是在那個時候下定決心的，那個人說的話讓我的決心更堅定。」

同時，希拉蕊在衛斯理畢業典禮上大膽挑釁的演講，引起媒體爭相報導，還被「生活雜誌」（Life）譽為是她那個世代的新雄辯家。希拉蕊戴著過大的眼鏡，穿著緊身條紋長褲，褐色直髮披肩而下，坐在一張椅子邊緣，雙手比劃著，攝影師就在這時按下快門。雖然照片不太討喜，卻讓她一夕之間成了校園裡的名人，不過她的疑慮也隨之而生。這本雜誌上市那天，希拉蕊打電話給席爾德斯，問他說：「我是不是太過頭了？」

希拉蕊肯定不後悔那天措辭強烈的演講，不過沒有人知道的是，那天她在大學服底下穿的是泳裝。畢業典禮一結束，她馬上去瓦本湖，脫下大學服，跳進水裡，徹底違反學校嚴格規定不准在湖裡游泳的禁令──至少衛斯理是這樣想的。

一九七〇年十一月的一天晚上，希拉蕊在耶魯法律圖書館正中央的三樓閱覽室裡，坐在長條桌邊，彎身埋首於書本。四周都是法律筆記、活頁簿、相本大小的法律教科書，偶而偷瞄一眼在閱覽室另一端那個假裝專心在跟人說話、滿臉散亂鬍鬚、高大的邋遢男人。

柯林頓禮貌地聽傑佛瑞・葛雷柯（Jeffrey Gleckel）講話；葛雷柯是「耶魯法律期刊」（Yale Law Journal）的編輯，想說服柯林頓加入。起初柯林頓好像心無旁騖聽著葛雷柯說，為這本期刊撰稿的學生不只可以做書記官或去教書，還可以進入美國頂尖的法律事務所。

柯林頓後來回憶說：「他告訴我，如果我成為『耶魯法律期刊』的一員，可以去美國最高法院當書記官，他講的應該是真的；然後我可以去紐約賺一大筆錢，不過我一直跟他說，這些我都不想要，我想要回阿色州。在阿肯色州沒有人在乎你是不是『耶魯法律期刊』的成員，反正我也不想做這個工作。我在跟這個人講話的時候，一直在看圖書館另一邊的希拉蕊。」

葛雷柯很快就發現這個人聽眾已經分心了。他記得：「一點一滴的，我發現他的注意力慢慢消失了，他只是聽，卻很少說話，他的眼神開始游移，越過我的肩膀往後看。我想設法偷瞄一眼，所以轉身假裝抓抓腿之類的，結果我看到了希拉蕊・羅德漢，坐在堆滿了書本和筆記簿的桌子旁。」

她穿著李維斯喇叭牛仔褲（偶而會換穿寬大的黑色絲質睡衣型寬口褲），長袖村姑衫、涼鞋，戴著貓頭鷹似的厚重眼鏡。她唯一著迷的流行事物就是眼鏡，一度擁有一打以上，每副鏡框都不一樣，從老祖母式的圓形金屬框到葛羅莉亞・史坦能（Gloria Steinem）的飛行家眼鏡，以及各種不同顏色的大型塑膠鏡架，什麼都有。她還是不喜歡化妝，而且在少數露出雙腿的場合裡，連她的同學都很意外，她居然不刮腿毛。

儘管柯林頓很喜歡阿肯色州唱獨腳戲，直到希拉蕊從椅子上站起來，走過閱覽室，跟他說：「如果我們不在焉地看葛雷柯唱獨腳戲，直到希拉蕊從椅子上站起來，走過閱覽室，跟他說：「如果我們要繼續這樣瞄來瞄去的話，至少應該自我介紹一下。我是希拉蕊・羅德漢。」

她的大膽讓柯林頓大吃一驚，原本想贏的他卻輸了。他聲稱：「我驚訝的想不起自己的名字了。」

葛雷柯證實了柯林頓當時的表現：「我看得出來兩人之間已經冒出火花，所以就禮貌地藉口告辭。」

事實上，希拉蕊和柯林頓在這之前已經見過面，入學第一週在餐廳吃飯時，兩人共同的朋友羅伯‧瑞區正式介紹他們認識。那時兩人之間並沒有冒出火花，可是接下來的幾個禮拜，希拉蕊和柯林頓都盯著對方看，等待採取行動的時機到來。當他站在一小撮人中間熱情吹捧他家鄉西瓜的種種優點時，她就在一旁看著，她的朋友跟她說：「那個就是阿肯色州來的比爾‧柯林頓，他每次講的都是這些。」

同時，他們上同一堂課下課後，他會尾隨她，可是卻找不到合適的開場白。極善於調情的柯林頓以前從來沒有這樣的問題，但碰到希拉蕊就不一樣了，他說：「我看到她就知道她很有趣而且有深度。」除此之外，他也認為她「是個令人畏懼、很有威脅性的挑戰。她是個明星，我真的怕她。」

怕她的人不只柯林頓，希拉蕊有二十九位同班同學，她跟其中一人抱怨，男人好像都被她的單刀直入嚇跑了。如果柯林頓覺得有威脅感的話，那麼他在希拉蕊面前真的是隱藏得很好。反過來，這一點正是他的魅力所在，希拉蕊宣稱：「我真的找到一個不怕我的男人了，一點都不怕。」

希拉蕊雖然比柯林頓小一歲，但在一九七〇年秋天柯林頓終於入學時，她已經在耶魯法律學院讀了一年；而且那一年，她已經是校園內最出風頭的學運份子之一。

希拉蕊一入學，就開始跟校園裡的反戰運動領袖來往，諷刺的是，這些新朋友當中有一人，也就是後來的影評人及作家麥可‧麥德維德（Michael Medved），最後卻是要求她丈夫下台的人之一。另一個新朋友格瑞‧克雷格（Greg Craig）後來成了華盛頓一個很有勢力的律師，並且在參議院為柯林頓總統做偽證以及妨礙司法的罪名辯護。

克雷格回憶說：「就我們看來，她一點都不激進，她反對戰爭，跟她同年的人差不多都是這個樣子。」希拉蕊比較是個實用主義者而不是煽動者。她加入了女性選民聯盟青年顧問團（Youth Advisory Board of the League of Women Voters），對主流單位施壓，要它們支持將投票年齡降低到十八歲。

當她為該聯盟五十週年慶發表演說時，她戴著一個黑色的臂章出場，紀念在俄亥俄州的肯特州立大學（Kent State University）被國家防衛隊員槍殺的四名學生。她在演講中嚴詞控訴當權派，特別是美國商界，她斥責說：「我們還要讓商界擺佈多久？現在難道不是他們，還有其他機構對人民負責的時候嗎？」

希拉蕊參與該民選民聯盟期間，認識了兩個在她生命中扮演關鍵角色的人：著名的人權律師及兒童權利先驅瑪麗安‧萊特‧艾德爾曼（Marian Wright Edelman）以及深具影響力的華盛頓律師師農‧喬丹。

一九七○年春天是段騷動不安的時間，黑豹黨的創始人巴比‧席爾（Bobby Seale）的審判即將在紐哈芬召開，修伊‧紐頓（Huey Newton）剛從聖昆汀（San Quentin）監獄以五萬美金保釋出來，就立即飛去紐哈芬號召群眾聲援席爾。唐納德‧蘇勒藍（Donald Sutherland）和珍‧芳達（Jane Fonda）在機場接他，紐頓一下飛機就舉起拳頭，以黑豹黨的招呼手勢致

意。席爾和另外七個黑豹黨人被指控虐殺一個黑豹黨同袍，據說這個受害者跟警方通報該黨將在紐約丟擲炸彈。

預期數千名黑豹黨的支持者湧入紐哈芬時會發生暴動，所以當地的商家用木板把店面封住，避免暴徒趁火打劫。同時，聽到紐頓抨擊法西斯主義的美國，呼籲人們發動全面性的革命，耶魯的學生也起而號召罷工以聲援黑豹黨。

希拉蕊為了確保黑豹黨員的人權沒有被侵犯，號召了一群學生為「美國人權解放聯盟」（American Civil Liberties Union）監督訴訟的程序。在校園的草地上，支持黑豹黨員的抗議學生被催淚瓦斯攻擊，可是當有人放火燒耶魯國際法律圖書館時，法律學院的學生緊急召開會議，由希拉蕊擔任主席，決定應該採取什麼行動來因應。

希拉蕊雙腿交叉坐在講台上，在反對派的裝腔作勢當中，想盡辦法找出中庸的因應方案。她的同學克莉絲‧羅傑斯（Kris Rogers）說：「她的焦點集中，不願理會任何模糊不清的想法。」另一個朋友卡洛琳‧愛麗斯（Carolyn Ellis）記得當每個人都走出房間時，沒有人「記得這個會議到底在討論什麼，唯一記得的是，我們對她很敬畏」。

受到她母親悲慘童年的刺激，希拉蕊開始在瑪麗安娜‧萊特‧艾德爾曼的辦公室當暑期實習生，以處境困難的孩童為對象進行研究。艾德爾曼指派這位熱心的法律系學生去跟參議員瓦特‧孟岱爾（Walter Mondale）的小組委員會一起工作，研究移民勞工。希拉蕊訪問了好幾十名勞工，瞭解移民勞工營裡的悲慘狀況，到了聽證會召開的時候，她已經氣炸了。

可口可樂新收購的子公司「小閨女」（Minute Maid）是其中被調查的公司之一，當可口可樂公司的總裁保羅‧奧斯丁（J. Paul Austin）到聽證會上提出證詞時，希拉蕊走到他面

前，搖著手指跟你說：「我們會讓你死得很慘，死得很慘！」

升上耶魯法律系二年級時，希拉蕊已經是校園裡真正的風雲人物了，可是她沒辦法不被這個她後來形容是「留著貓王鬢角像陽光般的南方人」吸引。

另一個同學哈仁‧達爾頓（Harlon Dalton）說：「希拉蕊是個直接坦率的人，絕對不拐彎抹角。至於比爾‧柯林頓，她看到的不只是他的魅力，而是他外表下的複雜個性。我想他發現這一點讓他很難不被吸引。」

經過騷動不安的一年之後，柯林頓那「外表下的複雜個性」又更形複雜了。當希拉蕊在耶魯打響了名聲之際，柯林頓還在努力設法避免被徵召入伍，送去越南打仗。

柯林頓的選擇很少，他一點都不想去軍隊當個過河卒子，同時也不願跟他的朋友法蘭克‧阿勒一樣違抗入伍令，因為這樣做的話，他想入主白宮的機會就微乎其微了。

那年六月離開牛津之前，憂鬱的柯林頓跟每個願意聽的人說，到了夏末他可能就在越南打仗了。莎拉‧麥特蘭回憶說：「每個人都很沮喪，因為比爾要上戰場了，對我們每個人來說都是很大的打擊。」他的朋友幫他辦了一個惜別會，整整舉行三天，一直到舞會裡的人載他去希斯洛機場，送他上飛機回美國才結束。

他在牛津的朋友，尤其是因為他可能不會從越活著回來而同意跟他上床的女人，沒有一個人知道他已經開始採取行動逃避兵役了。離開倫敦的前幾週，柯林頓打了幾通電話給他繼父傑夫‧德懷爾，教他怎麼跟一些溫泉鎮的官員聯繫，這些人可能會把他弄進國家防衛隊（National Guard）或是預官訓練中心（ROTC, Reserve Officer Training Corps）。

柯林頓要的不只是這樣，他從英格蘭慌張狼狽地打電話回家（這些電話居然都是對方付

費），聯絡了一大堆美國的朋友，請他們幫他跟負責徵召的官員關說，或是幫他在預官訓練中心安插個位置。

回溫泉鎮之前，柯林頓先在華盛頓停留，去國會山莊找他以前的老闆，勢力龐大的參議院外交事務委員會的主席威廉・富布萊特，請他利用關係把他安插在國家防衛隊或預官訓練中心。

回到阿肯色州後，柯林頓還是繼續設法避免被徵召，只不過現在美軍陣亡人數激增到四萬人，讓他更加心急如焚了。他在英格蘭認識的富布萊特獎學金得主之一的克利夫・傑克森，那年夏天已經回到阿肯色州，幫該州的共和黨主席范・羅胥（Van Rush）做事。柯林頓請傑克森利用他的影響力說服羅胥「取消」他的入伍令。

傑克森後來變成柯林頓的仇人，不過此時，他跟柯林頓一樣對越戰愛恨交集，所以決定答應他的請求。羅胥去找阿肯色州兵役處的處長「左翼份子」威勒德・霍金斯（Willard Hawkins），然後霍金斯再去跟阿肯色州大學的預官訓練中心計畫負責人尤金・霍姆茲上校（Colonel Eugene Holmes）關說。

霍姆茲是個服役三十二年的退伍軍人，熬過了「巴丹半島三月死亡行軍」（Bataan Death March，第二次世界大戰期間，美國與菲律賓的軍隊在巴丹半島與日軍浴血大戰時，日軍強押美軍戰俘不眠不休行軍），在日軍戰俘營待了三年依然全身而退。他的兄弟卻在那場戰爭當中陣亡，他自己的兩個兒子此時正在越南服役。隨著入伍日期的逼近，刮掉鬍鬚、剪短頭髮的柯林頓，在七月十七日開車去霍姆茲上校位在菲特維拉的家。他坐在掛著戰爭英雄照片的客廳裡，跟霍姆茲談了兩個小時，說明他的立場，強調讓他擔任士官比當二等兵更能報效國家。

隔天，州政府的官員和當地的官員不停打電話給霍姆茲，催促他網開一面讓柯林頓加入預官訓練中心計畫，甚至連徵兵處都為柯林頓幫腔。霍姆茲回憶說：「我接收到的訊息全部都是說，參議員富布萊特在跟他們施壓，他們需要我幫忙。」他後來還說他很想「幫忙羅德斯獎學金的得主去軍隊裡服士官役」，因此做了些必要的安排，讓柯林頓加入預官訓練中心計畫。柯林頓不但不用在七月二十八日報到入伍，同時還獲准在阿肯色州讀完法律學院之後，再開始服士官役。傑克森說：「他知道等他三年後從法律學院畢業時，戰爭早就結束了。」

不過，柯林頓仍然因為不確定這樣做對不對而忐忑不安，正式加入預官訓練中心計畫之後的一個月，他在寫給友人瑞克．史特恩斯的信上大吐苦水：「沒有什麼比這種折磨更糟的了，我已經說的夠清楚了，這種苦悶並不是那麼顯而易見……完全破壞了我的形象……我真的認為一切都搞砸了，我覺得自己真的無法愛自己。我告訴你，我快瘋了……」

幾天以後，九月十二日，柯林頓在他母親位於史卡力街的房子裡整夜沒睡，熬夜寫信給徵兵處的處長，他在信上說他「對預官訓練中心沒興趣，我只是想要避免自己的身體受到傷害而已。請盡快徵召我入伍。」他把這封信放在身邊好幾個月，甚至拿給幾個朋友看，可是一直沒有寄出去。

相反的，霍姆茲准許柯林頓回牛津，前提是他「一個月左右」會回來，開始在阿肯色州大學法律系就讀。跟霍姆茲發誓他不反對美國加入越戰的柯林頓，卻與四十名志同道合的學生組織幹部，一起去富裕的反戰運動人士約翰．蘇利文（John Sullivan）的瑪莎葡萄園。這個學生高峰會表面的目的是，設法繼續他們一年前在麥卡錫和羅伯特．甘迺迪競選總統期間開始進行的工作。

柯林頓在瑪莎葡萄園認識的朋友之一是大衛‧米克斯納（David Mixner），一個二十三歲的狂熱份子，一九六八年在芝加哥召開的民主黨全國大會期間，他被警察丟出玻璃窗外，差一點就翹辮子。他後來變成柯林頓總統在同性戀權利議題上的主要顧問之一，同時也是好鬥的「越戰延緩徵兵委員會」（Vietnam Moratorium Committee）的創始人之一。

再度飛往英格蘭的途中，比爾前去拜訪緩徵兵委員會在華盛頓的總部，志願幫忙在阿肯色州大學接受預官訓練中心的訓練，可是柯林頓卻在此時縱身投入反戰活動。霍姆茲上校和阿肯色州的鄉親都相信他十月會回家，開始在阿肯色州大學接受預官訓練中心的訓練，可是柯林頓卻在此時縱身投入反戰活動。

一九六九年秋天，在倫敦想要參加反對美國政府示威遊行的美國學生，都要跟柯林頓聯絡。在牛津召開的十幾次反戰會議當中，柯林頓竄升成為領袖。十月十五日，緩徵入伍日（Moratorium Day）那一天，幾百名在倫敦經濟學院（London School of Economics）上課的美國人集合起來，一路遊行到位於葛羅斯維納廣場的美國大使館，而柯林頓就走在隊伍前面正中央。

一個月後，又有一個比之前更浩大的抗議活動，出現在美國大使館前。這一次，柯林頓和將近五百名抗議者戴著臂章，手上拿著寫上越南陣亡士兵名字的卡片。隔天，他在附近的教堂跟其他抗議人士一起祈禱之後，帶著一尺高的木頭十字架，再度遊行到大使館。當他們抵達葛羅斯維納廣場時，柯林頓和另外幾個人把十字架堆在使館大門上，一旁站崗的海軍護衛表情嚴肅地看著他們。

兩個星期後，第二次世界大戰以後的首次徵兵抽籤，在全國電視網上現場直播，從一個大型玻璃碗中抽出年輕男性的生日，依序號被徵召入伍。那一年，比爾的生日九月十九日是第三

百一十一個被抽中的籤號，結果他沒有被徵召入伍（因為最後只徵召到第一百九十五個生日籤號）。

三天之後，自信不會被徵兵處抓去服役的比爾，寄了一封信給荷姆斯上校，把他對軍隊的真正想法告訴這個一生戎馬的男人。幾十年後，在他角逐總統寶座時，這封信又回過頭來糾纏他。

「首先，我想要謝謝你，不只因為你幫助我避開徵召，」柯林頓寫道：「還因為去年夏天在我有史以來最卑微的時候，你卻對我那麼的寬大仁慈。我們本著誠意建立的這段情誼，之所以讓我覺得很愉快的原因就是我對你個人的高度敬意。溯及既往，若是你比較瞭解我，知道我的政治理念以及參與的政治活動，可能就不會像我對你那樣的欣賞我了……」

柯林頓在信上繼續解釋說，他為參議院外交關係委員會工作。「是為了學習經驗，為了薪水，同時也為了有機會，不管機會多小，能夠每天在工作中抵制這場打從心裡強烈反對和藐視的戰爭；在越戰之前，我只有對種族主義有這樣的感覺……我寫文章、演講並且遊行反對越戰……去年夏天我離開阿肯色州之後，去華盛頓為緩徵委員會的總部工作，然後去英格蘭召集美國人，參加預定在十月十五日和十一月十六日舉行的示威遊行。」

「從我的工作當中，」他繼續寫道：「我發覺徵兵體制本身是不合理的……因為我反對徵兵和越戰，所以我很同情那些不願為他們的國家去作戰、殺人或犧牲的人，不管是對還是錯……我有一個室友抗拒徵召，他現在可能正被起訴，可能永遠回不了家了。他是我見過最勇敢、最好的人之一，把他視為罪犯實在是一種褻瀆。」

他繼續說他決定不違抗徵召令，而加入預官訓練中心，「是我生命中最艱難的決定。我決

定不理會自己的信念而接受徵召的原因是：讓我在體制內的政治生涯得以持續。多年來我努力為我的政治生涯鋪路，這個生涯的特徵就是實行能力與政治能力，以及對社會快速發展的關懷，那是我一直覺得自己一定要走的人生方向。」

柯林頓繼續解釋，他一接到入伍令，「不理會政治理念，加入這場自己使力反對的戰爭讓我很痛苦，這是我為什麼寫信給你的原因。預官訓練中心計劃是我唯一能避免加入越戰和違抗徵召的方法……」

這封信繼續東扯西扯，直到最後柯林頓承認他「對預官訓練中心計畫本身沒興趣，而且我唯一做到的，只是避免自己的身體受到傷害。此外，我開始想我欺騙了你，並不是說謊，因為其中一句謊言都沒有，而是沒有告訴你這些我現在跟你說的事情。」

正式加入預官訓練中心之後，他的I-A徵召令就撤銷了，柯林頓寫道：「苦悶和喪失自尊自信的感覺油然而生，好幾個星期我輾轉難眠，藉著強迫自己吃東西和閱讀，直到累倒了才睡得著，這樣子撐下去。」

為什麼他現在要吐露心事呢？他告訴霍姆茲：「因為你對我很好，你有權利知道我的想法和感覺，我寫這封信的目的也是希望，我跟你講的這些事能幫助你更清楚瞭解，為何有那麼多有為的青年，雖然唾棄你和其他善良的人多年、甚至終生奉獻、盡忠職守的軍隊，卻還是熱愛他們的國家。」在信末，比爾簡單寫著「聖誕快樂」。

現在柯林頓可以放輕鬆了，他啟程展開為期四十天的火車之旅，玩遍了斯堪地那維亞半島、蘇聯和東歐。途中每一站，這個滿臉鬍鬚的捲髮南方人總有辦法聯絡上熟人或是熟人的朋友，帶他到處逛、請他吃飯、讓他在家裡過夜。在奧斯陸，他碰到了理察‧麥克索利神父

（Father Richard McSorley），十一月十五日在倫敦的和平集會遊行當中，他跟柯林頓走在一起。此外，柯林頓也去拜訪了一個溫泉鎮的老朋友吉姆·杜漢（Jim Durham）。

他一抵達芬蘭，沒有事先通知就馬上登門拜訪以前在喬治城的同學理察·蘇洛斯（Richard Shullaws），蘇洛斯的父親在赫爾辛基的美國大使館工作。蘇洛斯一家別無選擇，只好請他一起吃聖誕晚餐，可是沒辦法留他在他們的小公寓過夜。不過，他們幫他付錢，安排他住在附近的青年旅館。

一九六九年除夕，柯林頓越過邊界到蘇聯。邊界的警衛懷疑這個邋遢的年輕外國人可能走私毒品，於是要他脫光衣服檢查。他一到莫斯科，馬上住進紅場上革命前建築的國家飯店，在那裡迷倒了兩個中年的美國女商人，她們希望能收集到一些在北越失蹤的美國軍人資訊。

柯林頓跟這兩個美國女人混了一個星期，基本上是在她們請他吃飯時，發表一個羅德斯獎學金得主對蘇維埃體制的見解。其中一人，查莉·丹尼爾斯（Charlie Daniels）說：「比爾一直待在我們身邊，他老是餓肚子又沒錢。」他一度介紹她們認識安妮克·艾莉克斯（Anik Alexis），她是英格蘭來的一個朋友，此時在莫斯科大學就讀。透過她的協助，柯林頓安排了丹尼爾斯跟北越的官員會面。

在莫斯科待了一整個星期之後，柯林頓搭上前往布拉格的火車，在那裡跟他牛津的同學揚·柯帕德（Jan Kopold）的家人住了幾天。柯帕德一家是一九五〇年代進過監牢的異議人士，當他們支持改革者亞歷山大·杜貝克（Alexander Dubeck）時，又再次跟共產黨員起衝突。柯林頓專心聽著柯帕德一家人講述一九六八年蘇聯入侵捷克，那時令人膽顫心驚的過程，當時蘇聯的坦克車轟隆輾過布拉格的街道。

柯林頓抵達慕尼黑時，嘉年華會正在熱烈進行中，他跟老友魯迪・羅威（Rudi Rowe）穿著戲服，參加了幾個面具化妝舞會。羅威說：「他就要回牛津了，顯然他唯一想做的就是盡情狂歡。」

回到英格蘭之後，柯林頓不但沒有停止狂歡，而且因為再也不用掛慮徵兵以及被送去越南打仗的問題，他顯然相當放鬆。他又開始同時跟幾個情人交往，一次邀請半打左右的女人到他房間一起玩橋牌，誰輸了就要脫衣服的性遊戲。其中一個女性參加者說：「女的人數通常是男的兩倍，而且比爾每次都是第一個全身脫光光的。」

一九七〇年一月，柯林頓邀請莎拉・麥特蘭和曼蒂・莫克，一起去聽好彈高調的女性主義者潔玫・葛瑞爾（Germaine Greer）演講。當時葛瑞爾引人爭議的書「女太監」（Female Eunuch）尚未出版，據麥特蘭說，柯林頓對葛瑞爾唯一的認識是「她的身高超過六呎、有雙美腿，而且會談到性。她演講的重點是中產階級男人在性方面表現很差，聰明的女人只願意跟卡車司機做愛。」

柯林頓穿著一件亮粉紅色府綢布料的西裝去聽演講，當格瑞爾演講結束時，他舉手問了一個問題，她沒辦法不注意到他。他說：「關於被高估的高潮，妳要是決定給布爾喬亞階級的男人另一個機會的話，我可以給妳我的電話號碼嗎？」

葛瑞爾大笑之後，假裝生氣的回答：「不行！」

除了魅力之外，那些認識柯林頓的人都很清楚，他把性和權力當作是一體兩面。這讓克利夫・傑克森很困擾，他記得有個下雨天的晚上，他和柯林頓一起從健身房走回家的路上，兩人談論著越戰。

柯林頓突然笑了出來，跟傑克森說：「富布萊特辦公室裡的一個資深職員，告訴我一個很棒的故事，一個白宮的秘書走進橢圓形辦公室，看到詹森正在地板上跟一個女孩做愛，事實上是女的在他上面，和平的標誌在她的雙乳之間晃來晃去！」

柯林頓一再重提這件他信以為真的奇聞，而且不斷加油添醋。一九七〇年秋天，傑克森寫信問柯林頓，要怎樣才能跟白宮建立關係。柯林頓從耶魯回信說：「關於跟白宮建立關係，我知道最精彩的一個故事是，有個看似激進派的女人，她是唯一的非保守派份子，因為跟詹森總統上床而進了白宮，每次他們做愛的時候，詹森就要她在手腕上戴著象徵和平的飾物。克利夫，你有可能成功，不過恐怕沒辦法那麼成功！」

傑克森跟記者馬瑞迪斯‧歐克雷（Meredith Oakley）說，他覺得這個故事令人不安，不是這件秘辛本身而是柯林頓的講述方式，「讓我覺得，比爾認為詹森的手法非常俐落，做這種事都不會被抓到。就是因為他對這個故事的反應，讓它在我心中留下非常鮮明的印象。好像它代表權力，所以詹森膽敢在戰火高張的時候，旁若無人地在橢圓形辦公室做這種事，這跟在更衣室偷腥完全是兩回事，而且相差非常遠。」

柯林頓並沒有真正拿到牛津的學位，靠著羅德斯獎學金得主的頭銜申請進入耶魯法律學院就讀。他還是想回故鄉阿肯色州，追求他的政治生涯，不過時機還未到。他跟準備去耶魯的好友鮑伯‧瑞區透露，他必須先拿到長春藤聯盟的法律學位，同時他也想要多認識幾個跟他一樣，有一天會在全國政治舞台上冒出頭來，成為領導人物的人。這有個額外的好處……耶魯法律學院跟牛津一樣很難唸，可是現在有些非當即過（即不打分數）的課程可以上，所以順利畢業不是問題。

從牛津回來的第一個夏天，柯林頓在「縮減國庫支出指揮中心」（Operation Pursestrings）工作，這個指揮中心是個平民組成的遊說團體，支持縮減東南亞作戰所需資金的法案。進入耶魯之後，他搬到位於康乃狄克州密爾福特（Milford）的一間海邊小屋，跟達特茅斯大學（Dartmouth）畢業的唐納德‧波格（Donald Pogue）、羅德斯獎學金得主道格拉斯‧伊克力以及威廉‧柯爾曼三世（William T. Coleman III）一起住。不過柯林頓有很多比上課更好的事可以做，他很快就去幫參加美國參議員選舉的反戰大學教授約瑟夫‧杜菲（Joseph D. Duffey）助選。

自願幫忙的人從全國各地蜂擁而來為杜菲助選，身為中間偏左派的「美國人民主行動聯盟」（ADA, Americans for Democratic Action）的主席，杜菲在全國的知名度很高。但是藍領階級的選舉人，對杜菲和他那票有錢人家出身的北方人興趣缺缺，結果是自由派的共和黨候選人羅威爾‧威克（Lowell Weicker）獲得壓倒性的勝利。

不過，柯林頓還是藉此成功冒出頭來，繼續磨練他身為草根助選員的能力，而且又新認識了一大群人。當然，其中沒有一個比在法律圖書館，走到他面前厚著臉皮自我介紹的那個女人來得重要。

柯林頓認識希拉蕊的時候，已經在跟學校裡的幾個女孩子交往了。相反的，希拉蕊從衛斯理畢業之後並沒有認真交往的對象，她有很多男性朋友，可是，麥可‧麥德維德記得希拉蕊「就像這些男生的小媽媽一樣⋯⋯不管怎麼用力想像，她都不是個魅力四射的人，而是每個人的好朋友。」

柯林頓儘管認為自己是個情聖，但從一開始就被希拉蕊吃得死死的，反過來希拉蕊也是這

樣。當她第一次造訪康乃狄克州的海邊小屋時，柯林頓先跟室友們演練到時要說什麼話，才能讓博學多聞的希拉蕊印象深刻。他的顧慮是應該的，一位法律系同學說：「希拉蕊一開始非常小心謹慎，真的是從頭到尾在評估他，而且他心知肚明。」為了證明他不只是個老實的男生而已，柯林頓邀請希拉蕊到海邊小屋，辯論當時的重大議題。

到了春天的時候，希拉蕊已是密爾福特小屋的常客了。唐納德‧波格說：「很難形容他們之間的火花，當希拉蕊出現的時候，我們看到其他的年輕小姐一個接一個很快消失無蹤。希拉蕊心思敏銳，有著傳統中西部人的直率個性，比爾則是個典型的南方人，迷人、愛交朋友。看他們交往的過程很有趣。」

他們也會親暱的互損，不過大部分是希拉蕊出招。在柯林頓口若懸河地吹捧南方的優點時，他生命中其他的女人通常是眨著眼睛，仰慕的看著他，可是希拉蕊卻是潑他冷水，她會大笑著脫口而出：「別吹牛了，比爾，我們以前都聽過了。」另外一句她最喜歡說的話是「柯林頓，不要鬼扯了！」

不過毫無疑問的是，他們之間的情愫確實是真的，這份感情來自於，兩人都相信，柯林頓有一天會成為總統。麥德維德有一天看完電影回家時，在街上碰到了這對情侶，他說：「看到他們兩個在一起，而且很明顯是在談戀愛，讓我很吃驚。因為希拉蕊感覺很穩重、甜蜜、實在，而比爾的樣子更是讓我跌破眼鏡，儘管他好吃的成果斐然，可是看起來卻那麼的輕盈。但是，眼前的他們的樣子確實是讓我覺得很驕傲，她很以他為榮……她完全沈醉在戀愛當中，而且很明

麥德維德記得希拉蕊把他拉到一旁，「跟比爾在一起讓她覺得很驕傲，她很以他為榮。」我覺得這兩個人的情愫是真的，這兩個人確實熱戀著對方。

顯的是，他看起來好像中了頭獎，對自己滿意的不得了。我記得比爾身體向後一傾，讓希拉蕊把我拉到一旁跟我講話，我們談話的內容就是『你看看，我戀愛了，我很快樂，我找到的這個好男人將完全改變我的人生』。」

她會愛上這個高六呎兩吋、重兩百一十磅的阿肯色州男孩，還有兩個原因。她說：「他是唯一不怕我的男孩子」，雖然老是談希望小鎮的金牌西瓜這類陳腔濫調，可是她發現柯林頓對阿肯色州的深刻感情很可愛，她後來說：「他非常關心他的故鄉，這實在很少見。他是個根植鄉土的人，我們大部分的人卻是無根的浮萍。」

可是他懷疑希拉蕊到阿肯色州恐怕不會快樂，他告訴她：「愛上妳我真的很擔心，因為妳是個很好的人，妳會有很好的人生，如果妳想擔任公職的話，妳會當選的，可是我一定要回家，我就是這樣的人。」回想早年的這些疑慮，他坦承：「我很想跟她在一起，可是跟她交往讓我有種愛恨交織的感覺。」

那種不情願的感覺慢慢消失了，那年夏天他們決定住在一起。一九七一年九月他們搬進位在愛吉伍德大道（Edgewood Avenue）二十一號一間維多利亞式的公寓裡，這間公寓就在學校附近，一個月的房租是七十五塊美金。一搬進去沒多久，柯林頓就聽說，他在牛津的老朋友法蘭克‧阿勒已經回到故鄉史柏肯，可是為了中止逃避兵役的指控，他舉槍自戕身亡。阿勒令人震驚而且無法解釋的自殺行為，讓柯林頓陷入嚴重的沮喪當中，開始質疑自己的野心。

希拉蕊的一個同學說：「比爾非常悲慟，他真的是趴在希拉蕊的肩上哭泣，她有力量把他從悲傷中拉出來。」事實上，從她第一次這樣做開始，他們兩人的關係中，一直存在這種性別角色顛倒的情況。一個朋友觀察說：「他們的關係就是聰明才智與性吸引力的結合，她的聰明

才智以及他的性吸引力。」

雖然柯林頓繼續對兩人的未來感到懷疑，尤其是對她是否願意把自己的事業擺到第二，跟他搬去阿肯色州這件事，不過他傳達給母親維吉妮雅的訊息卻不是這樣。那年秋天，柯林頓回家小住幾天之後，這時已經聽過很多關於希拉蕊的事、但還沒見過本人的維吉妮雅，跟柯林頓一起走到他的車子旁，在他離開前坐下聊了一會兒。他說：「媽，我想要妳為我祈禱，祈禱我的終生伴侶是希拉蕊，因為我告訴妳：除了希拉蕊，其他人我都不要。」

一九七一年聖誕節隔天，溫莎街二三六號的門鈴響了，希拉蕊回伊利諾州的父母家度假，她邀了柯林頓到那裡過節。桃樂絲第一眼看到柯林頓站在她家門口開始，就知道「他的態度很認真」。

「哈囉，我是比爾‧柯林頓。」他態度誠懇地說。

「很好。」希拉蕊的母親回答，臉上沒有笑容。

柯林頓從溫泉鎮一路開車到這裡，原本以為會受到溫暖的招待，結果事與願違，桃樂絲後來坦承：「那次的見面相當冷場，說實話，我比較希望他離開，因為他是來帶走我女兒的人。」

桃樂絲叫女兒出來，說柯林頓已經到了，看著他上樓去找她女兒，桃樂絲回憶說：「我對他一無所知，可是不知道為什麼，我就是信得過他。」

希拉蕊故意不跟她母親說太多比爾的事，一心以為他能夠毫不費力贏得她父母的歡心。隔天，柯林頓注意到桃樂絲正在讀一本哲學教科書，那是她在當地學院上推廣教育課程的教材。

他問她哪個哲學家比較讓她感興趣，然後分享了他的看法。羅德漢家沒有一個人有絲毫興趣瞭

解桃樂絲在讀什麼，她丈夫修就更別提了。此刻這個聰明的耶魯法律系學生、前任羅德斯獎學金得主，卻把她當作知識份子一樣平等對待。她說：「他太好了，從那時候開始，我就很喜歡他。」

不過喜歡歸喜歡，她還是不准他在羅德漢的屋簷下跟希拉蕊一起睡。第一次拜訪羅德漢家為期一週期間，柯林頓都睡在她弟弟湯尼的房間。桃樂絲說：「我丈夫跟我一直注意在看，確定他乖乖待在那間房間。」

跟其他在這段時間遇到他們的人一樣，這對情侶對政治改革的熱愛，也讓桃樂絲印象深刻，她記得他們的談話「沒有間斷，談的都是同樣的主題：阿肯色州！美國社會！他們從來沒有停止想這件事。」不管原因為何，桃樂絲說：「他們對這件事非常熱衷。」

當桃樂絲問柯林頓耶魯畢業之後要做什麼時，她以為他會說去紐約的頂尖律師事務所工作，或去華盛頓做公務人員。她沒有心理準備他會說，要回去阿肯色州競選公職，她說：「好，你要回阿肯色州實現你的理想，那我女兒怎麼辦？」

那個問題也繼續困擾著柯林頓，維吉妮雅說：「他真的很擔心她到阿肯色州會不會快樂，甚至擔心她到底會不會來。」

不過，回到耶魯之後，同學和教授都把他們當成難以抗衡的一對。一九七二年四月，柯林頓和希拉蕊聯手競逐審判獎（Prize Trial）——由耶魯高等法院律師聯盟（Yale Barristers' Union）主辦的模擬法庭審判競賽。審判獎是個盛大的比賽，挑選紐哈芬的居民和學生擔任陪審團和證人，通常會請有聲望的法官擔任主席，這一次請的是艾比‧福特斯（Abe Fortas），他不願面對因利益衝突指控而可能被彈劾的局面，最近才辭去美國最高法院的職位。

法律學院考試成績分數通常高過柯林頓的希拉蕊，負責把他們的案子組織起來，嚴格訓練柯林頓，讓他的交叉質詢更縝密。她最艱鉅的任務就是，在他們一踏進法庭時，讓柯林頓把注意力放在手邊的任務上，因為他連在質詢證人時都會東扯西扯。

跟她的朋友克莉絲‧羅傑斯排練的時候，希拉蕊的運氣比較好。克莉絲扮演的是「性感、撒謊的」證人，她的謊言在交叉質詢時被柯林頓一拆穿。希拉蕊說：「拜託，克莉絲，妳的角色應該是個壞女人、一個真正的潑婦，沒有人會相信妳說的話才對。」

興致勃勃扮演「道地潑婦」角色的羅傑斯還記得，希拉蕊把這個角色塑造得很成功，「她就是切中要害，她可以成為真正的業餘演員」。更重要的是，這是希拉蕊和柯林頓首次聯手摧毀一個女性證人的信用。

儘管希拉蕊已盡了最大的努力，但是柯林頓一本正經的鄉下律師質詢方式，卻打動不了法官和陪審團的心，當福特斯法官把審判獎頒給別人的時候，希拉蕊的態度冷靜，可是柯林頓的怒氣明顯表現在臉上，他沮喪的搖著頭，一掌拍在控方律師的桌子上，希拉蕊來不及阻止他。

冷靜下來之後，柯林頓試著跟希拉蕊解釋他之所以表現不佳的原因，他聳聳肩告訴她：「我今天過得很不好。」

柯林頓不需要道歉，因為訴訟過程中一直保持鎮定的希拉蕊，把他們的失敗全歸罪到證人、被告、法官和陪審團頭上，她的朋友說：「每一個人，除了真正的罪魁禍首比爾以外。」

為了跟她愛的男人在一起，希拉蕊把三年的法律學院課程延長為四年，在耶魯兒童研究中心（Yale's Child Study Center）工作以完成法律學院的學分。在瑪麗安‧萊特‧艾德爾曼這位良師的指導下，希拉蕊埋首研究兒童的議題。這段時間她除了在兒童研究中心工作之外，

還為非營利的卡內基兒童協會（Carnegie Council on Children）撰寫未成年人法律權利的背景報告書。

但是一九七二年夏天，注定落敗的喬治‧麥高文（George McGovern）在德州角逐總統大選，柯林頓啟程前去幫他助選時，希拉蕊丟下身邊所有的事情陪他一起去。他並不想要她這麼做，他跟休士頓的助選同事透露：「她是個很棒的人，可是我真的不需要老是被人盯著。」

這點他不需要擔心，因為大部分的時候，他們兩人分別在不同的城市工作──她在聖安東尼奧（San Antonio）處理拉丁美洲裔選舉人的登記作業，而他則在奧斯丁（Austin）的民主黨總部負責接聽電話。不過，希拉蕊確實常常不請自來，坐在柯林頓隔壁的辦公桌旁做事。當她到奧斯丁的時候，就住在柯林頓同為麥高文助選員的泰勒‧布蘭區（Taylor Branch，未來的普利茲新聞報導獎得主）合租的狹小公寓裡。

據一個同僚觀察，希拉蕊此舉的結果，「讓其他助選團裡迷人的年輕女人注意到比爾已經是死會了」。被激怒的柯林頓也收到了這個訊息，有一天他脫口而出：「他媽的，我想做什麼都不行！」

事實上，他常常得逞。另一個麥高文的義工說：「要說呢，就是我很清楚感覺到希拉蕊可能隨時出現這件事，讓整個獵艷過程更加刺激罷了。」

柯林頓當然不是唯一這樣做的人。麥高文的助選辦公室的工作人員比‧強普（Bebe Champ）說：「在德州，性向來是政治活動的一部分。」奧斯丁競選辦公室的工作人員有反戰人士、前任的校園激進份子、性向來是政治老鳥，所以飲酒、抽大麻和隨意性交顯然不是什麼新鮮事。一位麥高文的資深助選成員記得，就算希拉蕊跟在旁邊，可是柯林頓「一星

期內至少跟三個女人上床」，而且有一次差點被從聖安東尼奧來探班的希拉蕊逮到。

那年七月，希拉蕊陪柯林頓一起參加民主黨全國大會，他跟一個阿肯色州的記者說：「在麥高文總部工作最好的一件事就是，那裡沒有自大的人。」然而柯林頓的老友，羅德斯獎學金得主瑞克‧史特恩現在是麥高文的競選副總幹事，已是套關係老手的柯林頓便利用這層關係，讓自己成為麥高文與阿肯色州代表團的唯一聯絡人。

另一個助選員說：「直接了當的說就是，阿肯色州是比爾一個人的。從議員席到麥高文神經中樞的電話變成了代表團的生命線，這個神經中樞就是停在會議中心外面的一輛拖車。比爾顯然故意要讓代表團的每個人都知道他是誰，而且以他馬首是瞻。」

瑞克‧史特恩居中幫柯林頓攔阻想要入侵他勢力範圍的人，一兩次有人斗膽直接與一個代表團成員聯絡，柯林頓因而大發一頓脾氣，首次暴露出與他迷人的年輕政客形象相差甚遠、令人為之不安的模樣。

柯林頓不只利用這個會議建立他在阿肯色州黨員心中的地位，同時也讓全國的領導階層知道他的存在。甘迺迪的妹婿、資深政治打手史蒂芬‧史密斯（Stephen Smith）與很多位居高位的民主黨員，第一次看到柯林頓出擊時，都有著相同的感受，他說：「這個二十五歲的耶魯大學生，在黨內大名鼎鼎的權威人士當中穿梭自如，讓我印象非常深刻。」

的確，布蘭區從來沒有看過天生這麼有政治手腕的人，他說：「比爾很愛這種遊戲，他在民主黨大會過後沒多久，有一小段時間柯林頓陪同麥高文在阿肯色州四處拜票。在一個老一屋子的郡主席，或一屋子的激進派人士當中如魚得水。」

朋友家裡舉辦的募款晚會中，他與桃莉‧凱爾‧布朗寧再次重逢。當政黨的總統提名人在客廳

時，他把桃莉拉到廚房，熱情地擁吻她。麥高文跟他太太艾莉諾（Eleanor）在這個宴會停留半小時，當他們趕往另一個募款宴會時，柯林頓和桃莉卻提議要留在屋後照顧主人的小孩，而在那裡待了超過四個鐘頭。

把小孩子送上床後，柯林頓和桃莉出去外面散步，當晚的空氣相當潮濕，布朗寧還記得，當他們走過寬闊的後院時，「我被長條椅的坐墊絆倒了，他順勢抓住我」，比爾把她推倒在坐墊上，才幾分鐘時間，兩人就脫掉衣服做起愛來了。完事後，她打開院子裡的水龍頭，讓溫暖的水柱「慢慢輕輕地流洩在」他們兩人赤裸的身體上，她後來寫說那時候她很「慶幸那是個沒有街燈的安靜社區」。

希拉蕊對柯林頓那天晚上跟桃莉‧凱爾‧布朗寧調情的事一無所悉，同樣的，布朗寧也不知道柯林頓已經跟希拉蕊同居了。

儘管柯林頓和希拉蕊確實同床共枕住在一起，可是德州的同事跟他們在耶魯的朋友看法卻不同，他們不覺得他們很速配，布蘭區說：「我就是不覺得他們會成為終生伴侶，」同時布蘭區也很難想像他們一起在阿肯色州的情景，他說：「他的目標非常清楚，可是她還是很不確定要做什麼。」

跟布蘭區看法一致的是貝琪‧萊特（Betsey Wright），她是個語氣強悍的老煙槍，原本是德州大學的學運份子，現任民主黨的幹部。後來柯林頓擔任阿肯色州長期間，萊特成了他最信任的顧問和不屈不撓的幕僚長。

不過，這個時候真正令萊特著迷的是希拉蕊。當「浮華世界」（Vanity Fair）問萊特，是否認為柯林頓曾經遇到過希拉蕊這樣的人時，她的回答是：「沒有人曾經遇到過像希拉蕊這

樣的人。」

的確，曾經幫角逐該黨州長提名落敗的自由派德州人西西・法倫厚德（Sissy Farenthold）助選，本身是激進女性主義者的萊特，一九七二年曾經透露她「對希拉蕊從政生涯的興趣大過於柯林頓，我非常想知道集聰明才智、野心和自信的希拉蕊未來可能的成就。」

後來，她還坦承「他們結婚讓我很失望，我本來以為她會成為第一個女總統。」

沒有人比柯林頓更清楚希拉蕊的潛力，他繼續擔心她不會同意去阿肯色州住，而且懷疑自己是否有權利要求她做這樣的犧牲。一九七二年十月底，比爾去探望住在菲特維拉的阿肯色州大學政治學教授黛安娜・金凱德（Diane Kincaid）。他們是在邁阿密舉行的民主黨大會上認識的，當時她是支持總統提名候選人威爾柏・米爾斯（Wilbur Mills）的代表團成員。

午餐吃到一半，柯林頓突然停下來說：「我無法相信，妳跟我心愛的女人實在太像了。」

金凱德被感動了，她後來說：「這真是非常動人的話。他說我讓他很想念他叫希拉蕊的這個非常好的女人，就在那個時候我覺得我愛上他了。」

不過，金凱德還是想知道他為什麼還不跟希拉蕊求婚。

他回答說：「我會回阿肯色州從政，而這個女人未來的前途無量，她決定做什麼都會成功，把她帶到這裡來讓我覺得有罪惡感，因為那只是我個人的故鄉、我的政治事業、我的未來。」

金凱德從來沒有碰過一個像他這樣的男人，那麼關心「一個女人的事業和未來的選擇，這一點擄獲了我的心。」

跟像金凱德這樣迷人的年輕女子在一起時，柯林頓常常會美化希拉蕊，麥高文助選團裡的

一個年輕工作人員就有同感：「一個男人開始表現出為愛傷神的乖寶寶模樣時，是很有誘惑力的，可是那也是一種挑戰。」據這個女義工說，有一天晚上柯林頓一把鼻涕一把眼淚地述說他非常想念希拉蕊，然後就跟這個義工在競選總部的辦公桌上做愛。

希拉蕊並非不知道柯林頓的出軌習慣，而且至少在三次不同的場合跟柯林頓當面對質時，被助選同僚聽到。可是他照慣例反擊，在幾次輕鬆派對上，當麥高文競選幕僚沈醉在大麻藍白色的煙霧裡，希拉蕊和柯林頓兩人的激烈爭吵，套句目擊證人的話就是，變成了「我們的小型綜藝節目」。

一九七二年底，希拉蕊一度宣布她要收拾行李，一個人搬回紐哈芬。就在最後一刻，一個朋友代表柯林頓居中說項，說服希拉蕊再給他一個機會，這個朋友就是聖安東尼奧的勞工領袖法蘭克林‧嘉西亞（Franklin Garcia）。於是，跟當初離開時一樣，兩人同行回到耶魯。

照慣例，柯林頓在法律學院的最後幾週，幾乎從頭蹺課到尾，補救方式是跟朋友借筆記和臨時抱佛腳。他輕鬆通過畢業考，希拉蕊也是，她覺得大學第四年根本是浪費時間。

一九七三年五月畢業之後，希拉蕊馬上去華盛頓，在瑪麗安‧萊特‧艾德爾曼剛創辦的兒童保護基金會（Children's Defense Fund）擔任律師，柯林頓則再次透過他在菲特維拉的關係，取得阿肯色州大學年薪二萬五千元美金的法律教職。雖然工作和生活的地方分隔上千英里，可是柯林頓和希拉蕊還是自認為是一對。當希拉蕊參加律師檢定考試時，她表態意味濃厚地飛去阿肯色州找柯林頓，兩人一起參加考試，結果兩人都輕易過關。著眼於同居這件事對未來政治生涯的影響，他們兩人都很猶豫要不要在阿肯色州的律師檢定考試申請表上，填寫相同的紐哈芬住址。

希拉蕊首次去阿肯色州的那趟旅程，也讓她認識了柯林頓家的其他成員。維吉妮雅位在溫泉鎮的房子，距離機場只有一個小時車程，可是柯林頓想先讓他心愛的女人看看他的故鄉。推銷阿肯色州不是個輕鬆的工作，這個跟紐約州相同大小、氣候炎熱、煙塵瀰漫的落後地區，聚集了二百三十萬人口，在收入、教育程度和生活水準上一向是倒數第二名，唯一比阿肯色州狀況更糟的是密西西比州。

希拉蕊後來說：「我們開了八個小時的車，他帶我去看所有他覺得漂亮的地方，我們去了每一個州立公園，我們去了所有可以眺望風景的地方，然後在那個最受歡迎的烤肉區休息，然後我們又繼續往前開，去他最喜歡的披薩店。我的腦袋發昏，因為我不知道接下來我會看到什麼，或是預期什麼。」

旋風似觀光之旅後，柯林頓轉頭問希拉蕊對他的故鄉有什麼看法，她直率地回答：「你到底希望我說什麼？」

當他們最後回到溫泉鎮時，他同母異父的弟弟羅傑和維吉妮雅都對讓柯林頓神魂顛倒的這個女孩沒什麼好感。維吉妮雅後來說：「回想那時候，鬍鬚滿面、頭髮散亂、髒兮兮的牛仔褲、紮染T恤和喀啦喀啦響的涼鞋，不提別的，光說比爾和希拉蕊很跟得上潮流就夠了。」

維吉妮雅「看到他們走進門時，不知道該怎麼想才好」，她回憶說：「脂粉不施、可樂瓶子似的眼鏡、沒有造型的褐色頭髮⋯⋯」

柯林頓的母親記得，希拉蕊在整理行李時，柯林頓使了一個「眼色」給她和他弟弟看，把他們支開到廚房去，生氣的說：「聽著，我要你們知道我已經受夠了選美皇后，我必須要找個可以談話的人，你們懂了嗎？」

希拉蕊的反應冷淡不在乎，維吉妮雅後來坦承：「想想她看到的景象，一個紅褐色頭髮的女人塗著豔粉紅色的唇膏，頭髮染得像臭鼬鼠似的……我可以瞭解希拉蕊一定覺得很不受尊重。來到最落後的阿肯色州，首先見到的人卻表現出一副希望她馬上搭下一班飛機離開的樣子。」

回想前一年柯林頓要她為他祈禱，希望他能娶到希拉蕊（除了希拉蕊，誰都不要），維吉妮雅聲稱她確實照他的話做，她還說：「一祈禱完，我就咬牙切齒巴望希拉蕊能坐在我的浴缸上，讓我給她上幾堂化妝課。」希拉蕊後來觀察她未來的婆婆說：「我們兩個南轅北轍，就像『星際大戰』裡的角色，維吉妮雅和我好像來自不同星球的人。」

在菲特維拉的校園裡，柯林頓立刻受到學生的擁戴，這也難怪了，因為他的課結構鬆散，基本上是自由討論當天吸引他的話題，被他的法律系同事摩特・基托曼（Mort Gitelman）教授形容為「即興式」的上課方式。談到打分數，柯林頓也是全校至今最寬大為懷的老師，A和B隨便給。他也是出名的講課緩慢又沒組織，有一次還「忘了」藍皮書「政府報告書」的期末考。為了免除為報告打分數的麻煩，他提議讓該課程非常即興過，然後宣布他讓每個學生都過關了。

他以前的學生伍迪・巴賽特（Woody Bassett）說：「比爾是個好老師，他不費吹灰之力就做到了，講課時什麼講義都不用。可是很顯然這裡只是他暫時的棲身之地，說實話，我不確定比爾是不是有用功備課。」

因為他捲曲的長髮、格子襯衫、楞條花布外套以及牛仔褲，他的一個女學生說，柯林頓也成了「校園的性象徵，也有別的教員跟學生談戀愛，可是我們認為他刷新了紀錄。我知道有三

個同班的女孩跟他上過床，而且當她們發現這件事時，一點都不在乎。」

柯林頓不但不擔心緋聞曝光，他的另一個學生，現在是小岩城的一流檢察官還說：「他會當著每個人的面，把手放在妳的腰上或是緊貼著妳，他總是會說一些暗示的話，遠超過調情的範圍。可是這實在太厚顏無恥了，反而沒有人說什麼。」難道他不擔心某個學生情人可能會跟校方打小報告嗎？「我覺得這就是遊戲的一部分，這種風險讓整件事更加刺激。」

除了這樣的娛樂之外，柯林頓有幾個月的時間忙得不可開交。幾個月來，美國因為水門事件和尼克森政府的醜聞而四分五裂，讓他有機會在彈劾行動中插上一腳。

一九七三年十二月，眾議院司法委員會（House Judiciary Committee）的新任首席法律顧問約翰‧多爾（John Doar）延攬了六名耶魯法律系新進畢業的高材生，想請他們加入彈劾調查行動的幕僚，柯林頓是其中之一，希拉蕊也是。

從任何角度來看，這都是初出茅廬的年輕律師夢寐以求的絕佳機會，事實上，柯林頓和希拉蕊可以藉此機會把被兩人痛罵過的尼克森拉下台，讓這份工作顯得更加吸引人。不過，柯林頓已經規劃好他在阿肯色州的政治生涯，其中並不包括繞道行經美國首都。

相反的，希拉蕊則把握住這個機會。她跟幾個曾幫喬治‧麥高文助選的幕僚成員從來不曾掩飾他們對尼克森的憎惡，可是現在，這位頗受敬重的溫和派共和黨員，曾經是司法部最強悍的人權檢察官多爾，要求他們至少要做到表面上的公平無私。

彈劾調查團裡的另一個律師說：「她很一絲不苟，儘管她有她的政治立場，可是她不會捏造事情，這是真正有品格的表現。」

大部分年輕同事被指派的任務是，收集跟水門偷竊和掩飾罪行事件有關實證，可是希拉蕊

的工作卻更實際——研究法律上的彈劾判例。二十五年之後，她會完全瞭解水門案這個任務的諷刺之處：研究出構成彈劾的要素為何。

不過，希拉蕊確實聽了一些惡名昭彰的尼克森錄音帶，她後來說：「我被關在一間隔音房裡，戴著耳機聽這些帶子，有一捲被我們叫做『錄音帶之王』，那是尼克森一邊聽著這些錄音帶，親自錄下他反駁錄音帶內容的抗辯之詞。所以可以聽到尼克森在講話，同時還隱約聽到尼克森跟「他的助理」鮑伯・海爾德曼（Bob Haldeman）及約翰・艾爾利區曼（John Ehrlichman）之前被錄下來的對話……你聽到他說：『我那樣說的意思是……』我覺得那些話超越現實、不可置信。」

希拉蕊的工作很累人，可是對她來說，這份工作的報酬不只是研究各判例的來龍去脈所得的時薪而已，她回憶說：「它是個令人興奮的工作，就算一天花上十個、十五個、二十個小時或熬夜工作，我們也不在意。」

不過，只要一接到柯林頓每天打來的電話時，希拉蕊就不是這樣子了，一個同事說：「那是她的例行公事，在最好的情況下，她都可能會很粗魯，甚至很無禮，讓我們每個人情緒緊繃，我是說，希拉蕊每天一定會說上二十次左右的『狗屁』和『幹』這些髒話。如果比爾沒有打電話來，那麼你會想離她遠一點。如果她走起路來一副飄飄然的樣子，臉上還掛著微笑的話，你就知道她剛剛比爾通過電話。」

讓每個人都印象深刻的是希拉蕊再三提到，她堅信她男朋友有一天會成為最高元首。她愉快地大聲跟同事湯姆・貝爾（Tom Bell）說：「你知道，比爾・柯林頓有一天會成為美國總統。」

彈劾調查團一位資深的幕僚柏納德·納斯本（Bernard Nussbaum）對她這種預測很不以為然，有一天晚上，曾經提拔過希拉蕊的納斯本開車送她回家時，她提到柯林頓將到華盛頓來一趟，她告訴納斯本：「我想要你跟我男朋友見個面，他真的很好，他將來會成為美國總統。」

聽到這番話，納斯本說：「我有點發火，彈劾案給我們的壓力很大，這時居然有個人跟我說她男朋友將來要當總統！」

事實上，柯林頓已經往實現兒時夢想的路上邁出第一步了，從他在阿肯色州大學法律系的教職往外眺望，覬覦的是第三議會區的席次，目前是共和黨員約翰·漢默施密德（John Hammerschmidt）的囊中物。四個學期之後，保守的共和黨席次似乎不動如山，因為這個區域很不尋常地住了很多退休軍職人員，而且漢默施密德還是勢力龐大的退伍軍人事務委員會（Veterans Affairs Committee）的一員。

不過，希拉蕊定期寄來的尼克森錄音帶報告，加上彈劾爭議的效果，讓柯林頓相信他可以利用水門案，在選舉時痛擊漢默施密德。在登記角逐國會議員席次前，柯林頓先去跟該區最出名的政客之一，卡爾·威拉克（Carl Whillock）請益。

威拉克現在是阿肯色州大學副校長，但他曾經是民主黨員詹姆斯·崔柏（James W. Trimble）的行政助理，崔柏是漢默施密德之前的國會議員。照慣例，柯林頓已經阿諛威拉克好幾個月了——在教職員餐廳裡洗耳恭聽，晚上去他家拍他太太的馬屁、跟他三個十幾歲的女兒打情罵俏。

威拉克記得：「我可以感覺到他是個有前途的人，不過我必須先確定，所以我告訴比爾，

如果他真的想進軍國會的話，應該跟我去附近的郡走動一下，我可以介紹他認識一些能幫他的人。」

開車跟著威拉克跑遍第三議會區域的二十一個郡，沒有事先通知就去拜訪了幾十個當地的椿腳。在貝利維拉（Berryville）他們見到了衛理教牧師維克多‧尼克森（Victor Nixon）和她太太芙瑞荻（Freddie）；在哈理森（Harrison）比爾跟「哈理森每日時報」（Harrison Daily Times）的編輯唐拉普（J. E. Dunlap）握過手；在山居鎮（Mountain Home）這個小地方，在柯林頓設法認識當地的報社編輯時，威拉克去找的是當地的政治推手修‧海克勒（Hugh Hackler），威拉克還幫他找到一個他想去的地方──在「羅傑的撞球場」（Roger's Pool Hall）跟他的老友們玩骨牌遊戲。

威拉克說：「我這裡有個年輕人想參選國會議員，我要你支持他。」

海克勒回答：「卡爾，我沒辦法。」因為他已經在民主黨初選時表態支持吉恩‧瑞恩瓦特（Gene Rainwater）。

威拉克說：「那麼，至少跟他坐一回會兒，他有一天會成為州長或是參議員，將來你會希望能跟他說，打從一開始你就支持他。」

這兩個男人慢慢走去山居鎮的一家藥房，柯林頓計畫跟他們在這裡碰面，然後擠進店後面的一間小房間裡密談。當柯林頓遲了二十分鐘才進來時，六十歲左右的海克勒仔細地打量他，威拉克回憶說：「相信我，修‧海克勒很少遇到比爾‧柯林頓這樣的人，他也不想認識，可是比爾馬上就贏得他的歡心。」

海克勒問柯林頓：「所以你是溫泉鎮的人？」

「是的，先生。」

「我在溫泉鎮有個好朋友，」海克勒說：「我想你大概不認識他，他在那裡開了一間藥房，名叫蓋柏‧克勞福（Gabe Crawford）。」

柯林頓回答說：「我認識蓋柏‧克勞福啊，他跟我爸是好朋友，我們常去他家，他跟他的家人也會到我們家來玩。」

幾分鐘之後，柯林頓起身去上廁所，海克勒說：「你知道嗎，卡爾，我得打個電話給我朋友，告訴他這個壞消息，現在我是比爾‧柯林頓的人馬了。」

（這次的會面讓柯林頓無法忘懷，幾年後準備競選總統時，他去威拉克協助時問他說：「記不記得那天跟修‧海克勒見面的事？我以為他要把我活活吃了呢！」）

光是在柯林頓第一次競選的過程中，他跟海克勒之間這樣的對話，就一再重複好幾回。

的確，在這個區域裡，很難找到一個跟他沒有任何關係的人。

同樣的，這個年輕的候選人也施展他令人難以抵擋的魅力，懇求老友和熟人捐助競選經費。他寫信或打電話給每一個他認識的人——鄉親父老，喬治城、牛津和耶魯的同學，還有幾百個他認識的女人——據他估計，其中包括了「大約五十個」舊情人。

結果，柯林頓約會過的女人都是最慷慨的捐款人，可是希拉蕊也不落人後。三月時，她開出了這次競選活動最可觀的一張支票，面額是美金四百元。不過真正的資金來源，所以他說服了伯父雷蒙‧柯林頓，這個曾經用計幫他解決徵兵問題的溫泉鎮別克車商，跟他聯名從溫泉鎮的第一國家銀行貸到了一萬元美金。

柯林頓也去找他童年時的朋友文斯·弗斯特，他早兩年從阿肯色州大學畢業，當時已經快成為小岩城最聞名的「羅絲法律事務所」（Rose Law Firm）合夥人。起初弗斯特「質疑比爾參選」的決定，雖然他承認這個決定表現出「一種真正的自信架勢」。後來，弗斯特在羅絲法律事務所鑲木裝潢的會議室裡，邀請了阿肯色州的重量級財經打手，為柯林頓舉辦了第一場的募款活動。

到了三月的時候，光是初選活動，比爾就籌到將近四萬美金，比任何一個民主黨的敵手籌到的經費多出四倍以上。可是後來證明，他的非凡號召力才是他最大的資產，威拉克說：「我相信每三個選民當中，比爾就能夠說服兩個支持他，只要他有機會跟他們一對一談話。」

最後，柯林頓在三月二十二日宣布參選，然後每天花十八個鐘頭走訪第三區的後街小巷，剛開始開的車是蓋滿灰塵的一九七〇年份的綠色葛姆林（Gremlin），後來則是薛維牌（Chevy）小貨車，底座覆蓋著「太空草地」牌（AstroTurf）的人工草皮。威拉克說：「比爾一遇到人，就會馬上跟那個人套關係，一旦他聽到某人的名字或一個故事，像是一個人生命中最小的細節，他就會在心裡把它歸檔起來，以備往後不時之需。」

另一個柯林頓早期的支持者記得他「會走到人們面前，問他們兒子喜不喜歡大學生活，或是他們膝蓋的毛病好一點沒有，那個人當然會很驚訝他怎麼會記得這種個人的私事。這就是他的技巧所在，他知道對人們來說最重要就是…『嘿，他真的記得我是誰，那他一定是真的關心』。」

另一個親近的朋友也是助選員的小岩城生意人蓋·坎貝爾（Guy Campbell），他相信柯林頓競選績效跟一件最基本的事情有關，他說…「比爾很會建立關係，甚至只是片刻，他都會

跟他說話的對象建立關係，而且確實很喜歡身體接觸，看看他握手的方式就瞭解了，如果你跟他身高高差不多的話，他會把手放在你的手肘上；如果你比較矮的話，事實上大部分的人不像他那麼高，他會把手放在你的肩膀上，同時他也會注視著你。等他結束的時候，屋子裡的每個人都會覺得自己是比爾‧柯林頓新的知己和親信。

柯林頓的司機多半是從一小群學生義工挑選出來的，讓他的競選活動不至於負債累累。在問朗‧阿丁頓（Ron Addington）說，這個候選人「開起車來像瘋子一樣」。

柯林頓自己開車的罕見情況下，每一個乘客都會發誓再也不讓他開車了，據他的朋友和競選顧話而不看前方、在路肩行車之後轉到反向車道、從來不打方向燈，此外當然還有超速，通常比幾乎每一項交通規則柯林頓都違反過：與前車距離過近、雙黃線超車、一路不停跟乘客講速限多出四十到五十英里。阿丁頓說：「可不是我懦弱，第一次坐他的車之後，我就說下不為例。從那時候開始，如果我們一起上路的話，一定是我開車。」

柯林頓在這個區域四處拜票時，人在華府的希拉蕊則設法從她繁忙的彈劾調查工作中抽身，一天打五六通電話到她男友在菲特維拉的競選總部。談到希拉蕊，柯林頓總是一副引以為傲的樣子，可是他的幕僚很懷疑他是否知道希拉蕊在遠距離遙控他的競選活動。一個助選幕僚說：「她告訴我們雇用誰、比爾的行事曆應該做什麼改變、他應該把焦點集中在什麼議題上。

我們知道希拉蕊是他女朋友，可是她表現得像他老婆一樣。」

讓事情更複雜的是，希拉蕊不小心聽到柯林頓跟一個學生義工正打得火熱，而且還很公開的消息。這個才十八歲的女孩是個他母親偏愛的金髮「選美佳麗」型而且整整小比爾九歲。

希拉蕊也聽到剛離婚的桃莉‧凱爾‧布朗寧又跟柯林頓牽扯上的傳言，二月的時候，柯林

頓單獨帶著桃莉‧凱爾去溫泉鎮，跟一些可能會捐款給他的人，開早餐會議。威廉‧富布萊特把他的旅館房間借給這位同志使用，早餐會議結束時，柯林頓和桃莉就去這位參議員的房間幽會。

完事之後，正在穿衣服準備離開時，剛離婚的桃莉問他下次什麼時候能再見面，這時候已經對希拉蕊的占有欲感到厭煩的柯林頓，幫希拉蕊取了一個綽號：「典獄長」。

他跟桃莉說：「我不知道我們什麼時候能再見面，典獄長很少放我出來。」

接下來幾個星期，柯林頓和桃莉又在阿肯色州的飯店和汽車旅館幽會好幾次。三月二十二日正式登記參選後，他立刻開車載著桃莉去溫泉鎮度週末。

希拉蕊決定採取行動，火速派遣她的父親和弟弟湯尼去調查柯林頓。四月中的一天上午，修‧羅德漢父子兩人從伊利諾州的公園山開著凱迪拉克車到阿肯色州，出其不意地來到柯林頓的競選總部，這位一生都是保守派的共和黨員說：「希拉蕊跟我說，我應該來這裡看看，幫你一些忙。」

除了桃莉‧凱爾和那個十八歲的學生義工之外，直到父親怒氣沖沖地通知她，希拉蕊才知道柯林頓還跟其他一大堆女人過從甚密。據修估計有「五個女孩，其中兩個在小岩城，三個在菲特維拉」跟柯林頓有染。

其實這個數目只是冰山一角，阿丁頓和其他跟隨柯林頓去政見發表會場的助選人員招指一算，很驚訝地發現，柯林頓居然跟三十個年輕女人有染，「二十一個郡各一個還有剩。」

柯林頓追求異性的輝煌戰績大部分跟他救世主似的吸引力有關，菲特維拉的另類報紙「葡萄藤」（Grapevine）的麥可‧葛萊斯潘尼（Michael Glespeny），在文章上寫說：「柯林頓

的工作人員受到了選舉活動猶如『中樞神經刺激劑』效應的影響……就跟一群崇拜者一樣，義工們低聲唸著這個企求高位者的名字……『比爾認為……』『比爾覺得……』『比爾做了……』』

少數幾個待在溫泉鎮家中的下午，柯林頓會拿起電話，希拉蕊在另外一頭的線上大叫……

「你知不知道你對我做了什麼？對我們做了什麼？」房間裡的工作人員都聽得到她說的話。

「希拉蕊，我不知道妳聽到什麼，可是……」

「別想要唬我，比爾，」她喊得滿臉通紅。

「你知不知道？你真是個狗屎，去你的！你是個真正的狗屎。」

「可是……」

「你知道嗎，比爾，有個男的一直想要跟我上床，我正打算這麼做。」

聽到這句話，柯林頓開始啜泣，他哭著說：「我求求妳，希拉蕊，不要去做我們兩個都會後悔的事。」接下來幾分鐘，他懇求希拉蕊原諒他，拜託她不要跟別人上床。柯林頓一把鼻涕一把眼淚獨白的時候，希拉蕊一句話都不說，等他一說完就把電話掛了。

柯林頓的哀兵策略奏效了，兩個星期後，希拉蕊到阿肯色州，幫他在初選前最後一次造勢。一九七四年五月二十八日初選那一天，柯林頓跟一個有錢的捐款人借了一輛雙引擎的「空中准將」（Areo Commander）飛機，去小岩城的亞當斯廣場（Adams Field）接受選前最後一刻的電視訪問。中途停留時，他也計畫去他的政治導師參議員富布萊特的競選總部拜訪一下，當時富布萊特正陷入與受人愛戴的阿肯色州州長達爾・邦普斯（Dale Bumper）對抗的初選苦戰中。

柯林頓安排一位朋友去機場接機，開車載他們去赴約。希拉蕊跟著柯林頓走下階梯來到柏油跑道時，她看到一個穿著藍白色針織貼身洋裝的金髮美女，從一輛轎車裡出來，跟他們揮手。柯林頓故意大步走在她前面，希拉蕊可以看到那個女人開始展開雙臂要擁抱他，結果他伸出手來跟她握手。

他跟桃莉‧凱爾說：「妳能來接機真好。」桃莉注意到「他的眼睛滿是恐懼和困惑」。

那時希拉蕊悄悄挨近柯林頓，柯林頓說：「桃莉，這是希拉蕊；希拉蕊，這是桃莉。」據桃莉說，這是柯林頓第一次也是最後一次提到希拉蕊的名字。

桃莉神情愉快地說：「很高興見到妳。」試著掩飾她後來形容第一次見到未來的柯林頓夫人時的「震驚」感覺。根據桃莉以及其他為柯林頓助選的成員表示，希拉蕊那天穿著一件很不合身的褐色洋裝和涼鞋，頭髮油膩無光澤，沒有脫毛的雙腿覆蓋著黑色的腳毛。跟往常一樣，希拉蕊既不化妝也不用抑汗除臭劑，在阿肯色州悶熱的氣候下，不用除臭劑實在是大錯特錯。

桃莉直接坦率地說：「希拉蕊臭死了，從來沒有聞過那樣子的臭味，讓我非常吃驚，不相信這真的是希拉蕊，我以為那是個天大的笑話。她不可能是我聽到的那個比爾心愛的女人，我真的以為她是比爾花錢請的一個演員，然後他會突然笑出聲來。幾分鐘之後，我才恍然大悟，這不是開玩笑。」

希拉蕊看也不看桃莉一眼，拒絕跟她握手。到了要離開的時候，桃莉坐在駕駛座上，建議柯林頓走到車子的另一邊，坐在副手座。而他確實這麼做，以為希拉蕊會坐在後座。結果，希拉蕊命令柯林頓「坐過去一點」，然後跟他一起擠在前座。

希拉蕊一直躲在角落，柯林頓上電視露臉時幾乎忘了她的存在。然後，他取消了去富布萊

特總部的預定行程，指使桃莉開車載他回機場。因為他聽到收音機廣播說，這個參議員敗給了邦普斯，柯林頓坦白地說：「我不想被人看到我跟一個輸家在一起。」

在回程的飛機上，希拉蕊再一次對柯林頓大發脾氣，吼著說：「你居然敢叫那個女人來接我們？你當我是笨蛋嗎？氣死我了！」

她當著駕駛和三個幕僚的面大罵柯林頓時，他滿臉通紅，害臊地坐在椅子上。桃莉說：「當你完全以自我為中心，以為全世界都繞著你旋轉時，你不會注意到別人的感受。有我開車載他，對他來說很方便，就是這麼簡單。我認為比爾歷根兒沒想過這會是個問題，直到他看到我站在那裡時才恍然大悟。坦白說，他會這麼做是因為愚蠢，而不是愛冒險。可是看到希拉蕊我就知道，她會教訓他一頓。」

柯林頓巧妙地贏了初選，接下來在七月十一日的決選當中，將跟最主要的敵手州參議員吉恩·瑞恩瓦特一決勝負。可是與在職的共和黨國會議員約翰·漢默施密特對決時，才是真正的問題所在。

希拉蕊回去華盛頓，她非常高興眾議院司法委員會，表決通過彈劾尼克森的三項條款，其中她對法令的綿密調查居功厥偉。一九七四年八月八日，水門事件突然出現了戲劇性的結局，尼克森在電視上告訴美國人民，隔天他將辭去總統職務。

現在希拉蕊大功告成，有幾個工作機會可以任她挑選。憑她的資歷，她可以輕而易舉地在華盛頓著名的律師事務所找到差事，此外還有兒童人權議題的研究工作，瑪麗安·萊特·艾德爾曼已經清楚言明，兒童保護基金會隨時歡迎她來。再來還有像貝琪·萊特這種政治悟性很高

的人督促她出來競選公職。萊特說：「我心中毫無疑問的是，她有才智、有眼光也有膽量角逐全國性的公職。」希拉蕊的朋友克莉絲‧羅傑斯也有同感，她說：「我們很清楚她至少會是個參議員。」

此外要考慮的還有阿肯色州和柯林頓，當他終於要求她到阿肯色州跟他結婚時，她很不願意為一個男人放棄她的女性主義原則，柯林頓坦承：「我知道這真的是困難的抉擇，因為我堅持要住在阿肯色州。」

跟柯林頓的情人之一在機場見面的痛苦記憶猶新，她同意柯林頓的看法：「沒錯，比爾，這真的是個困難的抉擇……」

希拉蕊早就妥協了，我認為她是鐵了心不要回頭看。

——楊・皮爾斯

如果你結婚超過十分鐘，你就會原諒對方的某些行為。

——希拉蕊

希拉蕊愛的是柯林頓，柯林頓愛的也是柯林頓，這就是他們兩人的共通之處。

——迪克・莫里斯

她對他一些行爲的容忍程度，實在讓我很驚訝。
——貝琪・萊特

她一定覺得每天像走在地雷區一樣。
——蓋瑞・威爾斯

我能拿那些自動對我投懷送抱的女人怎麼辦？
——柯林頓

第四章　丈夫的祕密

「希拉蕊非常愛比爾，但是她必須在她的野心以及嫁給他之間取得平衡，」一位耶魯法律學院的朋友卡洛琳・艾莉斯（Carolyn Ellis）說：「她知道她會去做一些跟政治有關的事情，會擔任公職，參加選舉。我覺得她有點害怕變成只是他的一個助理。」

此外，希拉蕊也不能完全接受住在阿肯色州這個想法，她跟泰勒・布蘭區說：「我愛比爾，我相信他會成功，可是，」她接著說，眼睛盯著天花板：「阿肯色州？天啊，我在認識比爾之前，都還不知道它在哪裡呢。」

克莉絲・羅傑斯也認為「希拉蕊去那裡住完全沒有道理，除了比爾以外，我們每個人都覺得阿肯色州像在地球的另一端！」

至於柯林頓的親戚也讓他這位北部來的女友覺得不太受歡迎，羅傑斯說：「她去阿肯色州的時候，至少可以說產生了很大的文化衝突、個人衝突、心理上的衝突。」

那年夏天，柯林頓再度跟他母親抱怨，說她沒有「以她應得的溫暖和尊重」對待希拉蕊，去希望鎮探望親戚之後開車回溫泉鎮的路上，柯林頓的母親突然瞭解到「如果我不設法打破藩籬的話，我會讓比爾陷入從我們兩個人當中選擇一個的困境，而且我想到，上帝啊，如果您讓我平安回到溫泉鎮，我後半輩子都會努力修正之前的錯誤，只要我做得到的話。」

維吉妮雅一到家馬上寫了一封信給希拉蕊，說她「由衷對她表示善意，我請求她的原諒，在我心中，我已經跟她和解了。」希拉蕊沒有回信，可是維吉妮雅聲稱她不在意，「我一把信寄出去給她，就又開始高高興興過日子了」。

不過那年八月，維吉妮雅下班回家後，發現她丈夫死了，死因是糖尿病的併發症，幾天前他才在菲特維拉的柯林頓總部幫忙接電話，現在卻走了。

柯林頓發表了一篇感人肺腑的稱頌辭，希拉蕊則在葬禮後幾天，從華盛頓寄了另一篇悼念文給她未來的婆婆，信中還附了一封短信。她寫給五十一歲就已經死了三個丈夫的維吉妮雅的信上說：「我從來沒見過比妳更慷慨、更堅強的女性，妳啟發了我還有很多其他的人，此外，妳跟妳的兒子一樣都是優秀的政治人才。等他成功之後，我們必須決定妳想要什麼樣的職位，如果有任何我可以幫妳做的事，請讓我知道。祝妳平安健康，希拉蕊敬上。」

維吉妮雅後來說這是「一封對我意義非凡的信」，更重要的是，這封信還包括了希拉蕊對維吉妮雅先前提出和解懇求的遲來回應。

知道維吉妮雅現在願意（至少在理論上）接受她成為這個家的一份子，讓希拉蕊比較想搬到阿肯色州了，不過仍然翻來覆去考慮了好幾個禮拜，她後來說：「我必須做個決定，我到底要做什麼？我可以去芝加哥或紐約這種地方的大型法律事務所，我也可以回去兒童保護基金會工作，不管是什麼樣的動機刺激下，繼續往我一生追求的生涯目標前進。」

可是，她還說：「我也知道我必須面對人生的另外一個層面——情感的層面，我們住的地方和我們成長的地方，以及把一切敲定完成的時間，人生最重要部分發生的地方。」

她說，她被「儘管我很想要否認，可是比爾對我意義非凡，而且我們之間有份很重要的感

覺」這個事實所左右。先前去菲特維拉拜訪時，柯林頓介紹希拉蕊給阿肯色州大學法律學院的院長威利・戴維斯（Wylie H. Davis）認識，戴維斯院長提議請她到該校任教。此刻她打了通電話給他，想知道這個提議還有沒有效，結果他說：「當然有效。」

不過，她還是不能完全接受橫越大半個美國，搬到一個她跟朋友形容「只有一個人可以讓我依靠」的地方。為了解決這個問題，希拉蕊說服她兩個弟弟修伊和湯尼搬去阿肯色州，在那裡的大學唸書。

她打包行李──幾箱子的書、一些衣服、一輛十段速的自行車，計畫跟她的朋友莎拉・俄爾曼（Sara Ehrman）和亞倫・史東（Alan Stone）開車去阿肯色州，史東曾經跟她在德州一起幫麥高文助選。可是就在從華盛頓出發的前一天晚上，她還是很擔心。

在華盛頓的最後一個晚上，希拉蕊在彈勁小組的同事福瑞德・阿蘇勒（Fred Altshuler）以及他的兩個朋友為她餞行，阿蘇勒這兩個年輕的律師朋友，剛在美國首府展開令人興奮的新工作，阿蘇勒說：「希拉蕊正要展開的生活好像沒有我們的那麼吸引人，她這樣一個滿懷社會理想的人，卻要搬去菲特維拉。」實際上，她「好像不是那麼嚮往阿肯色州的生活，一點也不」。阿蘇勒形容那個晚上以及希拉蕊的心情是「傷痛的」。

不過隔天早上，希拉蕊還是照原訂計畫離開了華盛頓。「我別無選擇，只能跟著我的感覺走，跟著你的感覺走絕對不會錯」，雖然如此，當她往南走的時候，心中還是充滿了疑慮，希拉蕊後來說：「我的朋友和家人都覺得我瘋了，而我也有點擔心。」

莎拉・俄爾曼也是如此，這位跟希拉蕊同行的友人大部分時間都在繞路，這樣她才有時間說服希拉蕊不要「鑄下大錯」，她想要一直往前走，可是我逼著她沿路看看風景。我們停在夏洛

茲維爾（Charlottesville），我要她去看看維吉尼亞大學。我們開車上去蒙帝卻羅，在那裡逛了一下。我們停在阿賓登（Abingdon）去看巴特戲院（Barter Theater），我以前常帶我的小孩去那裡。而且每隔二十分鐘我就會跟她說，我覺得她去菲特維拉是在埋葬她自己。」

俄爾曼毫不留情，她對希拉蕊大吼著說：「妳瘋了，妳腦袋壞掉了，妳去這個偏遠的鄉下地方，最後結局是嫁給一個鄉下律師。」

他們最後抵達菲特維拉時，俄爾曼最恐懼的事似乎成真了。阿肯色州大學正在舉行足球賽，戴著豬頭帽的學生們在街上到處跑，大聲喊著喔咿、喔咿、豬！喔咿、喔咿、豬！俄爾曼回憶說：「我嚇得目瞪口呆。」

希拉蕊一到阿肯色州，就馬上投入柯林頓參選國會議員的活動中，根據幾個支持者說，她來得正是時候。跟妻子瑪麗·李（Mary Lee）一起搬到菲特維拉幫老朋友助選的保羅·福瑞（Paul Fray）觀察到希拉蕊帶來了一種「相當必要的紀律感」，組織以及照行事曆辦事並不是比爾擅長的。」

此外，現在被他們叫做「金童」（The Boy）的柯林頓也不太能控制他的脾氣。據福瑞說，那些從競選總部成扇形湧出，到街上發傳單、貼海報的忠誠步兵們，現在看到他們的領袖柯林頓「三不五時」就會大發脾氣的樣子，都嚇壞了。基本上，幕僚成員提醒他下一站要遲到了，柯林頓都不理不睬，可是後來真的遲到時，又會把責任推到他們頭上。

一個幕僚說：「那種怒火實在很不可思議，他會大吼大叫，一拳搥在桌子上。」柯林頓最喜歡的手法之一就是，走到一個屬下面前，鼻孔朝上瞪著他，然後在那個人面前幾英吋內伸出食指說：「絕對不要再對我做這種事，你聽懂了嗎？」

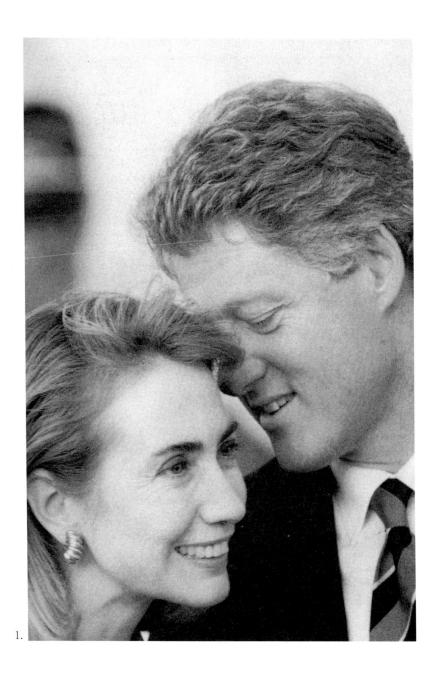

1.

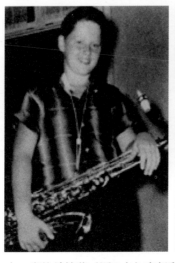

3.
2.

　　十一歲的希拉蕊（圖2右）在伊利諾州公園山的尤金小學，與她六年級同班同學合照。她母親桃樂絲‧羅德漢跟她說，有一天她會成為美國最高法院的第一位女性法官。

　　十四歲時，柯林頓在溫泉高中的樂隊裡吹奏薩克斯風（圖3），沒多久，活潑外向的維吉妮雅（圖4中間，與柯林頓和他同母異父的弟弟羅傑攝於一九五九年）。

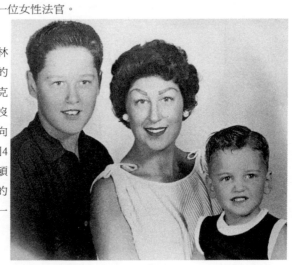

4.

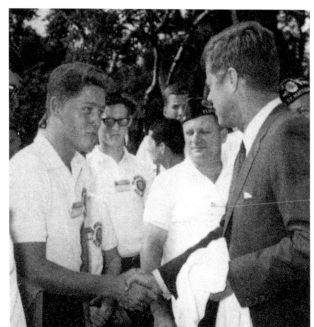

5.
一個決定性的時刻：一九六三年，十六歲的未來總統在白宮與甘迺迪總統會面。最後，柯林頓憤慨地抱怨華府的媒體，不像他們對待約翰·甘迺迪那樣「保護」他。

6.

一九六四年總統大選前夕，自封為「高瓦特女孩」的希拉蕊在緬因南區高中，跟她同學艾倫·沛雷斯·莫竇克（Ellen Press Murdoch）這位支持詹森的民主黨員在辯論前，為照相機擺出拳擊姿勢。

7.
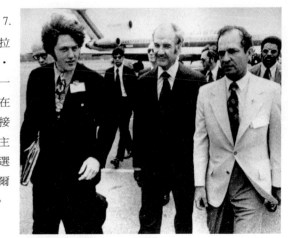

一九七二年，希拉蕊在德州爲喬治・麥高文助選時，一頭亂髮的柯林頓在小岩城機場，迎接阿肯色州民主黨主席也是當時的候選人喬・普榭爾（Joe Purcell）。

8.

柯林頓夫婦首次的州長任期開始六週後，柯林頓和希拉蕊出席了卡特爲表揚全國州長，在白宮舉辦的晚宴。

9.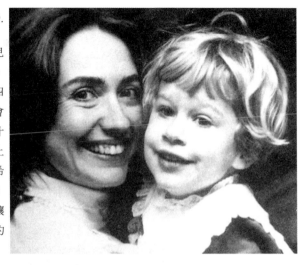
希拉蕊和雀兒喜這張合照，差不多是在四歲的她開始會問，媽媽為什麼要出門去上班的時候。希拉蕊說：「啊，有種讓你覺得心痛的罪惡感。」

10.
一九八六年，文森・弗斯特和他太太莉莎跟柯林頓夫婦一起外出。州長官邸的警衛說，只要柯林頓一離開，弗斯特就跟「時鐘一樣」準時出現，與希拉蕊相會，常常待到隔天早上才離開。

希拉蕊接到警告說，如果柯林頓在蓋瑞·哈特的醜聞曝光之後參選總統，他的風流行徑會毀掉他的前途。在柯林頓宣布他不會參加角逐一九八八年的白宮寶座時，希拉蕊拭去眼角的一滴淚水。

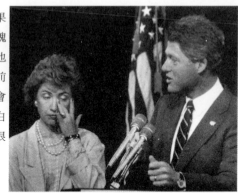

11.

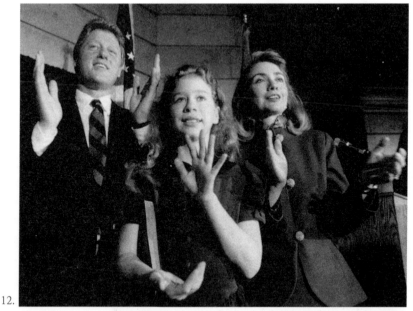

12.

一九九一年，十一歲的雀兒喜與父母一起出席他父親第五度蟬聯州長的就職典禮。他一再承諾一定會做完州長任期，不會追求更高的職位。

靠近一九九二年民主黨大會的會場--麥迪遜廣場花園的梅西百貨大樓的酒吧裡，柯林頓一家看著電視上的代表團計票，當俄亥俄州讓柯林頓榮登榜首時，全家歡欣鼓舞。

總統當選人和柯林頓夫人騎著單車，沿著南卡羅萊納州希爾頓角的海灘漫遊。當時，希拉蕊已經掌握了准許媒體在何時何地報導他們的主導權。

13.

14.

15.

17.

18.

眾女人們：柯林頓先是否認，後來又承
認他跟珍妮佛・芙勞爾斯（圖15）發生婚
外情。一九八一年的美國小姐依莉莎白
・瓦德（圖16左邊）先是否認，後來又承
認她跟柯林頓的戀情。據說他也偷偷溜
出州長官邸，跟一九八０年的阿肯色州
小姐蘭可拉・蘇利文幽會（圖16戴后冠
者），但是她不承認。柯林頓的生意伙
伴吉姆・麥克道格深信他妻子蘇珊（圖
18）跟柯林頓有外遇。

當希拉蕊從她臨終父親的病榻返回白
宮，發現芭芭拉・史翠珊（圖17）跟柯林
頓在白宮共度一夜時，她氣炸了。他經
常改變出訪行程，為的是跟莎朗・史東
（圖19）以及艾莉諾・孟岱爾（圖20）在
加州約會。

19.

21.

20.

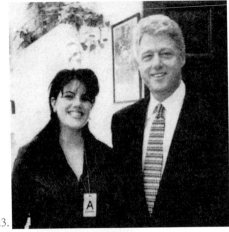

23.

22.

24.

當時是阿肯色州檢察總長的柯林頓，在一九七八年跟瓊妮塔・布洛瑞克（圖 21 右側）在她經營的療養院合照。柯林頓從不曾直接否認瓊妮塔指控他強暴她。寶拉・瓊斯（圖 22）的性騷擾官司，引發了最終導致他被彈劾的事件。柯林頓的老友凱薩琳・維里（圖 24）說，她丈夫舉槍自盡那天，柯林頓在橢圓形辦公室外面對她毛手毛腳。一九九八年一月，報紙的頭版爆出莫妮卡・路文斯基的醜聞。一九九五年十一月十七日，路文斯基跟總統的合影（圖 23）。

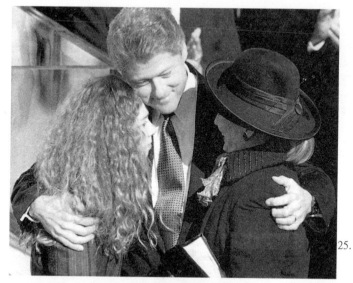

25.

宣誓就職後，
柯林頓擁抱了
他生命中最重
要的兩個人。

26.

在文森（站在她的
左側）的安慰下，
一九九三年四月八
日，希拉蕊抵達小
岩城參加她父親的
葬禮時，聽著柯林
頓講話。

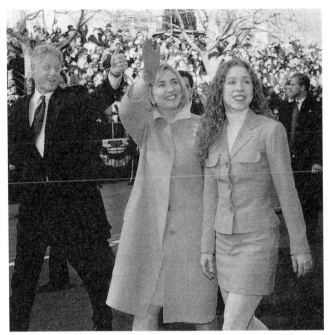

27.

一九九七年一月二十日的就職遊行中，柯林頓一家第二次昂首闊步在賓夕凡尼亞大道上，氣定神閒、自信滿滿、衣著光鮮。

一九九五年新年除夕，第一家庭出發前往希爾頓角時，希拉蕊披巾卡在總統專用直昇機的梯子上。不過幾個鐘頭以前，柯林頓才跟莫妮卡‧路文斯基在橢圓形辦公室幽會過。

情緒激動的柯林頓告
訴雀兒喜在希維爾教
友中學的畢業班同
學：「一部分的我
們渴望再擁抱妳一
次。」

29.

一九七七年八
月，在安全人
員的尾隨下，
柯林頓和雀兒
喜沿著瑪莎葡
萄園的腳踏車
道慢跑，他的
右膝蓋上留著
明顯的手術疤
痕。

30.

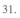

31.

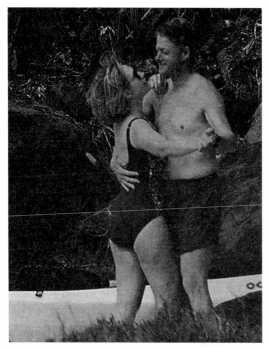

一九九八年一月四日,在聖湯瑪斯(St. Thomas)的海灘上,柯林頓和希拉蕊共享偷閒時光,相擁共舞。不出幾天,他們的世界就開始分崩離析。

一身鮮黃色套裝的希拉蕊在柯林頓著名的搖指否認與「那個女人」莫妮卡·路文斯基有過性關係時,她點頭表示贊同。

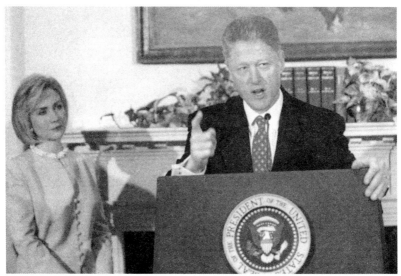

32.

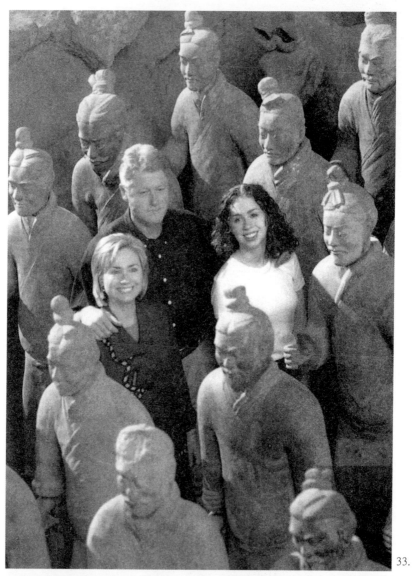

33.

在美國境內醜聞被炒得正熱時，一九九八年七月底，柯林頓一家在爲期
九天訪問中國大陸期間，參觀了西安郊外的兵馬俑。

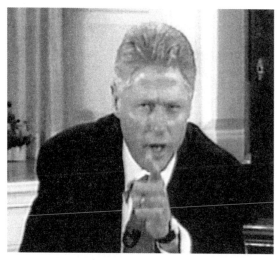

34.
一九九八年八月十七日，柯林頓在錄影向大陪審團作證時，再一次揮動食指指責檢察官。據一個朋友說，怒火中燒的希拉蕊為她的行動「把他痛罵一頓」。

一九九八年十二月十九日，眾議院表決彈劾後，在眾議院少數黨領袖迪克‧蓋法德（Dick Gephardt）和副總統亞爾‧高爾的陪同下，迎向挑戰的柯林頓和希拉蕊手牽著手出門會見國會支持者。

35.

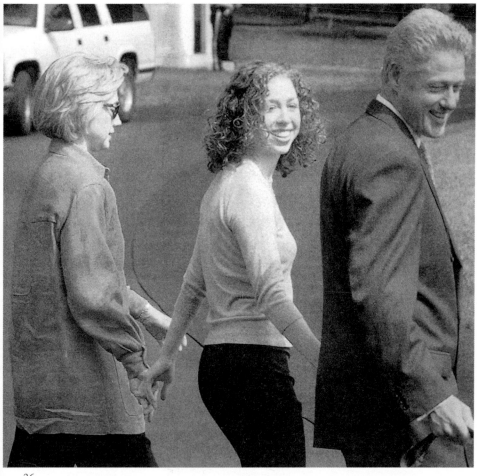

36.

那種脾氣「可能有點滑稽，我是說，那些大吼大叫，好像是一個被寵壞的小孩做的事。可是當這個小孩是六呎兩吋高、二百二十磅重的時候，就沒那麼好玩了，而是很嚇人。」

最讓他沮喪的是現任國會議員的受歡迎程度，在一個幕僚會議上，柯林頓突然開口說：

「我受夠了聽這些漢默施密特人有多好的話！」在希拉蕊的建議下，柯林頓這位民主黨員藉著漢默施密特跟尼克森長久的交情，冷酷無情地打擊他。希拉蕊跟柯林頓說：「你一定要把水門案套到他頭上，不要怕利用這件事來攻擊他。」

反過來，柯林頓自己沒有服兵役以及參加反戰活動的問題開始浮上檯面，漢默施密特本身在第二次世界大戰時是轟炸機的飛行員，而且被視為是美國國防部最忠實的盟友之一。有幾次當他聽任自己被「為什麼沒去越南服役」的問題逼到絕境時，柯林只是回答說，他的徵兵籤號一直沒有被抽到。

當他跟福瑞提到他在寫給尤金‧霍姆茲上校的信上，說他承認為了逃避兵役而欺騙預官訓練中心的指揮官，並且坦承他「不屑」軍隊時，福瑞催促他趕快把這信件拿回來銷毀，他說：

「讓它消失，否則你就慘了。」

這時候，霍姆茲上校已經退休了，他當初是在阿肯色州大學主持預官訓練中心計畫，所以柯林頓不直接去找他，而是仰賴該校行政部門的盟友幫他說服了這位上校，把信的正本交還給他。

幾天之後，信的正本從柯林頓的預官訓練中心檔案中被抽出來燒毀了，可是在霍姆茲幫忙以前，柯林頓‧瓊斯中尉（Lieutenant Clinton Jones）就已經偷偷影印了一份。

這封要命的信好幾年後才會浮上檯面，可是一九七四年的柯林頓競選活動中，還有其他的

流言。初選擊敗富布萊特之後，達爾‧邦普斯親自打電話給福瑞，想知道傳言柯林頓喜歡跟他年輕的助選成員一起吸毒這件事，到底有幾分真實性。

他們一再要邦普斯安心，柯林頓不是吸毒的人，雖然不能說他的某些幕僚成員也是這樣。參與菲特維拉助選工作的尼爾‧麥克唐納（Neal McDonald）還有福瑞夫婦都承認，在柯林頓的支持者義工當中，吸毒的情況非常嚴重；柯林頓的主要顧問之一在家中為義工舉辦慰勞性質的派對，他不只提供大麻、古柯鹼和各式各樣的藥丸，還提供注射針筒給吸毒吸得最凶的人。難怪柯林頓的弟弟羅傑很少錯過這樣的聚會，他後來因為吸毒而在監獄待了一段時間。

然後還有希拉蕊的問題，雖然他們在紐哈芬時公開地同居，可是這種事在阿肯色州一定會害他輸掉一些選票。所以，柯林頓繼續住在菲特維拉偏促的平房裡，希拉蕊則另外住在泰莉‧柯克派翠克租給她的錯層式、玻璃加木頭蓋起來的寬敞屋子裡。柯克派翠克是阿肯色州的律師，曾經跟希拉蕊一起在眾議院的彈劾小組共事過。

然而除此之外，希拉蕊不肯做出太多讓步。柯林頓的母親和瑪麗‧李‧福瑞試著說服她改變外表、化點妝、塗個指甲油、穿漂亮一點的洋裝，還有把厚重的鏡片換成隱形眼鏡，可是她斷然拒絕。當她第一次走進她教授刑法的教室時，學生們都被他們當中出現一個六○年代激進份子嚇了一跳。

被柯林頓也被希拉蕊教過的伍迪‧巴賽特回憶說：「那時候法律學院的女人不多，她看起來比較像學生不差，不過她備課非常周延，比柯林頓直率很多，問問題的時候比較咄咄逼人，也比較有分析能力。很多人一開始並不是很欣賞她，因為她作風有點強勢。」

不過說真的，柯林頓的支持者當中，有些人覺得希拉蕊很好鬥而且會強人所難，競選顧問

道格・華勒斯（Doug Wallace）在寫給柯林頓的備忘錄上說：「她讓人很不高興，唉呀，她真的是這樣。她有本事讓所有的幕僚幾乎都跟她反目成仇。」

當時與華勒斯感同身受的，是捐最多錢給柯林頓的泰森食品公司董事長唐・泰森（Don Tyson），這家公司位在阿肯色州的史普林達爾鎮（Springdale），繼承他父親唐・泰森（Don Tyson），是全阿肯色州境內最具色彩、最受爭議的人物。泰森經營雞肉事業的企業總部裡，門把做成雞蛋的造型，火爐上方刻著一隻雞的頭（後來，他把辦公室重新整修成橢圓形辦公室的翻版），他跟所有泰森食品的員工一樣穿著口袋車著紅線的卡其色制服。

「毫不留情」和「無關道德」這兩個詞，最常被人用來形容泰森經營事業的方法，泰森食品是阿肯色州最大的污染源，環保人士與工會幹部的眼中釘，可是宣稱有心改革的柯林頓好像一點都不在乎這些問題。比爾只要一沒錢，就會打電話給一個多年老友——富布萊特的前任競選總幹事吉姆・布萊爾（Jim Blair），他剛好是泰森的法律總顧問——請他安排一個會議。然後，比爾跟泰森以及他的老友們就會去「瓦斯燈酒吧」（Gas Lite），或是老爹經常去的別家煙霧瀰漫的店坐坐，敲定交易。

泰森成了柯林頓最重要的財務支持者，然而在一九七四年的時候，泰森的感覺就跟福瑞說的一樣，希拉蕊「真的會把比爾的事搞砸了，他（指：泰森）跟我說，她應該閉上她的大嘴巴。」

希拉蕊黯淡的外表以及她粗魯的態度，讓民主黨和共和黨兩邊的圈子，都謠傳她是女同志。這個八卦消息一直盛傳不斷，以致於保羅・福瑞乾脆單刀直入問柯林頓，希拉蕊到底是不是同志。結果柯林頓只是聳聳肩，福瑞於是直接去問希拉蕊。

他問說：「希拉蕊，外面一直在傳的那些謠言是不是真的？」

「這關別人他媽的屁事啊！」她大吼著說。

福瑞仍不放棄，他說：「話是沒錯，不過我們不能忽視這件事——這些謠言會害到比爾。」

希拉蕊一點也不在乎，她尖叫著說：「去他媽的狗屁！」然後甩頭就走。

同時間，某些教會的領袖也在傳說高大、稚氣的柯林頓，二十九歲了還沒結婚，一定是個同志，套句他幾個朋友的話說，認識柯林頓的人都覺得這種想法「完全是歇斯底里的反應」。

不過對幾個助選成員來說，希拉蕊是同性戀或者至少是雙性戀的理論，讓他們比較能瞭解，為什麼柯林頓能在這個地區還有其他地方公開追求女人。同時，柯林頓要他們跟希拉蕊隱瞞他有別的女朋友這件事，讓他們很難做人，尤其是其中一個女友碰巧是福瑞夫婦和其他競選幕僚很喜歡的一個學生。

有一天，柯林頓站在他這位未滿二十歲的女朋友桌邊，低頭看報紙，並且伸出手在她的大腿上摸來摸去時，他抬頭一看希拉蕊的車正停在這間房子的前面。

「媽的，是希拉蕊，」他大叫一聲，跑去找瑪麗·李，然後說：「快把她帶走，」他指的是這個年輕的女義工，「現在就走，從後門出去，現在，快點，別讓希拉蕊看到她。」

從那時候開始，福瑞夫婦最重要的工作之一就是，避免讓希拉蕊知道，現在被幕僚當作是全職的工作，福瑞說：「這件事實在很複雜，因為他的女人太多了，為了要搞清楚誰是誰，我們還列了一張清單。」柯林頓的「特殊朋友」的女人們。對瑪麗·李來說，這等於是全職的工作，福瑞說：「這件事柯林頓的

特殊朋友清單越來越長，上面的名字有好幾打，包括這個地區一些名聲顯赫人士的老婆。清單上的一個女人是阿肯色州頂尖政治人物的女兒，未滿二十歲的她聽人說希拉蕊是柯林頓的未婚妻時，非常震驚，她反駁：「可是我才是比爾的未婚妻，誰是希拉蕊啊？」

難怪沒多久希拉蕊就發飆了，有一天下午，柯林頓正在跟唐‧泰森開會時，她走到柯林頓的桌子旁，抽出他女朋友們的電話號碼卡，然後一副氣炸了的樣子，把它們通通撕碎。

柯林頓惡名昭彰的風流行徑對希拉蕊造成的傷害，就算不比他對待她的隨便態度來得大，至少也是一樣大。花了幾個月功夫說服她搬到阿肯色州之後，柯林頓的態度突然變得很冷淡，一個義工說：「我從來沒有聽他提過希拉蕊是他未婚妻，一次也沒有。」當希拉蕊陪著他參加公開活動時，她「都是被丟在後面，根本忘了她的存在」。阿肯色州民主黨大會在溫泉鎮舉行時，沒有一個人幫希拉蕊預留一個座位。

這些事情還有其他冷淡的行為，讓希拉蕊懷疑她是不是做錯決定了，福瑞說：「比爾對待她的態度讓她很不高興，他那種態度很明顯。」有兩次希拉蕊消失了幾天去思考她的未來，再次出現的時候，她跟一個華盛頓的友人透露，她發現：「比爾幾乎沒有注意到我不見了。」

到了九月，希拉蕊決定「留下來戰鬥」，結果跟字面上的意思一樣，競選總部的人都很驚訝，柯林頓和希拉蕊一點都不怕在眾人面前吵架，而且常常吵得很激烈。在國會議員選舉接近尾聲時，兩人的緊張關係更加惡化，競選幹部朗‧阿丁頓跟記者戴夫‧馬瑞尼斯說：「他們起了最嚴重的爭執，大吼大叫、口出穢言。」

前往一個競選活動的路上，阿丁頓開車，柯林頓坐在副手座上，希拉蕊在後座，原本是討論要利用漢默施密特與尼克森的交情，來攻擊他到什麼程度，後來卻演變成阿丁頓所說的「鬥

雞大戰」。

柯林頓用拳頭搥著儀表板，吼著說：「這就是我要說的話，希拉蕊，我要說的都說了。」

「看在老天的份上，比爾，」至少有一次不要那麼渾蛋行不行，」她尖叫著說，手掌用力拍打著椅背，「如果你想要因為太懦弱而落選的話，儘管去吧！」

一路上你來我往互相咒罵，拳打腳踢車子裡的內裝，直到車子停在一個紅綠燈前，希拉蕊打開車門說：「我要下車！」

「隨便妳。」比爾吼了回去。

聽到這句話，她下了車，用力關上門，一個人甩頭走到街上。

另一個助選幕僚說：「我一直覺得很奇怪，他們老是因為政治吵得不可開交，可是她應該知道他背著她玩女人才對。她是藉此發洩怒氣，因為她太驕傲了，不願面對後面這個問題。」

選舉那天晚上，顯然柯林頓將因極小的差距而落選時，怒火再度引燃。保羅·福瑞事先把當地酪農的錢留下來，打算用來買裝裝滿數千張空白選票的箱子，這些空白選票足夠讓柯林頓的落敗局勢上揚。

他說服柯林頓採納這個計謀，可是他太太和希拉蕊都不贊同。當柯林頓大叫「這裡的做事方式就是這樣」時，希拉蕊一副不在乎的樣子，但是瑪麗·李·福瑞很清楚，如果保羅偽造選票被逮到的話，柯林頓是不會援助他的。

激烈的戰火繼續延燒，福瑞從牆上扯下電話往窗戶扔，希拉蕊抓起一本書往柯林頓身上丟，打到他的側面。破掉的玻璃散落滿地，其他的幕僚急忙閃避，對柯林頓越來越不滿的瑪麗·李·福瑞拋出了殺傷力最大的武器。

「妳應該知道比爾跟這個地區的半數人口上過床，」她跟目瞪口呆的希拉蕊說：「妳知道他叫我們做什麼嗎？他叫我們不要讓妳知道他那些女朋友，而且相信我，這不是個輕鬆的工作。」

結果「金童」以四千票之差輸給了漢默施密特，與共和黨的得票比例是百分之四十八點五比百分之五十一點五。柯林頓知道他不算完全落敗，由於他是有史以來唯一差點擊敗這個受歡迎的在職國會議員的人（漢默施密特於一九九二年退休，從未吃過敗仗），柯林頓一夕之間成了政壇紅人。「阿肯色州報」（Arkansas Gazette）的撰述恩斯特‧杜瑪斯（Ernest Dumas）回憶說：「這個傢伙差一點就贏了，我們每個人寫的都是：比爾‧柯林頓——值得注意的角色，新竄起的明星。」

不過有一件事，柯林頓為了提高勝算會採取不同的作法。選舉結束時，他推斷他玩女人的傳聞害他喪失虔誠教徒的選票，他說：「如果我成家的話，他們就不會投反對票了，如果我宣布我已經跟希拉蕊訂婚了，情況一定會不一樣。」

對希拉蕊來說，國會議員選舉的結束表示她得回學校教書了。她在菲特維拉開的課是刑事訴訟和審判辯護，並且負責管理該校的法律援助中心，三年級的法律系學生在希拉蕊的監督下，在此處理非競賽性質的案例。她也主持一個計畫，為兩個地區監獄服刑的罪犯提供法律協助。

她的第一個法律案件牽涉到一個強暴受害者，這個受害人不願意讓自己過去的性愛關係成為被告用來攻擊她的工具。希拉蕊的另一個朋友，本身剛好也是律師的安‧亨利（Ann Henry）說：「把女人當作財產而且要女人接受這件事，是法律上存在已久的一個歷史傳統，

這種觀念就像任何穿熱褲或迷你裙的女人被強暴是罪有應得的假設一樣。」

同時，柯林頓也已經回到他在菲特維拉全職教職崗位上，他們兩人的風格可以說是南轅北轍，伍迪‧巴賽特說：「比爾是休息室的常客，他不在教室的時候，就是在休息室跟學生們大擺龍門陣。」至於希拉蕊，她是個「強悍、聰明而且表達能力非常好的人……你要不是喜歡她就是討厭她，可是不管怎樣，你會對她產生一份敬意。」

隨著交遊圈的擴大，希拉蕊漸漸適應了她在阿肯色州的生活。週末的時候，她會跟朋友和同樣外地來的黛安娜‧金凱德（後來嫁給湯姆‧瑪麗‧李‧福瑞說：「比爾完全是個白吃白住型的人，只要別人願意的話，他是不會付一毛錢的。」

選舉結束之後，柯林頓從經濟面考量，他和希拉蕊再也不需要分開住了，畢竟，她住的是泰莉‧柯克派翠克免費借給她的舒適房子，瑪麗‧李‧福瑞說：「比爾完全是個白吃白住型的人，只要別人願意的話，他是不會付一毛錢的。」

在柯林頓生命中的這一個階段，他需要希拉蕊的原因，不只是要她幫他籌畫下一步的政治行動而已。被女人、朋友以及朋友縱容了一輩子，他不太會處理一些基本的生活事務。這位聰明的羅德斯獎學金得主、耶魯大學法律學院畢業生而且差一點就當選國會議員的男人，完全不懂如何記帳、如何保養汽車、如何付帳單。有一次，他打電話給一個朋友，宣布他要過去洗個澡。

有一天下午，希拉蕊與一些志趣相投的女性主義者，在安‧亨利家召開了一個會議，研擬設立阿肯色州第一支援助熱線電話的計畫，幫助強暴與家庭暴力的受害者，她也大聲鼓吹該州立法通過強暴受害人不需提出與其性愛歷史有關的證詞。

「你幹嘛要過來這裡洗澡?」

「因為他們切斷我的自來水」柯林頓回答。

「他們為什麼要切斷你的自來水?」

「因為我忘了付他媽的水費」他在電話中大吼:「這就是為什麼!」

套句福瑞的話,每一個認識柯林頓的人很快就發現他在生活上「無能到極點」。的確,柯林頓堅持從來不帶現金,連來打工付學費的學生義工都事先被警告說,這個候選人從來不帶現金出門。其中一個說:「如果是要停車加油,或是買三明治、甚至打公用電話之類的,那沒有什麼問題。可是去咖啡店時,他會拍拍屁股走人,把帳單留在桌上,不用說,你非付帳不可。」

連柯林頓的朋友都免不了受到這種待遇,如果他和希拉蕊出去看電影的話,沒有一個人記得他們曾經付過一毛錢,更別提把帳單拿起來了。在他們單獨出去看電影或去餐廳吃飯時,都是希拉蕊伸手從她的錢包掏錢出來付帳。有一次她嘲笑他「壓榨」別人時,柯林頓只是聳聳肩說:「我看過報導說約翰‧甘迺迪也從來不付帳。」

一九七四年十二月,柯林頓搬去跟希拉蕊一起住,這兩個法律學院的教員很快就像老夫老妻一樣。他們去看電影、看棒球賽、在後院打排球、跟學校同事和老友們一起烤肉。每一次聚會的特色都是無止盡的政治話題,以及熱鬧的比手勢猜字謎遊戲,一直持續到隔天凌晨。兩個人都很好勝,可是找不到頭緒或想不出字詞時,希拉蕊會一笑置之,可是柯林頓,據他們的朋友艾倫‧布蘭特利(Ellen Brantley)說:「會發脾氣大叫」。

雖然她在菲特維拉的生活變得出乎意料地舒適,希拉蕊還是很懷疑要不要留下來,當朋友

們催促他們結婚時,這樣的疑慮變得更大。一九七五年七月,希拉蕊回阿肯色州大學法律學院開始上第二學期的課之前,她先去公園山探望父母親,然後往東飛,先去紐約、再去波士頓、然後到華盛頓找朋友商量。

結果,她最信任的人,那些在衛斯理學院、耶魯法律學院、水門案彈劾小組認識的朋友,對希拉蕊應不應該嫁給柯林頓而且在阿肯色州定居的看法,分成兩派,希拉蕊後來承認:「我花了很長時間才決定結婚……我從來不懷疑我對他的愛,可是我知道他要在阿肯色州過日子。」

要說呢,希拉蕊回去東北部看看,結果只是讓她覺得過去這一年,她並沒有錯過什麼罷了,她聳聳肩說:「我在那裡沒有看到什麼前景,我眼前擁有的反而比較刺激、比較有挑戰性。」

不管希拉蕊心中有什麼樣的疑慮,當柯林頓到小岩城機場接她之後,全都煙消雲散了。精疲力竭的她告訴柯林頓,她想直接回家,可是他卻故意繞路。

他問:「妳知道妳喜歡的那間房子?」

「什麼房子?」

「妳知道嘛,加里福尼亞街上(California Street)的房子,那棟妳說妳喜歡的紅磚屋?」

當他們停在這棟老舊破爛、只有一間臥房的鄉下小屋前面時,她反駁說:「可是比爾,我從來沒有進去過。」

他說:「反正我以為妳喜歡它,所以我把它買下來了。」柯林頓打開前門,讓她進去,滿

懷希望說：「需要整修一下。」領著她去看他自己買的一件家具：一張包著床單，在威爾超級市場買的床。柯林頓跟希拉蕊說：「所以，我猜我們現在必須結婚了。」

九個星期之後，一九七五年十月十一日的早晨，維吉妮雅跟朋友在度假飯店吃早餐時，柯林頓突然跟她說當天他要迎娶的女人不肯冠夫姓，他被維吉妮雅盯著他看了一陣子，眼淚便奪眶而出，柯林頓的母親後來形容她「非常震驚，我從來沒有想過會發生這種事。」幾分鐘之後，同桌的女人也跟著掉淚。

到了那天下午，希拉蕊的婆婆終於冷靜下來，一小群家人和朋友湧入加里福尼亞街九三〇號的房子客廳，參加希拉蕊·羅德漢與比爾·柯林頓的婚禮，由幫柯林頓助選的衛理公會牧師維克多·尼克森主持儀式。

希拉蕊穿著一件裙長及地的維多利亞式禮服，是她前一天晚上才去迪勒德百貨公司專櫃買的，柯林頓穿的是一套深藍色的西裝和絲質領帶，他那十九歲就已經吸毒喝酒成癮的弟弟羅傑擔任伴郎。這對新人交換傳統的婚姻誓約和祖傳的結婚戒指，然後在人們灑米祝賀時，出發前往在參議員莫里斯·亨利（Morris Henry）以及他妻子安家中舉行的午後餐宴。

他們的結婚儀式只有少數人參加，而且沒什麼特色，可是在午後餐宴中，卻有三百多個朋友齊聚在亨利家，舉杯祝賀這對快樂的新人，這些朋友分別來自公園山、衛斯理、喬治城、牛津、耶魯、華盛頓和菲特維拉，代表著這對新婚夫婦不同的人生階段。

晚上的時候，賓客們使用冒著氣泡的香檳開飲機重新在杯子裡注滿美酒，看著新娘和新郎切開裝飾著黃玫瑰的七層結婚蛋糕，然後慢慢走到外面寬闊的庭院裡，談論這對優秀的年輕夫妻將來的政治前途。

安‧亨利說：「希拉蕊很興奮，我們全部人也是。」不過，要是她知道她丈夫在新婚之夜，追求過幾個女賓客的話，就不會那麼興奮了。一個來自菲特維拉的女人，幾十年一直是柯林頓夫婦的朋友，她推開浴室的門時，完全被眼前的景象「打敗了」；柯林頓「正熱情地親吻著一個年輕的女人，他愛撫著她的胸部，我太吃驚了，馬上輕輕地合上門，他們完全不知道我看到他們。」

兩人都沒有度蜜月的打算，可是那年十一月，當桃樂絲發現到阿卡普哥（Acapulco）的費用打折時，她買了六張機票給這對新婚夫婦、她自己和她丈夫、還有希拉蕊的兩個弟弟，柯林頓的母親和弟弟明顯被排除在外。

沒關係，柯林頓知道年輕的參議員約翰‧甘迺迪跟他漂亮的妻子賈桂琳，在阿卡普哥這個度假景點山上一棟可以俯瞰太平洋的粉紅色別墅度蜜月。儘管有背痛的毛病，還有讓人失去活力的亞狄生症，甘迺迪在一九五三年度蜜月時，他把最美好時間都花在釣馬林魚上。可是，在陽光普照的阿卡普哥待了十天的柯林頓，表現的卻比較像賈姬，一直在寫謝函給參加婚禮的賓客。

十一月回到家之後，州長大衛‧普萊爾（David Pryor）的豔麗妻子芭芭拉（Barbara）的新造型，讓阿肯色州的人議論紛紛。阿肯色州人很驚訝他們的州長夫人居然把典型的南方蓬鬆髮式，換成了時髦的爆炸頭。幾個星期之後，普萊爾夫婦就分居了。

普萊爾宣布分居那天，希拉蕊出現在一個晚宴上，髮型居然跟害芭芭拉‧普萊爾惹了一身麻煩的爆炸頭一模一樣，一向不在意外表的她說：「不應該那樣批評她的外表，那跟她的腦袋有什麼關係？」

一九七六年一月，柯林頓和希拉蕊毫不停歇馬上開跑。先前幾個月，他已經評估過他的選擇，並且決定要參選阿肯色州檢察總長的職位。為了達成這個目標，他找了兒時的一個朋友，現在是州民主黨委員會的主席麥克·麥克拉提安排他跟該州的民主黨領袖見面，以便決定挑選眾議院議員參加一九七六年全國大會的最佳方式。

一九七六年三月十七日在州會議廳裡，他新婚五個月的妻子站在旁邊，柯林頓宣布參選檢察總長。他拜託阿肯色州的民主黨州長大衛·普萊爾幫他說服另外兩個初選候選人退出選舉，可是沒有成功。他必須擊敗內政部長喬治·傑尼根（George Jernigan）和副檢察長克拉倫斯·凱胥（Clarence Cash）才能獲得民主黨提名。不過，一旦成功之後，他就可以輕鬆了，因為在民主黨員比共和黨員多了兩倍的州裡，共和黨根本懶得派出候選人來角逐州檢察總長的職位。

除此之外沒什麼看頭的檢察總長初選活動期間，有一個問題老是被人提起，而且糾纏了柯林頓好幾年。人們一直問他，為什麼他太太堅持要用希拉蕊·羅德漢這個名字？他的標準回答是：「希拉蕊是全國有名的兒童法律權利專家，她有權利不改名字。」可是在他們最忠誠的支持者當中，也有人對不冠夫姓這件事很氣憤。有一天，他們最親近的友人蓋·坎貝爾告訴希拉蕊：「我就是不懂妳幹嘛要留著娘家的姓！」希拉蕊眨著眼睛說：「老實說，蓋，真正的原因是我太愛我老爹了。」

坎貝爾回憶說：「就這樣，從那一刻起，我被她徹底打敗了。」

一九七六年五月二十六日，柯林頓以百分之五十五點六的得票數輕易贏得三人角逐的初選，因此不必進行初選的決選。因為大選時沒有共和黨的對手，所以柯林頓有很多時間可以幫

吉米‧卡特（Jimmy Carter）在阿肯色州造勢，對抗現任的總統傑拉德‧福特（Gerald R. Ford）。試想卡特出身南方的背景，以及他跟該州一些最有錢的人之間的交情，柯林頓不難從阿肯色州最富有的人身上挖到錢，贊助這位前任喬治亞州的州長。最有錢的莫過於小岩城的資本家傑克森‧史蒂芬斯（Jackson Stephens）了，他的投資證券公司是紐約地區以外最大的一家。卡特很幸運的是，史蒂芬斯曾經是他在安納城（Annapolis）的同學。

希拉蕊也去幫卡特工作，但不是在阿肯色州。八月的時候，她跟阿肯色州大學法律學院請假，前往印第安那城（Indianapolis），擔任這位民主黨員在印第安那州的競選副總幹事。

希拉蕊再一次展現趕盡殺絕的強悍作風，立刻跟當地人發生衝突。不過也有欣賞她率直個性的人，助選成員威廉‧金瑞奇（William Geigreich）說：「她不會巧言令色。」另一個卡特的職員露絲‧哈葛瑞夫斯（Ruth Hargraves）也有同感：「她可以辯倒每一個人，而且你最不想做的事……就是跟她看法相左，你知道她一定會贏。」

儘管希拉蕊使盡全力，她的候選人還是未能拿下印第安那州，不過吉米‧卡特最後還是以些微之差險勝，而且他一進白宮就慷慨地獎賞柯林頓夫婦。這位新科總統指派希拉蕊進入法律事務委員會（Legal Services Corporation），不出幾個禮拜，她就當選主席。因為柯林頓在阿肯色州幫民主黨員拉票，所以他有權分配該州一些酬庸性質的工作，包括幾個總統指定的聯邦法院職位。柯林頓和希拉蕊也被白宮邀請去參加各種各樣的大型宴會，讓他們的人際網絡益形擴大。

回到小岩城，他們搬到山頂區（Hillcrest）一間樸素的磚造平房，柯林頓和希拉蕊面臨了一個新的挑戰：以他擔任檢察總長六千元美金的微薄年薪，要如何彌補收入的落差。

桃莉‧凱爾回憶說：「比爾跟我講得很明白，他們的婚姻有個很大的角色顛倒狀況，他扮演的是花瓶的角色，她才是負責家計的人。」

一九七四年曾幫柯林頓籌募國會議員競選經費的前任立法委員賀伯‧魯爾（Herb Rule），負責幫阿肯色州最受尊崇的羅絲法律事務所招募新的律師，當新任檢察總長告訴他，希拉蕊想在小岩城找工作時，魯爾記得他「找到了她」。她丈夫宣誓就任新職不到一個月，希拉蕊成了羅絲事務所的同仁，起薪是每年二萬五千元美金。不出五年，她賺得錢就比這個數目多出三倍。

同時間，新任檢察總長稍稍整理了他在州會議廳的辦公室，讓它多點個人色彩。這個地方一開始沒什麼看頭，圍繞著阿肯色州首席司法執行長官的是：假的胡桃木鑲板、金屬折疊椅、折疊式的桌子。在他私人洗手間的門上，柯林頓貼了一張桃莉‧巴頓（Dolly Parton）穿著三點式泳裝的全身照片。

儘管柯林頓可能很享受新辦公室的裝飾和新職位的威望，但是全阿肯色州的人都知道他沒有意願在此久留。一九七七年五月，宣誓就職檢察總長五個月時，柯林頓就告訴一個記者，說他還沒決定隔年要競選州長或是美國參議員。

事實上，柯林頓覬覦的是州長的位置，可是一切要視難以招架的約翰‧麥克蘭（John L. McClellan）是否會第七次上場打選舉硬仗，八十一歲的他已經做了三十六年的參議員。如果麥克蘭下台一鞠躬，普萊爾州長就一定會出馬角逐參議員，所以柯林頓有兩個選擇，一個是宣布參加參議員選舉，在民主黨提名初選跟普萊爾對抗，第二是可以走比較輕鬆的路，等普萊爾退職之後再設法選上州長。

一九七七年夏天，等待發表演說以及結交盟友的良機時，比爾也繼續追求別的女人。先前跟丈夫搬到達拉斯住而且拿到法律學位的桃莉‧凱爾，八月中旬開車到小岩城與柯林頓再續前緣。隔天，八月十六日早上，她接受了老情人的邀請，去州議會廳的新辦公室看他。

在開車去紐奧良探望她丈夫，共度結婚紀念日之前，桃莉讓柯林頓駕駛她新買的淡綠色凱迪拉克愛爾朵拉多（El Dorado）敞篷車，這輛車有著導航系統還有森綠色的皮椅套。柯林頓以超過一百英里的時速奔馳著，在車道間蛇行，臉上掛著燦爛的笑容，跟著車上精密的八軌錄音機裡貓王的歌聲一起哼唱。桃莉摀住呼吸，她差一點忘了坐柯林頓駕駛的車是個「極端恐怖」的經驗。絕不按部就班跟車的柯林頓，喜歡全速接近前面的車輛，逼迫倒楣的駕駛人讓路給他，要不就是冒險緊貼著前車的車尾。

上路十五分鐘之後，柯林頓把車掉頭，因為沒有出口可以讓他開回他的辦公室，所以他又轉向，什麼都沒說就把車開到一個與議會廳只隔幾條街的住宅區，他們把車停在一個空無一人的停車場裡。他熄了火，走出車外，然後，據桃莉說，柯林頓要她全身脫光，而他也按部就班地把衣服脫下來，折疊整齊，然後放在後座上。

桃莉認為柯林頓絕對無法辯駁他們兩人長達四分之一世紀的戀情，據她說，他們那天在凱迪拉克的前座做了兩次愛，而且車頂是拉下來的。就跟其他很多插曲一樣，桃莉也把這件事當作是柯林頓渴望冒險的另一個明顯實例。她說：「他非常自大，以為自己永遠不會被逮到，然後另一部分的他卻想被逮到，因為他認為自己可以用撒謊掩蓋一切，全身而退。他通常做得到。」

那天下午，柯林頓飛去史密斯堡（Fort Smith）發表演講。前往會場的路上，司機告訴

他貓王因為吸毒過量死在葛瑞斯蘭（Graceland），享年四十二歲。

深受打擊的柯林頓馬上找最近的公用電話，打電話給他母親。維吉妮雅非常崇拜貓王，她對貓王幾近瘋狂的崇拜一點一滴影響了她的長子。從八歲開始，柯林頓就能夠哽著雙唇、扭著臀部，完美無暇地詮釋貓王的歌曲「獵犬」（Hound Dog）和「傷心旅店」（Heartbreak Hotel），讓他母親很高興，他還知道貓王每一首歌的歌詞。電話一接通，已經從收音機上聽到消息，傷痛欲絕的維吉妮雅一句話也講不來。她後來說：「那就跟家裡的人去世一樣難過，好像我的兒子走了似的。」

的確，貓王跟柯林頓這兩個聲音同樣動人的南方情聖還有一件事很像：柯林頓對維吉妮雅的孺慕之情，正好就跟傳說中貓王對他母親的摯愛一模一樣。柯林頓跟他母親一樣，也為貓王過世的消息傷心落淚。

三天後，希拉蕊為柯林頓三十一歲生日辦了一個派對，這是他當選擔任阿肯色州公職以來的第一次生日，可是現在對他好像不怎麼重要。他還在為貓王以及過去的年代難過，希拉蕊說：「比爾滿認同貓王的，某方面來說，貓王是他早年的偶像，他的死讓他很傷心，他真的很沮喪，好幾天來，都是在談這件事。」

不久之後，又有另一個跟他年輕時偶像約翰‧甘迺迪有關的消息，深深影響了他的行為處事。在朱蒂絲‧坎貝爾‧愛克斯納（Judith Campbell Exner）的自傳「我的一生」（My Life）裡，確實承認她在白宮曾跟約翰‧甘迺迪發生過熾熱的戀情，同時還跟法蘭克‧辛納屈（Frank Sinatra）以及芝加哥的流氓頭目山姆‧吉安卡納（Sam Giancana）交往。

這本書引發了爭相披露甘迺迪總統狂熱性生活的騷動，這些故事包括他跟瑪麗蓮‧夢露的

緋聞，還有當著賈姬的面，被貼身保鏢偷偷送進白宮的一堆女人。

自一九六三年跟約翰‧甘酒迪近乎傳奇性的會面以來，柯林頓對他的認同日益加深。現在，被柯林頓一口氣看完這本愛克斯納的書，更加證明了柯林頓的理論是對的：大人物的性欲都很大。如果他要全力仿效他的偶像，統治另一個卡美樂王朝的話，那麼這些關於甘酒迪的性愛戰績傳聞（其中還充滿了「危機」），就不只是讓柯林頓危險的性行為顯得正大光明而已，同時還讓他變本加厲、走火入魔。

他正是這樣，而且是徹頭徹尾。當希拉蕊在羅絲法律事務所努力工作，往合夥人的路上邁進時，據他的一個助理估算，柯林頓「一個禮拜至少發生二到三次一夜情」，這段時間開始的幾則婚外情後來還繼續發展下去。

其中一段是跟二十二歲的蘇珊‧麥克道格（Susan McDougal），她是他朋友詹姆斯‧麥克道格的漂亮妻子，三十九歲的麥克道格比太太年長十七歲，青少年時代他一度被譽為是個政治天才，為人海派而且酒喝得很兇，當柯林頓一九六八年第一次見到他的時候，他是富布萊特參議員在小岩城的辦事處負責人。麥克道格的上流生活品味為他贏得了「鑽石吉姆」（Diamond Jim）的綽號，他是說故事的高手，在民主黨的圈子內，模仿羅斯福總統的功力最為出名。

一九七四年兩人開始約會時，麥克道格在阿肯色州的瓦齊塔大學（Ouachita University）教政治學，而蘇珊是他的學生。一年後，麥克道格邀請柯林頓到他課堂上演講，柯林頓見到了蘇珊：他寄了一封謝函給麥克道格：「我真的很喜歡那個漂亮的女孩子。」

這位政治學教授和他迷人的女學生結婚一年後，一九七七年的秋天，柯林頓在田納西州再度遇到她，碰面的場合是在曼菲斯（Mamphis）的地標，一家叫做「賈絲汀之家」

（Justine's）的餐廳，民主黨在那裡舉辦募款慶祝活動。

在慶祝活動當中，這位頭髮覆蓋著耳朵和衣領，稚氣的阿肯色州檢察總長，發現蘇珊·麥克道格在房間的另一邊。她穿著一件貼身黑色長裙，上衣是誘人的膚色，萊茵石垂掛在上半身。她褐色的直長髮，如瀑布般披洩在肩膀上。

柯林頓用眼睛掃瞄整個屋子，確定希拉蕊不在附近，然後偷偷走到蘇珊後面，用手抱住她的腰，她抓住他的手，抬頭看他，據她一個親眼目睹這件事的朋友說，蘇珊從驚訝「轉為愛慕，你可以感覺到他們之間冒出的火花」。

據他們的朋友說，柯林頓跟蘇珊的戀情分分合合持續了十五年，直到她入獄服刑時才結束。她之所以坐牢是因為蔑視法庭所致，而非洩漏柯林頓夫婦牽涉到一樁可疑土地買賣的白水案細節。另一個他在那一年開始上床的美女，就不像蘇珊那麼忠心耿耿了。

「他們在哪裡找到妳的？」讓珍妮佛（真名是尤拉·吉恩）吃了一驚。

一個月後，她離開了卡克電視台，全心追求她的歌唱事業，他開始去看她的表演。那年十月開始的戀情，一直持續到一九八九年。她後來回憶說：「我被比爾害慘了。」當她還愛他的時候，她能容許他不曾「注視著我的眼睛說『我愛妳』」，那麼她為什麼會迷上他呢？「我非常在乎他，我後來想，三十分鐘的美好時光勝過一輩子的平凡生活。」

克電視台（KARK-TV）找到了一份差事，成為新手記者。那年秋天，她去州會議廳出任務時，第一次見到柯林頓。這位輪廓很漂亮的二十七歲褐髮美女（她後來把頭髮漂白成淡金色）恰好符合維吉妮雅偏愛的選美皇后典型。柯林頓走向她，眼睛上下打量她的身體，然後脫口而出⋯

芙勞爾斯一九七七年設法在國家廣播公司的小岩城分公司——卡

當珍妮佛在當地的夜總會表演唱到情歌時，會直視著柯林頓，「我在唱『因為我愛著妳』時，我會注視著他，他知道我的意思。」接下來的十二年，柯林頓和珍妮佛大約一週幽會一次，幾乎每次都是在她位於小岩城瓜帕塔（Quapaw Tower）複合式大廈的公寓裡。

成為州長之後，柯林頓有時會從州會議廳慢跑到這裡來，不過大部分時候，他的州長座車會送他過來，他的司機就在樓下等他完事。瓜波塔大廈的經理約翰‧考夫曼（John Kauffman）考夫曼親眼說：「他的車停在大廈門前讓我們很困擾，他晚上很晚才來，車就停在卸貨區。」考夫曼親眼見過柯林頓進入這棟建築物，大約有十到二十次，然後，據他說，柯林頓「從車子裡出來，走進大廈，在裡面的某個地方待了一到四個鐘頭左右。至少有三次，我的警衛必須叫司機照規矩把車停在停車場。」

雖然他現在無疑是阿肯色州最顯眼的人物，可是當他跟珍妮佛在地板上或客廳沙發上做愛的時候，柯林頓堅持不肯拉下窗簾，窗外的小岩城市中心景象一覽無遺。事實上，珍妮佛說：「那間公寓的每個角落都被我們用過……我們四處做愛，在地板上、床上、淋浴間、廚房、櫥櫃、洗碗槽。」

他們還會定期在「臥房」做愛呢！據珍妮佛的朋友，偶爾也是室友的羅倫‧柯克（Lauren Kirk）說，她的閨房「根本是專為性愛而設計的，加大的雙人床、黑色綢緞的被單和床單、黑白條紋的窗簾，還有一個床罩篷。她有蠟燭和薰香，她會去香料店買那種可以固定在燈罩上、會散發香味的香料圈，她會畫上特別的睡覺妝，塗睫毛膏之類的所有東西，穿上漂亮的睡衣。」

他連在床上都是徹頭徹尾的政治人物，柯林頓一定會讚美情人們的外貌、聰明才智、成

就，他也會問問她們有什麼問題、疑慮和恐懼。他跟珍妮佛的關係剛開始的時候，在一次做愛結束後，他會拿起梳子開始幫珍妮佛梳頭髮，她回憶「那就像治療一樣」。從此以後，這變成了他們兩人共同的儀式。

珍妮佛說：「他有本事把你的靈魂玩弄於股掌之間，他誘惑你的心還有你的身體。」就像他幫桃莉‧凱爾取小名一樣，他也幫珍妮佛想了一個，他叫她「噗琪」（Pookie），她叫他「寶貝」（Baby）。

大約在柯林頓開始跟珍妮佛‧芙勞爾斯幽會的時候，參議員約翰‧麥克蘭突然死了，此時參議員選舉鬧空城，檢察總長必須做一個重要的決定，而且動作要快。幾天內，柯林頓跟初出茅蘆、以紐約為基地的政治顧問迪克‧莫里斯會面，以便決定應該參加一九七八年的州長選舉還是參議員選舉。莫里斯後來說他「從來沒有見過走路這麼快的南方人，雖然有口音，可是他說話的速度跟紐約人一樣快」。

柯林頓聽著莫里斯簡述他首創的新式民意調查技巧，據莫里斯說，選民不再那麼重視候選人的形象，而是比較在意候選人對特定議題的立場。

柯林頓以他在私生活和政治生涯中繼續仿效的人物為例，反駁說：「甘迺迪就是靠形象取勝。」

可是莫里斯爭辯說，美國人已經比一九五○和一九六○年代老練多了，「他們想要知道你對那些議題的立場是什麼，真正的重點在這裡。」

柯林頓跟莫里斯說，他比較想參加一九七八年的參議員選舉，主要是因為阿色色州州長的任職只有兩年，可是參議員的任期是六年。不過莫里斯的民意調查顯示，參議員選舉柯林頓有

可能贏，可是州長選舉卻是鐵定會當選。

然而，光這樣還不足以讓柯林頓當選州長。普萊爾初選時的主要對手幾乎肯定是吉姆·蓋·塔克（Jim Guy Tucker），這位年輕英俊、具有號召力的眾議院議員是柯林頓之前的檢察總長。柯林頓跟莫里斯說，他把塔克視為主要的競爭對手，「就長遠來看，我們不能讓他贏」。

同時，在一九七七年十二月十九日，珍妮佛·芙勞爾斯去看了小岩城的婦科醫生克瑞斯（Dr. Kreth），抱怨說她的生理期晚了。經過小岩城臨床實驗室的尿液檢查，確定芙勞爾斯懷疑的事情：柯林頓讓她懷孕了。

柯林頓照常歡快的忘了不帶保險套的可能後果，在欲火中燒的情況下，珍妮佛要不是忘了戴她的避孕膜，「就是它滑掉了」，所以唯有冒險一搏。

她告訴柯林頓她懷孕了並且決定墮胎，一月底的時候進行了手術，二月六日她又去看克瑞斯醫生那裡做了在她病例表上寫的「墮胎後檢查」。接下來的那個月，她又去看克瑞斯醫生。

一九七八年三月，珍妮佛·芙勞爾斯從墮胎手術中復原時，柯林頓宣布參選州長，他的妻子、母親、弟弟都在一旁驕傲地看著他。他說他想成為州長，「因為州長能為人民做的事多過於任何公職」他還說：「除了總統以外。」

一九七八年春天，柯林頓不怎麼擔心他的初選戰局，相反的，他花了很多時間跟莫里斯一起研擬策略，幫助普萊爾擊垮吉姆·蓋·塔克——這個人被柯林頓視為新的勁敵，同時也是他未來政治生涯的威脅。

隨著柯林頓越來越接近他的最終目標，人在羅絲法律事務所的希拉蕊，事業也是蒸蒸日

上。在阿肯色州，很少人不在乎檢察總長、甚至是下任州長太太執業的公司，它擁有的客戶都是跟小岩城州政府生意往來密切的有力人士。

從農業到銀行業到房地產買賣、製造業和零售業，羅絲事務所代表的是這個地區最強大的利益集團。因此，它雇用的不只是最傑出，而且還是官商關係最好的名律師。多年來，羅絲事務所的合夥人有高等法院的法官、立法委員、眾議院議員，甚至還有一位前任美國參議員。另一個前任合夥人對希拉蕊在這家公司扮演的角色評價更直接：「簡單明瞭地說，希拉蕊是個龐大的政治資產。」

從一開始，就有人大聲抱怨，指控檢察總長夫人（連同她丈夫）從一家代表客戶與阿肯色州對抗的法律事務所獲利，造成了惡名昭彰的利益衝突。可是據一個記者描述，在「每個人都跟其他人上過床──這個既是事實也是象徵性說法」的州裡面，這樣的批評最後還是無疾而終。

儘管羅絲法律事務所勢力龐大無比，可是它還是不能提供希拉蕊所有她想要的挑戰。在羅絲事務所裡，希拉蕊毫不費力氣地兼顧家庭法跟公司法，可是想插手刑法的話，她必須從公司外面找個伙伴來幫她。她去找了阿肯色州較為海派的審判檢察官威廉・威爾森二世（William R. Wilson Jr.），然後問他，她是否可以利用空閒時間替他「做被告市民的代理人」。

希拉蕊的第一個刑事案委託人是「泰尼」（Tiny原文是「很小」的意思），一個體重三百磅的男人，被控對同居女友嚴重暴力相向。當希拉蕊被介紹給這位委託人時，她不肯使用這個貶低身份的綽號，而且是訴訟過程中唯一一個堅持用真名稱呼他的人。威爾森提到「泰尼」

對希拉蕊這項舉動的反應：「這表現出人的敏感性，顯然讓他很高興。」

此外，威爾森幾乎確定這個暴力案件會進入審判程序，可是相反的，希拉蕊利用一個少見的法條，在初次的聽證會時，設法讓這個案子因缺乏相當證據而被駁回。一九九三年被柯林頓總統指派到聯邦法院就職的威爾森於是斷言：「她有通天本領，而且還有敏銳的頭腦。」

對希拉蕊來說，這個案子似乎跟她大肆為強暴受害者請命的行為大相逕庭，而且諷刺的是，希拉蕊完全不知道，當她忙著讓法院駁回對這個男人毆打女友的控訴，而小心翼翼避免傷害這個超重男人的心時，柯林頓正在做的一件事最終會引發殺傷力更大的指控。

州長初選時，幾百個女義工因為仰慕氣宇軒昂、擅於「催眠」的柯林頓，紛紛加入助選行列，其中一個顯眼的人物是三十五歲的瓊妮塔·希凱（Juanita Hickey）。她是個有執照的護士，在當地幾家療養院工作過，一九七三年決定成立她自己的看護中心。

五年後，瓊妮塔邀請州長候選人柯林頓到她的療養院參觀，院址是范布蘭（Van Buren）的褐木莊園（Brownwood Manor），當時他正在該區拜票。瓊妮塔說：「我覺得他很棒，他做州長的話，會盡力幫阿肯色州的人做事。」第一次見到他時，她對「他的笑容、他的親切」印象深刻，「他是個非常有號召力的人，非常聰明，我喜歡他」。

柯林頓顯然被這個金髮美女打動了，他邀請瓊妮塔下次去小岩城的時候，到柯林頓的競選總部看看，瓊妮塔很高興，當時她為另一個男人正打算離開她丈夫。她也報名參加美國療養院行政人員協會（American College of Nursing Home Administrators）在隔週舉行的一個會議，她告訴柯林頓她很樂意接受他的邀請。

「太好了」他回答，握著她的手⋯⋯「太好了。」

一九七八年四月二十五日，瓊妮塔與她的護士朋友諾瑪·凱瑟（Norma Kelsey）抵達小岩城的卡美樂飯店（Camelot Hotel）。上午九點左右，她打電話到柯林頓總部時受寵若驚，因為柯林頓不但等著她打電話來，還交代工作人員給她家裡的電話號碼，要她撥到那裡找他。

他說：「瓊妮塔，我乾脆去妳住的飯店跟妳碰面，喝杯咖啡如何？」可是，將近十點的時候，他又打電話來說他改變想法：「我們何不就在妳的飯店房間碰面呢？咖啡廳好吵，而且那裡還有記者……」

瓊妮塔後來承認：「我有點不自在，可是我對這個男人有一份真正的友誼，」更何況，「這個人是檢察總長……」

能夠招待這樣一位傑出的訪客讓瓊妮塔很興奮，她透過客房服務點了一壺咖啡，「把它跟一些花一起擺在窗戶旁邊的小桌子上，看起來好美」。

柯林頓到她的房間時，跟她握了手，她領著他到窗邊的桌子旁，他們看著窗外的阿肯色河，柯林頓指著一棟小建築物——普拉斯基郡立監獄（Pulaski County Jail）說：「很醜對不對？當選州長的時候，我會把它重新整修，讓它看起來很漂亮。」

說了這番話後，才進門不到五分鐘的柯林頓，就伸手放在瓊妮塔的腰上，把她轉過來，開始吻她。

「不要！」瓊妮塔把他推開說：「請不要這樣。」

柯林頓的樣子很困惑，他說：「妳不知道我為什麼要來這裡嗎？」

瓊妮塔堅持：「我不能這麼做。」

他說：「可是我們兩個人都結婚了。」暗示兩人之間的性不會有情感的牽扯。

「沒錯，我已經結婚了，可是我現在愛的是別人。」她試著解釋，希望能說服柯林頓，她對他沒興趣。那個跟她發生婚外情已經一年的「別人」是大衛・布洛瑞克（David Broaddrick），兩年後，瓊妮塔就嫁給他了。

柯林頓不理會瓊妮塔的反抗，又吻了她，然後，毫無預警地咬了她的上唇，而且很用力。

她想要脫身，可是他不放手。

更用力咬著她的嘴唇，柯林頓強把瓊妮塔拉到床上，她說：「我非常害怕，試著脫離他的掌控。」

「請不要這樣！」她大叫著繼續掙扎，可是每次她越是想要爬起來，他就越用力壓住她的右肩，越用力咬住她的唇。

瓊妮塔後來回憶說：「那時候的他完全變了一個人，一個惡毒恐怖的人。」他繼續咬著她的嘴唇，一邊拉開他褲子的拉鍊，拉起她的襯衫，把她的絲襪撕開一個洞，柯林頓霸王硬上弓強暴了她。

完事之後，柯林頓起身站直，瓊妮塔一動也不動地躺在床上，因為太痛心了，所以她沒有注意到柯林頓照慣例沒有用保險套。

他安慰她說：「別擔心，你不會懷孕的，我不能生育，青少年時代我得過腮腺炎。」

她後來說：「雖然我確實有這個顧慮，可是我腦袋想的不是懷孕，或任何一件事，我覺得全身麻木，開始哭了起來。」

然後，深深烙印在瓊妮塔記憶裡一個難以磨滅的場景是，柯林頓戴上他的太陽眼鏡，看著她腫脹流血的嘴唇說：「妳拿些冰塊敷在上面。」然後就轉身離開了。

瓊妮塔之前告訴諾瑪‧凱瑟，她會跟柯林頓見面。當凱瑟從講習會回到飯店房間時，她發現她的朋友驚恐地躺在床上，褲襪在胯下裂開來，嘴巴被咬成青紫色，嘴唇腫成正常的兩倍大。

瓊妮塔來回搖著身體說：「我無法相信發生的事」，接下來幾分鐘她一直反覆說的都是「我無法相信發生的事，我無法相信發生的事……」回范布蘭的路上，她們停車下來買更多的冰塊，可是瓊妮塔不肯去看醫生，她後來說：「當然體內也會痛，因為被強行侵犯，我想把這一切拋開，我想回家。」

她也選擇不去報案，她說：「我不覺得這個世界上會有人相信我。」

在她們開車離開小岩城的時候，瓊妮塔譴責自己讓柯林頓踏進她的房間，可是她也不停地自問：「這樣的人怎麼能做州長？」當時，她壓根兒沒想到有一天這樣的男人會當上總統。

回到家時，她告訴她的情人大衛‧布洛瑞克，她被旅館的旋轉門打到嘴，他不相信她的話；兩天後，她才告訴布洛瑞克實情，「我被比爾‧柯林頓強暴了」她哭著說。

當時她也跟幾個朋友透露被強暴的細節，其中包括蘇珊‧路易斯（Susan Lewis）、露意絲‧莫（Louise Maw）和珍‧達登（Jean Darden）。可是她因為覺得太羞愧屈辱了，而不敢跟警方報案，她坦承：「我也很害怕，他是檢察總長，而現在我知道他有多狠了。」

但是強暴事件發生之後三個禮拜，瓊妮塔‧布洛瑞克照原訂計畫出席柯林頓在她朋友克里斯‧威爾斯醫生（Dr. Chris Wells）家舉辦的一個募款活動，她後來說：「我沒辦法解釋為什麼會去，我還是有點拒絕接受這個事實，還沒有從震驚當中恢復過來，我不知道應該怎

麼想，應該怎麼做。」

當柯林頓夫婦抵達募款會場時，柯林頓故意避開瓊妮塔，可是她的妻子是另一個問題。

「希拉蕊設法找到我，當別人告訴我在那裡時，她直接走向我，把我逼到角落，非常用力的拉住我的手。」

希拉蕊直視著瓊妮塔的眼睛說：「我想要妳知道，我們真的很謝謝妳為比爾所做的一切，以及妳繼續在做的一切。」布洛瑞克試著把她拉開，可是希拉蕊還是緊抓著她的手，抓了好幾秒鐘，瓊妮塔說：「她很滿意她把話說清楚了，她直視著我的眼睛，我非常清楚她的意思，完全知道她話中的含意，就是要我閉嘴。那就是說她幾乎從一開始就知道，可見他一定跟她坦承一部分的事情，可是那顯然是她願意置之不理的事。我非常難過，便走到外面的玄關，覺得噁心想吐。」

後來，瓊妮塔從一個去機場接柯林頓夫婦的朋友那裡得知，「從機場到募款會場那二十分鐘時間裡，柯林頓和希拉蕊唯一談論的就是我，她一直說：『比爾，一定要記得把瓊妮塔指出來』，我朋友覺得很奇怪，比爾和希拉蕊為什麼會那麼關心我。」

沒多久，柯林頓就以六成的得票率輕而易舉贏得初選，但更重要的是，他跟迪克‧莫里斯陰謀整垮吉姆‧蓋‧塔克的秘密助選活動，真的成功了，普萊爾贏了民主黨的參議員提名選舉，柯林頓唯一真正的敵手塔克被一腳踢開，無法跟他競爭阿肯色州加冕金童的頭銜。

那年八月，自信會當選的柯林頓跟希拉蕊在小岩城的黑眼豆豆餐廳（Black-Eyed Pea），與吉姆和蘇珊‧麥克道格夫婦一起吃飯。一邊吃著牛排，麥克道格一邊談著「一個肥水很多的房地產交易」，他想要「讓你和希拉蕊插一腳」。

麥克道格在他朋友面前提到的交易，牽涉到一宗可以再分割的二百三十公頃土地買賣，這塊地位在俯瞰白河（White River）的峭壁上。麥克道格認為那是度假和退休用住宅的最佳地點，柯林頓夫婦和麥克道格夫婦可以合夥，用二十萬兩千元美金把這塊地買下來，他還連忙補充說，他們甚至不用花自己的錢付定金。

柯林頓夫婦沒有見過那塊地，後來甚至也沒去看過，可是蘇珊‧麥克道格卻忘形地想著其中的可能潛力。麥克道格說：「比爾沒有生意細胞，所以他根本不在乎，可是希拉蕊卻非常注意細節，我們談話的對象就是她。」

這兩對夫妻合組了白水開發公司（Whitewater Development Corporation），從聯合國家銀行（Union National Bank）貸了兩萬元美金付定金。他們也跟市民銀行（Citizens）和菲力賓信託（Trust of Flippin）借了十八萬兩千元美金融資，這兩家銀行的總裁詹姆斯‧帕特森（James N. Patterson）正好是那片土地的地主之一。

儘管蘇珊‧麥克道格興致勃勃，可是那一片土地後來卻賣不出去，貸款的利息急速上揚，最後每個人都賠了錢。不過同時間，白水案卻激發了希拉蕊對財富的胃口，這是長久以來潛藏在她心中的欲望。

泰森以及很多農產業界的大公司都是吉姆‧布萊爾的客戶，他曾經是柯林頓夫婦在菲特維拉最親近的朋友之一。後來他娶了黛安娜‧金凱德，她是阿肯色州大學的政治學教授，在一九七二年認識了希拉蕊和柯林頓，布萊爾夫婦後來可能是他們在阿肯色州最親近的朋友。

布萊爾透過瑞夫可（Refco）證券經紀公司投資畜牧期貨而賺了一大筆錢，他說服希拉蕊那是個可快速賺取相當利潤的管道。布萊爾說：「我一時鴻運當頭，才以為那是非常成功的一

條路，所以想要跟我的好朋友分享，我也確實這麼做。」

希拉蕊太清楚柯林頓對賺錢和理財的事向來漠不關心，所以便默默地扛下家計負責人的任務。一九七八年十月十一日，柯林頓和希拉蕊加入白水交易之後才兩個月，她就跳入了商品交易市場裡。布萊爾把她介紹給他長期合作的一個瑞夫可經紀人，綽號「紅骨頭」的羅伯·波恩（Robert L. "Red" Bone）。

好虛張聲勢的「紅骨頭」是泰森的一個密友，他曾被交易市場主管當局告誡過，原因是「一再嚴重違反」各種不同的交易程序，除此還有其他犯行。從一開始，正常的規則就不適用於希拉蕊，她可以只投資一千元美金買十張畜牧期貨，而規定的最低投資額度卻是一萬兩千元美金。

接下來九個月，希拉蕊非常積極地投資股票，有時候一天交易好幾次。由催繳股票保證金時可能讓投資人在幾秒鐘之內破產的角度來看，商品交易可說是風險最大的投資生意，可是希拉蕊不需要擔心。其他投資人都會定期收到催繳保證金的通知，希拉蕊卻從來沒有被催繳過。因為布萊爾是瑞夫可的大客戶，而且他又介紹了那麼多出手大方的賭徒，所以他和他所有的朋友都不會被催繳保證金。

要是柯林頓和希拉蕊照規矩來的話，就會好幾次看到他們的資產和薪水被一掃而空，不過因為不照規矩來，所以她能繼續買賣股票。隔年七月，當希拉蕊去兌現的時候，她的一千元投資已經連本帶利神奇地賺回整整十萬塊錢。仔細分析希拉蕊的股票交易後，「經濟與統計期刊」（Journal of Economics and Statistics）得出的結論是，不靠她背景雄厚的朋友特別協助的話，她要獨力完成這項奇蹟的機率，低於二十五億分之一。

希拉蕊堅持不冠夫姓,她可樂瓶似的眼鏡以及北方人的冷漠態度,還是讓很多阿肯色州的選民很不高興。不過還是阻擋不了她丈夫以六成三的得票率,擊敗知名度不高的共和黨對手林恩・羅威(Lynn Lowe)。三十二歲的柯林頓成了美國四十年以來最年輕的州長。

一九七八年十一月選舉日當天晚上九點半的時候,柯林頓出面跟聚集在卡美樂飯店舞廳的祝賀群眾打招呼,這家飯店正是六個月前他強暴瓊妮塔・希凱的地方。他告訴歡呼的支持者:

「這次選舉基本上是公平與正義的成果,也是阿肯色州人民眾望所歸⋯⋯你們今晚表現出對我的極大信賴,我會努力不讓你們失望。」

人在范布蘭的瓊妮塔坐在家裡的客廳,關掉電視,哭了起來。在卡美樂飯店的舞廳裡,幾乎跟阿肯色州的人民一樣,對她丈夫的秘密生活一無所知的希拉蕊,驕傲地在一旁觀看。

世上每個人都做過令自己尷尬的事，
難道過去不能發生這種事嗎？
——柯林頓，一九八七年

告訴雀兒喜說媽咪愛她。
——柯林頓和希拉蕊每次出去各地巡迴活動時，
都會打電話到雀兒喜的學校留言

希拉蕊是個嫻熟人情世故而且敏感的人，
每一次打擊所帶來的侮辱和痛苦，她都可以感受到。
在她冷靜的外表下，隱藏著極大的痛苦。
——迪克・莫里斯

對我們而言最重要的是，我們總是會面對彼此間的問題，
我們從來不會逃避。
——希拉蕊

每個人都需要性，不是嗎？
——柯林頓

第五章　挑戰性冒險

「很壯觀，對不對？」柯林頓州長一邊說，一邊四處觀望，確定希拉蕊不在附近，然後把手伸到桌子底下，在一個紅髮豐胸女人的大腿上捏了一把。這位新州長選了「鑽石與牛仔布」（Diamonds and Denim）當作他就職典禮的主題，這場慶典是柯林生命中，另一個發生在卡美樂飯店的決定性時刻。

同時，希拉蕊正跟她因畜牧期貨致富的吉姆·布萊爾跳舞。那一年稍晚的時候，柯林頓以身為州長的法定資格，為布萊爾和黛安娜·金凱德證婚，宣布他們結為夫妻，希拉蕊則同時擔任這對夫妻的伴娘兼伴郎——「伴婚人」（Best Person）。

不過，在就職典禮當天晚上，希拉蕊可說是柯林頓心愛的阿肯色州的活廣告。希拉蕊身上穿著一件裝飾著維多利亞式珠串、仿古蕾絲的灰粉紅色絲絨禮服，這件禮服的樣式類似希拉蕊在專櫃買的，由阿肯色州服裝設計師柯妮·菲爾斯（Connie Fails）設計的結婚禮服，是幾個阿肯色州的闊太太們送給她的禮物。她的頸子上掛著一串卡恩（Kahn）鑽石項鍊，這顆耀眼的四點二五克拉鮮黃色寶石是在阿肯色州挖掘到的。當「阿肯色州民主黨報」攝影師出現的時候，新州長一把抱住他太太，她帶笑的雙眼透過厚厚的鏡片看著他，兩人在舞池中旋轉漫舞。

對柯林頓來說，這個典禮既是慶祝也是團圓，因為希拉蕊與柯林頓兩人在各地結識的朋友

和同事再次齊聚小岩城，分享這個被他們多數人視為薪火相傳的時刻。金凱德代表每位來賓致

辭，她用一句話來形容這個晚上：「令人興奮莫名」。

然而，沒多久事實就明白顯示，柯林頓身上有很多促使他當選的特質，像是他很願意跟任何一個抓到他的人談話、他專講好聽話取悅人的欲望，還有他毫不理會任何會阻礙他說服別人改變想法的預定行程，可是現在這些特質卻反過來扯他的後腿。

在他競選時採行的開放鬆散管理方式，原本還滿管用的，現在卻降低了他的權威性。比方說，主管他辦公室的不是幕僚長，而是一個被人稱作「兒童十字軍」、不刮鬍子的自由派新手，這個安排很快就引起了人事傾軋。

此外，州長柯林頓也沒有比候選人柯林頓守時，召開重要會議的時候，他照慣例遲到兩個鐘頭以上才會出現，企業、勞工和立法方面的主要領袖很快就對他敬而遠之。而且每次簡報的時候，他一沒耐性就會大吼「還有別的事嗎？」，所以一些他原本野心勃勃計畫施行的偉大改革計畫，因為他廣為人知的沒耐性，而無法付諸討論。結果是，州長底下那些沒有經驗、太自由派的幕僚被媒體、甚至他自己黨內的成員貼上「無用」和「無能」的標籤。

在第一屆州長任期當中，柯林頓本人犯了一連串的政治失誤，其中最嚴重的是，強行提高汽車行照費用激怒了駕駛人。讓情況更糟的是，他一宣布任何人超過阿肯色州的五十五英里速限時，就會被開單告發之後不久，記者就逮到他的座車在前往一個圖書館落成典禮的路上，時速居然是八十英里。在一個記者會上，柯林頓被問到這件事時，他搖著拳頭，生氣地公然抨擊媒體「故意要讓他難看」。

然而，很多發生在一九七九年與一九八○年間的事件，都不是他能掌控的。那時候，全國

經濟嚴重不景氣、一連串龍捲風摧殘這個區域、卡車司機罷工，還有三K黨（Ku Klux Klan）在小岩城舉行全國大會。

跟柯林頓的朋友——吉米·卡特總統把兩萬名左右的古巴難民遷到靠近阿肯色州史密斯堡的夏菲堡（Chaffee）安置的決定相比，這些事件相形遜色。這個決定一下達，柯林頓就在電話中對著卡特的幕僚長大叫：「你要整死我！」不過柯林頓的抗議只到此為止，因為他不想公然跟總統作對，以免危害到他在民主黨全國領袖階層中的地位，以及他自己在全國政壇上的未來。年輕的古巴男人因為抗議被長期監禁而發生暴動，讓柯林頓為妥協付出代價。超過一千人衝出難民營，開始遊行到市中心，迫使他出動國家護衛隊鎮暴。

經過這件事，「阿肯色州報」的漫畫家喬治·費雪（George Fisher）忍不住把這位乳臭未乾的新首長，畫成一個戴著小軟帽的嬰兒，或是騎著三輪車、剛在學步的小孩。此外，還有人越來越覺得柯林頓被他蠻橫的老婆牽著鼻子走，連他的朋友都指出，希拉蕊不肯冠夫姓對他的政治生涯是一種傷害。記者馬瑞迪斯·歐克雷說：「人們覺得連他老婆都沒有喜歡他到願意冠夫姓的程度、她不刮腿毛、她是個『痛恨男人』的女性主義者。」

不可避免的是，希拉蕊跟在她之前擔任州長夫人的那位南方佳麗完全是兩極，這樣的對比讓她是女同志的謠傳再度滿天飛。阿肯色州一個民主黨的首席女募款人說：「有些跟她很熟的女人樣子非常強悍，她們穿的是毫無魅力的寬大套裝，任由頭髮變白也不染，跟水手一樣口出穢言。可是大部分這二人她都認識很多年了，她喜歡她們，因為她們跟她一樣聰明、一樣野心勃勃。」希拉蕊知道這個持續不斷的同性戀八卦嗎？「外面傳說她跟比爾的每一件事情，希拉蕊都知道，可是她都一笑置之，有一次她開玩笑說：『看到男人的那種德行，我很驚訝怎麼沒

有更多女人變成同性戀」，她覺得這些八卦太愚蠢了，不值得她浪費時間解釋。」

一九七八年競選期間，希拉蕊避而不談冠夫姓的問題。可是搬進州長官邸之後，她終於正面回應：「我以希拉蕊‧羅德漢的名字發表演說，我用這個名字教法律，終歸一句話，我二十八歲結婚的時候，事業已經有相當的基礎了。」至於她決定繼續在羅絲事務所執業這件事，她說：「我們瞭解州長夫人可能是個全職的工作，但是我需要維持自己的興趣和理想，我也需要擁有自己的身份。」

基本上，其餘的就交給柯林頓，由他負責說服阿肯色州人相信他太太只是個平凡老百姓。他出言祖護希拉蕊：「一想到這件事傷害了我，她就很難過，可是她是個律師，她不想以某人太太的身份走進法庭。如果人們知道她在每一方面都很保守的話，可能就不會這樣說她了。」

柯林頓繼續堅持希拉蕊不是外傳那種頑固的北方人，他說：「她是個努力工作、不拐彎抹角、不裝腔作勢的聰明女孩，她表現得很好，她不贊同婚外的性愛，不太喜歡喝酒、機智敏銳，但是不會守舊，反正她很好就是了。」

事實上希拉蕊確實說過，她覺得州長官邸很有家的感覺，那是一棟喬治亞式的兩層樓磚造別墅，總面積六公頃，前面有噴泉和環形車道。官邸所在地是小岩城歷史悠久的瓜波區（Quapaw Quater），四周環繞十九世紀的老建築。官邸內部的家具風格屬於折衷派，包括一個十八世紀的餐具架，一組阿肯色州號戰艦上的軍官使用過的銀器，還有兩百年歷史的巴黎進口水晶吊燈。

當然，進駐州長官邸的頭幾個月，是柯林頓和希拉蕊有生以來最快樂的時候。一個經常擔任柯林頓司機的州警記得「他和希拉蕊坐在後車座吃著炸雞，把垃圾丟在地板上，當時我和另

一個州警都餓得半死，他們坐在那裡吃著、笑著、擁吻著，像新婚夫婦一樣。」

一九七九年七月底，希拉蕊告訴柯林頓她懷孕了，這個即將當爸爸的男人高興得不得了，儘管他曾怪異地跟瓊妮塔·布洛瑞克宣稱腮腺炎害他不能生育，可是兩年多來柯林頓和希拉蕊一直想要懷孕生子。事實上，他們正要去找不孕症專家的時候，希拉蕊的醫生就打電話來報喜了。

柯林頓想要立刻宣布這件喜事，據迪克·莫里斯說，這個消息有助於提升他在民意調查支持率。可是希拉蕊寧願小心點，等到九月再正式宣布。

希拉蕊的老友羅絲·克瑞恩（Rose Crane）說：「希拉蕊盡全力想給她孩子一個最好的環境，有一次她跟我說，她很最想要的是一大杯加冰塊的汽水，可是她怕這對小孩不太好。」

然而，希拉蕊卻決定不讓懷孕影響她的工作，或是說不要阻礙她成為羅絲法律事務所的合夥人。可是負責一個特別棘手的兒童監護權案子，再加上州長夫人的義務，到頭來還是讓她付出代價。柯林頓和希拉蕊打算自然生產，而且柯林頓準備在分娩時全程陪著她。結果事與願違，幾乎在柯林頓一從華盛頓出差回來，希拉蕊就比預產期提早三週開始陣痛。

她被火速送到小岩城的浸信會醫學中心（Baptist Medical Center），在那裡又陣痛了四個小時後，醫生下了一個決定，因為嬰兒的胎位不正，所以要剖腹生產。不管是不是自然產，柯林頓都堅持孩子出生時他要在場，希拉蕊回憶說：「我們稍微討論了這件事，雖然是州長，可是他們擔心身為小孩父親的他會暈過去或被嚇倒，不但幫不了忙還造成麻煩。最後，他們才被說服讓他參與。」

一九八〇年二月二十七日，柯林頓從一個護士手中接住體重六磅一點四五盎斯的女兒。他

愛憐地抱著她，就跟大部分緊張的新手爸爸一樣。可是到了該把女兒交還給護士的時候，他卻不肯給，反而把她抱在懷裡，在房間裡走來走去。他們的朋友黛安娜·布萊爾提到這一刻的時候說：「好像他是世界上第一個當父親的人似的。」

這個女嬰出生當天恰好是柯林頓親生父親威廉·布萊勒的生日，對他從未謀面的兒子來說，實在是個諷刺。希拉蕊解釋說：「我想了很久，因為他父親在他出生前就去世了，所以他不相信有一天會當上父親，這件事完全出乎他意料之外。」他有一次跟她說，光是親眼見到孩子這件事，「比起我父親，已經是有過之而無不及」。

一年前宣誓就任州長前，去英格蘭度了十天假的時候，他就已經決定雀兒喜·維多莉亞這個名字。希拉蕊提到那趟旅程時說：「我們想要生孩子，這是我們一直努力在做的事，有一個天氣非常好的早晨，我們出去吃午餐，走過雀兒喜區，你知道，沿路都是花盆以及所有漂亮的東西。比爾開始唱『這是雀兒喜的早晨』，記得這首老歌嗎？茱蒂·柯林斯（Judy Collins）的歌？」（「雀兒喜的早晨Chelsea Morning」這首歌描述的是倫敦而不是紐約的雀兒喜區，由當時住在雀兒喜飯店的喬妮·米榭爾Joni Mitchell譜寫，很受歡迎。不過，柯林斯的版本也很暢銷。）

經過辛苦的分娩過程，醫生告訴希拉蕊，她跟雀兒喜兩人都非常健康，可是他們也警告她，不應該再懷孕了，因為風險會更大。希拉蕊後來坦承，雀兒喜不會有任何弟妹這件事讓她「很難過」，可是柯林頓好像對這個消息無動於衷。他心裡想，有生之年能夠看到一個孩子出生就已經是個奇蹟了。

柯林頓和希拉蕊在醫院的套房裡住了三天，雀兒喜則從嬰兒房定時被送去他們的房間。就

跟所有的新手媽媽一樣，她也有恐慌的時刻。親自餵母乳的時候，母乳開始從雀兒喜的鼻子流

出來，希拉蕊連忙找來護士。

「怎麼了？我做錯什麼了？」

護士把嬰兒抱直，冷靜地說：「妳把她抱高一點就不會這樣了。」

不久之後，希拉蕊成了羅絲法律事務所一百六十年來的第一個女性合夥人。因為柯林頓一

年還是只賺兩萬五千美金，所以對她而言這一步很重要，它讓她能夠提供家人一定程度的經濟

保障。她鬆了一口氣說：「現在，我能夠為雀兒喜做一些我母親為我做的事了。」

希拉蕊請了四個月的育嬰假，以便跟她女兒建立親密的關係，而柯林頓則忙著處理各種不

同的危機，從天災到恐怕會縮短他政治生涯的夏菲堡糾紛。然而，為父的喜悅和職務上的壓力

都阻擋不了柯林頓的性衝動。

甚至在雀兒喜出生以前，柯林頓就已經決定不讓新工作妨礙到他的婚外獵豔戰績。這時

候，蘇珊‧麥克道格開始在電視廣告上出現，為她的房地產生意宣傳而名氣大噪。在這些廣告

裡，蘇珊穿著緊身短褲、牛仔靴和一件貼身襯衫，牽著一匹白色的阿拉伯駿馬走過一片草地。

被媒體叫做「熱褲」（Hot Pants）的蘇珊成了州長辦公室的常客，柯林頓的助理藍迪‧

懷特（Randy White）還記得「她每次一來就會製造一陣騷動，她喜歡穿著低胸上衣和迷你裙

招搖入室」。另一個幕僚說：「她表現得好像這個地方是她的一樣，一下『比爾這個』、一下

『比爾那個』，她會在比爾的私人辦公室待上兩個鐘頭，要不然他們會出去吃午餐就不回來

了。我們很清楚這是怎麼一回事，他的行為對我們來說再明白不過了。」

「熱褲」小姐並不是唯一的，他的一個新進幕僚說：「希拉蕊一出差，他就找來一大群女

孩尋歡作樂。」宣誓就職不到一個月，柯林頓打電話給他暱稱為「漂亮女孩」的桃莉‧凱爾，告訴她「典獄長」人在華盛頓演講，問桃莉想不想到州長官邸來「玩撿紅點的遊戲」。

在柯林頓非常特殊的指示下，她把凱迪拉克敞篷車開到離州長官邸五百英尺的地方，閃了兩次大燈之後，就看到官邸大門自動開啟。

進到屋內時，桃莉很驚訝看到幾個男人圍著橋牌桌，真的在玩撿紅點。過了一會兒她才發現，柯林頓手上的每一張牌背面都是一位美國總統的肖像。

那天晚上，柯林頓只是介紹桃莉給他那一群密友認識，這群人早就聽他談了好幾年，可是他完全沒有提到希拉蕊，事實上，柯林頓從來沒有在桃莉面前提過這個名字，他總是用「典獄長」取代。

桃莉說：「他不談希拉蕊，對我或別的女人來說，她不是問題所在。反正，她不是重點，不是他感情生活中的重點，他們很久以前就協議好了，這點相當明顯。他根本想都沒有想過她。」

桃莉去州長官邸打橋牌之後隔天，柯林頓又再次邀她，這一次是帶她去一個朋友家的雞尾酒派對，然後坐他的州長禮車在小岩城兜風。一位州警駕著車，他們坐在後座伸手互相擁抱，直到這輛加長型的林肯車在州議會廳前停了下來。然後，他的手臂環抱著她在月光下漫步，開車的州警就在距離三十英尺的後方跟著他們。

她說：「比爾從來沒有在他朋友、幕僚或任何人面前隱瞞我的存在。我覺得他是在冒很大的風險，可是他從來不這樣想。他就是太有自信、太自我中心了，所以他甚至沒想過有一天他可能真的會被逮到。」

至於傳說中的壞脾氣，桃莉宣稱她只見他小小發作過一次。她說：「他一開始發作，我馬上讓他清楚知道我不會容忍這件事。我告訴他：『你越讓步，他就會越囂張。』」

那時候，桃莉並不知道柯林頓據稱對瓊妮塔．希凱．布洛瑞克性侵害的事，可是她後來聽說他攻擊瓊妮塔，還有對其他女人做類似的攻擊時，她說：「我相不相信比爾會強暴人？那是絕對的，比爾有非常殘暴的一面，只要有人妨礙到他，不管男人或女人，他會很樂意毀掉那個人。這是他的本性，可是我到後來才看到這一面。」

然而，那時候還有少數幾個人已經知道「比爾」有多狠了。一九八○年當他再度競選州長的活動高峰時，柯林頓在一個宴會上看見瓊妮塔和大衛．布洛瑞克，他很親切地跟他們打招呼，突然間，當著所有賓客的面，瓊妮塔的丈夫用力抓住柯林頓的手，一把把他拉過來，警告他：「離我太太遠一點，不要靠近褐木莊園，要不然我會殺了你。」

柯林頓當場嚇呆在那裡，發覺全部的人都在看他們，他想把這件事當作開玩笑打發掉。可是布洛瑞克不肯鬆開他那虎頭鉗似的手，在吃驚的賓客注視下，柯林頓滿臉通紅，一邊緊張地苦笑，一邊掙扎，最後終於脫身。

一九八○年，就算瓊妮塔．布洛瑞克和柯林頓生命中的所有女人都三緘其口，守住珍妮佛．芙勞爾斯所說的「我們的小秘密」，柯林頓的政治生命事業還是開始走下坡，那些親近他的人說，至少有很大一部分是這樣，因為雀兒喜出生之後，他開始出現原因不明的小毛病。他的幕僚長魯迪．摩爾（Rudy Moore）堅持「一九八○年的比爾．柯林頓在精神上判若兩人」，他很疏離、心不在焉——雖然沒有人能斬釘截鐵這麼說。他就是沒有「全心投入」，

儘管他必須如此才能克服政途上的障礙。當時，摩爾推測這種心境的轉變可是出自於「某些個

人問題，或許是他跟希拉蕊的關係，可是他心思都放在這些問題上，情緒上，他

為問題出神的程度嚴重到寧可花好幾個小時，在州長官邸的地下室玩彈球機，也不去管手邊的

選戰。

更糟的是，希拉蕊也不太管競選活動。摩爾說，她平常「是比爾的完美互補。比爾很容易

相信別人，而且有時候樂觀過度，她看到的卻是事件的黑暗面，而且她可以看出來某些計畫或

想法不會成功」。

希拉蕊出席幕僚會議時，談到事情的實際面，不會拐彎抹角，或是軟化她的語氣。有一次

開會時，她說：「比爾，不要那麼樂觀！你當作朋友的人裡面，有些根本稱不上朋友。」

可是，希拉蕊這個擅長接近戰的政治打手此時卻不見蹤影，據摩爾觀察：「希拉蕊有小

孩、律師工作，還有一大堆事要忙，比爾的政治天賦暫時失去功能，我真的是哀求他在競選活

動上做一些改變，而且是一說再說。」

這一次，也許希拉蕊和柯林頓都不把他們的共和黨對手當一回事。法蘭克·懷特（Frank

White）這個說話喋喋不休的銀行存貸款經理，以前從未參選過公職，在一九八〇刻意換黨，

為的就是跟柯林頓一較長短。

懷特最有利的武器就是，在電視上播出夏菲堡古巴難民暴動的宣傳影片，柯林頓深信沒有

人會把責任推到他頭上，所以他沒有反擊。這支宣傳影片第一次播出幾天之後，柯林頓的民意

調查指數直落了十個百分點。

選前活動只剩下一週的時候，希拉蕊突然覺悟，意識到他們可能會落選。一九七九年，在

迪克‧莫里斯幫他贏得州長選舉之後，柯林頓認為這個紐約人的風格「不莊重」而把他解僱了。此刻希拉蕊親自拿起電話打給莫里斯的妻子依蓮（Eileen），「我們需要迪克馬上到這裡來，」她解釋說：「比爾的選情很糟。」

可是已經來不及了，當法蘭克‧懷特以三萬一千張選票獲勝時，最驚訝的人莫過於懷特本人，他稱之為「上帝賜福的勝利」。同時，柯林頓躲在州長官邸看著電視播出選舉結果，不跟任何人說話。那是個非常情緒化的夜晚，柯林頓和希拉蕊一下痛罵他們的敵人，一下強忍住眼淚。將近午夜時，他出現在卡美樂飯店的舞廳，嚴肅地發表了短短五分鐘的落選演說，場內的支持者公然落淚。

隔天上午，大約三百個友人和支持者聚集在州長官邸後面的草地上，聽柯林頓第一場的告別演說；他的告別演說一次比一次沈痛。記者馬瑞迪斯‧歐克雷提到落選那一天早上火速集在此的群眾，「他們看起來全部都有點像得了砲彈恐嚇症」。此時，柯林頓的弟弟羅傑，毛髮蓬鬆的樣子看起來正像他想要做的搖滾明星，當男女群眾都在掉淚的時候，他在空中揮舞著雙手，大喊：「我們會捲土重來！」

稍後，在希拉蕊和十個月大的雀兒喜伴隨下，他在州立法委員聯席會上發表了一樣感傷的告別演說。他眼睛含著淚說：「記得我，是一個為阿肯色州竭心盡力的人」。

然而，當柯林頓不在大眾面前咬文嚼字的時候，就會臭罵那些他認為害他落選的人。其中被他罵最凶的就是吉米‧卡特，當時卡特也敗給了隆納‧雷根（Ronald Reagan），雖然那是發生在他把夏菲堡那個爛攤子去給柯林頓之後。柯林頓跟一個白宮資深幕僚說：「你的老闆整死我了，不要以為我會忘記這件事。」

最含蓄說法莫過於他老朋友麥克・麥克拉提一再重提的一句話，他形容柯林頓在一九八〇年再度競選州長失敗後的心境是「憂鬱，他就是覺得有點⋯⋯憂鬱」。在重選失敗、即將卸任的尷尬時期，州長官邸內的氣氛還是很緊張，柯林頓一而再、再而三地反覆回想這次選舉的事。他的老友卡洛琳・史達利說：「他真的很不快樂，真的很沮喪、心情很低落。」

那年聖誕節期間，希拉蕊想辦法要讓她丈夫打起精神來，有一天晚上，他在客廳沈思的時候，一群唱讚美詩的人出現在官邸外面，口中唱著「來吧，所有信主的人」，結果，這些人原來是柯林頓在溫泉鎮高中的同學。當這些人魚貫進入屋內時，柯林頓坐在一張扶手椅上，開始哭了起來，淚流滿面的他說：「你們真是太好了，天啊，我愛你們。」

柯林頓的好心情沒有維持多久，一九八一年除夕那天，他喝了幾杯酒，然後打電話給受人敬重的美聯社記者比爾・西門司（Bill Simmons）。他對這個楞住了的記者大吼：「塔克警告我要小心你，他說你要注意西門司，他會整死你。」講到這裡，柯林頓用力掛上話筒。

一九八一年一整年，套句希拉蕊後來說的話，柯林頓幾乎都「耽溺在」自憐自艾的情緒。不管去那裡，在餐廳、朋友家、鄉村俱樂部的更衣室或是街上，柯林頓都會為疏於聯絡而跟人道歉，並且問他們當初應該怎樣做才對。希拉蕊回憶說：「我們出去的時候，他會在超市走道上跟人說這些話，人們會走到比爾面前，說他們有投票給他，但是很遺憾他輸了，然後他說他瞭解，很抱歉當初沒有多聽他們的意見。」

有史以來第一次，他邀請了一群牧師到官邸為他祈禱——這之後，他就經常用這一招。柯林頓不斷自責的行為越來越過火，連最嚴厲批評他的人都開始擔心他的精神狀況。「阿肯色州民主黨報」的記者約翰・羅伯・史塔（John Robert Starr）說：「他太常跟人道歉和自責

了，連我都拜託他別再這樣了。」

事實上，這一場「錯全在我」的風暴，只是柯林頓再度參選計畫的第一步。落選後才十天，他就打電話給他幫麥高文助選時的老朋友貝琪‧萊特，請她到小岩城來，幫他重振事業。這位說話直率、一天抽五包煙的老煙槍，過去幾年一直在幫華盛頓的一個女性政治行動團體做事。雖然她一直覺得真正有政治潛力的是希拉蕊，不過，重振柯林頓的事業這個提議她很感興趣。

不到一週，萊特就住進州長官邸，仔細搜查地下室裡掌握柯林頓政壇重生之鑰的櫥櫃。這裡面有一萬張卡片，記載著每一個他見過的人姓名、住址和電話號碼，上面一開頭註明的是他們第一次碰面的時間地點，一直到後續每一次會面的地點、日期和狀況。

柯林頓打電話給萊特的同一天，希拉蕊則打了電話給人在紐約的迪克‧莫里斯。莫里斯到了小岩城，他發現柯林頓「處在困惑的狀態下，我知道叫他不要沮喪是沒有用的」。當莫里斯，告訴他：

「比爾現在需要你，你一定要幫他看看怎樣才能讓他的事業再上軌道。」

雖然如此，柯林頓的機會還是很多，不但有民主黨全國委員會的主席職位等他點頭，同時還有幾家在華盛頓和紐約的頂尖法律事務所想延攬他。不過，他的目標是再次奪回州長的位置，所以他加入了萊特、林德樹與傑寧斯在小岩城合組的法律事務所。

在小岩城渥森銀行大樓（Worthen Bank Building）的小辦公室裡，據迪克‧莫里斯說，他看起來好像「一個迷失方向的可憐人，他顯然很不快樂」。同一時間，希拉蕊在羅絲事務所的事業則蒸蒸日上，他跟同為合夥人的文森‧弗斯特很快變成好友。已婚有三個小孩的弗斯特也是在希望鎮長大，他也認識柯林頓和麥克‧麥克拉提。一九七

六年，菲特維拉的法律學院招募新生時，他在校園內認識了希拉蕊。全班第一名的弗斯特，畢業後就進入羅絲事務所，很快就贏得該公司最傑出合夥人的聲譽。據同事湯瑪斯·馬爾斯（Thomas Mars）說，高挑、瘦長、方臉的弗斯特是「阿肯色州法律業界的克林·伊斯威特，超級有條理、非常注意細節」。多年之後，總統助理喬治·史蒂芬諾普勒斯第一次見到他，心中聯想的是另一個好萊塢明星，他說弗斯特讓他想到「在『梅崗城故事』（To Kill a Mockingbird）電影裡扮演阿地卡斯·芬區（Atticus Finch）的演員葛萊葛理·畢克（Gregory Peck）」。

羅絲事務所的合夥人當中，弗斯特被人認為是政治立場最不一樣的人。可是希拉蕊卻被他吸引住，她後來說那是因為「文森是個很好的聽眾」。一個朋友則說：「對於她跟比爾要如何重回州長官邸，希拉蕊不需要文森·弗斯特的意見，但因為比爾垂頭喪志，所以她確實需要一對同情的耳朵，一個可以聽她訴苦的人。」

的確，柯林頓的低落情緒在家裡掀起了一陣風暴。一月時，這家人已經搬出州長官邸，住進了位於富裕的小岩城山頂一棟建於十九與二十世紀間的房子裡。他們的新家有令人自豪的密閉式門廊、四間臥房，以及一間從地板到天花板都是書架的鑲木書房。他衝動的天性依然如故，跑去瘋狂地大採購，一屋子堆滿了劣質的美術品和笨重的家具。

在州長官邸時，負責照顧雀兒喜的居家護士也一起搬到新家，他們還另外雇了一個全職的佣人。可是，因為卸下了公職的擔子，他們見面的時間比往年多，緊張關係也隨之而來。

希拉蕊一個多年的朋友說：「他們一天到晚吵架，不可思議的大吼大叫場面。基本上，她受夠了他哭喪著臉、自艾自憐的樣子，而他則是氣她不肯多同情他一點。」

此外，他們顯然並未特別注意到這件事對雀兒喜的影響。有個訪客在樓下等候時，突然間大廳下面傳來吼叫的聲音，她說：「就算站在對街都可以聽到他們互吼的聲音，我有這種轟隆巨響似的聲音，我不覺得意外，可是要說，還是她的聲音比較大。經過幾分鐘之後，我就聽到雀兒喜放聲大哭。」

甚至在安靜的時刻，彼此的敵意還是暗潮洶湧。另一個朋友來訪的時候，看到柯林頓跟一歲大的女兒坐在書房的地板上，希拉蕊在廚房倒咖啡。他拍著手唱兒歌給雀兒喜聽，雀兒喜咯咯笑著，不過歌詞是他自己編的：「我想要離——婚，我想要離——婚。」

自從顏面掃地的落選之後，柯林頓投入了幾個女人的懷裡尋求慰藉，只是他現在沒有政府禮車和司機接送，所以不得不自己駕車赴約。這時候，桃莉·凱爾想藉著提供他生命中最想要的東西，幫他克服沮喪。她提出了一個問題：如果要讓他度過最美好的一天，應該從哪裡著手？

他告訴她，首先，他想要穿上他最喜歡的衣服：一件法蘭絨襯衫和一條李維斯牛仔褲，然後跟他生命中最重要的人吃早餐，那就是雀兒喜。

傷感的是，希拉蕊也被問過這個問題，她的回答是「比爾」。儘管母性強烈，可是柯林頓還是希拉蕊最優先考慮到的人。一個她參與水門房地產交易時認識的律師朋友說：「她把他當作偶像，沒錯，有時候她確實想用捍麵棍打他的頭，誰能怪她呢？但是很少人知道她有愛做夢少女的一面，而且那樣的希拉蕊、那個核心的希拉蕊很愛慕比爾，遠超過大部分女人對丈夫的感覺，對希拉蕊來說，那比較像是英雄崇拜。」

青少年時代，賈桂琳·布維爾（約翰·甘迺迪夫人的本名）就表示她想成為「一個偉大男

人生命中的一部分」。當她碰運氣跟一個很有號召力的年輕麻州參議員在一起時，她很樂意忽視他超乎尋常的大缺點，為的是有機會成為歷史的一部分。希拉蕊也暗暗跟她自己協議，就賈姬一樣，偷偷希望自己能填補促使他不斷出軌的情感裂縫。

當然，這兩個女人都沒成功。當媒體合力隱瞞約翰・甘迺迪恣意尋歡的秘密時，賈姬得以保住顏面，自己咀嚼痛苦。希拉蕊就不是這樣了，她知道柯林頓狂熱的性活動可能引發醜聞，毀掉他們擁有的一切。

如果他們要重振柯林頓的事業，希拉蕊就得知道柯林頓對付反對黨的武器是什麼——如果有的話。柯林頓的婚外情除了傷害她的感情外，也產生了實際的政治後果。

一九八二年初，希拉蕊雇用了一個前聯邦調查局幹員的私家偵探伊凡・杜達（Ivan Duda）調查她丈夫。杜達說：「她要我挖出比爾所有的骯髒秘密，要我查出比爾在跟誰糾纏不清，可是她之所以要查出那些女人，不是因為她想藉此用受傷的姿態跟比爾攤牌說『你怎麼可以這樣對我？』而是要避免造成政治傷害，就這麼簡單。」

杜達的調查重點是跟柯林頓見面較為頻繁的女人，這個調查員說：「我找到了八個女人」，其中珍妮佛・芙勞爾斯高居榜首，可是讓希拉蕊最不高興的並不是這個名字，杜達說：「這些女人當中真正讓她破口大罵的是，一個羅絲法律事務所的職員……」

杜達說他的報告「讓希拉蕊能夠去找比爾，商討叫這些女人三緘其口的計策，像是幫她們找工作、升遷、弄到較好職位的合約，或是任何可以讓她們閉嘴的安排。」

杜達還說：「希拉蕊為人妻的主要工作是避免比爾自食惡果，她假裝、演戲、否認、說謊，幫他收拾爛攤子。」

不管他們之間的關係多緊張，在一九八二年的州長選舉時，柯林頓和希拉蕊又同心協力一起合作。這一次他們留意莫里斯給的建議，競選活動的先發球是一支三十二秒的電視宣傳影片，為他在州長任期間調派汽車行照費用道歉。

柯林頓對著攝影機說：「在我成長的時候，我爸爸從來不用為同一件事打我兩次。」這支平易近人的宣傳廣告很成功，它目標對準的是那些認為他很自大而拉他下台的選民。

一九八二年二月二十七日，雀兒喜兩歲生日時，在競選活動正式開始的記者會上，柯林頓和希拉蕊清楚表明他們不只道歉，而且願意做更多事。他們聽從莫里斯的建議，在外貌上做了改變，莫里斯認為這有助於安撫心態保守的阿肯色州人。柯林頓剪掉了一度茂盛蓬鬆的頭髮，選民第一次看到了他的耳朵。他的新幕僚也因應這樣的改變，送走了滿臉鬍鬚、毛茸茸的兒童十字軍領袖，換上了一大群穿著結釦領襯衫的老練政治人物。

然而，改變最明顯的還是希拉蕊，她有一次反駁說：「我不需要用髮型和服裝來表現我的身份，我認為那只是每天早上起床，出去面對眾人時必須做的事。」

可是現在，阿肯色州人都親眼見到了全新的希拉蕊。她向來散亂無型的深色頭髮剪掉了，變得輕盈有型；丟掉厚重過大的眼鏡，那種眼鏡老是讓她帶著一副瞪大眼睛的驚訝模樣，現在她以隱形眼鏡取而代之。

她的朋友蓋・坎貝爾說：「喔，我的天啊！希拉蕊，妳真的像一個美女！」

希拉蕊笑著回答：「蓋，你這個王八蛋，你是唯一一開這種玩笑不會被我罵的人。」

不只這樣，幾年來一直堅持不冠夫姓之後，這位候選人的妻子宣布，她會繼續以希拉蕊・羅德漢的名字執業，除此之外，她是比爾・柯林頓太太。

不太確定這是什麼意思的記者問她，為什麼突然決定要改姓，她衝口回答：「我不必改姓，我一直都是比爾‧柯林頓太太，可是現在我即將跟羅絲事務所請假，全職幫比爾助選，到時候我就是比爾‧柯林頓太太，我想人們到時候恐怕會對比爾‧柯林頓太太這個名字感到厭煩。」事實上，登記投票時，她還是用希拉蕊‧羅德漢這個名字。

這並不是很容易決定的事，希拉蕊後來說：「有一次我開玩笑說，可能在阿肯色州唯一不要求我改姓的男人就是我丈夫，他說：『這是妳自己的決定，妳就照妳的意思做。』所以我就自己決定了，我的決定是，這麼做對我來說不是一件大不了的事。」

可是根據柯林頓營裡的其他人表示，柯林頓曾經勸希拉蕊改姓，每次別人要求他去找她談事情的時候，柯林頓標準的「不怎麼把它當一回事」答案就是「媽的，我連叫她冠我的姓都沒輒了還說！」

直到一個預定的造勢活動之後，希拉蕊才勉強改變心意。她回憶說：「他的支持者越來越關心這事情，陸陸續續跑來找我，或是打電話給我，類似的事一件接一件，他們說：『我們真的希望妳想想這件事』……想了很久而且找人商談之後，我變成了希拉蕊‧羅德漢‧柯林頓。」

她甚至想說服她的好朋友談不上犧牲，她說：「所以我放棄了，這對他們的意義比對我還重要。」可是連支持改姓的柯林頓顧問都知道，希拉蕊放棄的是她視為獨立自主的重要象徵，貝琪‧萊特說：「我心痛如絞，如鯁在喉。」

希拉蕊同意改姓這件事不是沒有補償的。再度跟現任州長法蘭克‧懷特交手時，柯林頓打算要認真硬幹一場。這件事不需要別人來說服他，柯林頓坦承，如果他這次輸了，「我的政治

前途就完蛋了」。謹記上次跟懷特對決時，沒有回應對方攻擊的教訓，此時的柯林頓非常渴望好好打一仗。為了解釋他的新哲學，他提出了以下理論：「有人用鐵鎚敲你的頭時，不要坐在那裡白白挨揍，而是要拿出切肉刀把他們的頭割下來。」

平常，督促柯林頓使用切肉刀的人是希拉蕊這個嚴厲的工頭，她一方面像教練，一方面像警察，常常因為她丈夫著名的散漫而痛罵他。低酒不沾的法蘭克·懷特曾經形容柯林頓的幕僚是一群滿口謊言的長髮雜牌軍，所以在返回小岩城造勢的飛機上，柯林頓計畫跟幕僚去當地一個酒吧聚會時，希拉蕊發火了。接下來的旅程，助理們試著別開眼，不去看希拉蕊對柯林頓大吼大叫的場面，她滿臉通紅的丈夫越坐越往下沈，她大叫說：「你怎麼會那麼愚蠢？看在老天爺份上，比爾，我不能相信你！」

不過，新策略還是奏效了，柯林頓以六成的得票率風光地奪回州長頭銜。政治漫畫家喬治·費雪再一次把柯林頓描繪成一個剛學步的小孩，只是這一次開的是雪曼號（Sherman）坦克車而不是三輪車。

這一次，就職典禮是在位於山頂區的州眾議院會議中心（State House Convention Center）舉行，州長和「柯林頓太太」進場的時候，樂隊奏起「快樂的日子再度來臨」，然後他們摟緊對方，隨著「你永遠不會知道」這首哀傷的旋律起舞。

那個星期，柯林頓夫婦搬出山頂區那棟黃色老屋，回到喬治亞風格的州長官邸，結果，這裡成了他們未來十年的家。新髮型、隱形眼鏡和唐娜·瑞德（Donna Reed）設計的粉色系洋裝、規矩的上衣和訂製裙，現在希拉蕊看起來正是阿肯色州人期待的州長夫人模樣。

諷刺的是，自從她不再被視為憤怒的女性主義者之後，就沒有人反對柯林頓指派她擔任教

育標準委員會（Education Standards Committee）負責人，帶頭領導教育改革。希拉蕊以她慣有的激烈言詞抨擊這個問題，敦促州民對只領先另一個位在南部的州，一直排在全美第四十九名的學校不要坐視不管，希拉蕊讓大家都知道，阿肯色州的非正式標語——「感謝上帝創造密西西比」，對她或她丈夫來說，都不再是一句好笑的話。

在她為柯林頓接下這件工作以及其他令人氣餒的政治事務時，達成的共識是這個家的主要家計負責人仍然是希拉蕊，而不是她年薪三萬五千美金的丈夫。她說：「如果我們要在阿肯色州過著公眾人物的生活，我們都知道這件事是不可避免的，因為這裡的薪水是全國最低的。負擔確實很重，我常常覺得單由我來挑，那是個相當有份量的重擔。可是為了我們婚姻關係的平衡，這是我很樂意做的事。」

由於柯林頓夫婦事實上很少出錢付費，讓這個重擔減輕不少，而且持續好幾年都是這樣。在小岩城，他們有管家、佣人、廚師、司機和全職保母。州監獄的犯人也被派去州長官邸，還有後來柯林頓夫婦買給希拉蕊父母的小岩城公寓，做造園工作（柯林頓太習慣讓別人服侍了，據他的貼身保鑣說，到他當選總統的時候，他連用自動咖啡機煮一壺咖啡這種事都不會）。

除了這種日常瑣事之外，沒有人能說柯林頓夫婦懶惰。從妻子、母親牽扯到丈夫的政治監護人，希拉蕊一人身兼多職，而柯林頓也讓自己忙得不可開交。一九八三年重回政壇後，他開始進行一連串瘋狂的性活動，歷時九年依舊不衰，而且據柯林頓自己估計，牽扯的女人有「好幾百個」。有天晚上他問一個女性友人說：「你知道為什麼人們要從政，對不對？因為他們在性方面欲求不滿。」

這個朋友吃了一驚，她說：「這番話完全出乎我意料之外，我記得那時候我想的是『嗯，

這種講法很奇怪』。」

柯林頓把幫他開車的州警當作皮條客一樣支使,他一週可以同時跟十二個女人偷情,而且還有幾次一夜情。其中很多是大學女生,通常是黨內幹部和政治捐款人的女兒。據一個柯林頓最親近的密友一夜觀察。「那些年輕的女孩都真的以為黨長愛上她們了,當你才十九、二十歲的時候,這個州長對你大獻殷勤,很容易讓你迷失方向。這些年輕女孩沒有一個出面作證,因為她們已經被傷害過一次,不想再度被傷害。」州警羅傑・培瑞(Roger Perry)和賴瑞・沛特森(Larry Patterson)後來作證說,柯林頓命令他們去接近女人,要她們的住址和電話號碼,安排飯店、開車送州長去各種不同的幽會地點,然後站在外面守衛。有時候他們會把自己的公務車送給他,讓他自己開車去約會地點。另外一些時候,他們會接送柯林頓穿梭在各個酒吧或俱樂部之間,四處釣女性「選民」。這兩個州警透露,交換條件是,柯林頓會把「剩菜」(柯林頓不再感興趣的女人)留給他們。

有很多次,趁希拉蕊和雀兒喜睡覺的時候,州警偷偷把女人送進州長官邸。培瑞和沛特森說,他們的工作是站在通往家人活動區的樓梯下面,如果希拉蕊醒了就去警告他。

雖然培瑞和沛特森跟柯林頓年紀相仿,可是他跟他們之間語帶猥褻的對話,很少脫離運動和粗俗的性事。培利說:「他就是要我們在心裡把他當老好人看待。」

在柯林頓的家中,另一個州警賴瑞・道格拉斯・布朗(Larry Douglass Brown)的地位很特殊。在松樹高地(Pine Bluff)鄉下土生土長的「L.D.」是州長家最受歡迎的人,他還跟雀兒喜的保母貝琪・麥考伊(Becky McCoy)訂了婚(麥考伊的母親安・麥考伊則是官邸的總管)。柯林頓很照顧這個認真的年輕人,還把他最喜歡的歷史傳記借給他,跟他討論政治事

務、提供他事業上的意見。

最後，柯林頓甚至利用他在華盛頓的影響力，設法讓布朗進入中央情報局。

布朗後來在宣誓證詞時說，一九八三年到一九八五年他被派駐在州長官邸時，他主要的任務之一就是幫他老闆找女人，據他估計，「至少超過一百個」。柯林頓以一到十的分數評價女人，稱那些他覺得最有吸引力的女人為「成熟蜜桃」。據布朗說，柯林頓不斷為女人打分數。

「差不多是我們看到的每一個女人——八分、九分、十分、七分、六分之類的。」他的結論是，柯林頓「認為女人本來就是要讓人追求、主宰和征服的」。

諷刺的是，布朗和其他州警也作證說，安·麥考伊之前的官邸總管羅冰·迪其（Robyn Dickey）坦承，她跟柯林頓發生過關係（迪其後來否認這件事，最後成為國防部禮賓司司長，為她贏得「拇指」的綽號）。

不過之前她先在白宮當助理，當時她幫總統按摩背部的功夫十分有名。

布朗說：「比爾告訴我，他跟蘇珊有性關係。」他曾經開車載柯林頓去麥克道格的公寓一。布朗也宣誓作證說，「熱褲」蘇珊·麥克道格是希拉蕊出城時，跟柯林頓幽會的女人之「無數次」。

吉姆·麥克道格懷疑他妻子跟柯林頓的關係曖昧，在一九八二年獲得證實，因為電話線路交錯，他突然聽到妻子跟他朋友間的秘密談話。

麥克道格回憶說：「蘇珊和比爾的對話很親密，充滿咯咯嘻笑和性暗示，我很清楚他們兩個確實有婚外情。」

同一天，麥克道格直接問蘇珊是不是跟柯林頓有婚外情，他說：「蘇珊沒有欲蓋彌彰，而

是承認她跟比爾的關係。」

雖然她會否認跟柯林頓的關係還在持續，可是柯林頓還是很小心，不讓這樣的否認有機會出現。幾年後，身為總統的他即將為白水案出庭作證時，他告訴迪克‧莫里斯，他很擔心這個婚外情會被揭發。

柯林頓問莫里斯：「我很擔心，如果做宣誓作證時，他們問我有沒有跟蘇珊‧麥克道格發生性關係的話，怎麼辦？」

莫里斯懶得問這件事的真假，他心想如果答案是「否」的話，總統就不會擔心要誠實回答問題了。

莫里斯跟柯林頓說：「如果你跟她有性關係，那就承認，說出真相……長官，有一件事我要拜託你的就是，不要做偽證，因為到時沒人幫得了你。」

結果，柯林頓從來沒有被問到是否跟蘇珊‧麥克道格有過性關係。

可是，一九八○年代中期，蘇珊‧麥克道格確實不是柯林頓獨寵的女人，那時候他們比較常跟珍妮佛‧芙勞爾斯見面。有一次，柯林頓的行為讓珍妮佛「嚇了一大跳」，那時他們一起躺在床上，柯林頓突然間跳了起來，背靠在牆上，然後開始哭泣。他在那裡站了幾分鐘，臉埋在雙手裡淚流縱橫，沒辦法或是不願意告訴芙勞爾斯事情的緣由。然後他又回到床上，繼續做剛剛沒做完的事。

她提到這個怪異的突發事件時說：「我不知道為什麼，而且他也不告訴我。我沒辦法說他是覺得有罪惡感呢？還是他可能發覺對我有某種深刻的感情，是在別人身上找不到的，或者是別的事。」

那可能是罪惡感作祟，也可能只是怕被逮到而一時焦慮。但是整個一九八○年代，柯林頓的行為卻變得越來越不瞻前顧後。他有一次邀請芙勞爾斯到州長官邸的宴會上演唱，當他試圖引誘珍妮佛去臥房做愛時，她告訴他，希拉蕊剛經過她身邊，中途的休息時間裡，一句話都不說。

「拜託，比爾，她知道發生什麼事，看在上帝的份上！」珍妮佛說。

他說：「喔，妳是說『希拉那個壞事的人』（Hilla the Hun）嗎？」幾個賓客都可以聽到他的聲音。

回到家時，芙勞爾斯跟她室友羅倫．柯克抱怨希拉蕊故意冷落她，她說：「那個勢利的婊子，對我視若無睹。」

柯克回答：「這就難怪啦，不然妳想怎麼做？」

珍妮佛笑著說：「沒錯，而且我會繼續這麼做。」

她後來說：「我想在我內心深處，我希望他有一天會娶我，我以前常常幻想：如果比爾進入白宮，成了很棒的總統，那麼可能就沒人會在乎他是否離過婚了，我很想相信我跟比爾之間的關係很特別，很不一樣……」

不管柯林頓認為他跟芙勞爾斯的關係「特別」與否，希拉蕊確實對他們的韻事心知肚明。有一天下午，柯林頓的太太走進房間時，他剛偷偷講完一通電話，她愉快地問道：「珍妮佛近來如何？」他還來不及結結巴巴地回答，希拉蕊就甩頭離開房間了。

儘管他一直跟維吉妮雅宣稱，他「受夠了選美皇后」，可是一九八○代中期柯林頓至少還跟三個選美皇后風流過。在波納維拉小鎮（Booneville）土生土長的伊莉莎白．瓦德．葛雷

森（Elizabeth Ward Gracen），二十一歲時進入阿肯色州小姐的決賽，那時她穿著一件桃紅色桌布質料的洋裝，上面有她親手刺繡上去的萊茵石。她贏了，隔年獲頒阿肯色州小姐的后冠。

瓦德嫁給她的高中情人，搬到曼哈頓去學表演。一九八三年她返回阿肯色州參加一個慈善義演時，在那裡遇到柯林頓。他送她到她住的瓜波塔大廈時，兩人在座車後面打情罵俏。她後來說：「他是個非常有魅力的英俊男人。」

三天後，伊莉莎白‧瓦德‧葛雷森在她的公寓裡跟柯林頓見面（芙勞爾斯跟她住同一棟大廈），他們兩個上了床。可是葛瑞森的朋友茱蒂‧史托克斯（Judy Stokes）宣誓作證時說，兩人的故事不只是這樣，她說葛雷森曾經流著淚告訴她，柯林頓強迫她在禮車後座做愛。史托克斯的證詞被葛雷森駁回，不過這似乎是瓊妮塔‧布洛克悲慘陳述在小岩城飯店房間裡，被當初是檢察總長的柯林頓性侵害的翻版。不管是在禮車後座還是在公寓裡，葛雷森確實坦承他們的性交很粗暴，柯林頓有一次還用力把她的嘴唇咬到流血。

柯林頓打電話給人在紐約的葛雷森，想說服她繼續維持這段婚外情。她回憶說：「我跟他說我覺得很不舒服，就再也沒有跟他談過這件事。」

「我犯了一個很嚴重的判斷錯誤，你以為你能擺脫這些事，但它們總是會回過頭來糾纏你⋯⋯我當時很年輕，可是我一直都知道我在做什麼。我不會建議其他年輕女人做這種事，不管最初的時候它有多光彩動人。」

在勾引前任美國小姐的同時，柯林頓也追求著非裔美國籍的美女蘭可拉‧蘇利文（Lencola Sullivan），她是葛雷森之前的阿肯色州小姐，美國小姐比賽的第五名。柯林頓和蘇利文相

識在她擔任卡克電視台記者期間，芙勞爾斯之前也在那裡工作過。

一九八四年再度競選州長時，小岩城盛傳著柯林頓與蘇利文的緋聞。他的顧問們警告他，跨種族的羅曼史會害他落選，至少在阿肯色州是這樣。突然間，蘇利文就離開小岩城去了紐約。四年後，她才跟新男朋友歌手史帝夫‧汪達（Stevie Wonder）一起回到故鄉莫瑞爾頓（Morrilton）。

根據曾經是柯林頓助理的賴瑞‧尼可拉斯（Larry Nichols）的宣誓口供，柯林頓也跟「阿肯色州報」的前任專欄作家黛博拉‧馬希斯（Deborah Mathis）發生過婚外情，她也是一個非裔美國人。當芙勞爾斯終於在一九九○聽到傳聞時，她打電話給當時在卡克電視台工作的馬希斯，問她他們之間的事。馬希斯回說：「那是胡扯。」可是芙勞爾斯不相信，她記得柯林頓知道這兩個女人互相認識，他曾經特別指示她，不要告訴馬希斯他們的韻事，其他記者反倒沒有關係。

芙勞爾斯說：「聽到比爾跟其他女人的緋聞時，我被傷得很重。我不相信這件事，他總是告訴我，我是唯一的，而且我相信他說的話。他沒有暗示過他在跟別人交往。」

柯林頓打電話給珍妮佛，安慰她說緋聞不是真的，甚至還開玩笑說「有個傢伙說我的品味不錯」。繼續質問，柯林頓還是一概否認。想到他曾經告訴芙勞爾斯，他已經「退休」了，不再一網打盡、到處留情，他說：「那是一堆謊言，現在我很慶幸我這麼做，因為他們在四處打探。我這輩子只跟依莉莎白‧瓦德說過三次話⋯⋯我不知道她是怎麼跟我扯上關係的，至少蘭可拉‧蘇利文還是我的一個朋友，我從來沒有跟她上過床，可是她確實有來看我，所以我知道為什麼⋯⋯」

就跟以前一樣，柯林頓遣詞用字非常小心，而且在擔任公職期間還是一直這樣。事實上，他跟瓦德「終其一生可能只談過三次話」，而且他很可能沒有跟蘭可拉‧蘇利文「睡過覺」。

然而芙勞爾斯承認，從一開始「我就相信他的解釋，他已經告訴我，我想聽的話」。

可是，她們沒有一個人知道，還有另外一個前任的選美皇后。就跟其他女人一樣，州警沛特森、培瑞和布朗會開車載柯林頓到她住的小岩城公寓大廈前面，然後在外面等他，他在莎莉‧培珠（Sally Perdue），她跟柯林頓的戀情始於一九八三年。一九五八年的阿肯色州小姐裡面待了一到四小時不等。培珠後來說，他多半表現「像個好男孩」，可能偶而有一些例外。

她回想起一天晚上，柯林頓帶著薩克斯風去找她，她說後來他跟她借了一件黑色睡衣套在頭上，繞著她的公寓吹薩克斯風。

他們的關係熱烈持續到有一天，培珠宣布她要參選阿肯色州松樹高地鎮的鎮長。

「妳最好別參選鎮長，」他反對說。

「為什麼不要？」

他生氣地說：「我警告妳，妳不可以參加任何選舉。」她告訴一個英國記者說：「他那時候想要我做個獨立思考的人。」更可能的原因是，他不想讓他的性生活跟他的政治生活混在一起，並且不計任何代價避免刺激希拉蕊。一個前任幕僚成員觀察說：「她放棄了參選公職的野心，支持他的事業，如果她覺得他在幫別的女人競選公職的話，他們的婚姻就完了。」（培珠確實參選鎮長，不過沒有當選）

它結束時，他們的關係也完了。從那時候開始，衝突繼續升高，當州警沛特森和培瑞也宣誓作證說，有女人在停在官邸外的車子裡跟柯林頓口交的時候，他

們也在外面守衛，那通常是希拉蕊在家的時候。有一天晚上很晚的時候，他在一家百貨公司釣到一個專櫃小姐，開著一輛黃黑相間的小貨車，出現在官邸。柯林頓爬進前座，然後她把車停在官邸後面。同時間，沛特森讓官邸內的一台遙控安全攝影機對準了擋風玻璃，在警衛室看著他們。

二十七時的電視螢幕。

大約在這個時候，柯林頓開始出去慢跑，表面上是為了控制體重。可是很快就可以看出來，他對這個運動的成效顯然有不切實際的看法。他經常會直接慢跑到當地的一家麥當勞，犒賞自己兩個大麥克堡和大包的薯條。他會說：「慢跑這件事實在太好了，你可以跑個幾分鐘，然後去吃任何你想吃的食物！」

不過，慢跑還有另外的好處。柯林頓很快發現慢跑可以掩飾他白天的獵豔行動。柯林頓的行程很少改變：他會穿著短褲、T恤和棒球帽走出官邸，然後開始慢跑到街上，一輛警車尾隨著他。跑了大約半個街區之後，只要一離開官邸的視線範圍，他就會跳進車子裡，直接到某個旅館或公寓大廈，去赴一個事先安排好的約會。一個小時後，他會再回到車子裡，在離官邸一條街附近的地方下車，然後慢跑回去。一個柯林頓的秘書說：「他會大口喘氣，好像他真的是上氣不接下氣，我相信他確實『很累』。」

賴瑞‧沛特森後來宣誓作證說：「有很多次，比爾‧柯林頓告訴我『那個穿紅衣服的小姐』或是『那個穿綠衣服的小姐』之類的，或是她們頭髮的顏色，或是一些明顯的特徵，『你可以幫我弄到她的名字和電話嗎？她有那種誘人的模樣』。」

還有一天晚上，沛特森在現場站崗，親眼目睹到，一個百貨公司的專櫃小姐在雀兒喜的學校——布克小學（Booker Elementary）的停車場為柯林頓口交。據沛特森說，柯林頓很清楚

旁邊有人，可是「好像全然不在意……他宣稱他的這件事沒有什麼不對，說他仔細查過聖經，發現口交不算性交。在他看來，他沒有欺騙希拉蕊，因為口交在技術上不算出軌。」

一九八四年八月三十一日，搖滾樂界裡最出名的一個花痴，「甜美康妮」漢姆麗（"Sweet, Sweet Connie" Hamzy），在小岩城河岸希爾頓飯店（Riverfront Hilton）游泳池邊伸懶腰的時候，她發現有幾個男人站在飯店窗邊盯著她看。在那個時候，華麗芬克鐵路樂團（Grand Funk Railroad）的「我們是美國樂團」（We're American Band）專輯中，特別為漢姆麗寫了一首歌；敗倒在她石榴裙下的搖滾明星包括麥克‧佛利伍德（Mick Fleetwood）、修依‧路易斯（Huey Lewis）、唐‧漢利（Don Henley）和基斯‧穆恩（Keith Moon）。

一個穿著藍色西裝的男人出現在她面前說：「嗨，我幫柯林頓州長工作，州長想見見妳。」

漢姆麗回答：「別說笑了，」她往下指著身上穿的「小小」比基尼說：「可是，我不能去見州長，我沒有穿衣服。」

那個助理笑著說：「我確定他不介意，這就是他為什麼想見妳的原因。」

康妮走進裡面，看到一個州警和一個助理跟柯林頓站在走道上，他們一把漢姆麗帶到就退了出去。

柯林頓說：「妳躺在游泳池邊很好看，所以我一定要見見妳。妳真的讓我這一天值回票價。」

「謝謝你，州長。你知道，我們以前就見過一次面，幾年前在奧莉薇‧紐頓強（Olivia

Newton-John）的演唱會後台……

他打斷她說：「聽著，我很想上妳，我們可以去哪裡？妳在這裡有房間嗎？」

她伸手摸他的鼠蹊部說：「沒有，我住在附近，偶而溜進來用游泳池。我聽說你很狂野，我也很想上你。」

柯林頓抓著她的手，帶著她穿過大廳，打開每一扇會議室的門，然後一看裡面有人就把門關上，他說：「我們可以去哪裡？有沒有房間的門是開著的？我們可以去哪裡？」聲音中的緊張一直升高：「我們可以去哪裡？」

漢姆麗建議柯林頓叫助理用假名幫他們訂一間房間，他回答：「我們沒有那個時間，」提議偷偷溜進主樓層的宴會廳。

所以他們又再一次走去另一條走道，她說：「一邊互相愛撫，一邊試開每一個門把。」終於，來到一個沒上鎖的房間，她說：「那是洗衣間，他認為我們不應該進去，因為有人在裡面。」

他問：「我要怎麼跟妳聯絡？」

漢姆麗說：「電話簿上有我的號碼。」

然後，柯林頓在走開時，轉過身來問她，她會在游泳池待多久。

「整個下午，」她說，走過去吻他：「你再過來。」

然後，據漢姆麗說，柯林頓「帶著微笑，跟州警和助理一起上車離開」。幾年後，由於柯林頓否認這段插曲不是她說的那樣，所以漢姆麗接受測謊，結果過關了。

與漢姆麗的邂逅，還不能充分展現柯林頓性冒險的瘋狂隨機特質，一九八四年夏天在密西

西比州的黨內募款活動演講之後，柯林頓邀請一位國會議員選舉工作人員，名叫凱倫・星頓（Karen Hinton）的二十一歲金髮美女跟他、作家威利・莫里斯（Willie Morris）還有一些人一起去吃晚餐。柯林頓想辦法坐在星頓旁邊，跟她聊了半小時之後，他在餐巾上寫了一些東西，然後偷偷傳給她。她打開一看，柯林頓寫的是他在度假飯店的房間號碼，然後加上一個「？」。

星頓有什麼反應？她說：「我有點被侮辱的感覺。」還有很多人跟星頓一樣，對這位已婚年輕州長的提議毫無興趣。

即便有很多女人確實有興趣，可是保護他的州警官很快就發現，各式各樣的長期婚外情以及一時衝動的一夜情還是不夠，據說柯林頓於是開始召妓。

一九八三年，二十四歲的「波比」安・威廉斯（Bobbie Ann Williams）和幾個非裔美籍妓女在離州長官邸不遠的春天街（Spring Street）勤奮拉客時，柯林頓慢跑到她們的視線範圍。他停下來跟她們攀談，可是之後又繼續上路。三天後，他又停了下來，這次他把威廉斯拉到一個樹籬後面，她就在那裡幫他口交。她說：「我在做的時候，他一直講話，完事之後，他拉上褲子繼續去慢跑。」

兩個星期後，威廉斯跟一家小報說，柯林頓安排了一輛白色林肯車去接她和她的兩個朋友。柯林頓跟這三個妓女坐在後座，快速通過約翰・貝洛路（John Barrow Road），前往位在溫泉鎮邊緣一個偏僻地方的小房子。

威廉斯鉅細靡遺地形容那個偏僻的房子——柯林頓母親名下一棟綠色木瓦的度假小屋，這間房子圍著鐵籬，座落湖邊，有個長達三十英尺的突堤。屋子裡面的榛果色鑲木客廳，有個小

壁爐，擺設著過大的皮製家具。到處都是柯林頓的獎品和獎狀，還有他從小到大的照片。

那天晚上，據威廉斯表示，其中一個州警就站在外面抽煙，柯林頓跟他的客人進屋去，脫光衣服，走向臥房。「比爾（我們一開始就叫他比爾）笑著往床上一躺，就這樣四腳朝天、一絲不掛躺在那裡⋯⋯我們三個全部爬上床跟他在一起，開始尋歡作樂⋯⋯」

被問到這件事時，維吉妮雅・凱利（這時她已嫁給了第四任丈夫理察・凱利），聲稱她的兒子「絕不會到這個房子來」，可是她的隔壁鄰居艾菲・柯比（Effie Kirby）和達蓮娜・路易斯（Darlene Lewis）不同意她的說法。柯比說：「比爾利用他母親的房子來擺脫壓力」，附近的鄰居甚至跟柯林頓的司機變成朋友，其中包括人稱「老哥楊」的雷蒙・楊（Raymond L. "Buddy" Young）組長，他是柯林頓安全警衛隊的主管。當柯林頓在屋內「放鬆心情」時，楊和其他警衛經常跟柯比和路易斯聊天打發時間。

一九八四年，威廉斯還在人稱「妓女街」的春天街上拉客時，她在路上遇到柯林頓，可是沒有人相信她，她告訴他，她已經懷孕四個月了。威廉斯回憶柯林頓「只是大笑」，他摸著我的肚子說：「小妞，那不可能是我的孩子」。

懷孕過程中，威廉斯跟家人說，這個即將出生的小孩是柯林頓的種，可是沒有人相信她，直到威廉斯在小岩城的大學醫院（University Hospital）生下她的兒子丹尼（Danny）之後，「他的膚色是白的，」威廉斯的姊姊露西兒・波頓（Lucille Bolton）提到這個嬰兒時說：「那時我才開始相信我妹妹，而且丹尼越來越大的時候，他的樣子越來越像州長。」

丹尼只有幾個月大的時候，他母親就因為吸毒和賣淫被關進監獄，波頓變成了法院指定的監護人，丹尼於是跟這個阿姨一起住在小岩城的貧民區。

波頓很生氣柯林頓居然讓他的兒子在這麼貧窮的環境中長大，所以一九九一年她終於到州長官邸去見柯林頓的助理。「他們記下了我的名字和住址，問我一些關於這個孩子的問題，之後他們從來都沒有跟我聯絡過。」

波頓不知道的是，接近州長的人已經聽說他成了一個黑人小孩的爸爸，這些圈內人很清楚柯林頓在小岩城的舉動，其中一人稱之為「性狂熱」。他們跟柯林頓提這件事，他很生氣否認說，他從來沒有見過任何一個叫做露西兒‧波頓的人。技術上，他說的是實話：他沒見過波頓，可是那個聲稱是他兒子母親的女人並不是波頓，而是「波比」安‧威廉斯。

柯林頓的一個保鏢說：「那在小岩城是個公開的秘密，問題是……『她是個吸毒而且有前科的黑人妓女，誰會相信她說的話？』」

可是，兩名獨立調查員個別對安‧威廉斯和露西兒‧波頓進行測謊，結果這兩項測謊的結果都指出，關於柯林頓與威廉斯的邂逅，還有跟他顧問見面的事，這兩個女人說的都是實話。

此外，安的丈夫丹‧威廉斯（Dan Williams）甚至還開車逼近正在慢跑的州長，質問他這個小男孩的事。據丹‧威廉斯說，柯林頓把手伸進運動短褲的口袋，掏出一疊鈔票（大概是想付那天性交的錢），然後把錢從車窗扔到前座，從頭到尾他都沒有停下腳步。

柯林頓和他的每一個發言人從來沒有公開否認，安‧威廉斯一再重覆宣稱他付錢跟她性交，或是柯林頓是她兒子的父親這兩件事。可是這個故事還是繼續進行下去，一部分是因為當地的非裔美籍運動人士羅伯‧麥音塔希（Robert "Say" McIntosh）接手威廉斯的案子，鉅細靡遺的指控都登在小報上。在芝加哥跟民主黨員召開的一場不對外公開的會議裡，被激怒的柯林頓終於反駁說：「聽著，我沒有黑人兒子！」可是，柯林頓還是拒絕提供或許可以證明他所

言屬實的血液樣本。

一九九九年一月，「明星雜誌」（Star）的頭條刊登說，該報取得「波比」安和丹尼‧威廉斯的DNA採樣，把它們跟史塔報告上的柯林頓的DNA分析做比較。「明星雜誌」的編輯宣稱，兩方採樣不符。可是其他的DNA專家反駁說，僅以史塔報告提供的資訊作比對，「不可能」得出任何確定的結論。同時間，丹尼繼續成長，依舊睡在他阿姨的小公寓地板上。

一個傳聞才剛落幕，另一個傳聞緊接著上場。然而，讓親近柯林頓的人既驚訝又高興的是，整個一九八○年代，柯林頓的對手和阿肯色州媒體都沒有聯手調查這些事，柯林頓甚至還有時間嘲弄那個指控他一九七八年在卡美樂飯店強暴她的女人。當瓊妮塔‧布洛瑞克的褐木莊園被評選為一九八四年全州最優良的療養院時，州長寄了一封正式的恭賀信給她。他在信末親筆寫著「我非常佩服你」，布洛瑞克後來說：「讓我背脊一陣涼，我不知道應該怎麼想，他那句話是什麼意思……」

為了贏得愛人們的同情，到了八○年代中期，柯林頓宣稱他太太現在不跟他做愛了。一九八四年，桃莉‧凱爾說：「比爾告訴我，他跟比爾的性生活已經完了，可是意思並不是說希拉蕊沒有跟他一起睡，我認為他的意思是，他不喜歡跟希拉蕊之間的性愛。反正那對他已經毫無樂趣可言，如果曾經有趣過的話……」

如果柯林頓和希拉蕊之間的性關係正處在靜止狀態的話，那麼所有的證據都顯示這比較是他而不是她的選擇。柯林頓夫婦常常忘記，官邸四周到處都是監控攝影機和麥克風。有一天，賴瑞‧沛特森在警衛室，聽到一個監聽器傳來柯林頓和希拉蕊在廚房吵架的聲音，希拉蕊相當清楚地說：「我需要被上，一年不只兩次。」

除了她的憤怒和不滿之外，她的朋友堅稱，這段時間希拉蕊還是非常愛柯林頓。她說：

「比爾和我一直都很相愛，婚姻不完美並不表示你要一走了之。」然而，他們的婚姻邁入第二個十年時，希拉蕊不知道這樣的欺騙行為還會再持續多久。據記者康妮‧布魯克（Connie Bruck）說，「他這段時間的行為深深傷害和羞辱了」希拉蕊，「可是她決心不肯放棄她投注極大心血的婚姻」。

然而，這句話的意思並不是說，她願意壓抑她的怒氣，接受現狀。有一次他在凌晨將近一點的時候醒了過來，打開床頭燈，然後指示警衛室去找她丈夫。據州警說，州長之前並沒有特別交代，如果希拉蕊問他去哪裡了，他們要怎麼說。

慌張中，州警羅傑‧培瑞想到一個答案。他說：「州長開車去兜風了，柯林頓夫人。」

她尖叫：「那個可悲天殺的畜生！」

培瑞開始瘋狂地打電話給柯林頓的眾女友，直到最後找到他為止。

柯林頓說：「喔，天啊，天啊，你最好馬上回來。」

「我說你開車出去兜風，天啊，你怎麼跟她說的？」

柯林頓停好他的白色車子，下車，小心翼翼地推開通往廚房的鋁製紗門。他很驚訝希拉蕊居然就站在那裡，穿著睡袍和拖鞋，靠著廚房的流理台，七竅生煙。

「你他媽的死到哪裡去了？」希拉蕊的尖叫聲遠近可聞。

柯林頓結結巴巴地說了些外面州警聽不到的話。

「媽的，比爾，你還要我忍受這些狗屎多久啊？」

聽到這句話，柯林頓也吼了回去，接下來的十五分鐘，他們口出穢言對罵，目瞪口呆的州

警和負責家務的人員都聽得到。伴隨他們的叫罵聲，還有用力關抽屜、拳頭搥在廚房桌上，以及摔玻璃杯和陶器的聲音。

他們一離開之後，培瑞走進去檢查損壞的狀況。一個碗櫥的門被扯鬆掉了，冰箱的食物散落滿地，到處都是玻璃碎片和破裂的碗盤。

在兩人大吵的時候，八歲的雀兒喜眼睛充滿恐懼，站在她的臥室門外張望。儘管他們對雀兒喜確實關愛備至，可是怒火中燒的時候，柯林頓和希拉蕊往往忽視一個事實：女兒可以聽見兩人的吵架聲。雀兒喜後來跟朋友透露，她父母親尖聲大吵常常讓她覺得很恐懼不安。她告訴一個朋友說：「他們常常互相叫罵，讓我很擔心他們會離婚，可是後來我媽媽告訴我不要擔心，每一對父母偶而都會吵架，那不見得表示他們不再愛對方了。」

雀兒喜很幸運，大部分的小衝突都發生在她去上學，或她父母親去各地訪問的時候，在柯林頓夫妻的婚姻當中，這種小衝突一個禮拜會發生幾次：他們常常在座車後面吵架，一個州警說：「他們會開始丟東西，保麗龍杯、書、報紙、鑰匙，所有他們拿得到手的東西。如果他們不是拿東西往對方身上丟，就是拿東西往我們或隨便什麼人身上丟。」

車子一到目的地，「他們會整理好儀容，然後滿臉笑容，手拉著手走出車子。沒有人會相信一分鐘以前，他們好像要把對方殺了一樣。」

另外有些時候，他們只是一語不發地冷戰。有一次州警羅傑‧培瑞載著他們開了兩小時，「他們沒有跟對方說過一句話」。培瑞也反駁了其他人認為柯林頓夫婦很親近的說法，待在警衛隊七年的時間裡，培瑞說他「從來沒見過他們互相擁抱，我從來沒看過他們接吻，我從來沒看過他們丟過一顆壘球，或是談論家人聚餐的事，每個人都想看到他們一家和樂，可是我

從來沒看過」。

不過，幾乎每個人都親眼見過他們吵架。有一天早上，官邸的工作人員站在旁邊，柯林頓唸完了一段「阿肯色州報」上的報導，希拉蕊為此當場發火，賴瑞‧沛特森說：「我走進官邸，他站在樓梯上面，她站在下面尖叫……她罵他狗娘養的一大堆髒話。」

她發怒的根源是嫉妒，她經常被迫忍受柯林頓在公開活動當中追女人的侮辱，有時候她甚至在場。她常常會說：「拜託，比爾，把你的傢伙收起來，你不能在這裡上她。」

沛特森走進廚房，過去從來不曾對希拉蕊有過負面評價的廚師，現在搖著她的頭，有時候，她說：「那個女人被惡魔附身了。」

當然，柯林頓的脾氣更容易爆發；三不五時，他還是把助理和顧問嚇得半死。有一次他從車子的後座丟出一顆蘋果，啪吁一聲砸在擋風玻璃上。他不只一次翻桌或是一把將桌上所有的東西掃下來。幾年後，州警培瑞親眼目睹，一次他用手機講電話講到怒火上升，而把手機摔到人行道裂成碎片。柯林頓的顧問喬治‧史蒂芬諾普勒斯說，他時常覺得他主要的角色之一就是一大早讓柯林頓大吼一頓似的，對他老闆來說，這個儀式好像具有洗滌的作用。

然而，與希拉蕊起衝突的時候，他的行為又完全不同了，挑起兩人戰火的一向都是她，沒有人記得他親眼見過他先挑釁。就算他多半會吼回去，可是言語攻擊的力道和憤怒程度，也不像對屬下發作那麼強烈。

柯林頓以沈默面對太太嚴詞譴責的情況其實也很常見，一個幕僚說：「她可以一直一直大聲罵他，而他只是滿臉發紅坐在那裡，不發一語，看來起實在滿難受的。」大部分在州長官邸工作的人都跟州警賴瑞‧葛雷高恩（Larry Gleghorn）看法一樣，從柯林頓第一屆州長任期

開始，他就是這對夫婦的警衛之一，他說：「他很怕她。」

或許基於某種原因，對罵的時候，到目前為止都是她比較會動手，一個柯林頓一九八四年的競選幕僚成員說：「她是一流的丟東西高手。」至少有兩次當著幕僚的面，在柯林頓無法回答問題的時候，她拿筆往他身上丟，另外一次丟的是釘書機，而且另外還有一次是丟簡報文件。

卷宗、文件夾還有筆記本，經常在怒火高張的時候被丟到半空中，有時候，在毫無預警的情況下，希拉蕊會把目標對準柯林頓的頭。從房間另一頭用保麗龍咖啡杯打中他的頭部之後，她說：「天啊，比爾，你的反應能力太差了。」

的確，有幾次，希拉蕊跟她的朋友像黛安娜‧布萊爾和卡洛琳‧史達利承認過，她「不懂幹嘛要結婚，如果你不能打一下混戰的話……政治是衝突，婚姻也是……」

她也主張說，當面攤牌比坐視問題發膿潰爛好多了，「婚姻裡頭會出現很多大大小小的事，如果你不當場馬上處理的話，它們可能會淹沒你。」

然而，她越是藉由面對柯林頓的不忠，奮力讓自己不被淹沒，他那些把兩人越拉越下沈的謊言和藉口就越多。儘管他們一天到晚爭吵，可是希拉蕊仍然無法找出真相。迪克‧莫里斯後來說：「如果他不想讓你知道某件事，你永遠都別想從他身上挖出這件事。」

難怪，希拉蕊會痛罵那些近在眼前的目標──那些她懷疑幫她丈夫拉皮條的老實州警。逮到他們在車上或在州長官邸的地盤內抽煙時，她會大發脾氣；痛罵他們體重過重；還有當他們穿牛仔靴時，她也會大聲謾罵。一個州警說她會罵：「我的天啊，你這個狗屎混蛋什麼時候才會記住，牛仔靴不是制服的一部分！」

每當州警提醒她下一個約會快遲到時，跟她丈夫一樣，她也養成了對他們發作的習慣（「滾一邊去！不必你來告訴我什麼時間該走」），然後當他們晚了一個小時才到目的地的時候，卻又因此責怪他們。布朗、沛特森、培瑞以及其他人經常聽到柯林頓和希拉蕊刻薄地抱怨，他們必須跟「鄉下人」打交道，言下之意指的就是他們。沛特森說：「可是希拉蕊的意思真的是這樣。」州警葛雷高恩說：「她是徹頭徹尾的潑婦。」

希拉蕊一再抱怨的重點是，她認為自己的隱私權被擅自侵犯。她不想要州警緊跟在後，而且清清楚楚地這麼跟他們說。一個州警說：「我們都很習慣她的尖叫，『給我死到一邊去』。」他說有一次，她因為達不到目的，曾經想用腳踢他。

葛雷高恩擔心希拉蕊妨礙州警保護州長和他家人的責任，於是要求柯林頓居中協調。州警告訴希拉蕊：「你得自己跟她奮戰」，然後看著葛雷高恩當面跟希拉蕊溝通。州長回答：「就我所知，你是阿肯色州的財產，我們必須盡到保護妳的責任。」柯林頓後來說：「哇啊，我本來以為她會扯掉他的頭。」可是她沒有痛罵葛雷高恩無禮，反而只是不痛不癢地聽著，然後安靜地走開。

葛雷高恩和其他州警要注意的不只是州長一家人，還要留意州長那個想當搖滾明星的弟弟。一九七○年代中期，羅傑‧柯林頓就開始用古柯鹼，而且很快上了癮。到了一九八四年，他一天要吸毒十六次左右，而且為了有錢每天消耗四克毒品，他也販毒。

雖然柯林頓很擔心他弟弟的行為可能會影響他的政治事業，可是小岩城的人也一直質疑州長本人的吸毒問題。小岩城一個有販毒前科的酒保夏蓮娜‧威爾森（Sharlene Wilson）對聯邦大陪審團宣誓作證說，她曾經在她工作的俱樂部裡賣古柯鹼給羅傑幾次。她陳述說，在其他

客人的注目下，羅傑把古柯鹼拿給他哥哥比爾，然後看著他吸食。威爾森宣稱：「柯林頓州長經常吸食古柯鹼。」

還有另外幾個人也有同樣的說法，羅傑一九八四年住過一小段時間的一個小岩城公寓大廈的經理珍・帕克斯（Jane Parks）說，她看到柯林頓經常過來。帕克斯站在B一○七號公寓外面的走廊時，可以聽到兩兄弟個別的聲音，談著他們正在抽的毒品還有他們一起吸食的古柯鹼。

甚至跟柯林頓分分合合的情人莎莉・培珠也說，他們在一九八三年時，在她的小岩城公寓客廳裡，州長從一個香菸盒裡拿出大麻捲煙請她抽，還從一個塑膠袋裡把古柯鹼倒在茶几上。培珠說：「他把所有的吸食器具全攤開，像真正的老手一樣。」

羅傑本人無意間提供了他哥哥吸毒的要命證據。溫泉鎮的緝毒幹員宣稱，他們在一九八四年臥底調查羅傑販毒的活動時，一架隱藏的攝影機拍到他跟一個毒販說：「得幫我哥哥買一些，他的鼻子跟吸塵器一樣。」

在柯林頓是否以吸食大麻與古柯鹼為樂的問題之外，他跟羅傑最大的客戶，野心勃勃的投資銀行家同時也擁有賽馬的丹・拉薩特（Dan Lasater）之間的關係，引起敵友雙方高度的關切。在他為阿肯色州的樁腳和說客舉辦的奢華派對上，拉薩特公開提供古柯鹼給客人使用，他是羅傑最大的客戶。羅傑告訴拉薩特說，古柯鹼的毒販正在「威脅他、他母親和他哥哥」後，這位資本家借給羅傑八千元美金，讓他清償買毒品積欠的債務。在柯林頓力勸之下，拉薩特也雇用羅傑，讓他在佛羅里達州歐卡拉（Ocala）附近的上千公頃賽馬飼養場工作。

但是，羅傑積欠拉薩特的債務遠不及他哥哥多。這位資本家是柯林頓主要的募款人之一，

同時也是他所有競選活動的重要贊助人。因此，曾是公開提供古柯鹼的派對賓客之一的柯林

頓，親自居中斡旋，確保薩克的證券經紀公司獲選承銷價值美金六億三千七百萬的州債券，

這項業務意味著一九八三年到一九八六年間的進帳超過一百七十萬美金。

一九八四年夏天，柯林頓州長接到他弟弟被懷疑販毒的通知，該州及地方的緝毒幹員秘密

錄下羅傑使用和販售古柯鹼的過程。柯林頓第一個衝動是想要某種程度的干擾辦案，或者最低

限度警告他弟弟，藉此破壞警方的誘捕行動。

希拉蕊通通不贊成。柯林頓現在的聲望前所未有的高，不清楚他私生活狀況的選民即將第

三度選他當州長，「可是，你如果干涉調查的話，比爾，」她告訴他：「我們的敵人會利用這

件事來攻擊我們，我們會失去一切。」此外，希拉蕊還主張，這樣一來羅傑可以得到他需要的

專業協助，戒掉毒癮。

柯林頓被希拉蕊說服而不打算營救他弟弟，他通知湯米·古德溫（Tommy Goodwin）警官，

說他不會干涉辦案。州長寫道：「儘管放手處理，就像處理別的案件一樣。」

雖然這可能是歷史上保密最不到家的「秘密」誘捕行動之一，可是柯林頓和希拉蕊在這段

期間跟羅傑談過很多話，但沒有一次警告過他。此外，他們也沒跟維吉妮雅提這件事，因

為知道她一定會警告羅傑溜之大吉。

這些錄影帶是在羅傑一個常客住的公寓中拍到的，他一邊吸古柯鹼，一邊吹噓他「大哥」

的權勢和影響力，還有柯林頓這個常姓，如何讓他能過百萬富翁般的生活，而且覺得這是他應得

的。在吸食古柯鹼的空檔時，羅傑說：「我們比任何你認識的兄弟還要親，你知道，我長大的

時候沒有父親，而他就像父親一樣陪我長大，照顧我一輩子，這就是為什麼我們會這麼親。世

界上沒有一件事他不會為我做……」

當他在一九八四年八月二日被逮捕的時候，最初羅傑否認一切，直到警方給他看錄影帶上的鐵證才認罪。

聽到緊急逮捕的事時，顯然很震驚的柯林頓倉促召開記者會。他說：「我弟弟顯然涉及毒品問題，這個禍害已經像傳染病一樣風行，殘害了全國好幾百萬個家庭的生活，包括我們這個州的很多家庭。」

然後，他跟希拉蕊前往溫泉鎮召開家庭會議研討對策，維吉妮雅後來回憶說，羅傑因為讓心愛的大哥以及母親蒙羞而非常沮喪，揚言要自殺。

羅傑哭著說：「這是我引起的！我可以結束它！」

柯林頓從椅子上跳起來，抓住他弟弟，用力搖著他，大吼說：「你膽敢這麼想！」

一九八四年八月十四日，羅傑不承認犯下六項販毒與密謀違法的罪名，三個月後，就在他哥哥以二比一的得票數再度當選州長的七十二小時以後，羅傑改變他的答辯，承認密謀違法的指控以及一項供應毒品的罪名。

維吉妮雅現在形容羅傑是「藏在二十八歲身體裡的十四歲男孩」，當小岩城的聯邦法院宣布羅傑的判決時，她就坐在柯林頓和希拉蕊旁邊，羅傑被判在德州的渥斯堡服刑兩年。情況原本會更嚴重，聯邦檢察官阿薩‧哈金森（Asa Hutchinson，在後來的一九九九年彈劾柯林頓的審判當中，在美國參議員面前起訴他的共和黨「交涉委員」之一）同意判決結果的交換條件是，羅傑必須為其他毒品案作證，他的證詞導致丹‧拉薩特因毒品罪名被判入獄服刑六個月。

在弟弟被套上手銬帶走之際，柯林頓利用這個時機在法院的台階上發表聲明。州長說：

「我比以往更加堅定決心，盡一切努力掃蕩本州的非法毒品。」

當他們家庭悲劇正在幕後搬演的時候，柯林頓和希拉蕊卻一直不斷獲獎。先是「全國社會工作者協會」（National Association of Social Workers）（Public Citizen of the Year），「阿肯色州民主黨報」封她為該報的「年度風雲女性」，而且「紳士雜誌」（Esquire）選出的二百七十二個「最優秀的新生代」當中，兩人都榜上有名。

可以說羅傑被捕反而對柯林頓的政途有利。他不只讓大家看到他是個掛心弟弟的大哥，而且藉著不干預調查辦案，他還傳遞了一個重要的訊息給毒販，那就是：法律之下人人平等，就算是州長的弟弟也不例外。

貝琪‧萊特堅稱，這一切背後隱藏著真正的痛苦，她說：「就像你所有的惡夢都成真了一樣，」她並且還說，柯林頓夫婦以前碰過的危機「與經歷羅傑‧柯林頓的毒癮和被捕事件的痛苦相比，可說是小巫見大巫，因為那是真實的，那是私人的，而且那是他們所愛的人」。

對希拉蕊來說，這個危機提供她一個機會，在感情的層面上，與柯林頓還有所有柯林頓的家人當面對質。羅傑判決確定前的幾個禮拜，法院命令他接受毒癮的治療。在他的律師凱倫‧巴拉德（Karen Ballard）要求下，開庭時，柯林頓、希拉蕊和維吉妮雅都出席了。

希拉蕊的朋友克莉絲‧羅傑斯說：「對他們來說，那具有不可思議的洗滌作用，希拉蕊真的是第一個坦誠布公的人，說出她認為這個家庭的某些弱點。她很會抓住人的心裡和腦袋裡在想什麼，有時候比當事人更能把他們的感覺說出來，我想她對比爾常常就是這樣。」

這並不是說柯林頓一家，尤其是維吉妮雅，欣然同意了希拉蕊對他們的評價。維吉妮雅願

意承認，為了熬過羅傑酒後的暴怒，她把自己埋在否認當中，創造出一個她可以掌控的幻想世界，她的兩個兒子也是這樣。可是，當希拉蕊暗示她的賭博習慣，可能也是更深一層精神問題的徵兆時，維吉妮雅氣得怒髮衝冠。

不過，克莉絲‧羅傑斯堅稱，希拉蕊認為這段自我分析「對他們來說是一個真正的分水嶺，我想這讓她覺得跟比爾的距離拉近了。」

就算直言不諱的希拉蕊也不敢開口提起她婆婆的其他惡習。愛打情罵俏、愛玩樂的維吉妮雅，是個流連俱樂部、享受好時光的女人，在她們兩人生命中來來去去的男人裡面，沒有一個在性方面稱得上誠實無欺。

如果有的話，實在很難看出來這一切的自我反省對羅傑有什麼影響。甚至在等待判決的時候，柯林頓的弟弟還是帶了一群女孩去州長官邸吸食古柯鹼。

柯林頓經常提到親生父親威廉‧布萊勒早逝對他的影響，說它如何導致他日後的生活方式如此狂熱，好像在跟時間賽跑一樣。可是，他從來沒有仔細想過，他繼父對他心理造成的那些影響，或是設法確定這個家過去的酗酒和家庭暴力，至今如何繼續影響他的行為。

依照他的典型作風，柯林頓熟讀了一打談論酗酒以及酗酒如何影響家人的書。萊特說：「比爾變得非常內省，讀了很多跟互相依賴有關的東西。」讓他最感興趣的想法是，酗酒者的孩子在家面對的是衝突和混亂，成年後他們往往會盡一切可能避免這些事。

套用這個適當的大眾心理學術語，柯林頓跟「華盛頓郵報」說：「人們說我最大的缺點就是厭惡衝突，我覺得部分起因於我總會試著解決問題，因為這是我長久扮演的角色。」

希拉蕊當然一點都不怕衝突；衝突越多，她賺得越多。一九八六年柯林頓試著第四度連任

州長期間，她成了批評的箭靶——大部分的批評指出，很多人認為她在羅絲法律事務所的工作，導致明顯利益衝突。

她因為擔心沒有給公司帶來足夠業務，所以去找她的白水開發公司股東吉姆和蘇珊‧麥克道格，要求他們讓她當「麥迪遜擔保存款與貸款公司」（Madison Guaranty Savings and Loan）的聘僱律師，麥克道格是這家公司的所有人。期間，她代表麥迪遜跟州政府的證券行政長官交涉（幾年後在她白宮的辦公桌上不翼而飛，然後又神秘地再度出現的著名付款記錄，指出她涉及存貸款短少事件的程度）。

希拉蕊也不認為在丹‧拉薩特在伊利諾州的另一個存貸款公司瓦解之後，代表聯邦存款保險公司（Federal Deposit Insurance Corporation）跟這位柯林頓競選經費的主要捐款人，請求現金賠償這件事有何不妥。在羅傑以共犯身份作證後，他們的朋友拉薩特已因毒品罪名入獄服刑，依據希拉蕊交涉完成的和解條款，他最後只付了政府原來要求額度的八成。

當柯林頓的多年來的共和黨對手法蘭克‧懷特指出，在這些及其他衝突之後，柯林頓苛刻地批評他不應攻擊州長夫人，柯林頓說：「法蘭克，別忘了你是在競選州長，不是州長夫人。」

舉行州長大選的一九八六年，雀兒喜開始接受政治的洗禮。六歲的她至少已經聽得懂外界對她父母的一些批評，所以他們想要先讓她有心理準備。因此，她的爸媽扮演柯林頓夫婦的敵人，每天晚上在餐桌上展開操練。他們對這個小女孩侮辱叫罵，磨練出雀兒喜的防衛技巧，讓她越來越堅強。

柯林頓夫婦並不怎麼喜歡這些操練，尤其是他們跟女兒見面的時間非常少，從一開始，他

們就跟所有出外工作的父母親一樣，被同樣的罪惡感攫住，兩個人都不想在雀兒喜的生命中缺席。雀兒喜還在學步的時候，希拉蕊會在州長官邸的後院鋪上一條軟被，希拉蕊說，所以她跟女兒可以「往上看著天空中的雲朵飄動」。

四歲的時候，有人問雀兒喜母親要送什麼禮物給希拉蕊時，希拉蕊回答「人壽保險」。希拉蕊解釋，這個小女孩相信「壽險」會讓她母親長生不老。希拉蕊後來寫道：「這個小小孩想要我永遠活在世上，能夠這樣被愛，不就是活著最大的意義所在嗎？」

從一開始，希拉蕊就刻意訓練雀兒喜的獨立自主和語言能力。當她去各地參訪時，她會寫信給女兒，並堅持要雀兒喜回信給她。卡洛琳．史達利後來回憶說：「她很早熟。」雀兒喜會跟史達利說，她要去取得「免疫力」，而不是說她要去看醫生打針。

還在學步時，直到學會繫鞋帶之後，雀兒喜才被允許穿維吉妮雅送的，鞋帶是魔鬼氈的鞋。希拉蕊回憶說：「當她讓我們看她自己會做的事情時，我很愛看她臉上的得意神情。」當雀兒喜在學校做了一個塑膠珠鍊送她媽媽時，希拉蕊很驕傲戴著這串項鍊出席許多大規模的宴會。手指著這串色彩亮眼的珠串，她得意洋洋地說：「雀兒喜做給我的，我覺得它是我所有首飾當中最漂亮的。」

希拉蕊回憶說：「雀兒喜四、五歲的時候，她開始很愛發問，『妳為什麼一定要去工作？』啊，你心裡升起一陣罪惡感，我不知道有哪個母親出門時不會覺得心痛的。有些時候小孩子會很想要你常在他身邊，情況允許的話，我就會帶雀兒喜去辦公室。她也會去比爾的辦公室，他辦公室有一個角落是她的，那裡有蠟筆和白紙可以讓她畫畫。我常常帶工作回家，等她上床睡覺之後才做。」

每一年的開學日，希拉蕊都要掉一次眼淚。到她九歲的時候，雀兒喜一定覺得那樣很丟臉，所以她要求希拉蕊開學日的時候，不要再陪她去學校了。

雀兒喜一年級的老師莎迪‧蜜雪兒（Sadie Mitchell）記得，希拉蕊給她本人跟州長的電話號碼。她也帶雀兒喜去遠足，並且到學校來幫雀兒喜那一班做科學實驗或是說故事。

可想而知，柯林頓的興趣雖然是真的，但一向都是為了滿足大眾的期望。他總是在辦公室放置一張小孩桌（雖然她很少用到），大聲昭告大眾他早上送雀兒喜上學的次數。他堅持要讓人看到他率著女兒的作幾乎都是州警在做。每次這家人公開露面的時候，都是柯林頓堅持要讓人看到他率著女兒的手。

儘管他們已經盡盡了全力，可是四處奔波的柯林頓夫婦還是很少見到女兒。從一九八○年代中期開始，希拉蕊出席一個又一個的演講、委員會議或募款活動，忙得不可開交；而柯林頓當然更少見到雀兒喜，一九八六年，他剛過四十歲生日不久就當選為全國州長聯誼會（Mational Governors' Association）主席後，聚少離多的狀況更是嚴重。這個聯誼會顯然是躍上全國政治舞台的跳板，他的空閒時間相對就越來越少。

被人問到父親在做什麼時，七歲的雀兒喜回答說：「他去演講、喝咖啡、講電話。」柯林頓每次聽到這句話就會笑，可是這句話背後的現實狀況一點都不好笑。基本上，柯林頓自己的成長過程中沒有實質的父親陪伴，因此他不想被當成是另一個缺席的父親。

每次談到雀兒喜的時候，柯林頓總是一臉得意，很快掏出皮夾，把女兒笑容滿面的近照拿給別人看。每次父女兩人在一起的時候都是手率著手，有時候保母會看到他們在客廳的地板上玩格鬥的遊戲。

可是，關於雀兒喜的健康問題，他還是聽從希拉蕊指示。一九八七年，當希拉蕊接到一通小岩城打來的緊急電話時，美國律師聯誼會（American Bar Association）的依蓮・魏斯（Elaine Weiss）也在房間裡，希拉蕊大聲說：「我不知道，比爾，你有摸她的額頭嗎？我不知道她有沒有發燒，我在芝加哥耶。」

柯林頓確實常常抱怨，他跟心愛的獨生女在一起的時間太少。一九八六年跟柯林頓在小岩城的旅館房間歡度美國國慶日的桃莉・凱爾・布朗寧說：「他從來沒有提過希拉蕊，可是常常講到雀兒喜。我是說，比爾跟我還有別的女人在一起的時間，本來可以跟雀兒喜共度的。」

希拉蕊並不特別擔心柯林頓在雀兒喜的生命中缺席的事，一九八七年，她慫恿他接下全國大選的重擔，她告訴柯林頓，他宣布角逐一九八八年總統寶座的時機終於到了。

柯林頓的政治教母貝琪・萊特並不那麼確定時機已到，可是在希拉蕊的慫恿下，柯林頓的馬前卒被派去愛荷華、新罕布夏、奧瑞岡、加州，以及「超級星期二」主要的幾個州打探政治情勢。一九八七年四月，他首次打進新罕布夏，受到熱烈的歡迎，群眾非常熱情，他因此深信他應可排名在新英格蘭的保羅・松格斯（Paul Tsongas）之後，然後會繼續在南部的州大獲全勝。

後來，他坐在州長官邸的玄關台階上，猶豫著要不要參選時，雀兒喜走過來拉了他的袖子，她說：「爹地，今年夏天我們要去迪士尼樂園玩嗎？」手臂環著這個小女孩，他說：「喔，雀兒喜，爹地可能要競選總統，如果我真的這麼做，那麼我就會非常忙，今年夏天我可能沒有時間放假了。」雀兒喜想了一下，然後笑著說：「那麼，就媽跟我兩個人一起去。」

她當然知道發生什麼事，她本身就是事件的主角。

——隆恩‧布朗談希拉蕊

打給我爸爸，我媽媽太忙了。

——在學校護士設法取得給她阿斯匹靈的許可時，

雀兒喜這麼說

那個男人會在讓她離開他之前先自殺，

其他的誘惑或是存在沒錯，但是希拉蕊才是他一生的真愛。

——貝琪‧萊特

就算對他有益，比爾也不會說實話。

——桃莉‧凱爾‧布朗寧

我告訴你，我退休了。

——每次被朋友問到他是否還在拈花惹草時，

柯林頓就會這麼說

第六章　成為白宮夫婦

他是個姦夫也是個大說謊家，大家都這麼說。更糟的是，他還是個蠢蛋。面對謠傳說他對妻子不忠時，這位年輕又有號召力，還帶著甘迺迪式微笑的民主黨領導人，不但憤怒地否認流言，而且為了證明他的清白，還大膽地讓新聞界跟蹤他的一舉一動。

「邁阿密前鋒報」（Miami Herald）果真就如此行動，幾天後報導說，一位不是候選人妻子的年輕女子在他家度週末，並刊出他與名叫多娜·萊絲（Donna Rice）的金髮妙齡女子，放浪形骸地登上一艘稱作「猴子把戲」（Monkey Business）的遊艇照片為證。一九八七年五月七日，蓋瑞·哈特（Gary Hart）宣布退選。

很諷刺的是，隨著哈特的退出，套一個柯林頓顧問的話說，儘管事實上「比爾讓哈特看起來好像比利·葛瑞姆（Billy Graham）」，柯林頓出馬競選的壓力還是日益加大。讓這個諷刺更形突出的是，在迪克·莫里斯的支援下，希拉蕊更賣力慫恿柯林頓實現他的夢想，參加總統大選。由於阿肯色州的法律有變，州長任期由兩年改為四年，柯林頓的這次的任期要到一九九○年才期滿，因此就算大選落敗，他還可以保住州長的職位，等到一九九二年再捲土重來。

想到柯林頓有希望成為歷史上最年輕的美國總統，甚至比他的偶像甘迺迪總統還年輕時，希拉蕊顯然非常興奮，她在一次幕僚會議時，悄悄跟柯林頓說：「現在，比爾，就是現在！」

就在哈特宣布退選十天之後，柯林頓設法從另一個管道尋求建議：他的童年友伴以及老情

人桃莉・凱爾・布朗寧。兩人再次幽會是在是達拉斯－佛特沃斯機場（Dallas Fort Wroth Airport）的凱悅飯店（Hyatt Hotel），桃莉首次提到她個人以及柯林頓沉溺性愛的話題。

桃莉回憶說：「一開始比爾不肯承認，他就是不懂人怎麼可能『沉溺於』性愛，但是後來我問他，要是有時候他一做完愛，就馬上想離開對方，要是他的婚外性行為會影響他和『典獄長』的性生活，要是性有可能危害到他的事業，那他為什麼非做愛不可……這麼一說他就懂了。」

一點也不令人意外的是，最後那個跟他事業有關的問題，才是柯林頓最感興趣的。他告訴桃莉，很多人對他施壓，要他出來競選總統時，她警告他說，跟共和黨籍的副總統喬治・布希（George Bush）對抗，很可能是「自尋死路」，她還說：「更何況你近幾年的生活實在有太多垃圾了。」

「譬如什麼？」他毫不遲疑地回答。

「拜託你，比爾」她說：「請你嚴肅一點，看看你現在人在哪裡……你實際一點好不好！」

隨後，柯林頓突然間變得有點激動，開始哭了起來。桃莉後來回憶說：「他提到一些事件，問了我一些問題。」

「每個角落都有誘惑，妳怎麼能期望我相應不理呢？」他淚流滿面地問道：「甚至連走在街上都會有人想找我上床。」

桃莉被柯林頓的反應嚇壞了，建議兩人改變話題，可是他卻想繼續談下去，他說：「如果妳可以接受的話，我也可以。」

事實上，據迪克‧莫里斯說，蓋瑞‧哈特策略性的退選，讓柯林頓心裡「極度惶恐」。那年春天到初夏，柯林頓聯絡了全美各地不少的友人和政壇上的熟人，故作輕鬆地提出「性」這個選戰的爭議。他想知道，美國大眾願不願意寬容？通姦如果被證實的話，是否會變成難以克服的當選障礙？還有，只簡單承認有人造成他婚姻的痛楚，是不是就夠了？

他有一度甚至針對「蓋瑞‧哈特事件」，嚴厲拷問「阿肯色州報」的編輯約翰‧羅伯‧史塔，史塔就是讓「狡滑威利」（Slick Willie，柯林頓的本名是威廉）這個詞廣為流傳的人。

史塔問柯林頓：「嘿！你沒有做過那樣的事對不對？」

「不對，我有！」

史塔聽了有點吃驚，他說：「你的意思是⋯⋯在你和希拉蕊結婚之後？」

柯林頓回答：「是啊，你想知道它的細節嗎？」

史塔心裡想：「它？你想知道關於它的細節嗎？而我，」他回憶說：「一輩子都覺得後悔的是，我居然說不！當時我真的沒興趣知道。」

希拉蕊雖然清楚柯林頓對她不忠，可是她根本不了解他不忠的程度有多嚴重。她率先在小岩城為羅德漢一家買了一戶公寓，以便她跟柯林頓在外奔波時，雀兒喜的外公外婆可以就近照顧她。

但是對於柯林頓在一九九八年競選總統的成功機率，貝琪‧萊特並不樂觀。她進行了一項私人調查，搜出一票柯林頓聲稱與他有過關係的女人名單，以及這些關係的發生時間和地點。一把柯林頓傳言中的戀情蒐集成一個檔案，萊特就請柯林頓到她家，兩人坐在客廳裡，在她一一提出每個女人的姓名之前，她懇請柯林頓告訴她，她跟這些女人之間的全盤真相：「我

一定要知道真相，比爾。」名單上至少有一打以上的女人，其中包括珍妮佛‧芙勞爾斯、桃莉‧凱爾‧布朗寧、瓊妮塔‧布洛瑞克、蘇珊‧麥克道格、莎莉‧培珠‧蘭可拉‧蘇利文、黛博拉‧馬希斯，以及前美國小姐伊莉莎白‧瓦德‧葛雷森。他並沒有告訴萊特，除此之外還有無數的一夜情、嫖妓以及強暴瓊妮塔‧布洛瑞克的事。

然後，他們從頭到尾再檢查一次這份名單，從那些跟他有過關係的女人當中，挑出一些三可能為錢或報復心理，而跟報社聯絡的女人，整個過程歷時四個鐘頭。結束之後，萊特的結論是他不應該競選總統，就算不為別的，至少也應該顧及他的妻女。

說服柯林頓是一回事，當希拉蕊發現貝琪‧萊特遊說她丈夫別在那年競選總統時，她馬上指責這位州長的幕僚長越權。對於柯林頓應否參選，這兩個女人吵得很厲害。一次所有路人都很驚訝地看著希拉蕊站在停車場，對著萊特大罵。另外還有一次，萊特衝出州長官邸，怒火沖天的希拉蕊緊追在後。

出於對柯林頓的忠誠，並且真心希望別傷害到希拉蕊，所以萊特並沒有透露她知道的所有事情。就在希拉蕊顯然快要說服柯林頓，將參選計畫付諸實現之際，萊特告訴她說：「如果比爾貿然參選的話，當初發生在哈特身上的事，就會在比爾身上重演。」

希拉蕊繼續追問，要她說出細節，但萊特只說，柯林頓事實上有跟別的女人「見面」，而且是好多個女人。她說：「希拉蕊，是他自己承認的。」

萊特不知情的是，早在五年前，希拉蕊就已經僱了私家偵探伊凡‧杜達收集到一份有八個女人的名單，那時候，在柯林頓一九八二年再度參選州長連任的前夕，杜達調查過她丈夫了。名單上多數的名字希拉蕊都不搭都是柯林頓無論晝夜任何時刻，曾經偷偷溜出去相會的女人。

理，她不相信杜達拿得出足夠的證據，證明柯林頓與其中六個女人確實有染。在這八個女人當中，她只接受柯林頓可能跟桃莉‧凱爾、布朗寧以及珍妮佛‧芙勞爾斯上床的事實。

據另一個柯林頓的幕僚觀察：「你很難用天真形容希拉蕊或萊特，萊特當然以為希拉蕊應該知道比爾不忠的事，只是她不確定她到底知道多少，或者她會有何反應。」

事實上，萊特根本無法預期希拉蕊的反應。她沒有表現出對她丈夫的憤怒，反而看著貝琪，問她說：「誰會發現呢？這些女人全都是垃圾，沒有人會相信她們。」

但是萊特不肯改變立場，堅持蓋瑞‧哈特在「猴子把戲」上的醜聞揭發之後，這樣做的風險太大了。柯林頓自己的行為，把他自己弄得不堪一擊。萊特說：「現在不是時候，情勢不對，布希太強了，比爾一定得等下一次才行……」

七月十五日，在小岩城的艾塞西爾飯店（Excelsior Hotel）舞廳中，擠滿了採訪記者、攝影小組及政黨支持者，等著聽阿肯色州州長柯林頓宣布，他將參選美國總統。相反的，在希拉蕊的伴隨下，柯林頓走上講臺，強忍著淚水，道出了驚人之語。

他解釋說：「我需要一些與家人共處的時間，也需要有個人的時間，雖然我們有時候都忘了政治人物也是人，但是他們真的是。在競選總統時，無論我或是其他候選人唯一應該做是，提出政見。這樣才能激起民眾的熱情和信心，贏得他們的選票，不管他們是住在威斯康辛、蒙大拿還是紐約。然而，我需要重新調整那一部分的生活；此外，我之所以決定這麼做的更重要原因是，這次的競選活動想必會對我女兒造成一定程度的影響。我唯一能獲勝的方法……就是從現在開始一直到結束，都時時刻刻在四處拜票，而且希拉蕊也得這麼做。」

「我看過很多小孩在這樣的壓力下長大，很久之前我就跟自己承諾說，將來如果我有幸能

有一個孩子的話，絕不讓她在納悶自己父親是誰的環境下長大。」

希拉蕊拭去了一行淚，他繼續說：「我們的女兒現在七歲，她是我們在這個世上最重要的人，也是我最重要的責任，為了要打一場勝利的選戰，我和希拉蕊兩人都必須離開她好一陣子，這對她或對我們都不好。我的理智說往前衝吧，可是我的心卻告訴我：『現在對你並不適合』，在我內心深處，我知道現在不是我參選的好時機。」

跟柯林頓的其他朋友一樣，「阿肯色州時報」（Arkansas Times）的麥克斯・布蘭特利似乎很想相信，柯林頓之所以突然放棄他畢生的夢想，為的是有更多時間陪伴家人。布蘭特利談到這個突如其來、意想不到的轉變說：「很令人震驚，而且聽來很感人……好像是個自我犧牲的決定。」

警覺到柯林頓只要稍微露出他是被嚇退的樣子，日後想角逐白宮寶座的話，註定會失敗，所以希拉蕊盡其所能，讓它看起來好像是她唆使柯林頓，不要參加一九九八年的大選。她說：

「我想要跟我丈夫共進晚餐，想去看電影，想跟我的家人一起度假，我想要我丈夫回歸家庭。」

柯林頓承認那是個痛苦的決定，他跟一位記者說：「要我放棄它，真是令人非常難過。」

他參觀雀兒喜一場壘球比賽時，刻意營造出家庭重於政治的表象。他望著遠方，跟他的朋友麥克斯・布蘭特利說：「你知道，一個人的生命中，特別是政治人物的生命中，有沒有你過去所做的一切都被遺忘的時刻呢？」

正當她丈夫在私底下不斷自責時，希拉蕊卻是怒火中燒。不全然是因為她丈夫對她不忠而已──這已是他們婚姻生活中痛苦但還可以忍受的部分，而是到頭來，他的不忠終於毀了他們

的夢想。

快到她四十歲生日的時候，希拉蕊仔細回顧她跟柯林頓在一起的日子。一位在柯林頓第一任州長任內結識他們夫婦的友人說：「她覺得徹底被羞辱和背叛，每次說到這段的婚姻，總有一層障礙擋在她跟其他事情的中間。就我所知，她真的不跟任何人談比爾的女朋友。可是當他們必須退出一九八八年的大選時，她首次被迫要面對他拈花惹草的行徑，這件事傷她傷得很深。」

七月十五日的驚人聲明發表之後，柯林頓與希拉蕊吵架的次數越來越多，而且越來越激烈。有史以來第一次，希拉蕊發覺她丈夫不只與一兩個女人上床而已，而是差不多一打，甚至一打以上。而且她本人比誰都要清楚的是，她的老頑固向來不肯使用保險套。

一個律師朋友說：「當然啦，想到可能被感染性病或愛滋病毒，她一定嚇死了。他居然以她的健康作賭注，這只會加重整個的背叛感覺了。難以想像比爾到底在想什麼……」在那之後不久，希拉蕊要求她丈夫去做愛滋病的篩檢。

她有理由擔心她丈夫可能感染致命的性傳染病，而且他最後確實中獎了，根據一個宣稱見過柯林頓病歷資料的人說，他得過一次性傳染病；一旦柯林頓的病歷被全盤公開的話，他的總統之路可能會很波折。過去幾年來，顧問們常慫恿這位充滿活力的年輕候選人公布他的病歷資料，以證明他非常健康，可是這個主意總被柯林頓神秘兮兮的打發掉了。

桃莉‧凱爾‧布朗寧說：「我相信全美有好幾千個的女人，會因為看到這些病歷資料而鬆了一口氣，一次就知道她們是否感染了任何傳染病。」

得知他的愛滋檢查結果是陰性反應時，希拉蕊真的是鬆了一口氣。柯林頓也是，愛冒險和

愛說謊的雙重惡習，讓他完全忽視感染愛滋病或其他傳染病的可能性。

可是，希拉蕊不會這麼輕易就原諒她丈夫。有一次，柯林頓的兩個幕僚在州長官邸的客廳等候時，樓上的怒罵跟砰然關門聲響徹四周，只聽希拉蕊清晰可辨的聲音壓過一切說：「你這個混蛋，我是為了雀兒喜才留下來！」

的確，好幾個柯林頓的密友都相信，要不是為了雀兒喜，柯林頓和希拉蕊早在一九八七年就離婚了。桃樂絲‧羅德漢說：「希拉蕊的日子很不好過，」她跟一個朋友承認她女兒的婚姻「問題嚴重，她撐得很辛苦，可是我知道為了雀兒喜，她會去做她認為對雀兒喜最有利的事。」

柯林頓後來告訴一個密友說，他也考慮過在四十歲時離婚，並且退出政壇。更明白地說就是，不在一九八七年競選總統是他自己的決定，一個由於他的好色行徑不得不然的抉擇，這個決定促使他重新評估自己的人生。他有點虛偽地說：「如果必須變成加油站服務員，才能誠實過日子，能夠看著鏡子裡的自己，我就真的準備那樣做。」

這時候，柯林頓也決定為了雀兒喜，繼續維繫他們的婚姻。他開始驕傲地在日曆上圈出表現「乖巧」，沒有對希拉蕊不忠的日子。

希拉蕊很喜歡引用約翰‧甘迺迪建議如何對付敵手的名言：「不要抓狂，要討回公道。」有很多報復的方法可以取代離婚，其中之一就是以其人之道還諸其身。

自從希拉蕊在一九七七年加入羅絲法律事務所以來，據公司一位秘書說，她跟文森‧弗斯特表現得「像一對戀人」。每天下午她會晃去他的辦公室，吃他放在抽屜裡的開心果。他們的律師同事艾咪‧史都華（Amy Stewart）說：「是她要他把零食放在他辦公室裡的，這樣她才

不會變胖。」

過去幾年來，朋友、公司同事、合作的助理及幕僚，都目睹了文森和希拉蕊明朗化的戀情。布朗、賴瑞‧沛特森以及其他受命保護柯林頓一家的州警也聲稱，柯林頓一離開官邸，文森就會「準時」出現，前來安慰希拉蕊。經常是到隔天凌晨，他才會離開官邸。

布朗說：「希拉蕊和文森深深相愛，我看到他們緊緊相擁、熱吻、用鼻子愛撫對方——你懂了吧。」漸漸的，這樣的會面變得非常公開，以至於希拉蕊的朋友都懷疑她是不是在跟柯林頓暗示什麼。州警說，他們也目睹了這對情侶在大型宴會上，以為沒有人看到的情況下，擁抱和偷偷摸摸親吻，甚至在等紅綠燈的時候也是。

弗斯特經常被人看到在公共場合愛撫希拉蕊，即使在她的生日舞會上有柯林頓陪同時也不例外。在小岩城一家名叫「艾洛特」（Alouette）的餐廳舉行的生日宴會上，希拉蕊和羅絲法律事務所的同事卡洛琳‧哈柏（Carolyn Huber）慢慢走到酒吧說悄悄話時，沛特森正坐在吧檯。

沛特森說，弗斯特走去洗手間的時候，「繞到希拉蕊背後，用雙手捏著她的臀部，然後他對我眨個眼，並給我一個ＯＫ的手勢。」回來的時候，哈柏剛好背對著他們，文森的一隻手放在希拉蕊的胸部，又跟我打了同樣的ＯＫ手勢。

希拉蕊咯咯地笑說：「喔，文森，喔，文森……」

另外一次，布朗提到，有一天晚上他跟著柯林頓一家人、文森和莉莎‧弗斯特，還有他們的朋友麥克（Mike）和貝絲‧庫特（Beth Coulter），走出一家餐廳的時候，看到了一個畫面，讓他非常「驚奇」，布朗說：「文森捏著希拉蕊的背、吻著她，然後跟我使眼色，而且就

在他們前面，比爾跟莉莎也是互相毛手毛腳。」

一九八七年，希拉蕊和文森的戀情愈演愈烈，希拉蕊叫州警載她到羅絲法律事務所位於希伯泉（Heber Springs）這個山間度假小鎮裡的一座僻靜木屋。布朗和其他人說，他們常常在裡面待了好幾個鐘頭以後才出來，她跟布朗坦白說：「有些婚姻當中沒有的東西，你必須在婚姻之外才找得到。」

吉姆‧麥克道格後來說：「每個人都知道希拉蕊和文森的事，可是，比爾現在實在沒有立場反對，不是嗎？」

一年後，柯林頓和希拉蕊跟以往一樣，再次把婚姻問題「置之不理」，準備讓柯林頓展開他邁入全國大選的第一步。柯林頓熱心支持麥可‧杜卡奇斯（Michael Dukakis）競選總統，此刻這位前任麻薩諸塞州州長有了提名的獨占權，在亞特蘭大的民主黨全國大會上，柯林頓受邀在他觀禮的黃金時段發表提名演說。

結果，這個政治生涯中不可多得的機會，卻成了一場十足的災難。首先，杜卡奇斯的陣營在原來的講稿上畫蛇添足，搞得既冗長又乏味。後來，在柯林頓演說的時候，屋內的燈光一直沒有調暗，而且杜卡奇斯的議員領袖命令代表們，每次候選人的名字出現時，都要大聲喝采。即使沒有人可以聽到柯林頓的聲音，他還是繼續他的演講，每次候選人的名字大叫「解僱」並噓他下台。三大新聞網的新聞報導人員怨聲連連，但柯林頓仍以平板的聲調，發表了長達三十三分鐘的沉悶演說。

貝琪‧萊特提早搭機返回小岩城，深信會議上慘不忍睹的演說，已經毀了她老闆的前途。在一場會促召開的幕僚會議中，萊特崩潰了。

但是柯林頓夫婦在好萊塢的朋友——電視節目製作人哈利‧湯瑪森和琳達‧布拉德沃斯‧

湯瑪森想到一個可以扭轉乾坤的方法。他們去找強尼‧卡森（Johnny Carson），這位每晚在

脫口秀節目中拿柯林頓糟糕透頂的表現開玩笑的主持人，建議他請這個倒霉的阿肯色州州長上

節目。

過了八天以及無數的冷嘲熱諷（「他的成功大得跟維克龍（譯注：Velcro，即魔鬼氈的

品牌名）保險套一樣」，「美國公共衛生局局長剛剛證實，柯林頓是個幫人解決睡眠問題的密

醫」）之後，柯林頓首次登上「今夜現場」，在節目中挪揄自己，立刻讓卡森及其廣大的觀眾

群轉而支持他。到了他在樂隊指揮寶克‧薩佛林森（Doc Severinsen）的邀請下，技巧生疏

地用薩克斯風吹奏「夏日」（Summer time）這首樂曲時，柯林頓的事業一夕之間再度復活了。

記者約翰‧史塔寫道：「在他薩克斯風柔和的音色中，『浴火鳳凰』比爾‧柯林頓在週四晚上

的全國聯播電視節目中，從政治灰燼底下死而復生。」

不過，他對杜卡奇斯陣營從一開始就任由這樣的災難發生，仍然有揮之不去的怨怒。從這

時候開始，柯林頓就用「那個可恨的希臘小人」稱呼這位一九八八年民主黨的掌旗手。

到了一九九○年，在過去十二年當中，柯林頓已經坐鎮阿肯色州議會長達十年之久。套句

迪克‧莫里斯的話說，他是「既無聊又煩躁」，渴望未來兩年能夠全力投入總統大選。

在同時，希拉蕊為了累積家產拼命工作，除了在很多客戶跟州政府都有生意往來的羅絲事

務所的工作之外，她還是零售業龍頭沃賣特超市（Wal-Mart）以及全國性酸奶酪連鎖企業TCBY

的董事會成員。（雖然柯林頓當州長的年薪不過三萬五千美元，而且希拉蕊在法律事務所的薪

水也是最近才增加到十萬美金，可是不知道為什麼，柯林頓夫婦截至一九九二年為止申報的現

金和債券淨值，居然高達九十三萬一千元美金。）

柯林頓原本不太情願第六度參選州長，可是莫里斯提出了一個有力的論點：如果他在一九九二年再度敗給布希的話會怎麼樣？莫里斯指出，柯林頓大概就得離開公職了，而且等到一九九六年再度參選角逐白宮寶座時，他的政治事業可能已經「疲軟不振」了。

等的有點不耐煩的希拉蕊開玩笑說：「最好下定決心，比爾，你如果不參選的話，我就要出馬了。」事實上，希拉蕊可能代夫出征競選州長的謠言，已經傳得滿天飛，他們兩個都很希望大家盡量傳播這樣的八卦。

被人問到這件傳聞的時候，柯林頓回答說：「她會是個稱職的州長，我不打算代她發言，這不關我的事。」可是，她如果真的參選呢？他說：「那就會大大地影響我個人的決定。」

在莫里斯慫恿他第六度出馬競選州長的壓力之下，柯林頓宣布他真的要參選，讓每個人都跌破了眼鏡，其中包括顯然很失望的希拉蕊。這一次，她決定要在她丈夫跟洛克斐勒基金會政策分析師湯姆‧麥克雷（Tom McRae）對決的初選中，扮演比以往還要更積極的角色。

在州議會廳召開的一場記者會上，柯林頓的對手麥克雷在批評現任州長的政績時，偶爾指著一幅有關柯林頓的漫畫，畫中的他一絲不掛，雙手拘謹地放在胯下，標題是：國王沒有穿衣服。

突然間，領口別著柯林頓徽章的希拉蕊不知道從那兒冒出來（「我只是進來拿點東西」），開始痛罵麥克雷。她大叫：「你真的要知道答案嗎？湯姆！別再提了，湯姆……少煩我！」

雖然希拉蕊對外宣稱只是碰巧遇到記者會，可是早在前一天的策略會議中，她就已經提議

要當面跟他對質。她說：「如果我跟他吵的話，一定會引起媒體的注意，可是不見得會顯示你很擔心選情，這件事只會被說成是，你老婆在表現她對老公被人攻擊的憤怒而已。」

州長的太太跟州長的對手之間的辯論，正如希拉蕊預期，登上了阿肯色州的報紙頭版。接下來的幾個禮拜，她一再否認這次的對質是經過事前的精心策劃，矢口否認到，連她在跟麥克•雷做所謂「即興」的辯論時不時參考的筆記，也是她碰巧帶在身上這種話都說出口了。馬瑞迪斯•歐克雷說：「比爾•柯林頓缺少的不只是胸中的熱情，還少了鋼鐵般的骨氣……他總是派希拉蕊出馬幫他做骯髒無恥的事。」

儘管有了這混淆視聽的宣傳，希拉蕊聰明的詭計還是不足以扭轉柯林頓低落的選情；有一度柯林頓看起來好像連黨內的州長提名選舉都贏不了，就在這時候，柯林頓更出名的活火山脾氣再度爆發。他對著莫里斯咆哮：「是你要我參選的，可是你卻忘了我、不管我、一點都不關心我！你背棄了我！我再也不要聽你的狗屁話！你毀了我！你毀了我！」

莫里斯回答：「我不需要忍受你的惡劣態度！」就在他奪門而出的時候，柯林頓偷襲了他。接下來到底發生什麼事，各有不同的說詞。據莫里斯說，柯林頓從背後抓住他，莫里斯一跤摔倒在地。另一個目擊者，競選總幹事葛羅莉亞•卡柏（Gloria Cabe）則聲稱，柯林頓打了莫里斯一拳，讓他摔到地板上。

甚至在希拉蕊攙扶莫里斯站起來之前，柯林頓就已經開始懇求他…「不要走，對不起，不要走。」莫里斯甩頭走人，希拉蕊急忙追了出去。

希拉蕊說：「請你原諒他，他的壓力太大了，他不是故意的，他覺得很抱歉，他太累了……他很重視你，他需要你……」

莫里斯還是留下來了，而柯林頓最後也輕易地贏了初選和大選。但這不是莫里斯最後一次被柯林頓「喪失理智的火爆脾氣」掃到，狂暴的程度讓莫里斯很快幫柯林頓取了一個別名……

「猛獸」。

一九九○年的競選州長期間，柯林頓在一場辯論會中被問到，是否有意做完整個州長任期。他回答：「那當然。」

一九九一年五月八日，比爾・柯林頓在小岩城的艾塞西爾飯店舉行的「州長施政品質研討會」上發表了一篇演說。當州長即將進入舞廳演說時，他留意到在接待處值勤的一個年輕女子。二十四歲的她名叫寶拉・寇本（Paula Corbin）（不久後她便嫁人而改稱寶拉・瓊斯），兩個月前，阿肯色州工業發展委員會（Arkansas Industrial Development Commission）以年薪一萬零二百七十美金剛聘請來的秘書。寶拉跟她的朋友兼同事潘・布雷卡德（Pam Blackard）正在發名牌和文件的時候，她看到柯林頓正在回答記者問題，她說：「我抬起頭來，正好撞見他盯著我看。」

幾分鐘過後州警丹尼・弗格森（Danny Ferguson）走到桌子前，彎身跟寶拉說：「州長說，妳讓他情不自禁。」

過了不久，大約是那天下午的兩點半左右，弗格森回來塞給她一張寫著房間號碼的紙條說：「州長請妳去他房間聊聊天。」

她問從頭到尾一直坐在她旁邊的布雷卡德：「妳想我應該去嗎？」

布雷卡德說：「去看看他要什麼，然後馬上回來。」

寶拉上樓去見柯林頓，她後來解釋說，因為她「從小被教導要對人有信心，特別是大名鼎

鼎的人物，你知道……州長耶！況且，被召見也是一種榮耀。」她也期盼跟他見面可能有機會找到一份更高薪的工作。

她進去州長的商務套房，房間裡只有一張沙發但沒有床，兩人短短聊了幾分鐘，然後，寶拉說，柯林頓就抓起她的手，把她拉向他，寶拉把手抽回來，往後退了幾英呎。

但是，就跟他對付布洛瑞克的方式一樣，柯林頓仍然繼續逼進。她回憶說：「他開始把我往他身上拉，想要吻我，我就倒退，你知道，我往後退。」

柯林頓說：「我很喜歡妳頭髮披在肩上的樣子，」手在她大腿上慢慢往上移。「我喜歡妳的曲線。」然後彎身想再吻她。

寶拉反抗說：「你在做什麼？」再度抽身。此時，因為擔心柯林頓下一步不知道會有什麼舉動，她往後退得更遠一些，一直談著希拉蕊想讓他分心。有一段時間這一招似乎滿管用的，於是寶拉坐到最靠近門那一邊的沙發上。

柯林頓問她：「妳結婚了嗎？」

「我有一個固定的男朋友。」

然後，州長從房間另一頭走向她，在她旁邊的沙發上坐下來時，他把褲子的拉鏈拉開，然後拉下長褲和內褲，露出他勃起的陰莖，命令她：「親它」。

震驚的寶拉從沙發上跳起來，走向門口。她大叫：「我不是那種女人，聽著，我該走了……」

據寶拉說，柯林頓仍然坐在沙發上，公然撫弄他自己的陰莖，說：「好吧，我不想逼妳做任何妳不想做的事。」

然後他站了起來，拉上褲子，並且說：「以後妳如果因為離職而有困難的話，就叫丹尼馬上打電話給我，我會幫妳處理。」

正當寶拉走到門口時，柯林頓的音調突然間一變，嚴厲地說：「妳是個聰明人，這件事只有妳我知道。」

布雷卡德說，寶拉回到樓下時，「步伐很快而且還在顫抖」。心煩意亂的寶拉流著眼淚，隨後開車到另一個朋友黛博拉‧貝藍婷（Debra Ballentine）的辦公室，告訴貝藍婷剛才發生的事。寶拉說：「我不相信我會蠢到上樓去見他，我不相信我居然那麼笨……」

就在她丈夫繼續追求其他女人的時候，希拉蕊正積極想辦法因應柯林頓終究要面對的不忠指控。在一次與核心顧問召開的秘密會議當中，出席人員包括媒體顧問法蘭克‧葛利爾、小岩城的律師布魯斯‧林德樹以及民意調查專家史丹利‧葛林伯格（Stanley Greenberg）。會議中，柯林頓再次問道，如果只承認他對婚姻「造成傷害」是不是不夠。結果每個人，特別是希拉蕊，都認為應該夠了，她設法穩住自己的情緒，沈著地用「這些關於柯林頓的謊言」這句話，草草結束這個話題。

就像他在一九八三年宣布再度參選時做過的，柯林頓藉由先發制人的公開道歉，避免到時被批評得體無完膚。他的第一次測試是在「史柏林早餐會」（Sperling Breakfast），這個早餐會是由「基督教科學監督者」（Christian Science Monitor）這份刊物的資深專欄作家高德夫瑞‧史柏林二世（Godfrey Sperling Jr.）發起的一個華盛頓慣例。這些隔週舉行一次的非正式聚會，讓候選人或現任公職人員有機會討好一些全國頂尖的政治記者。為了強調他的婚姻很穩固，柯林頓帶著希拉蕊一同前往。早餐會快結束的時候，有人終於

鼓起勇氣提出柯林頓玩女人的傳聞時，柯林頓話中帶刺地說：「羅馬帝國沒落的時候，他們感興趣的也是這種事。」他承認他的婚姻「並不是很完美，或是全無問題，可是，我們對目前的狀況很滿意，而且我們相信彼此應該負起的義務，我們打算未來三十或四十年仍然要繼續相守，不管我是否要競選總統……我想那樣應該……」

他下結論說：「已經夠了。」

希拉蕊確信他們已經解決了不忠的爭議，所以她把注意力轉向另一個既麻煩又瑣碎的問題：柯林頓跟對阿肯色州的選民承諾過，他會做完剩下的州長任期。那年夏天，在她的建議下，柯林頓花了一整個禮拜的時間四處巡迴演說，一鎮又一鎮地傳遞他因為不能信守承諾而心情鬱悶的訊息。回到小岩城之後，他宣布說，阿肯色州的居民懇求他參選總統，因此，他準備成立一個考察委員會，調查他獲選為總統候選人的可能性。

到了夏天結束的時候，州長官邸內的緊張氣氛顯而易見。一九九一年勞動節那天早上，希拉蕊坐上她藍色的卡特拉斯轎車（Cutlass）離開州長官邸，可是不一會兒這部車就又高速駛回，煞車的聲音尖銳刺耳。據賴瑞‧沛特森說，州警們一邊衝出來一邊在想「一定是出了什麼可怕的差錯」。

她質問道：「他媽該死的旗子在哪裡？我要他媽的旗子他媽的每天在他媽的日出時刻升起！」

希拉蕊不知道的是，柯林頓已經在九月底動身去把另一個鬆掉的繩結綁緊。瓊妮塔‧布洛瑞克這位在一九七八年被柯林頓強暴的女人，正在參加「全州療養院基準研討會」的時候，被喚了出去。走到外頭，她很驚訝地發現柯林頓站在階梯旁邊等她，他拉起她的雙手握在自己手

中，說：「瓊妮塔，我對過去做的事感到非常抱歉，我已經不是以前的我了，我能做什麼來補償妳呢？」

混身顫抖的瓊妮塔‧布洛瑞克把手抽了回來，回答說：「下地獄去吧！」然後拔腿就走。

那天晚上，她跟她丈夫和一些親密的朋友提到這個怪異的會面，強烈質疑他的動機。

幾天後，他們有了答案。一九九一年十月三日，幾千名群眾聚集在南北戰爭前建築的舊州議會廳前，柯林頓當著他們的面，發表了他準備了一輩子想要發表的演說。他宣布：「今天我們站在一個新時代的起點上，這個競選活動不是為了總統頭銜，而是為了未來，為了值得一個政府為他們爭取權益，但是卻被遺忘了的勤奮美國中產階級。」

演說結束時，擴音器大聲放送著弗利伍德‧麥克的歌曲「別停止想明天」（Don't Stop Thinking About Tomorrow），柯林頓、希拉蕊和雀兒喜擁抱在一起，對著歡呼的群眾揮手。

父親、母親和女兒全都熱淚盈眶。維吉妮雅也不例外，她還沒跟自己的兒子說，動過乳房完全切除手術一年之後，她的乳癌又復發了。預料情況並不太樂觀，可是她打算等到兒子安然進駐白宮之後才要告訴他。同時，維吉妮雅會利用她以前教兒子的消憂解愁技巧，「用想像的心靈盒子封住」她不久於人世的事實。

稍後，在舊議會廳的小型接待會上，柯林頓站在前頭，帶隊迎接前來祝賀的支持者，直到一張熟悉的臉蛋出現在他面前。雀兒喜握著她的父親說：「恭喜，剛才的演說很不錯，州長先生。」沒多久，她家裡正在發生的巨大變化，終於打擊到了這位有風度的十一歲小女孩。她企盼地告訴一位記者：「我希望它不會改變任何事情。」

第一次在柯林頓夫婦的臥房見到希拉蕊開始，喬治‧史蒂芬諾普勒斯一直深信，在她丈夫

的政治前途上，希拉蕊扮演著至關重要的角色。當時柯林頓站在一旁，沒有意識到他只穿著內褲，希拉蕊親切地跟他們這位年輕莽撞的競選副總幹事寒暄一番之後，馬上質問他一堆與即將到來的初選有關的問題。

可是，早在初選開始之前的一九九一年十一月，他們就面對了第一宗的性醜聞：超級名流花痴「甜美康妮」漢姆麗抖出了七年前柯林頓挑逗她那天的事。可想而知，柯林頓對此事的說法不同於漢姆麗的版本。他聲稱是她自己在飯店大廳，走到他面前，拉下她的比基尼上衣說：

「你覺得它們看來怎麼樣？」

坐在他競選活動的專機「長角一號」（Longhorn One）上，談起這段故事的時候，柯林頓心情很愉快。可是，坐在他身旁的希拉蕊看不出來這有什麼好笑的，她冷靜地說：「我們必須消滅她放出來的風聲。」

史蒂芬諾普勒斯後來吹噓說，他說服了一個有線電視新聞網的夜間新聞編輯不要報導這件事，因而成功阻止了第一樁「波霸事變」（bimbo eruption意指胸大無腦的女人出面披露她跟柯林頓之間的性關係）繼續蔓延。那天晚上，希拉蕊和柯林頓從聖安東尼奧他們下榻的飯店打電話跟他致謝，可是卻沒有人提到這個惱人事實：漢姆麗接受測謊，而且過關了。

接下來的那個月，柯林頓利用各種機會，宣傳希拉蕊是他的選戰秘密武器。他跟支持群眾說：「買一送一！多了一個價格不變！」他們跑遍全國各鄉鎮發表演說，涵蓋健保到教育的各種議題時，他很清楚的表示，柯林頓太太會完全不同於以往任何一位第一夫人。他說：「如果我當選了，這將是史無先例的伙伴關係，遠超過法蘭克林・羅斯福和伊莉諾。他們兩位都很偉大，可是卻不在同一個跑道上。」「如果我當選了，我們會跟以前一樣合作無間。」希拉蕊表示

贊同，她笑說：「如果你們投我丈夫一票，我就順便奉送，這是買一送一的特價優惠。」

一九九二年一月十六日，兩人共同的自信面臨了嚴重的打擊。「明星雜誌」刊載了一篇報導，指控柯林頓跟五個阿肯色州的女人有婚外情。其中包括芙勞爾斯、前美國小姐伊莉莎白‧瓦德‧葛瑞森以及前阿肯色州小姐蘭可拉‧蘇利文。

一九九〇年競選州長期間，前任州政府官員賴瑞‧尼可拉斯（Larry Nichols）控告柯林頓毀謗時，這個傳聞第一次出現。柯林頓聲稱，曾任阿肯色州開發金融公司（Arkansas Development Finance Corporation）行銷部門主管的尼可拉斯，因為打了六百四十二通未經授權的電話，幫尼加拉瓜反對組織（Nicaraguan Contras）募款而被解雇。可是，尼可拉斯在訴狀上宣稱，他是因為知道太多柯林頓盜用公款養好幾個小老婆的事，才會被迫離職。在尼可拉斯的控訴中被提到這五個女人，都否認她們跟柯林頓有婚外情，結果這個傳聞就銷聲匿跡，柯林頓再度當選州長。

柯林頓再度以漠不關心的態度回應「明星雜誌」報導中的指控，可是一個禮拜之後，一月二十三日清晨六點，史蒂芬諾普勒斯從華盛頓（現在改稱雷根）國內機場打電話給選戰顧問詹姆斯‧卡維爾（James Carville），告訴他芙勞爾斯的說詞變了。在新一期的「明星雜誌」上，珍妮佛承認她跟柯林頓的十二年戀情，而且她還有兩人電話交談的錄音帶為證。

再一次，柯林頓好像一副事不關己的怪樣子，坐在他的競選活動專機上，安靜地讀著「林肯的施政過程」（Lincoln on Leadership），前往新罕布夏。當史蒂芬諾普勒斯跟卡維爾猜測他們的候選人與芙勞爾斯之間，到底發生什麼事的時候（「十年前在車內口交？一夜情？還是兩夜情？」）他們有所不知，「明星雜誌」首次登出這件事的那一天，柯林頓已經打過電話給

芙勞爾斯。他在波士頓一家飯店擁擠的大廳內，用公共電話撥了這通電話，離美聯社記者和福斯電視台的新聞小組只有幾碼之遙。史蒂芬諾普勒斯後來寫說：「他怎麼會這麼笨？那麼自以為是，他難道想要被逮到嗎？」

一個電視台的記者堵到他之後，直截了當問他是否有過外遇，柯林頓說：「就算有，我也不會告訴你。」至於芙勞爾斯，他則謊稱：「『明星雜誌』的指控不是真的，她顯然是拿了錢才改變說詞。」不過幾個月前，他才在小岩城跟他的安全人員吹牛說，珍妮佛可以「從花園的水管裡吸出網球來」。

柯林頓的競選幕僚很快就發現，掌控全局的人不是他們的候選人，而是希拉蕊。有幾次，不管是在亞特蘭大的募款活動中，還是在聖路易斯拜票時，柯林頓都會用公共電話打給希拉蕊，要她給點意見。每一次，希拉蕊不只誓言會支持他，而且還會幫他擬定策略，摧毀控方的信用。

為了轉移對珍妮佛·芙勞爾斯醜聞的注意力，柯林頓趕回阿肯色州處決因殺害警員被判有罪的瑞基·雷·瑞克特（Ricky Ray Rector）。做過腦葉切除手術的瑞基·雷並不知道他將被注射致命毒劑處死，在他吃過有牛排、烤雞、豆子、山核桃派和櫻桃汽水的最後一餐之後，他說他要留下一半的派「晚一點再吃」。然後他花了九十分鐘的時間，協助死刑執行官找他自己身上的血管。

就像他曾經引用聖經經文解釋，為什麼他相信口交不算通姦，柯林頓也跟史蒂芬諾普勒斯說，死刑並不違反基督教義。柯林頓曾經問過他的牧師，確定聖經上的「汝等不可殺人」，真正的意思是「汝等不可謀殺人」。柯林頓也了解到，拒絕延期處決心智缺陷的瑞基·雷，可以

展現他對法律秩序這個議題的態度，跟任何一個共和黨員同樣強硬。

「夜線」節目不斷跟柯林頓夫婦施壓，想要訪問他們，可是都被希拉蕊明智地回絕了。節目主持人泰德‧寇培爾（Ted Koppel）是個打破沙鍋問到底的人，對於芙勞爾斯這個議題，絕不會讓他們一語帶過就算了。所以他們接受哥倫比亞廣播公司收視率最高的「六十分鐘」節目訪問，面對它在超級杯足球賽之後的廣大觀眾群。

柯林頓夫婦的政治前途端看他們在「六十分鐘」節目裡的表現而定，而且這一點他們自己也很清楚。訪問原定於那個星期天早上，在波士頓的麗池卡爾登酒店（Ritz-Carlton）套房內拍攝，前一晚與顧問們緊急會商時，柯林頓和希拉蕊都斬釘截鐵地說：柯林頓不會承認有外遇，就這樣。

隔天早上，訪問開始之前幾分鐘，一排燈架從上面掉下來砸在地板上，幾乎打到希拉蕊，她一陣跟蹌退到柯林頓的懷裡，停在那裡差不多一分鐘，才開始就位接受訪問。哥倫比亞廣播公司採訪小組的一個成員說：「這件事非常戲劇化，而且還有點感人。」

「六十分鐘」特派員史提夫‧克洛夫特（Steve Kroft）對希拉蕊的印象，比對柯林頓還要深刻。他說：「她掌控一切，希拉蕊比他強硬而且更嚴格，同時她比較擅於分析。在他犯過的錯誤當中，他習慣不考慮話說出口之後的後果，我想她也知道這一點。她會等上十秒鐘才發言，如果腦中閃過的念頭讓她覺得不太妥當的話，還沒有人知道她在想這件事之前，她就先把它消除掉。」

柯林頓夫婦比較慶幸的是，克洛夫特的訪問方式，讓柯林頓得以否認他與芙勞爾斯之間的關係，而且不需技術上的說謊。克洛夫特說，珍妮佛聲稱她跟柯林頓有十二年的戀情。柯林頓

回答：「那個說詞是假的。」言下之意是，那段戀情沒有持續十二年之久。

克洛夫特問柯林頓是否「斷然否認與珍妮佛‧芙勞爾斯的關係」，柯林頓回答：「之前我已經說過了，她也是。」再一次，柯林頓言下之意承認的是，他以前已經否認過這件事而已。

不過克洛夫特繼續追問：「你曾經說過，你的婚姻有問題……這句話是什麼意思……意思是有外遇嗎？」此時面無表情坐在柯林頓旁邊的希拉蕊，終於開口說話了。她說：「我想，正在看這個節目的觀眾，沒有一個人能夠舒舒服服坐在這張沙發椅上，細談他們生命或婚姻中發生過的每一件事。我認為在這個國家，我們如果不讓別人保有個人隱私的話，是件非常危險的事……我們要說的就是這些了。」

除了義憤填膺之外，希拉蕊還因為說了下面這段話，而冒犯了一位鄉村音樂的傳奇人物：「我之所以坐在這裡，不是因為我像譚美‧魏內特（Tammy Wynette）歌曲當中那種依偎在老公身邊的小女人。我坐在這裡是因為我愛他、尊敬他，我以他個人以及我們共同經歷過的事為榮。你知道嗎？如果各位覺得這樣還不夠的話，那就算了，不要選他好了。」

柯林頓抓住機會暢談他對家庭的想法，以及家庭對他的意義。他說：「要是我們早在三、四年前就放棄婚姻的話，或者說，我們已經離婚的話，沒有她和雀兒喜，我就不會是今天的我了，甚至連一半都不到。」

柯林頓後來說，他和希拉蕊、雀兒喜一起看「六十分鐘」節目。節目結束時，十一歲的雀兒喜轉頭跟他們說：「我很慶幸我的父母親是你們兩個。」

在納胥維爾（Nashville）看完這個訪問後，譚美‧魏內特馬上坐下來，一口氣寫完一封義憤填膺的信給希拉蕊。她寫道：「柯林頓夫人，妳已經侵犯到喜愛那首歌、為數好幾百萬的

男男女女，我相信妳也冒犯了所有鄉村音樂的忠實樂迷，以及每一位不靠別人幫忙而『自食其力』踏進白宮的人。」

察覺到冒犯像軍隊一樣龐大眾多的魏內特歌迷是個嚴重的錯誤時，希拉蕊很快出面道歉。

她說：「我不是故意要傷害譚美・魏內特本人，我自己本身也是鄉村音樂迷，如果她覺得我傷害到她的話，我願意為此致歉。」

在「六十分鐘」的訪問中，柯林頓和希拉蕊看起來好像一對忠貞的伴侶，同心協力克服某些艱難（要不就是有點神秘的）婚姻障礙。不過，這絕不是最後一次，在整個選戰過程中，希拉蕊經常要面對跟她婚姻有關，以及她有時候為什麼會含糊其詞的種種問題。希拉蕊承認：

「我一向很願意解決所有的難題，我們之所以會有困難的時刻，是因為人一旦工作過度，脾氣就會有點暴躁。婚姻之所以會有不順的時候，是因為你跟家庭成員之間有問題，就跟我們一樣。這種壓力很大，各種各樣的事情都會發生，而且我認為公開談論這些事並不恰當，我不相信全盤招認這類的事，因為就我個人觀點看來，當你公開跟陌生人談論這些問題的時候，你已經破壞了這段關係的基礎。我們從來不跟家人或朋友談這種事。這是我們的作風、我們的生活方式，我想這也是多數人的生活方式。」

英國電視記者大衛・佛洛斯特（David Frost）問柯林頓和希拉蕊，是否真的討論過離婚時，她一時說溜了嘴。她說：「不是很認真的，」然後發現了自己的語病，「不是，不是……我的意思是……」

後來證明「六十分鐘」的正面效果並沒有維持多久。隔一天，珍妮佛・芙勞爾斯在一場全國轉播的記者會上，播放了她跟柯林頓對話的錄音帶。

在其中一卷錄音帶上，柯林頓談到他打算報復一個對外洩漏他婚外情的政敵。柯林頓說：

「我們把這些話塞回他們的屁眼裡，我知道他說過，我只是想要讓他的屁眼撐破！」在另外一卷帶子裡，珍妮佛問柯林頓是否計畫要競選總統。她說：「你可以告訴我啊！」那種沙啞的聲音肯定是他沒錯，柯林頓回答：「我是想啊！可是我不想因為這件事而遭殃。」

「目前為止，我看不出來他們能怎麼中傷我，如果他們手上沒有照片證明我跟……如果沒有人說什麼的話，他們就什麼也沒有了。就算有人說什麼，他們有的也不多。」

一九九一年九月二十三日，芙勞爾斯問他要怎麼應付「愛管閒事」的記者。「如果他們利用這個來打擊你的話，你說沒有就好了，然後日子照過。他們不能對你怎麼樣……他們一定會想改變它，可是如果大家都僵在那裡，他們就什麼都不能做，他們不能，除非有人說『是的，我做了。』不然他們沒辦法刊登那件事。」

在他要芙勞爾斯不能透露她曾跟他說過在州政府找份工作這件事時，柯林頓的語氣聽起來格外堅定。賴瑞‧沛特森宣誓作證說，柯林頓打電話給州政府的官員威廉‧蓋地（William Gaddy），請他幫忙引薦芙勞爾斯時，他正好在州長的座車內（一個勞資爭議協調小組後來裁決，芙勞爾斯當時受雇於州政府職業安全部門時，資方曾經給予她不當的優惠待遇。）柯林頓告訴珍妮佛：「如果他們問妳有沒有跟我談過這件事，妳可以說沒有。」

毫無疑問的，這確實是柯林頓的聲音，他從來沒有否認過這些錄音帶的真實性。事實上，他還馬上拿起電話跟馬利歐‧庫奧摩（Mario Cuomo）道歉，因為他在錄音帶裡的一些話，暗示這位義大利裔的紐約州長與組織犯罪集團有關聯。（粗心大意到不可思議的是，柯林頓還跟一些人說，參議員艾德華‧甘迺迪笨得離譜，連「叫妓女過橋都不會」。）

希拉蕊在南達科他州皮耶鎮（Pierre）的飯店房間裡，被有線電視新聞網播出的這幕奇景弄得狼狽不堪。他跟芙勞爾斯對話結束時，說了句「再見，寶貝」，聽到這句話，她第一次有這種被人在臉上打了一巴掌似的畏縮反應。希拉蕊打電話給柯林頓，平靜地等他解釋。

柯林頓自信地說：「希拉蕊，有誰會相信這個女人，每個人都知道，有錢能使鬼推磨。」

事實上，「明星雜誌」據說付了超過十萬美金給芙勞爾斯。她仍然保持相當平靜地說：「不是每個人都知道這檔事，比爾，那些不認識你的人會說：『你幹嘛還跟這個人說話？』」

不要緊，現在最重要的是找出對策。所有參與選戰的人都指望著希拉蕊，而她自己也知道。希拉蕊不把這件事看作是她丈夫一長串背叛行為中的另外一條罪狀，反而把她的憤怒指向一貫不變的方向──他們在右派陣營裡的敵人。

前往另一個造勢地點的航程上，她思索著：「如果我們面對陪審團的話，我會說：『芙勞爾斯小姐，一九九○年六月瑞比特市（Rapid City）就馬上打電話跟柯林頓和他在波士頓的幕僚兜著走。」她一抵達瑞比特市（Rapid City），就馬上打電話跟柯林頓和他在波士頓的幕僚會商，她要他們採取攻勢，抨擊共和黨，當然報社也不能放過。這就是典型的希拉蕊，羅絲事務所的同事湯瑪斯·馬爾斯（Thomas Mars）說她「可以用她舌頭割掉你的心」。

史蒂芬諾普勒斯後來提到希拉蕊這通電話時，說：「那真是鼓舞人心，要是她支持她老公的話，那麼我們也是。」

可是對希拉蕊來說，越來越嚴重的羞辱仍然在背地裡造成了傷害。有一次，她跟多年好友，羅絲法律事務所的辦公室經理卡洛琳·哈伯透露：「讓人傷透了心，媒體根本不相信你會有感覺，他們肯定也不相信聖經。」

一九九二年一月底在華盛頓，她坐在民主黨全國委員會的講臺上，挖苦該會主席（也就是未來柯林頓政府的商業部長）隆恩‧布朗。這時，有線電視新聞網的主持人賴瑞‧金開始獨白：「已經十點鐘了，希拉蕊，妳知道比爾‧柯林頓現在在哪裡嗎？」

她打趣的說：「他正和他生命中的另一個女人在一起，他的女兒雀兒喜。」柯林頓的確是跟他女兒雀兒喜，一起參加小岩城基督教女青年會舉辦的父女舞會。

有一個人聽了之後並不覺得好笑，那就是布朗。因為在華盛頓有個傳得滿天飛的謠言說，柯林頓正在追求布朗二十五歲的女兒崔西（Tracey），她是洛杉磯的一個辯護律師。

柯林頓確實出席了在小岩城舉行的基督教女青年會父女舞會，可是在一月三十日，他把雀兒喜丟在東尼奧的一家旅館跟「漂亮女孩」——他的多年情婦桃莉‧凱爾‧布朗寧約會。就像他重複不斷地跟珍妮佛保證說，她是他生命中唯一的（另一個）女人一樣，他也說服桃莉，「明星雜誌」上的報導還有芙勞爾斯的說詞，都是他的政敵炒出來的新聞。

「報導沒有一件是真的嗎？」

「漂亮女孩，當然沒有啊。妳知道妳是我唯一的愛，永遠的愛。」桃莉相信，那個他老是稱之為「典獄長」的女人，連上榜的機會都沒有。

第二天早上，柯林頓回到新罕布夏，桃莉接到一通「明星雜誌」編輯打來的電話。對方告訴她：「比爾不能跟妳談，驚惶失措的她試著聯絡柯林頓，卻被一口回絕說他不能跟她說話。如果妳不這麼做的話，我們會毀了妳。」

但是他要妳否認整件事，如果被一口回絕說他不能跟她說話。如果妳不這麼做的話，我們會毀了妳。」

桃莉頓時楞住了，「你是說比爾想要毀了我？」

對方斬釘截鐵地告訴桃莉：「妳要是不否認那件事的話，我們會毀了妳。」

桃莉確實步步為營地制止了「明星雜誌」的報導，可是柯林頓徹底背叛她，讓她氣炸了。

幾天後，羅傑在凌晨一點鐘從洛杉磯打電話給她，開始誘導式的詢問桃莉。她很快就發現，二十年來早就知道柯林頓跟桃莉相戀的羅傑，正在盜錄他們的對話。漏洞是：羅傑一再以「我哥哥比爾」稱呼柯林頓。每個認識羅傑的人都知道，不管是跟毒販或是直接和州長本人談話，他會用一種方式，而且只有這一種方式稱呼柯林頓，那就是⋯對於羅傑，他一直都是「大哥」（Big Brother）。

這位有希望成為總統的男人並非只在陸地上跟女人私通，據登上柯林頓競選專機——長角一號波音七二七客機的目擊證人說，整個總統大選期間，柯林頓經常對空服人員毛手毛腳、戲弄，要不就是做出其他性騷擾的舉動。

早在第一次登上長角一號四處造勢之前，柯林頓的偏好就已人盡皆知。擁有「特使一號」（Express One）這架飛機的公司接獲指示，只可挑選公司最吸引人的金髮美女擔任飛機上的服務人員。被選上的有三位女人：黛柏拉·胥芙（Debra Schiff）、安琪拉·菲爾斯（Angela Fields）和克莉斯蒂·赭琪兒（Cristy Zercher），負責服侍飛機上一百名左右與柯林頓夫婦同行的幕僚、安全人員和記者。

一九九一年聖誕節前夕，第一次搭乘這架飛機的航程中，柯林頓登上舷梯，跟這三個女人自我介紹。他驚呼⋯「哇！這真是棒極了！他們做了什麼，去外面請來模特兒嗎？」

第一個晚上，柯林頓在機艙的小廚房內，把赭琪兒逼到角落，他說⋯「我真的會迷失在這雙藍眼珠裡。」

她回答：「噢，謝謝你。」她說，從那時候離開後，他總是「站的好近，近到肩膀都會互相碰觸到」。顯然，跟空姐的親密接觸連她們全都在場時也會發生，據另一個柯林頓競選專機的空服員希拉‧史瓦琪娜（Sheila Swatzyna）說：

：柯林頓喜歡「疊羅漢」，想試看看飛機上的小空廚或洗手間裡一次可擠進多少人。

赭琪兒以宣誓般的口吻，說出發生在長角一號上的事。她聲稱柯林頓一再地說「我們應該私奔到百慕達」，同時他還抱怨說赭琪兒、菲爾茲、和胥芙都不跟他住同一家旅館。其實這不是意外，而是希拉蕊特別交代他丈夫的助手，一定要幫柯林頓和所有空服員訂不同的旅館。希拉蕊也清楚指示，不能被人拍到空姐跟柯林頓一同走下飛機，甚至是走在跑道上的照片。另一個空服員說：「我們必須在飛機上等，直到柯林頓坐上他的禮車，而且真的開走了以後，我們才可以離開。」

赭琪兒說，她還有其他女人跟他在一起的時候，「幾乎沒有談過政治或甚至是天氣，通通都是性、性、性」。

赭琪兒很驚訝的是，柯林頓有一個從來不鎖廁所門的習慣。有一天晚上，她不小心打開了盥洗室的門，看到他站在裡面，褲子的拉鏈是開的。

他一副理所當然的樣子說：「咦，妳何不乾脆進來，把門關上？」

赭琪兒說了聲抱歉，但她很快發現他不是在開玩笑。「噢，不！別擔心……任何時候都沒關係，進來把門關上。」

柯林頓似乎有意要嚇壞飛機上這三個女人，在珍妮佛‧芙勞爾斯醜聞威脅到他的選戰時，他還拿這件事開玩笑。一天空服員們正在傳閱「閣樓雜誌」上一篇專訪珍妮佛的腥羶文章時，

赭琪兒說柯林頓「好像很愉快」。他要每個人從「閣樓雜誌」那篇文章當中，挑出最喜歡的片段，胥芙勞爾斯描述柯林頓對口交相當「內行」這段話時，他一臉得意，咧嘴笑著點頭說：「一點也沒錯，那是我最愛做的事情之一。」

不過赭琪兒聲稱，柯林頓在長角一號的非禮之舉，不只是動口而已。當安琪拉‧菲爾斯在廚房拍照的時候，柯林頓竄到赭琪兒身後，從後面抓住她，把自己的身體住她身上貼，還捏住她的一個乳房。他問道：「感覺如何？」菲爾斯當場楞住而沒有拍照。

據赭琪兒說，最過份的事件就發生在距離希拉蕊咫尺之遙的地方。這位候選人的妻子有她自己的行程安排與計畫，所以不常跟柯林頓一起搭乘長角一號。可是在一次連夜從紐約飛往加州途中，希拉蕊和柯林頓躺下來睡了，赭琪兒這時踱到飛機前頭，坐在離柯林頓夫婦大約六英尺的彈簧椅上。

就在那時候，柯林頓丟下希拉蕊走上前來，坐在這位容貌清秀的空姐旁邊。他說：「告訴我，妳所有的事。」

赭琪兒回答：「我的生活很無聊，你不累嗎？我們今天忙了一整天，你怎麼還不睡覺？」

「不，我就想坐在這兒……」然後他把手搭在她的右肩上。這時，據赭琪兒觀察，希拉蕊不但睡著了，而且還鼾聲大作。

起初，他還雙手交叉。「我只要躺在這兒放鬆一下，」說著說著，就漸漸挨近赭琪兒，「妳來負責說話，告訴我關於妳個人的事。」

她聽話照辦。赭琪兒一邊談，柯林頓一邊開始用左手揉搓她的左胸。她說就在那時候，「我只能完全停止講話，那就像連吞嚥都很困難。」她後來說，她很害怕希拉蕊突然醒過來，

當場發現她丈夫正在做的事。

柯林頓要赭琪兒繼續談談她的人生故事，所以她開始講她那兩次失敗的婚姻。

他問說：「性生活好嗎？性生活好嗎？」她有點猶豫不想回答時，他不斷追問想知道答案：

「性生活好嗎？」

在那四十分鐘的過程中，柯林頓一直玩弄著赭琪兒的胸部。最後，黛柏拉‧胥芙走過來，

看到赭琪兒瞪大眼睛，一臉驚慌的樣子。胥芙告訴柯林頓：「我真的覺得你在你自己的椅子上

會比較舒服。」

不像赭琪兒，胥芙顯然不覺得柯林頓的行為有何不妥之處。她通常只會咯咯地笑著跟人報

告說：「你一定不相信他剛才說的話，他真是壞。」

在一場即興的空中派對之後，柯林頓跟胥芙停下來休息一下，當攝影師溜過來拍照時，他

們正好坐在一起。起初，沒有意識到攝影師在場的柯林頓，在她對著麥克風廣播的時候，撫摸

她裸露的膝蓋及大腿內側，直到他發覺到有人在拍照，才把手收回來，困窘地微笑。

胥芙經常告訴別人「沒有任何事是我不會為他做的」，她的忠誠為她贏得的獎賞是，在白

宮西廂（West Wing）擔任櫃檯接待員的工作。在那裡，他們的特殊友誼得以持續發展。

從她幾次搭乘長角一號時的無禮態度可以推斷，希拉蕊很可能對某些記者稱為「比爾的飛

行後宮」心存懷疑。希拉蕊不想認識這些空服員，也很少跟她們講話。

根據赭琪兒的觀察，柯林頓夫婦之間的關係並沒有好轉。沒有彼此共享的溫柔時刻，沒有

擁抱或偷偷親吻，也沒有笑聲，只有冷靜地分析討論競選策略。

過了幾年，繼寶拉‧瓊斯控告當時的總統性騷擾之後，關於競選專機上究竟發生了什麼事

的謠言開始流傳之際，人們也開始提出了一些問題。為柯林頓排難解紛的布魯斯‧林德樹打電話給赭琪兒。她記得當時林德樹緊張地問：「他們想知道什麼？他們想知道柯林頓有沒有在飛機上調情嗎？妳有告訴任何人任何事情嗎？」

那一刻，赭琪兒告訴後來承認打過這通電話的林德樹，她不曾跟任何記者說過長角一號上發生的事。林德樹要她，如果她真的跟記者聯絡的話，「只提正面的事情」。

差不多同時間，警察接到赭琪兒樓上鄰居打電話報案說，聽到有人闖進她的公寓裡。檢查之後，赭琪兒發現她的現金、珠寶首飾及汽車鑰匙都沒有被動過。可是更仔細檢查過後，她發現衣櫥被打開了，有一件物品被偷走了：一個盒子，裡面有她的日記，以及大多數在柯林頓競選專機上拍的照片。

一九九一年跟柯林頓吵了一架之後，貝琪‧萊特被及時誘回柯林頓的陣營，成立她所謂的「真相特搜小組」（Truth Squad），目的在鎮壓「波霸事變」。真相特搜小組會先決定，哪些女人可能會給柯林頓製造麻煩，然後收集這些女人的相關檔案。當複雜的離婚過程、私生子、不當的金錢往來、墮胎、上癮惡習，以及其他從她們過去挖掘出來，讓人難堪的細節被當作對質籌碼時，這些女人當中有很多可以輕而易舉被說服，乖乖保持沉默。

為了達到那個目的，白宮請來了在舊金山執業的私家偵探傑克‧帕拉迪諾（JackPalladino）和珊卓拉‧蘇勒蘭（Sandra Sutherland），挖掘有可能出面指控柯林頓的那些女人的過去。他們設法找到這些問題女人的熟朋好友，暗中破壞她們的信用，或是散播謠言，攻訐她們的品行。

最典型的例子就是莎莉‧培珠，一九八三年跟柯林頓有過一腿的前阿肯色州小姐。帕拉迪

諾找到一個願意向培珠提出負面聲明的遠親，然後在這個親戚的許可之下，把他的名字電話告訴媒體。由於這件事以及其他要讓批評柯林頓的人閉嘴的強硬戰術，結果主流媒體完全不理會幾個女人出面坦承的說詞。據一個「華盛頓郵報」的記者觀察，「這個方法看來很管用」。

儘管在長角一號上，希拉蕊可能不太情願表現她對柯林頓的愛意，可是當他的健康因為疲乏不堪的造勢活動而亮起紅燈的時候，她真的是很難過。她經常大聲跟詹姆斯‧卡維爾抱怨，說他沒有好好照顧她丈夫，所以他老是感冒或喉嚨痛。她告訴卡維爾：「比爾累了，他需要休息，我為這件事打電話給你，我不打算再打電話給你，我要你現在就辦好。」

雖然珍妮佛‧芙勞爾斯醜聞確實讓民意調查指數短暫下滑，可是未能顛覆選情。不過，柯林頓一九六九年寫給荷姆斯上校，感謝他「幫助我免於被徵召」的信一披露，險些達到那個效果。

「華爾街日報」刊登了一則柯林頓據稱逃避徵召入伍的報導之後，他因為嚴重咳嗽和發燒，回到小岩城的家中跟流行性感冒症狀對抗。希拉蕊在州長官邸的東廂會議室召開緊急會議，討論柯林頓的民意調查支持率下滑二十個百分點令人憂心的問題。她提到九天後在新罕布夏舉行的初選：「我們要卯足全力奮戰！我們要像在阿肯色州那樣奮戰，如果這裡是阿肯色州的話，柯林頓，你就會上足所有電臺的節目，你會巡迴所有的鄉鎮拜票。在新罕布夏，他們不認識你，可是他們和阿肯色州的人沒兩樣，我們必須奮戰，這才是關鍵所在。」

接下來的幾年一直不斷重演的場景中，希拉蕊設法激勵選戰人員的士氣。她提到九天後在新罕布夏舉行的初選：頓設法說服自己，共和黨才是問題的根源，而不是因為自己的過去回過頭在糾纏他。用拳頭重擊自己的膝蓋，大吼大叫（「他媽的該死的中產階級減稅害死我了！」）的柯林

芙勞爾斯醜聞以及逃避徵召的爭議，並沒有讓柯林頓的選情一敗塗地，可是有一度看起來希拉蕊反而可能是禍因。

柯林頓在他的競選專機內名副其實調戲禍水時，希拉蕊則忙著抵擋來自各個角落的攻擊。與希拉蕊在羅絲事務所工作有關的問題，讓沈寂已久的利益衝突爭議再度受到人們的注意。再來是白水事件——白水土地開發以及麥迪遜擔保存貸款公司倒閉事件的總稱。希拉蕊和比爾很快指出，他們實際上在白水交易中損失了六萬八千九百元美金，以此作為他們不曾企圖從任何非法或不當交易中牟利的明證。

更意味深長的是，因為柯林頓夫婦聯名競選，希拉蕊首當其衝成了輿論攻擊的箭靶，甚至被比喻成艾薇塔·裴隆（Evita Peron）。一個共和黨員抨擊說：「我們最不想要的是像馬克白一樣的第一夫人。」她的宿敵理察·尼克森說：「希拉蕊好發議論，音量之大，讓人聽不到比爾的聲音。你要的是一個聰明的老婆，可是不要太聰明。」

有時候，在他們高度吹捧的伙伴關係中，看起來希拉蕊確實是處於支配的一方。當柯林頓在「超級星期二」初選大獲全勝，以及再度在伊利諾州勝選時，希拉蕊看起來幾乎是把她丈夫推到一旁，假藉介紹的名義，發表了長篇大論、煽動人心的勝利演說，而在這時候，真正的候選人卻是極不耐煩地在一旁等待。

希拉蕊在芝加哥「嗡嗡蜜蜂」（Busy Bee）咖啡廳歇腳的時候，她發表了一段未經準備的言論，笨拙地回應批評者的問題，結果成了她多年以來揮之不去的陰影。她說：「我想我本來也可以待在家裡，烤烤餅乾，喝喝茶，可是我決定要追求自己的專業，在我先生成了公眾人物之前，我就已經投入的專業。」

希拉蕊這番失言，被詮釋成對各地家庭主婦們的指控。這之後，柯林頓的民意調查指數急劇下滑，嚴重到卡維爾跟民意調查專家史丹利·葛林伯格馬上在一九九二年四月整理好一份備忘錄，主張希拉蕊應該改變形象。

卡維爾和葛林伯格說，核心團體與民意調查顯示，絕大多數人都認為希拉蕊「追求權勢，比起南西·雷根有過之而無不及，她被視為『掌控一切』。置情感、小孩和家庭於不顧，只是一味地專注在事業和權力上」，從一開始就證明這只會讓政治上的問題更形嚴重。」這份詳盡備忘錄的結論是，希拉蕊應該看起來更「慈祥、散發母性光輝」一點，並且提議辦各式各樣經過事先策劃的活動，包括「與一群朋友同時出現，讓希拉蕊可以開懷大笑，玩點模仿的小把戲」以及「比爾和雀兒喜在母親節獻給希拉蕊意外的驚喜」，同時也建議柯林頓，帶全家人一起去度假，而且最好是去迪士尼樂園或迪士尼世界。

聽取了備忘錄的建議，希拉蕊立刻收手。兩個月後重新出現的她，穿著淺粉紅色系、藍色系和黃色系的衣服，從頭到腳看起來都是端莊、傳統、不具威脅性的候選人之妻。現在她致力於剪綵、拜訪醫院，與兒童一同拍照。隱私一向受到嚴密保護的雀兒喜也被抓出來亮相，藉此強調希拉蕊是個愛心媽媽。

只要一有機會，希拉蕊就會撇清說，在她丈夫的行政部門裡面，她不會接掌任何正式的職務。他承諾說，他不會指派任何內閣職位給她，而她則強調，即使他真的給了，她也不會接受。那時候，他們兩人都還不曉得，依據甘迺迪總統任命親兄弟鮑比為司法部長之後通過的一則法令，這種提拔親戚的舉止是被禁止的。

在「國際仕女服飾工作者聯盟」（International Ladies Garment Workers Union）的會

議上，希拉蕊展現了她駕馭縫紉機的本事。在阿肯色州孔偉鎮（Conway）一所高中裡面，有個學生問她會扮演什麼樣的角色，希拉蕊答說：「我要成為白宮內的兒童代言人。」她跟賓州拉賽爾大學（LaSalle University）的學生說：「此刻我生命中最重要的就是我的女兒，雀兒喜。」

芭芭拉・布希曾經對她丈夫的媒體顧問羅傑・艾爾斯（Roger Ailes）說：「我會做所有你要求我做的事，但是我不會去染頭髮、改變我的穿著或是減肥。」廣為人知的，兩人當中較為獨立的希拉蕊，卻很樂意去做那些事，她告訴柯林頓：「所有能讓我們當選的事，我都會做。」

那年六月，為了加州的初選抵達洛杉磯時，希拉蕊在柯林頓的朋友，琳達・布拉德沃斯・湯瑪森以及另一個在好萊塢的阿肯色州人，奧斯卡得獎女演員瑪麗・史丁柏根（Mary Steenburgen）的協助之下，為她的轉型添上最後一筆。首席髮型設計師之一的克里斯多芬（Christophe）把希拉蕊頭髮剪短了五英吋，再次染上顏色，這回是深一點也豔一點的「如蜜般的金黃色」。幫湯瑪森的熱門電視劇集「塑造女人」（Designing Women）設計服裝的克利夫・查理（Cliff Chally）幫她挑選了一整櫃合身洗練的設計師套裝和洋裝，希拉蕊開玩笑說她只有一條規則：「不要南西・雷根的紅衣服」。在試穿衣服的過程中裹著飯店浴袍的她，最後出現時已有一櫃子女性化，又兼具流行典雅的精緻服裝。

在民主黨全國大會期間，全國的焦點都集中在紐約，希拉蕊把握機會，彌補因她粗心（就算是真心）的「茶與餅乾」論調所造成的傷害。她接受了來自「家園雜誌」（Family Circle）的一個挑戰，與當時的第一夫人芭芭拉・布希比賽烘焙餅乾。希拉蕊滔滔不絕地說：「朋友都

說我的餅乾食譜比較接近民主黨，因為我用的是植物油不是牛油。」這時候戴著珍珠項鍊和絲絨髮帶的她，就像一個金髮的少棒聯盟隊員。在同一篇訪問中，她還形容自己「像老式的愛國人士，我會在七月四日這一天，當孩子們在腳踏車車輪綁上皺紋紙時，流下眼淚，所以這是……好像……很不可思議，對我來說別具意義。」

雖然她的餅乾事實上是由一位朋友的廚師烘焙的，可是希拉蕊還是贏了比賽。「紐約時報」一篇關於她的餅乾比賽的文章，秀出了緹琶‧高爾（Tipper Gore）與煥然一新、不咄咄逼人的希拉蕊，在沃爾都夫－阿斯多利亞（Waldorf－Astoria）飯店內享用下午茶。

一九九二年七月十六日，希拉蕊身著粉黃的絲質套裝，仰慕地注視著她丈夫在麥迪遜廣場花園「代表逐漸被淡忘的勤奮美國中產階級大眾」，接受了民主黨的總統提名。希拉蕊興奮地拉著柯林頓的競選夥伴亞爾‧高爾之妻緹琶‧高爾手舞足蹈，柯林頓後來說，這個場景讓他聯想到，兩個「一九六〇年代模仿嬉皮的少女，拾回失落的青春」。

對柯林頓夫婦來說，那是大張旗鼓的一天。幾個鐘頭之前，以第三黨候選人身份認真發動競選攻勢的德州億萬富翁羅斯‧培洛特（H. Ross Perot），宣布棄權退出選戰。此舉對民主黨而言，至少在目前是一劑強心針。

喋喋不休談著餅乾食譜，嚴肅宣稱她是「打從心底以家庭為重的人」，這樣子的希拉蕊全是為了迎合大眾而作秀。一個高階助理說，私底下她「基本上掌控一切」，每當她看到他搖搖欲墜時，她就會拿出對策或是精神訓話，用盡任何能讓每個人重回軌道的方法」。至於她應付反對黨的方式，「希拉蕊是隻母獅子，保護她的地盤和夥伴，她有天生的殺手本能，適者生存世界裡的『適者』」。她說過的每一件事情幾乎都暗示那是『至死方休』或『你死我活』之類的

事」。因此，希拉蕊把柯林頓的競選總部稱為「作戰室」（The War Room）。

身為選戰統帥，希拉蕊絕不寬待任何人，連她丈夫也不例外，她總是譴責他對部屬不夠嚴格。在紐約的黨內初選期間，有一天早上，史蒂芬諾普勒斯走進他們下榻的飯店客房時，看到希拉蕊「站在餐桌旁，高高在上地用手指著他的臉，那時他正把一口早餐麥片塞進嘴巴裡，他低著頭幾乎快貼到碗上面」。他還說，柯林頓與希拉蕊吵架時，「看起來不是很好玩」。

詹姆斯・卡維爾未來的妻子，也是當時布希總統直言不諱的選戰發言人瑪麗・麥特琳（Mary Matalin），對柯林頓的批評有點殘酷，可是她也明白希拉蕊在攝影機鏡頭之外所扮演的角色，在麥特琳的牆上掛著一幅漫畫，將希拉蕊畫成『綠野仙蹤』（The Wizard of OZ）裡的邪惡巫婆，圖說是：「我會逮到妳的，小可愛，還有妳的小狗狗。」

明白她丈夫脫離常軌的行為，就不難理解希拉蕊想要保持專注的渴望。歷史學家蓋瑞・威爾斯（Gary Wills）觀察說：「畢竟，她不知道往後的每一天，會發生什麼她必須處理的事。」

不過，她變得愈來愈關心她丈夫身心兩方面的健康，競選過程當中有一次，他被顧問們四分五裂的意見弄得不知如何是好，希拉蕊命令他回去小岩城，好好反省那些問題，「重新充電」。在他們一直堅持說他應該繼續上路，而且要從MTV音樂台到「阿喜諾廳」（Arsenio Hall）的每一個電視節目上宣傳時，她斷然下了決定，跟史蒂芬諾普勒斯、卡維爾、保羅・貝佳拉以及其他人說：「聽著，他也許同意你們的話，可是他必須照自己的方式去做。」每次她覺得柯林頓處於被人脅迫要決定立場的險境時，希拉蕊就用這句話幫他解圍——「他必須照自己的方式去做」。

柯林頓像氣球般膨脹的體重也讓她很擔心，州長的飲食習慣可說是阿肯色州的奇譚。他吃蘋果的時候，會把整顆蘋果的核、梗及種子一起吞下去，州警羅傑·培瑞回憶說：「他會雙手拿起一個烤馬鈴薯，兩口就吃個精光，我從來沒見過這種吃法。」

選戰進行的過程中，候選人的體重通常都會減輕，可是柯林頓卻增加了二十六磅，從二百磅變成二百二十六磅。她會說：「天哪！比爾。」然後把他手上吃了一半的起士漢堡搶過來，「你知道你不應該吃那種垃圾食物」。希拉蕊唯一例外准許的是飯店的客房送餐服務，這個她以說有照相機在旁邊的時候，他們就更相愛了」。後來接下白宮首席幕僚職位的另一個選戰工聖代冰淇淋，一邊咯咯地笑」。

自從高中變成情侶之後，對柯林頓上下起伏變動極大的體重了然於心的桃莉·凱爾·布朗寧，對此有獨到的解釋。她說：「比爾的個性很容易上癮，他沉溺性愛，沒辦法滿足那方面的需求時，他就會用吃來取代性愛。你可以依據他的體重來判斷他性生活的狀況。當比爾的體重上升的時候，那就表示他的性生活不太頻繁；當他瘦下來時，你就可以知道他又在外面『重操舊業』了。」

雖然有桃莉這番「體重變化為性生活狀況指標」的理論，不過柯林頓夫婦還是利用各種可能的拍照宣傳機會，展現他們鶼鰈情深的樣子。大眾很快就淹沒在柯林頓和希拉蕊互相擁抱、手牽手、偷偷講笑話這類的照片裡。一個親近的朋友說：「噢！他們是相愛沒錯，不過你也可作人員補充說：「當你看到他的嘴巴大張，他們笑得嘴角都快碰到耳朵時，就表示他們剛發現有記者在附近。不過很可能，他們仍然私下悄悄談論投票結果，或是她正在嘮叨他應該減肥

了。」

連看到他們的婚姻關係顯然很緊張的那些朋友都堅稱，他們之間的情感是真的。其中一個

說：「如果那只是刻意的安排，就不可能被激怒到那種程度。」希拉蕊的另一個律師朋友也有

同感：「我相信她有時候會想想把他殺了，而且理由充分，可是這段關係不只是冷漠實際的

交易，他們真的非常喜歡對方。」

選戰即將結束那天三天，私底下他們也有溫柔的時刻。常常可以看到他在重新演練講稿的時

候，她站在他身後幫他按摩肩膀。有一回，在異常忙碌了一天之後，這位候選人因此聲音沙

啞，史蒂芬諾普勒斯走進柯林頓夫婦的飯店套房，發現希拉蕊和柯林頓一同坐在長沙發上，她

的腳放在他的大腿上，把檸檬片沾上蜂蜜餵給他吃。他說：「有時候，他們相親相愛的樣子，

就像小孩一樣。」

大選那天晚上，希拉蕊在小岩城的州長官邸來回踱步，這是她從一九八○年以來就養成的

習慣，眼看著她丈夫快要落敗之際，當時的開票前民意調查結果卻顯示，他會再度當選州長。現

在，她一直等待，直到俄亥俄州選區讓她丈夫成為總統選舉委員團的榜首，柯林頓得到了四成

三的一般選票，布希是三成八，而培洛特是一成九。

此刻柯林頓面對的挑戰是，讓那些投反對票給他的五成七選民轉而支持他，希拉蕊相信他

可以辦到。她雙手抱著他、親他、並告訴他，她有多愛他。她說她很驕傲他能站穩腳步，面對

所有的抨擊，而且從不曾懷疑過自己的能力。

她告訴他：「你會成為一個偉大的總統。」

柯林頓問：「妳真的這麼想嗎？」他好像突然被眼前的重責大任嚇到了。

「是啊！」希拉蕊笑著回答：「我真的這麼覺得。」

大選當天晚上，柯林頓夫婦的座車停在舊議會廳，他們即將在這裡，首次以第一家庭的身分出現在全國民眾面前。柯林頓從他的禮車跳出來，走入聚集的群眾裡，把資料留在身後的車子座位上。希拉蕊拿起這些文件，緊握在手中從座車中出來。她說：「比爾的講稿，」跟雀兒喜一起趕上前去找他。

經過一夜的慶祝，希拉蕊在凌晨一點左右上床睡覺，三個鐘頭之後，柯林頓才回房休息。

大約上午九點時，官邸內的電話響了。

接線生跟一個接了電話的倒楣助理說：「您能稍等一下嗎？這是柏里斯‧葉爾欽（Boris Yeltsin）總統的電話。」

布魯斯‧林德樹告訴這位助理：「不！讓他睡吧。請他明天再打。」西德總理赫爾穆特‧柯爾（Helmut Kohl）及英國首相約翰‧梅傑（John Major）也打電話來恭賀新當選的美國總統，但同樣被回絕了。

幾個鐘頭後，下屆總統和第一夫人終於被吵醒了。三天前，國家廣播公司的湯姆‧布洛寇問過希拉蕊，她覺得在第一天早上醒來看著對方時，她會做什麼。她回答：「拉上被子，蓋住我們的頭。」

那天早上醒來時，柯林頓與希拉蕊果真拉上被單蓋住他們的脖子，然後深深地注視著對方，開懷大笑。

求人原諒這檔事，我必須越來越擅長才行；越常這麼做，這件事就會變得容易些。

——柯林頓

我可以從她的眼神中，看到真正的創痛和惶惑不安。

——亨利・西斯納諾思

第七章 都是我的錯

記者問總統當選人：「你在做重大的決定時，會希望誰在場？」

「希拉蕊。」就這麼一句話，柯林頓已經抹去人們對他太座會不同於歷任的第一夫人，而在政府的決策過程中扮演重要角色的所有疑慮。

在微妙的交接時期，希拉蕊大大地卸下了獻身家庭的虛偽掩飾。現在，她的幕僚私下都稱她HRC，在她裝滿文書資料檔案即將運往白宮的箱子上，到處可見草寫的HRC字樣。她一向堅持簽全名──希拉蕊‧羅德漢‧柯林頓。

希拉蕊說：「我很少認為他是錯的，我們的想法和價值觀都很接近。」因此，她陪同柯林頓接受了「時代雜誌」「年度風雲人物」的訪問，說明他們對各項內政及國際政策議題的立場。

的確，白宮上下很快就明白，他們的主子不只一個，而是兩個。史帝芬諾普勒斯跟一小群採訪總統當選人消息的記者，交代完基本遊戲規則後不久，柯林頓一家動身前往南卡羅萊納州的希爾頓角（Hilton Head），在那裡度過大選後的第一次假期。柯林頓、希拉蕊和雀兒喜跨出房門，躍上自行車，正要前往海邊馳騁一番時，希拉蕊注意到兩部滿載那群記者的小型貨車，她馬上回頭跟一個安全人員大吼：「不准卡車跟！」記者們被打發走後，這一家快樂的三人行終於上路，後頭跟著一打的安全人員。

稍後，在回程中，柯林頓在那幫飢渴的攝影記者請求下，跟雀兒喜以及三十名左右遊客一起玩足球。這時候，希拉蕊卻自顧自躍上單車，頭也不回地揚長而去。

柯林頓談到他們的伙伴關係時說：「如果我們意見相左，而我認為我對的話，我會照自己的想法放手去做。然後她會告訴我：『我就說吧！』」不過，柯林頓常常主動要求希拉蕊給點意見，而且很少不採納。對於這件事，以及他從來不曾為了希拉蕊在他新成立的政府當中扮演積極角色而道歉過，希拉蕊心存感激。在他們準備迎向畢生最大挑戰之際，她每隔一段時間就會說：「我以你為榮。」

他們兩個都有充份的理由以雀兒喜為榮。一月十五日星期五，雀兒喜告別了在小岩城跟她一起長大的同學和朋友。學校為她辦了場別開生面的惜別會，她父親說，雀兒喜「要我們待在家裡，她不希望有新聞媒體在場，她要那一刻只屬於她和她的朋友。我們遵命照辦。」

星期六，柯林頓一家預備離開小岩城，到維吉尼亞州的夏綠蒂維爾（Charlottesville）去。隔天早上，他們計畫上教堂做完禮拜之後，登上巴士型休旅車的前座，取道一百九十二年前，傑佛森總統從蒙帝卻羅出發前往的同一條路，前進華府。

後來柯林頓回憶說：「我們離開的那個星期六，對雀兒喜來說是很不愉快的一天，她哭了……可是我想，現在她真的是對新生活滿懷期待。她好像已經跨過了那個分水嶺，而且好像還滿適應的了。」

星期六對雀兒喜的母親來說，也不是愉快的一天。就在他們即將離開小岩城機場之際，希拉蕊瞥見州警賴瑞‧沛特森的一個情婦——小岩城一個法官的夫人，來到了惜別會。她問沛特森：「你他媽的這是在做什麼？我知道那個妓女是誰，我知道她來這裡的目的，

把她弄走！」

離他們只有幾步之遙的柯林頓只是聳了聳肩，不置可否。所以沛特森盡忠職守地帶領「那個妓女」離開，並在市中心的假日飯店讓她下車。

顯然，希拉蕊很有理由難過。就算在贏得大選後，柯林頓還是繼續當著安全人員的面，冒著被揭發的危險安排幽會。希拉蕊不在家的時候，被帶進官邸的女人依照指示，假藉幕僚或是州警遠房親戚的身份進入官邸。

有一天的清晨五點十五分，一個迷人的阿肯色州電力公司女職員被帶進官邸。這個女人跟柯林頓的關係已經維持了好幾年。一名州警領著她，從一扇地下室通往娛樂廳的門進入官邸，總統當選人正在那裡等著她。一如往常，這名州警被囑咐守在門口，以便萬一希拉蕊醒了，好跟柯林頓通風報信。

在總統就職那一週，有專為攝影鏡頭精心設計，長達五天的一連串戲碼，因此民眾並沒有察覺到檯面下一觸即發的緊張狀態。國家廣播公司的湯姆・布洛寇觀察說：「柯林頓成長在電視風行的時代，這回可是第一次清清楚楚印證了。」

總統當選人的家人和幕僚一抵達華府，馬上進駐總統賓館，隨後一頭栽進各項慶祝活動中。橫跨波多馬克河（Potomac）到維吉尼亞大道（Virginia），有一場盛大的遊行活動，活動中柯林頓敲響了複製的自由鐘。星期一晚上慶祝總統就職晚會裡，星光燦爛，眾星雲集，包括了芭芭拉・史翠珊、艾瑞莎・富蘭克林、巴布・迪倫・依莉莎白・泰勒・麥可・波頓、史帝夫・汪達、肯尼・羅傑斯以及戴安娜・羅絲。茱蒂・柯林斯獻唱了「奇異恩典」（Amazing Grace）。弗利伍德・麥克樂團重聚一堂，大唱柯林頓競選時期的主題歌「別停止想明天」。

壓軸則是柯林頓、希拉蕊、雀兒喜和高爾一家躍上舞台加入由麥可‧傑克森帶領的「世界一家」（We Are the World）大合唱。

回到了總統賓館，柯林頓、希拉蕊和數名主要幕僚成員，一起撰寫就職演說的講稿，直到曙光乍現。正午舉行的宣誓就職典禮時間漸漸逼近之際，柯林頓夫婦一如往常又快遲到了。喬治‧布希和芭芭拉‧布希被迫在白宮等了將近半個鐘頭時，電視攝影機捕捉到柯林頓的身影從總統賓館出現。他不耐煩地等著希拉蕊，下巴肌肉微微顫動。

然後，據一位「今日美國」（USA Today）的記者描述，他轉向門，「說了一些麥克風收不到音的字眼。」

奉派保護新任第一家庭的安全人員和一個公園員警，倒是一字一句聽得清清楚楚。他大吼著「那個他媽的婊子！」，希拉蕊匆匆經過柯林頓，鑽入等待中的豪華禮車之際，狠狠回罵「你這愚蠢的畜生！」

柯林頓一家姍姍來遲之際，喬治‧布希正站在白宮北廊（North Portico）的頂階。他伸手說：「雀兒喜，歡迎來到妳的新家。」

中午時分，希拉蕊站著注視柯林頓把手放在柯林頓家的聖經上，在首席大法官威廉‧任奎斯特（William Rehnquist）的監督下宣誓就職。之後，他以美國第四十二任總統之尊所做的第一個動作是，親吻他的第一夫人。然後他張開雙臂熱烈地擁抱希拉蕊和十二歲的雀兒喜。

宣誓就職之後，跟國會領袖餐敘的傳統午餐會之前，新任的總統夫婦被護送到國會山莊的接待室。幾分鐘後，一個國會山莊的警官奉命前去通知柯林頓一家移駕餐會。這個警官一打開

門，就見到希拉蕊正對著她丈夫尖叫，他連忙退出。她大嚷：「該死的！比爾，你答應要給我那個辦公室的！」

原來，從住進總統賓館開始，所有斷斷續續發作的怒火，都源於柯林頓要不要把白宮傳統屬於副總統的辦公室派給希拉蕊。最後，高爾保住了他的地盤。事實上，希拉蕊也非毫無斬獲。雖然傳統上，第一夫人的管轄範圍大抵僅限官邸，以及舉行典禮用的東廂，可是希拉蕊還要到了一個在白宮顧問團旁邊的辦公室。

國會午餐會之後，一行人蜂擁上防彈禮車，前導賓夕凡尼亞大道（Pennsylvania Avenue）上歡聲雷動的就職遊行。雀兒喜緊緊夾坐在他們兩個中間。柯林頓一家步下禮車，預定途步三個街區，回到他們的新寓所。但是沒走幾步路，雀兒喜就禁不起凜冽寒風，縮回車上，而且餘程都待在車上。

當晚，柯林頓和裹上紐約名設計師莎拉‧菲利普斯（Sarah Phillips）設計的藍色蕾絲禮服、閃閃動人的希拉蕊，在全市不下十一場慶祝總統就職舞會上的各個舞池迴旋漫舞。雀兒喜則換上一襲綠色天鵝絨禮服，配戴同色項鍊和耳環，在打道回府前，陪同參加了數場盛會。

所謂的「家」，現在是賓夕凡尼亞大道一千六百號了。柯林頓夫婦在疲憊和驚嘆中，在各個房間漫遊，度過了他們在白宮的首夜。即使在數年之後仍聲稱，不曾盡訪白宮每個廳室的希拉蕊回憶說：「簡直令人難以置信，難以置信，最初的感覺不只是一點點驚恐而已。」

甚至連家裡的貓「襪子」，都有點不安。牠在小岩城的山頂區動物醫院（Hillcrest Animal Hospital）寄宿了三天，為了遷居白宮接受預防注射，同時也被好好地美容一番。為了在白宮庭園的首次漫步，「襪子」配戴了嶄新的紅色繩套；在室內，牠則戴上嵌著閃亮珠寶的

紅色項圈。正式成為白宮寵物後，「襪子」的第一個舉動竟是在白宮西側大廳（West Hall）的地毯上嘔吐。據白宮的一個女性清潔人員說，這個舉動，以驚人的頻率一再出現。

希拉蕊使盡全力降低過渡時期對雀兒喜的精神衝擊。希拉蕊從小岩城邀了五位雀兒喜的朋友來過夜，讓這位新任總統的千金，在白宮的頭幾個陌生夜晚不會覺得孤單。為了好好的款待這些女孩，第一夫人安排了尋寶遊戲。女孩們精力充沛地在房子上下跑來跑去尋找的寶物是一隻紅鳥，最後是雀兒喜在紅廳（Red Room）的一幅畫裡找到了。

早在幾個月之前，希拉蕊應賈姬·歐納西斯之邀，到她位於紐約第五街大都會博物館對面的豪華寓所共進午餐。她們的話題多半圍繞在，如何在像玻璃魚缸一樣毫無隱私的白宮內撫育下一代。在賈姬擔任白宮女主人期間，她跟安全人員說「隨時隨地跟僕人一樣伺候卡洛琳和約翰，不是大男人做的」工作。

希拉蕊回憶說：「我們談的最多的一件事是，新聞媒體對孩子們的潛在影響，以及成人在孩子身邊扮演迎合、加油打氣、保護或給他們種種好處（不管是不是孩子自己爭取到的）的這些角色，可能對他們造成的影響。她跟我說，有一次她兒子在公園裡碰上幾個小流氓，安全人員如何插手干涉的故事。可想而知，她當然不願自己的兒子受到傷害，可是如果是一般孩子也會遭遇到的狀況，她想要他有自行處理和應變的能力。」

謹記賈姬的忠告，希拉蕊試著用一般母親對待青春期女兒的方式對待雀兒喜。一個前任助理說：「我沒辦法告訴你，她究竟問過多少次『雀兒喜，妳作業做完了嗎？妳的房間乾不乾淨？它看起來不怎麼乾淨』。」（事實上，自從她無意間聽到六歲的雀兒喜跟一個小女孩說，「我會叫我爹地派國家警衛隊來」，希拉蕊就非常關切特權如果她不肯玩雀兒喜想玩的遊戲，「我會叫我爹地派國家警衛隊來」，希拉蕊就非常關切特權

對女兒可能造成的影響。）

為了未來讓雀兒喜保有一定程度的平凡生活，希拉蕊常常陪她一起去「香蕉共和國」和「GAP」服裝店採購。有一回，第一夫人跳上自行車，在一群或騎車或開車的安全人員伴隨下，踩了三英里的腳踏車到了國家動物園，參加雀兒喜班上的戶外教學活動。

入主白宮官邸三個星期後，希拉蕊決定替二樓的廚房採購一番，好讓那裡的工作人員知道他們喜歡的口味。她回憶說：「我到學校去接雀兒喜，然後看到第一家超市就停了下來。我打開皮夾一看，才尷尬地發現我只有十一塊錢。」

她要求見經理。「你們接受刷卡嗎？」

看見希拉蕊和雀兒喜站在他的超市排隊買東西，那個經理只是目瞪口呆地杵在那兒。

「你們接不接受刷卡？」她再問一遍。

「我們……我們還不。但是我們即將……很快，大概，大概在三月。」

她說：「現在，大概是二月，所以我猜我今天大概是買不成了。」

大部分的時候，雀兒喜給人的印象，至少是個聰敏自信的八年級學生。希拉蕊偶爾會送她上學，上學的第二天，她還得找老爸要午餐費（仍保持不帶錢的習慣，他跟秘書借錢給她）。在學校，雀兒喜是足球校隊的守門員，放學後也會跟同學到學校附近的速食店享用課後點心，一點都不會受到如影隨行的安全人員打擾。

跟她媽媽不同，柯林頓比較想盡可能地寵愛他的女兒。一個星期天晚上，喬治‧史帝芬諾普勒斯在華府一家餐廳用餐時，他的呼叫器響了起來。他用公用電話撥了白宮的號碼，立刻被轉接到總統辦公室。在總統辦公室隔壁的書房做功課的雀兒喜，正在為學校有關移民問題的作

業傷腦筋。總統要他的首席顧問聯絡移民歸化局，幫雀兒喜取得有關邊界警衛隊的參考資料。隨後總統才幾分鐘，史帝芬諾普勒斯就聯絡上移民歸化局，並且帶著老闆要的資料回報。隨後總統把資料轉交到雀兒喜手中。

在家裡，雀兒喜歡騎單車、叫外送的披薩、和父母玩撲克牌（通常玩撿紅點或四人對打）。每週一到兩次，他們會在白宮視聽室欣賞首輪電影。每次放映後，希拉蕊都會堅持要雀兒喜把散落在地的爆米花掃乾淨。

雖然柯林頓夫婦竭盡所能為女兒保留一點隱私空間，可是她仍然不能完全躲開睽睽眾目。甚至在他們進駐白宮之前，她就已經必須忍受在國家廣播公司的「週六夜現場」節目中，被醜化模仿的殘酷差辱。當提倡民粹主義的總統和直言不諱的革新派第一夫人決定讓他們唯一的掌上明珠，進入私立的希維爾教友中學（Sidwell Friends School），而非公立學校就讀時，出現了許多批評他們偽善的聲浪。

雖然如此，至少在他父親的首度任期內，雀兒喜受到的苦算是非常少了，特別是就醜聞和爭議性話題，接二連三不斷打擊她父母的情況來看的話。首先登場的是「保母事件」（Nannygate），在柯林頓就職以前，他提名的司法部長人選柔伊・貝爾德（Zoe Baird）僱用非法移民，而且沒有幫他們繳交社會保險費的事就被披露了。貝爾德退出之後，金芭・伍德（Kimba Wood）原來是指派出任的人選，直到她也被發現僱用非法移民，雖然僱用當時並不違法。一天後，她就自動退出了。（這位伍德法官曾經是「花花公子」雜誌的兔女郎，後來也因婚外情上了頭條。她當時的情人，紐約金融鉅子法蘭克・理察遜Frank Richardson將緋聞的情色細節都記錄在日記裡。）

另一個燙手山芋是總統對軍隊同性戀問題的搖擺立場：接踵而來的是民眾的激憤抗議，起因於總統專機「空軍一號」在洛杉磯機場，讓空中交通受阻，只因為總統大人要在克里斯多夫（Cristophe）剪個要價兩百美金的頭。雪上加霜的是「崔佛事件」，希拉蕊主導開除長年服務於白宮旅遊局的官員，並僱用阿肯色州的密友遞補遺缺，明確地說就是，她用了柯林頓的遠房「表親」凱薩琳・寇尼李爾斯（Catherine Cornelius）以及一家由哈利・湯瑪森經營的公司。史帝芬諾普勒斯後來回憶說：「想跟羅斯福或甘迺迪一樣開創新政權，結果不過如此，我們剛開始的一百天並不好過。」

柯林頓的朋友像湯瑪森夫婦、也是童年野伴的白宮幕僚長麥克・麥可拉提、韋伯・哈貝爾（Webb Hubbell）以及女星瑪莉・史丁伯根和瑪琪・伯斯特（Markie Post），一刻也不待，馬上把白宮當成了自個兒的家。事實上，柯林頓夫婦進駐白宮的第二個晚上，他們邀請湯瑪森夫婦以及在大受歡迎的電視影集「午夜法庭」（Night Court）中軋上一角的金髮尤物伯斯特前來共進晚餐。餐後，他們移師總統寓所。在柯林頓和希拉蕊換裝之際，伯斯特爬上林肯廳的大床，開始上下跳躍。她大叫：「我們辦到了！」用力彈跳，揮舞著雙臂，這時候布拉德・沃斯・湯瑪森也跳了上去：「我們進了白宮了！」

遠離攝影機的時候，用「休閒風格」來形容柯林頓夫婦在白宮內的穿著，還算是寬大為懷。總統和第一夫人都習慣隨便地套上運動服、T恤和跑鞋，在白宮上下晃來晃去。總統身著運動服，頭戴棒球帽彎身簽下總統令，還同時狼吞虎嚥大吃香蕉沾花生醬的畫面在白宮很常見。但是在閒適的態度底下，隱藏著日漸升高的緊張氣氛。從一開始，柯林頓就抱怨說，安全人員和其他白宮的工作人員好像對他很疏遠，甚至有敵意。談到安全人員，他說：「那些傢伙

就是不喜歡我。」

他說對了，有些人確實不喜歡他。繼親切又不失尊貴的布希夫婦之後入主白宮，柯林頓夫婦隨便的穿著、不守時和古怪的傲慢態度，讓很多白宮的資深幕僚頗有微詞。總統和第一夫人使用「盎格魯薩克遜國罵」的頻率和強度之高，讓很多人震驚不已。一個前白宮幕僚說：「每件事不是他媽的這個，就是去他的那個。他們在國會議員、參議員甚至在雀兒喜面前，都是這麼說話的。不過我得特別提一下，我倒是沒聽過雀兒喜這樣子說過話。有一回，一位大使等著跟希拉蕊致意時，你可以一清二楚地聽到她在門的另外一邊，像水手一樣破口大罵一個可憐的助理。她可以吼得非常、非常大聲。」

不過，至少在公開場合中，跟她老公嘴裡經常吐出的雷鳴言相比，希拉蕊的惡言不過是小巫見大巫。幾個柯林頓的部屬心想，現在他已達成他一生追求的目標，大概會溫和一點，那些被迪克‧莫里斯形容是「瑣碎冗長的攻擊性訓斥」，可能會日漸消失吧！

錯了！除了每天早晨他一定得喝上一杯熱咖啡的習慣之外，幾乎每天一上班，幕僚們都要被老闆怒罵一頓，定時爆發的程度可媲美「老忠實」間歇泉，不過威力至少大上兩倍。他動怒的樣子非常地冷酷嚴峻，因此喬治‧史帝芬諾普勒斯形容，自己是總統永久專用的擊動人，作用是吸納柯林頓的怒火，讓他能夠繼續治理國家大事。

史帝芬諾普勒斯指出，總統經常好像「不是對著你吼，而是穿透你」。一個幕僚因為疏忽，少通知了幾個人來開會時，典型的怒吼是這樣子的：「我要他死，死！我要他給斃了，我要他被馬鞭鞭笞，我要他捲鋪蓋走路。」當參議員鮑伯‧凱瑞（Bob Kerry）看似要對柯林頓的經濟計畫投下反對票時，他在電話中對著凱瑞吼道：「我的總統職權快沒了！去你媽

的！」至於「華盛頓郵報」一則溫和批評的報導，他則是罵「一派胡言！」（雀兒喜繼承了她老爸對「華盛頓郵報」的厭惡，她跟迪克‧莫里斯的姪女說，她永遠不看這份報紙，因為「他們不喜歡我的父母親。」）

總統夫婦的不知自制，最讓柯林頓為之氣結的，莫過於當他驚覺雀兒喜現在已經大到看得懂，報導他──麥爾斯轉身對著記者大叫：「去吃屎，去死吧！」

可想而知，幕僚很快就有樣學樣。一場敏感尖銳的新聞簡報後，新聞秘書迪‧玩弄女人的相關新聞時，「她看到這些謊言、這些胡說八道時，會做何感想呢？」莫里斯還描述了柯林頓的怒火如何不斷高漲，直到失控的恐怖狀態，「他責罵媒體報導不公和侵犯隱私時，憤怒到臉色轉為嚴厲、漲紅。」莫里斯回憶說：「他不會停下來，他會滔滔不絕地謾罵，直到夜幕低垂，還揮著拳頭……」莫里斯覺得這種行為「讓人非常不安，我注視他，感覺自己好像是個小孩子，正在看父親失控一樣，被怒火的威力嚇壞了……讓人不安的程度並沒有因為他是美國總統而稍減。」

然而在白宮樓上，希拉蕊顯然是占上風的。以前在小岩城州長官邸，高潮迭起的激戰，現在則以同樣猛烈之勢，延燒到白宮寓所內的聯邦時期家具，以及光亮的古董之間。

遷入白宮不過幾個星期，希拉蕊就發作了，再次怒氣沖天地對她老公河東獅吼的景象，讓走廊上的一位安全人員盡收眼底。這個安全人員看見希拉蕊抓起一盞燈擲向總統，他低頭閃避，那盞燈掉到地上摔得粉碎。不因失手而氣餒，希拉蕊繼續對著他老公紅得跟甜菜頭一樣的臉嘶吼。

目睹這件事的安全人員把經過洩漏給新聞界時，希拉蕊勃然大怒。可是在公開場合裡，她

則一笑置之；被人問到砸燈事件的報導時，她答道：「是一盞燈，還是一本聖經，還是一部賓士，還是，你知道，這件事的版本很多……」

芭芭拉‧華特斯問她，外傳她指使某些安全人員放出不同版本的風聲，這件事是真的嗎？

「不，不，為了安全人員……同時也為了我自己，我要鄭重澄清。我是說，你知道，我的手臂挺靈光的，要是我有對誰丟過一盞燈的話，你一定會知道，而且你知道，那些事如果被傳開來的話，我可不希望它們越傳越離譜，跟真的一樣。」

不過美國民眾早就知道這件事，而且希拉蕊也已經下令，嚴格禁止那個安全人員靠近她寓所四周。希拉蕊的幕僚長瑪姬‧威廉斯在國會聽證小組面前做證時，坦承那個事件讓第一夫人「覺得顏面掃地」。

未能說服財政部同意，以在一九九二年競選期間保護她丈夫的安全人員，取代她現有的安全人員之後，希拉蕊對那些安全人員的厭惡與日俱增。好幾次在公開場合中，她警告安全人員保持距離時採用的字眼，用最含蓄的形容詞來說，就是「色彩生動」。她吼道：「退他媽的後面一點，不要他媽的靠近我！不准走近十碼以內，否則給我走著瞧。」

四月，總統出席一個記者會的時候，右耳耳垂到下巴之間，劃著一道兩英寸長的鮮紅傷口，脖子上還有另外一處小割傷，這時謠言再度滿天飛。新聞秘書迪‧迪‧麥爾斯被問道，是「襪子」抓傷了總統先生嗎？她回答，不，不是總統刮鬍子時一個不留神刮傷了自己。

不過，總統後來不小心洩漏了不同版本的說法。他聲稱：「是跟我女兒玩的時候，被她打到，我不好意思跟人說，自己滾來滾去跟小孩子一樣。我得再次重申，我已經不是小孩子了。」

記者對這個事件窮追不捨，一再追問哪個說法才是真的時，媒體公關主任喬治・史帝芬諾普勒斯開玩笑說：「我們最好打破沙鍋問到底！這聽起來好像真的是個醜聞！」不過，遠離麥克風的時候，總統的傷口其實是希拉蕊抓的這個臆測盛囂塵上。幕僚人員也被那些互相矛盾的說法弄得不知所措。雀兒喜已經十三歲了，跟她父親玩到「翻滾成一團」，或粗心到弄出那麼深的傷口，好像不太可能。此外，之前二樓的工作職員那兒有耳語傳出說，總統和第一夫人又演出了足以撼動門窗的全武行。不過，儘管新聞界窮追不捨，可是進一步的解釋始終不曾出現。

希拉蕊雖然沒辦法解雇那些被她懷疑洩漏消息給新聞界的安全人員，可是她卻輕易甩掉了駐白宮醫師。廣受敬重的伯爾頓・李醫師（Dr. Burton Lee）在擔任布希總統的醫師以及帶領白宮醫療小組之前，已經在紐約的史隆・卡特林紀念醫院（Memorial Sloan-Kettering）任職長達三十年之久。李同意繼續留任幾個星期，不料竟然在幾天之後，就被無禮地一腳踹開。

一月二十二日星期五，李被傳喚會見事務助理秘書南西・亨瑞區（Nancy Hermreich）的辦公室，奉命把一個小藥瓶內的液體注入總統的手臂。李被告知那個郵寄到白宮的藥瓶裡面，裝的是柯林頓的抗過敏藥。

不過，沒看過柯林頓總統的病歷之前，李拒絕執行幫他注射藥劑。接下來的禮拜李打電話給柯林頓在小岩城的醫師蘇珊・山塔・克魯斯醫師（Dr. Susan Santa Cruz），跟她調閱總統的病歷。他被告知，山塔・克魯斯醫師必須先取得第一夫人的許可。

一小時後，李醫師收到革職的通知，並限他兩小時之內打包離去。李醫師道：「現在我知

道，那個開除我的人是希拉蕊。」海軍上校康尼‧馬利安諾醫師（Dr. E. Connie Mariano），對藥瓶裡裝的是過敏藥的說法毫無異議，所以他就替總統打了針。

對李而言，調病歷這麼簡單的一個請求，卻衍生出如此迅速冷酷的反彈，其中顯然有蹊蹺。他說：「在我的行醫生涯中，從來沒有碰過這樣的事情，起初我是為了他們好……但現在，我不得不問，這到底是怎麼一回事？」

柯林頓處理病史的手法跟他的偶像約翰‧甘迺迪如出一轍。一九四○年，甘迺迪的泌尿科醫師，威廉‧赫伯斯特（Dr. William P. Herbst）診斷出他的這個病人患了淋病，含硫藥物可以治癒淋病，不過終其一生，甘迺迪都要忍受淋病後急性尿道炎之苦，這是種具有抗藥性、無法根治的疾病，它會讓生殖器發炎，而且在排尿時有灼熱感。不消說，甘迺迪這個終將影響他婚姻關係的性病，以及其他不計其數的健康問題都被隱藏下來，直到一九九五年，甘迺迪遇刺後的三十二年，這些病歷才公諸於世。

面對一九九六的改選，柯林頓終於同意接受訪問，談他的健康問題，以取代過去歷任總統公布醫療記錄的做法。談到他的性史，其間他對一個問題的回答語帶玄機。「紐約時報」的勞倫斯‧艾特曼（Lawrence K. Altman）寫道：「他說，他的新聞秘書麥克‧麥科里對外宣稱，柯林頓先生從未染上性病，這個說法是正確的。」這不是全盤否認，而只是玩文字遊戲，說他的發言人「正確地」重述了他被告知的說詞。

柯林頓非常清楚，甘迺迪也深受各種過敏症所苦，並且盡其所能隱瞞美國民眾，他有性病及亞狄生症（一種腎上腺疾病）的事實。總統曾跟喬治‧史帝芬諾普勒斯以及其他人提到，當他知道對甘迺迪具有療效的可體松（Cortisone）療法竟然起了壯陽作用，大大增強了小甘的

性欲時，十分震驚。

這種說法並非毫無根據。為了治療柯林頓持續性的背痛和後來的膝傷，醫師也開了含有可體鬆的藥方給他。和甘迺迪的情形一樣，這可能增強了他本已旺盛的性欲，助長了他在白宮內連續不斷的荒唐性事。

柯林頓一直都心知肚明，而且李醫師很快發現到，希拉蕊是個惹不起的人物。當她老公掙扎著撐過執政的頭一百天時，她則替自己塑造了一個史無前例而且具有爭議性的角色，完全不同於以前的任何一位第一夫人。甚至連在丈夫伍卓中風後，在幕後扮演舉足輕重角色的艾蒂絲·威爾森（Edith Wilson）的影響力，都遠不及這位在白宮被稱為HRC的女人。

雖然毫無疑問的，賈姬·歐納西斯是她處理婚姻問題時的榜樣，不過愛莉諾·羅斯福才是她心目中真正的英雌。她說：「我是死忠的愛莉諾·羅斯福迷，她常遭人攻訐和批評，可是她內心很清楚什麼才是有意義的人生。她拒絕被分類或定型，這當然讓批評她的人深深受挫。」

但是，希拉蕊超越了愛莉諾。在羅斯福當政的十三年期間，愛莉諾唯一的正式職位是擔任民防局副局長（the Office of Civilian Defense）的無給職。可是柯林頓掌政不到一個星期，就任命他的夫人負責健保改革專案小組。她的任務是起草一項法案，以便徹底革新美國難以駕馭、無效率、總值八千億美金的健保制度。

五天後，希拉蕊對她在白宮辦的第一個活動——為全國州長舉行半正式晚宴的菜單，百般挑剔。她以第一夫人的身份，在白宮菜單上增加蔬菜和水果的份量，並宣布整個白宮為禁煙區。她也抽時間去看女兒在希維爾中學的足球比賽中擔任守門員（終場雀兒喜那隊以四比一獲勝）。

她的新聞秘書莉莎・卡普多（Lisa Caputo）當時解釋說：「她的所作所為是當今多數婦女的代表，那就是兼顧事業、家庭和休閒娛樂。」

「事業」本來是跟個人工作有關的名詞，然而，事實很快顯示，那位積極參與各項社交茶會，幫助老公贏得選戰的賢慧希拉蕊，現在得以自由自在地做真正的自己，與她丈夫一起掌權，派給希拉蕊的資深助理比派給副總統還多。霍華德・凡曼（Howard Fineman）和馬克・米勒（Mark Miller）在「新聞週刊」上驚嘆道：「新政府是美國人生活當中一個全新的東西，這是個聯合總統政權，不按牌理出牌，而且政治影響力尚未可知。」

在她處理健保改革事務時，這樣的局勢再明顯不過了。希拉蕊和她的助理艾拉・麥格金爾（Ira Magaziner）共同努力建立她自己在白宮的王朝。希拉蕊再次成立了一個作戰室，以進行她非常個人的健保戰鬥，只是這次它被稱為ICU（Intensive Care Unit）──希拉蕊的「加護病房」。

披上名家設計的冑甲（筆挺的套裝、珍珠首飾、黑絲襪、高跟鞋，一頭未曾如此閃亮的金髮），希拉蕊在她個人的「全國希拉蕊之友」支持下，精神飽滿地上了戰場。她帶著有關控制成本、預防性藥物以及全民健保的各項重要訊息，主持公聽會，關起門來會晤主要的參議員和國會會員，並走訪全國各地。

一開始，希拉蕊的健保制度讓她的聲望直衝雲霄，可是好景不「長」。即使在最微小的條款上也不願妥協，自視甚高、目中無人的希拉蕊，對著眾多反對改革的特殊利益團體，擺出戰鬥之姿卻不幸敗下陣來。即使她在白宮的支持者也同意，希拉蕊陣營規畫的法案難逃失敗的命運。據史帝芬諾普勒斯觀察，這個計畫跟領導它的這個女人一樣「雄心萬丈、理想化，而且很

合邏輯，不過它也毫無彈性，太過複雜，而且容易被人誤解。」

柯林頓健保計畫法案不但被證實是個不折不扣的災難，同時也讓新聞界如雷射光一般的目光，全都集中在它背後的詳審細察的那個女人身上。因為扮演史無前例的決策者角色，希拉蕊讓自己暴露在新聞界與日俱增的詳審細察之下，特別是關於她涉入白水案，以及她在羅絲法律事務所工作時，代表倒閉的麥迪遜擔保存貸款公司的案件，還有那些頗不尋常、替希拉蕊僅值一千塊美元的第一筆投資，卻賺進十萬美金的短期期貨交易。

希拉蕊代表麥迪遜公司的案件，提高了美國的第一夫人可能會遭刑事起訴的可能性。在恣意取消管制的一九八〇年代期間，柯林頓的老友蘇珊和吉姆‧麥克道格接管了麥迪遜公司。之後他們開始透過一連串的不實房地產貸款名義，把估計約一千七百萬美元轉入自己、親戚及一干政治密友的名下。

麥迪遜公司終於在一九八九年倒閉，可是在關門大吉之前又因為帳面虧損，搜刮了六千萬美元的保險理賠金——這當然是由納稅義務人透過聯邦存款保險公司支付。七年後，經過獨立檢察官羅伯‧費斯可（Robert Fiske）及肯尼司‧史塔的調查，麥克道格夫婦和他們的合夥人，阿肯色州州長吉姆‧塔克被判處無數個密謀及郵件詐欺的罪名。

希拉蕊深恐自己可能會因為她丈夫跟阿肯色州當權者不光明磊落、為達目的不擇手段的勾當，而成為代罪羔羊。在一場關於白水案的幕僚會議上，她公然落淚。她啜泣著說：「我知道大家都護著比爾，可是就沒人在那兒替我賣命。」因為行程安排作業的混亂，導致她的幕僚長在大陪審團前作證的同一晚，她丈夫也得出席有關健保計畫記者會，這個烏龍事件也讓希拉蕊潸然淚下。

希拉蕊一般給人的印象是比被幕僚稱為「大傢伙」（Big Guy）的柯林頓更強悍。然而，白宮內部人員卻認為事實正好相反。史帝芬諾普勒斯說：「他的外表溫柔，可是心如鐵石；她有著堅強的外表，但內在卻比較真實而且容易受傷。」

一九九三年三月，希拉蕊的父親在小岩城中風時，她的情感表露無遺。希拉蕊趕到父親的病榻前，她說：「我們在那兒時，頭兩天他知道我們陪著他，那真不可思議。」接下來的兩個星期，修‧羅德漢徘徊在生死之間，她一直進出醫院看望他。

當希拉蕊在小岩城，徹夜不眠守著病危的父親時，柯林頓卻在白宮款待芭芭拉‧史翠珊。這位柯林頓的長期擁護者很討總統母親的歡心，她替柯林頓募到了數百萬元的競選基金，而且在總統就職晚會上高歌。

總統出訪加州時，常常跟史翠珊碰面。據當時的白宮總務長麥克‧麥葛雷斯（Mike McGrath）說，有一次史翠珊應邀到總統下榻的飯店套房，她跟柯林頓「玩興頗高」。在場的安全人員向麥葛雷斯透露，柯林頓「繞著鋼琴追著她」。

在加州時，柯林頓也曾安排跟豔光四射的金髮女星莎朗‧史東進行類似的飯店幽會。據迪克‧莫里斯說，總統「真的、真的很哈莎朗‧史東，他迷她迷得很。」甚至有一次到西岸，柯林頓改變行程，只為能跟史東在舊金山一聚。柯林頓常口沫橫飛地跟他的哥兒們說，他最喜愛莎朗‧史東的一個鏡頭──猜都不用猜，當然是在「第六感追緝令」中那個生動撩人的交叉跨腿鏡頭。

希拉蕊在阿肯色州徹夜看護父親的時候，芭芭拉卻安睡於林肯廳裡。直到希拉蕊返回華府，她才得知史翠珊在那裡過夜。不管是出於嫉妒，氣柯林頓的冷血無情，還是純粹關切事件

本身，希拉蕊勃然大怒，據說在她返回小岩城前，明言禁止史翠珊涉足白宮。

一個白宮的常客說：「芭芭拉有她特殊的地位，他也一樣；希拉蕊怒不可遏，可是對柯林頓夫婦來說，芭芭拉這個募款人實在太重要了，疏遠不得。希拉蕊不得不改詔換令，當第一夫人不在白宮時，芭芭拉也絕對不可以現身白宮。」

她父親以八十二高齡過世後隔天，希拉蕊問德州大學的一萬名聽眾：「生命始於何時？生命終止於何時？是誰做這些決定？我們怎麼敢侵犯問題如此微妙、難解的領域？可是，每天在全國各地的醫院裡、家裡以及為末期病患設置的療養院裡，人們不斷跟這些深奧的問題搏鬥……」

在她父親的葬禮上，希拉蕊站在這個世界上她最愛的兩個男人之間：柯林頓和文森・弗斯特。一個世交說：「比爾對希拉蕊很溫柔，是她的一大慰藉，可是，文森也一樣。葬禮上，他對她的關注全寫在臉上。她的哀痛，文森感同身受。」

可想而知，摯愛父親的辭世對希拉蕊打擊很大。她哀悼父親長達數月之久，她從堅定的衛理教信仰和文森・弗斯特的言語中得到慰藉。希拉蕊說悲傷的浪潮會突如其來地襲擊她，在她說話的時候，或以第一夫人身份出訪的時候，「它在怪異的時間升起，我在蒙大拿州──我很久以前就答應去訪問，可是我不想去。我好累，心力交瘁。可是現在我很慶幸能夠成行，因為民眾很熱情。很多人讓我忙著談我父親，而且普遍感到同情。今天我的感覺很好，我覺得我們已經開始漸漸回到常軌，試著找回歸屬感了。」

希拉蕊失去了一個摯愛的家人不久，柯林頓忽然發現一個他從不知道其存在的家庭成員。

一九九三年六月二十日父親節，加州天堂鎮（Paradise）的亨利・李昂・瑞澤索勒（Henry

Leon Ritzenthaler）出面聲稱，他是總統的同父異母哥哥。瑞澤索勒是他養父的姓，他一九

三八年出生時取名亨利・李昂・布萊勒（Henry Leon Blythe），是威廉・傑佛遜・布萊勒與

他第一任妻子，阿黛兒・賈許的兒子。

以前是一家清潔公司老闆的瑞澤索勒，在哥倫比亞廣播公司的「今晨」（This Morning）

節目上說：「我對柯林頓先生一無所求，我不求任何恩惠或任何東西……我只想見他一面。」

瑞澤索勒為心臟病所苦，他想知道柯林頓是否也有同樣的健康問題。

結果，除此之外，這兩個男人還有別的相同之處：他們都習慣遲到，有著相同的活火山脾

氣，而且酷愛速食。

這些年來，總統早就聽過他可能有個同父異母哥哥的傳言。在「華盛頓郵報」上讀到瑞澤

索勒的報導時，他馬上打電話給他母親。這讓維吉妮雅非常震驚，她連柯林頓的父親以前結過

婚都不知道，更別說是他結過兩次婚姻這件事了（事實上，威廉・布萊勒有過三次婚姻記錄，而

且在柯林頓之前至少有過三個孩子）。

柯林頓立刻打電話給瑞澤索勒，在答錄機上留了言。當他發現瑞澤索勒已經飛到紐約，在

電視上大談他的故事時，柯林頓留話給人在紐約的他。最後當他們終於對上話，柯林頓親切地

邀請他的新手足到白宮一遊。

瑞澤索勒只是一連串尷尬事件中最新的一樁，這些事件經常讓柯林頓助理覺得好像「回到

了狗窩」。六個月前，另一位近親，柯林頓的同父異母姐姐黛安・衛許（Diane Welch）抨

擊總統，說他在逃避她。她和柯林頓兩個都二十二歲時，衛許的父親傑夫・德懷爾跟柯林頓的

母親維吉妮雅結了婚。

出人意料的是，衛許竟然是個被判刑四十五年的銀行搶匪和毒販，已經在德州蓋茨維爾（Gateville）的山景重刑犯監獄（Mountain View Maximum Security Prison）蹲了六年。

據衛許說，在一九九二年大選投票日前一天，柯林頓的私家偵探把她誘拐到假日飯店，警告她不得和任何人交談。

隔天晚上，衛許驕傲地看著他的同父異母弟弟，在電視上發表當選演說時：「他們不需要這樣羞辱我，那時候我並不想公開身份，搞砸比爾當選的機會。」後來，一九九三年時，衛許的兒子傑夫，一個販毒和偽造文書的前科犯，被人發現是三K黨員。

八月，一九四一年出生時名為雪倫・李・布萊勒（Sharon Lee Blythe）的雪倫・裴迪瓊（Sharon Pettijohn）在土桑市（Tucson）冒了出來。柯林頓驚異的發現裴迪瓊竟然是他一無所知的同父異母姐姐。她是威廉・傑佛遜・布萊勒和瓦娜塔・艾倫・亞歷山大的女兒。

跟總統的資深助理一樣，希拉蕊不知道該拿她丈夫家持續擴張的族譜怎麼辦。在某種程度上，她知道亨利・李昂・瑞澤索勒和及雪倫・裴迪瓊突然現身，對維吉妮雅必然是個痛苦之源。七月，希拉蕊同意柯林頓邀請瑞澤索勒到白宮作客，可是她不認為有必要以同樣的方式對待裴迪瓊。

當黛安・衛許公開懇求柯林頓跟她聯絡時，希拉蕊劃清了一條界線。（衛許說：「他可以打對方付費的電話給我。」）第一夫人怒喝：「想都別想。」至於三K黨員傑夫・衛許，她說：「天啊，比爾，我知道你在外頭有一幫不受教的親戚，可是三K黨耶？」

一九九三年夏天，還有更沉重的事壓在總統的心板上。為了報復由伊朗強人海珊授命意圖刺殺前總統布希的行動，柯林頓下令空襲巴格達。海珊只是柯林頓身邊幾個外交政策的芒刺之

一，除了一九九三年九月十三號在白宮，以色列總理拉賓和巴解領袖阿拉法特簽署了互相承認的歷史性協議之外，柯林頓政府在外交上幾乎沒什麼光明面可言，反而面臨一個又一個的外交政策噩夢：索馬利亞、波士尼亞、科索沃。

就跟健保、福利改革及經濟政策問題一樣，柯林頓每次要下重大外交決策時，都會徵詢希拉蕊的意見。然而，她很清楚總統身邊布滿政治陷阱，所以她極少冒險插手健保和婦幼權益以外的事務。

在她確實提供外交政策意見時，比方說她支持巴勒斯坦獨立，她總是會後悔。她說：「你可以很投入，像羅斯福夫人那樣站在最前線，遭受批評，或者完全投入家庭，不冒險上前、不被人批評。這是個裡外不討好的情況。」

有時候希拉蕊覺得即使國際上意見分歧，仍有表明自我立場的必要。一九九五年，希拉蕊在聯合國世界婦女會議上，勇敢譴責中國違反人權，而冒犯了中國東主。她說：「嬰兒沒有食物可吃，或被溺斃，或被悶死，或被打斷脊椎，只因生為女兒身，這是違反人權的。女人或女孩被賣為娼，這是違反人權的。女性被潑灑汽油，然後點火，把她們活活燒死，只因為她們的嫁妝不夠豐厚，這是違反人權的……如果這個會議所要傳達的一個訊息，希望能獲得回響與共鳴，但願這個訊息是：人權就是女權，女權就是人權，無庸置疑。我們不要忘了在那些人權當中，還包括了說話的權利以及表達意見的權利。」

然而，即使在柯林頓夫婦為最迫切重大的議題大聲疾呼的時候，因為小報八卦頭條的喧囂擾攘，人們根本聽不見柯林頓夫婦的聲音。希拉蕊、雀兒喜和第一夫人的侍從正在小岩城逗留，探訪希拉蕊的寡母，那是一九九三年七月二十日晚上九點二十五分，電話響起。

電話那頭是麥可・麥克拉提，他的聲音因情緒激動而沙啞。

「希拉蕊，我聽到一個消息，文森過世了。」

「什麼？」

「文森自殺了，他們剛得到消息，他們發現他……」

據一位幕僚說，希拉蕊「控制不住情緒，大聲尖叫、哭泣。她顯然深受這個消息的打擊」。

看到希拉蕊的反應，她的新聞秘書莉莎・卡普多直覺以為是總統被暗殺了。

麥克拉提跟希拉蕊說，他對文森死亡的事所知甚少後，就掛上電話，走過大廳到西廂的圖書館，柯林頓總統在那裡接受有線電視新聞網賴瑞・金的現場訪問即將告一段落。在進廣告的時候，麥克拉提跟柯林頓打暗號，請柯林頓和金道別。總統的下巴好像快掉到他的胸前一樣，而且，有那麼一瞬間，他看起來好像要倒下去了。

柯林頓的第一通電話是打給希拉蕊。雖然他很清楚，多年來繞著她妻子與她的法律合夥人打轉的流言，可是他認識文森一輩子了，兩人從小在希望鎮比鄰而居，他的失落感幾乎跟希拉蕊一樣強烈。

希拉蕊不能自制的哭泣，為文森的自殺深深自責。柯林頓強忍自己的情緒，告訴她這不是誰的錯，他就是不想活了。掛上電話後，柯林頓馬上動身前去安慰文森的妻子莉莎。相反地，第一夫人並沒有打電話給文森的妻子表達弔慰之情。第二天她也沒打電話給莉莎・弗斯特。事實上，電話記錄顯示，希拉蕊在文森・弗斯特過世以後，從未打過電話給他的遺孀。

其實，柯林頓和希拉蕊兩人都很清楚文森・弗斯特很沮喪，甚至可能有自殺的傾向，而且他們都知道箇中原因。在小岩城，希拉蕊對文森的死充滿罪惡感。跟麥克拉提通過電話後，她仍然不斷喃喃自語：「是我的錯，都是我的錯。」

事情開始於前一年的十一月，當柯林頓夫婦首次延攬弗斯特加入新政府，擔任白宮助理法律顧問時，他很猶豫。白宮職位意味著減薪百分之五十（他在羅絲事務所的年薪是二十九萬八千美元），而且這也意味著，把他的家連根拔起，離開他摯愛的阿肯色州。希拉蕊先是力勸，後來則是乞求他到華府。他記得她說的每一個字：「我們需要你，文森。我需要你……」

他們較年長的兩個孩子已經離家上大學了，文森先搬到華府，莉莎留在小岩城等小兒子布儒（Brugh）完成高中二年級的學業。在遷入喬治城一棟有三個臥房的棕色磚屋前，他和他的姊姊席拉（Sheila）及姊夫伯爾・安東尼（Beryl Anthony）位於華府西北方的家住了三個月。

幾乎從他踏入白宮的那一刻起，文森就知道他犯了一個嚴重的錯誤。四月，他的老友理察・阿諾法官（Judge Richard S. Arnold）問他，是否已經開始享受工作的樂趣了。弗斯特冷靜嚴肅地回答：「還沒！」一個月後，他過去在法律界的合夥人艾咪・史都華，問他覺得新工作如何。他答道：「有趣，是的。樂趣，沒有。」

弗斯特在棄世前幾週寫給一個友人的信裡寫道：「我這輩子，從來沒有這麼長時間賣命工作過，那些法律問題讓我頭昏腦脹，時間的壓力大得驚人。這個壓力，財務上的犧牲性還有家庭的破裂，正是這個層級的公僕所付出的代價。就像人們說的，『高處不勝寒』。」

然而，就算以華府的標準衡量，弗斯特還是發現自己被困在爭議的大漩渦當中。崔佛事件和白水案的糾葛，讓這個被希拉蕊和柯林頓兩人一再稱頌是「我們的直布羅陀之石」，有著堅

強、不屈不撓特質的男人付出了代價。

無可避免的,從柯林頓掌政的第一天開始,柯林頓政府就連續受到抨擊。跟他的朋友希拉蕊和柯林頓一樣,文森十分介意那些批評,不同的是,他把怒氣和怨氣都埋在心裡。跟他的朋友希拉蕊德退出角逐司法部長提名的那一晚,弗斯特囔到了後來被他同事描述為焦慮症發作的經驗。柔伊·貝看到「華爾街日報」攻擊柯林頓夫婦的阿肯色州「密友」的社論旁,出現他的照片時,弗斯特抓狂了。一個白宮同僚說:「文森很害怕,他讓希拉蕊大失所望。」出現他的照片時,弗斯特抓狂了。

七月二日,又有兩名白宮助理因為在崔佛事件中扮演的角色而被嚴正譴責,文森因為自己沒有受罰而感到羞愧。他懷著罪惡感,跟希拉蕊從事白水房地產交易時的老朋友說:「這是我的過失。」

現任白宮法律顧問伯尼·納斯本說:「讓我扛起過失,承擔後果。」

當時弗斯特不被允許正式扛起過失,可是明顯的跡象顯示,他最終可能還是受命犧牲自己了,套一句旁觀者說的話:「倒在自己的劍上,保護第一夫人。」

另一方面,總統夫人從不掩飾她的不悅。正如柯林頓把怒氣轉嫁到喬治·史帝芬諾普勒斯身上,在這段時間,文森一直是希拉蕊的出氣筒。一個白宮幕僚說:「如果她生誰的氣,不管是誰,文森都是受氣包。」

雪上加霜的是,文森一直默默地對抗抑鬱。弗斯特在喬治城的管家羅莉塔·席爾斯(Loretta Sears)眼睜睜地看著他日漸消沉,「第一次見到他的時候,他真的是用跳的下樓梯,出門去上班。我跟他問好的時候,他會神情愉悅地回答說『好極了』。」

席爾斯說:「可是一週一週過去,他變得悶悶不樂。看起來像是個把全世界的麻煩都扛在

自己肩上的男人，在最後幾天，他的眼神露出極大的痛苦。彎腰駝背的，而且總像在沉思什麼似的。他拖著疲憊的身子下班回家後，一定會翻閱報紙，從第一頁看到最後一頁，悲傷地搖著頭。」

有一天她走進客廳，當時他正彎身伏於報紙上。他說：「錯，錯，錯，他們不瞭解這一切有多困難。」弗斯特心情的變化，讓席爾斯為他的精神狀態「擔心死了，我很想問他是怎麼一回事，可是我沒資格……」

工作壓力固然讓弗斯特情緒緊繃，可是親近他的人並不認為，那些壓力超過他所能承受的負荷。文森跟他的朋友喬‧普爾維斯（Joe Purvis）說：「清晨七點以前你就得到辦公室報到，晚上九點或十點下班時，你已經累得像條狗，可是當你注視著白宮璀璨的燈火，眼見那景象是如此的莊嚴壯麗，你整個人就好像被敬畏及驚嘆給征服了。」艾咪‧史都華覺得她的老朋友「真的很快樂，到了既快樂又筋疲力竭又壓力沈重的程度。」

弗斯特不能適應媒體的嘲弄，他的姐夫伯爾‧安東尼，前阿肯色州國會會員說：「他的性情不是這樣，他還沒有準備好迎戰極盡醜惡之能事的新聞界。」文森被他眼中惡毒不當的人身攻擊弄得滿身傷痕，自殺前不久，他告訴「時代雜誌」的瑪格麗特‧卡森（Margaret Carlson）：「到這裡來以前，我們認為自己是清清白白的好人。」

然而，那些最了解文森的人不認為光是這些原因，就會把文森‧弗斯特推向極端。卡洛琳‧史達利說：「我不認為文森有這麼稚嫩，他是個世故的人，而且一直過著壓力相當沈重的生活。」

在最後一個月，弗斯特和希拉蕊的關係起了戲劇性的變化。雖然經過十六年，如一位友人

形容的「相互依附」關係，希拉蕊卻因為崔佛事件的處理不當而動氣，突然切斷和文森的所有聯繫。他自殺前的三個禮拜，她拒絕見他，甚至不願接聽他的電話。據迪克‧莫里斯觀察：

「當希拉蕊被剌傷時，她的本能反應就是封閉自我，世界上沒有什麼比這更冷酷的了。」

六月，莉莎‧弗斯特終於搬到華府，那時她發覺丈夫的情緒開始崩潰。當一位在小岩城的友人告訴她，他正在考慮接受華府的工作時，文森的太太毫不遲疑地回答說：「妳正在犯這輩子最大的錯誤。」

即使在她離開小岩城之前，莉莎‧弗斯特就已經十分關切她丈夫的心理狀態，擔心到她和大兒子都一再問白宮助理，文森的「情緒」如何。短短幾個星期，他就瘦了十二磅，他說是因為焦慮的關係。

此外，還有弗斯特家和少數密友才知道的額外、無形壓力。莉莎‧弗斯特跟她的朋友依琳‧華金斯（Ileene Watkins）——白宮助理大衛‧華金斯（David Watkins）的妻子透露，她答應搬到華府只是想要盡最後的努力，挽救她的婚姻，一個受到弗斯特和希拉蕊緋聞威脅的婚姻。

七月十六日，離他死前僅僅四天，文森和他太太一起吃晚餐時，他忽然崩潰，像嬰兒一樣哭了起來。他提到辭職，但後來又退縮了；他就是無法承受辭去職務，返回阿肯色州的「恥辱」。兩天後，他告訴他母親，他很不快樂，因為他的工作是「苦差事」。

最後，弗斯特決定尋求專業的協助，打算去看心理醫生。不過同時他打了電話給他在小岩城的醫生，賴瑞‧華金斯醫師（Dr. Larry Watkins），拿到抗鬱劑（Desyrel）的處方箋。

七月十九日晚上，柯林頓邀請文森到白宮欣賞電影「火線上」（In the Line of Fire）。湊

巧的是，這部由克林・伊斯威特主演的電影，講的是一個老安全人員心甘情願為總統出生入死，犧牲自己的故事。文森婉拒了總統的邀請。

第二天，弗斯特站在白宮的玫瑰花園裡，看著他的朋友，總統先生宣布任命路易斯費里（Louis Freeh）接掌聯邦調查局。中午時分，他和納斯本一起觀看電視轉播，最高法院法官提名人茹思・貝德・金斯柏格（Ruth Bader Ginsburg）的職位確認聽證會。

納斯本說：「嘿！文森，不壞的一天……我們擊出了兩記全壘打……我想我們盡忠職守，而且幹得不賴。」

納斯本記得弗斯特「只是勉強擠出笑容」。文森回到辦公室，在辦公桌上用了午餐，並在一點左右離開白宮。他跟他的秘書說：「我會回來。」

儘管陰謀論無可避免地四處流傳，連柯林頓的勁敵肯尼司・史塔後來也斷定，離開辦公室之後，弗斯特開著他的灰色喜美雅哥，走了七英里半，橫過波多馬克河，來到位於維吉尼亞州麥克連鎮（McLean，Vieginia）的瑪西堡公園（Fort Marcy Park）。然後坐在南北戰爭遺留下來的大砲前，一片綠草如茵的坡地上，雙手緊握住點三八口徑手槍的尾端，把槍管深深置入口中，用右手拇指扣了扳機。

子彈貫穿頭頂，然後向後倒下，兩腿伸直，手臂落在體側。槍仍留在他的右手，拇指卡在扳機上，得年四十八歲。

因為他們共同的傷痛（一個資深白宮官員回憶說：「那是屬於私人的傷痛，連男人都哭了。」）白宮幕僚們動作迅速，搜索了弗斯特的辦公室，尋找任何可能歸咎總統或第一夫人，甚或兩人一起遭受譴責的東西。

雖然她始終不曾打電話或探訪莉莎‧弗斯特直接表達同情哀悼之意，可是希拉蕊得知文森的死訊後，確實馬上打了一連串的電話。十點十三分，聞訊後的四十五分鐘，希拉蕊打電話給她的幕僚長瑪姬‧威廉斯。一掛上電話，威廉斯立刻衝進文森在白宮的辦公室，希望在警察到來之前，找到可能會令人尷尬的遺書，而她唯一的發現是，另外一白宮官員派西‧湯麥森（Patsy Thomasson）也正在那裡，執行同一個敏感的任務。

之後希拉蕊打電話給洛杉磯的哈利‧湯瑪森。有一次她拜訪湯瑪森夫婦時，希拉蕊曾經告訴這位演藝圈的友人，她注意到文森很沮喪。可是那時候她為崔佛事件的處理不當餘怒未消，現在她在電話裡哭著對湯瑪森說：「他做了，哈利。他真的做了。」

下一通電話是在十一點十九分，打給在紐約極有權勢的律師朋友蘇珊‧湯瑪西斯（Susan Thomases），她後來繼續扮演著重要的角色，就如何處理文森死後可能浮現的棘手法律問題，給予希拉蕊忠告。希拉蕊跟湯瑪西斯談了二十分鐘之久，接著她打電話到麥可‧麥克拉提的辦公室。十二點五十六分，她打給柯林頓。

火上加油的是，七月二十六日，在弗斯特死後的第六天，一個白宮助理不可思議地在文森的公事包底層，發現一張被撕成二十八塊碎片的短箋。這個發現增添了整個事件的詭異度，特別是警察人員五天前已經徹底檢查過那個公事包，並沒有發現任何蛛絲馬跡。

那封短箋讓人得以一窺弗斯特心中的苦悶和煩惱。文森寫道：「我因為疏忽、經驗不足以

消失的檔案、刻意喪失記憶、白宮法律顧問納斯本堅持保管弗斯特的文書資料，保護律師與客戶之間的特許權，加上案發現場潦草的警察搜證工作，因而引發無數的陰謀論傳言。其中最極端的論調是，為了保護柯林頓夫婦而謀殺了弗斯特。

及工作過度而犯了錯，我從未存心違反任何法律或行為標準，包括在旅遊局內的任何作為。我沒有為任何個人或特定團體謀取利益的企圖。」他接著控訴聯邦調查局在報告中跟檢察總長扯謊，以及新聞界「隱瞞他們從旅遊局官員那兒得到的好處……大眾永遠不會相信，柯林頓夫婦和他們忠心幕僚是無辜的」。

文森繼續控訴：「『華爾街日報』的編輯扯謊不必承擔後果，我不適合華府的工作，也不習慣成為眾所矚目的公眾人物。在這裡，毀滅人被當作是一種運動。」

對於白宮當局想掩人耳目的必然控訴，柯林頓政府的資深調查人員琪‧萊特說：「就某個層面而言，人們想要在文森死後，用一種他們覺得在他活著時，無法採用的方式保護他；在他死後才接納他，看起來跟掩飾一樣。」

姑且不談掩飾，柯林頓和希拉蕊兩人無疑都因弗斯特之死而深受打擊。雙眼因哭泣而紅腫的柯林頓說：「沒有人知道為什麼會發生這種事，當別人有麻煩時，他通常跟直布羅陀之石一樣牢靠，很重要的一點是，不應該以他結束生命的方式，對他蓋棺論定，因為文森‧弗斯特是個非常好的人。」

總統認為，在他友人不幸亡故這件事當中，有個值得探討的重要課題。「我們可能都得更關心我們的朋友、家人及同事一點，同時試著記住，工作絕不是生活的全部，而且，以謙虛的態度面對這件事也是非常、非常重要的。」

擔心這一切對工作過度、壓力過大的幕僚可能產生的影響，總統在舊行政辦公大樓召開了一個白宮人事會議，安撫幕僚們說：「文森的死因是埋藏在他內心深處的一個謎團。」即便如此，接下來的幾天，數名與文森親近共事的幕僚，仍去尋求專業協助。

柯林頓以他自己獨特的方式面對悲傷。他告訴一群記者：「他的家人、他的朋友、他的同事已經一連兩晚深夜未眠，回憶、哭泣、歡笑、談著他，我想沒有什麼別的了……」

希拉蕊不在時，白宮的日誌顯示，柯林頓跟他自己形容是「老嬉皮女友」的瑪夏‧史考特一起在寓所，度過了文森過世的那一晚。史考特這個充滿活力、迷人的阿肯色州金髮美女，七○年代的時候，乘著福斯巴士疾馳過一鎮又一鎮，落腳何處完全取決於巴士在那兒沒了油。她頂著年薪九萬八千美元的白宮書信通訊主任的頭銜，新官上任的第一把火，竟是開除二十名長期催員，眼看著一百萬封信函，在短短數週內堆積如山。

文森葬禮那天早晨，史考特告訴她的朋友依琳‧華金斯，為了安慰他，她前晚跟總統共寢。她不假思索跟華金斯說：「我跟比爾在他床上度過昨天晚上，我把頭枕在他的大腿上，我們徹夜追憶回想。我現在穿著和昨天一樣的衣服，今天我又得再穿一整天。」一九九六年六月，史考特在眾議院聽證委員會的宣誓證詞中，提到她記得那些在白宮的夜晚，至於其他則是

「一片模糊」。

在文森的葬禮上，前往致哀的人注意到，弗斯特家人對第一夫婦的古怪態度。當柯林頓擁抱文森的遺孀和孩子時，傷心欲絕的希拉蕊則排拒在一臂之遙。華金斯說：「因為弗斯特家知道希拉蕊和文森之間的曖昧關係。」

在德州的奧斯丁，迪克‧莫里斯跟芭芭拉‧派雷芙寧（Barbara Plafflin）看到電視轉播葬禮時，確定了希拉蕊及文森之間的戀情。莫里斯對交往已久的情婦派雷芙寧說：「我提到了希拉蕊是多麼的悲傷。」

希拉蕊左右手的政治顧問莫里斯評論說：「我一點也不訝異，他們在阿肯色州時，有過一

段情。」即使在弗斯特的死震撼整個華府時，柯林頓仍然暗中用計，想要避開另一件醜聞。一九九三年中，總統聽說當年在小岩城，曾經擔任過他的安全人員的好幾個阿肯色州州警，即將出面公開實情時，他馬上採取行動。同年七月，他以九萬二千美金的年薪，指派安全小組的前任隊長「老哥」楊，掌管區域性聯邦緊急事件處理機構（regional Federal Emergency Management Agency）的德州辦公室。

然而，州警賴瑞‧沛特森及羅傑‧培瑞還是決定，揭發柯林頓在阿肯色州的性生活時，總統瘋狂想要阻止他們。這時候楊打電話給沛特森，然後寄給他一封短信，信上表達對他「健康問題」的掛慮。

這項舉動未能發揮作用時，柯林頓親自介入。他先打通電話給弗格森，指示他去「告訴羅傑，他要什麼都可以」。後來柯林頓又再度打電話給弗格森：「如果你告訴我羅傑和賴瑞想要抖出什麼事來，那麼我就可以私下處理得一乾二淨。」為了回報他協助清除這些「亂七八糟的麻煩，據說柯林頓犒賞弗格森一份聯邦政府的工作。

州警們在那年十二月上了「美國目擊者報」（American Spectator）之後，貝琪‧萊特跟白宮法律顧問大衛‧喬根承認說：「就我所知，他們說的都是實話。」史蒂芬諾普勒斯馬上就明白，儘管他的老闆一再否認，可是事實上卻已經跟州警聯絡過了。

史蒂芬諾普勒斯自問：「他怎麼能如此魯莽、不計後果呢？他深信可以憑三寸不爛之舌解決一切，以致於從來沒有考慮過後果。」但是，這還不足以阻止萊特、史蒂芬諾普勒斯，或其他現在被稱為「災難處理專家」的人繼續進行攻擊。

在同時，希拉蕊也出面加入戰局。儘管一九九三年十二月，她自己因為扣押文森‧弗斯特

的文件，以及對白水案件調查採取不合作態度這些事，受到猛烈的砲火圍攻，可是這位第一夫人還是花時間痛罵指控她丈夫的人，說那是「無法無天的可怕說詞。對我來說，相當可悲的是，我們仍得遭受人們在政治以及牟取財物利益上的抨擊；悲哀的是，尤其現在正是聖誕節期間，人們居然為了一己之私攻擊我的家人。」

她承認像這樣的醜聞「很傷人，即使你是公眾人物，那顯然意味著在美國，人們可以愛怎麼說你，就怎麼說。公眾人物也是有感情、有家庭、有個人聲譽的。」

她接著說：「我想我丈夫已經證明他真的是打從心底，關心國家、尊重總統職位，並且堅信他的所作所為都是正確的，當這一切都說到做到了，多數公正的美國人將會藉此評判我丈夫。還有」

「其餘的事都會被丟進垃圾桶，這個它們應該去的地方。」

希拉蕊真的受到傷害了，柯林頓過去的風流行徑再度回來糾纏他們，讓她感到忿恨不平。柯林頓夫婦兩人一樣多的社交計畫，實在太過重要了，不能因為她不忠，危害他們辛苦創造的一切，就像一位助理描述的那樣，只要他不再因為對她不忠，危害他們辛苦創造的一切，就像一位助理描述的那樣，砸了。但是，只要那些都是過去犯的錯、只要他不再因為對她不忠，危害他們辛苦創造的一切，就像一位助理描述的那樣，這位第一夫人還是很樂意「自始至終為這個男人堅持到底」。

可是，即使在他妻子被自個兒的戰役絆住，力求生存，但還是準備為他搏鬥之際，柯林頓卻再次把全部一切拿去作賭注。凱瑟琳・維里（Kathleen Willey）在一九八九年的政治募款會上，首次見到柯林頓時，已經跟維吉尼亞州的房地產律師艾德・維里（Ed Willey）結婚了，不過他們還是很快成了熟朋友。一九九二年間，當柯林頓在威廉斯堡第一回合的總統競選辯論會之後，打電話給她時，他腦子裡另謀他意的企圖越發明顯，他說他會「叫安全人員退下」，這樣她就可以帶雞湯來治療他的喉嚨痛。

維里了解到柯林頓的腦子裡有「比為他帶來雞湯更重要的事」，所以她謝絕了邀請。然而

選舉結束後，這位動人心弦的紅髮女郎還是去白宮擔任兼職義工。

到了一九九三年秋天，凱瑟琳跟艾德長達二十二年的婚姻，在他被冠上盜領客戶二十七萬

四千五百元美金的罪名期間，開始分崩離析。起初她先是抗拒，但最後凱瑟琳‧維里還是同意

簽署一份償還債務的切結書，此舉意味著她必須共同分擔這個財務上的責任，償還她丈夫盜

領的現金。她後來表明，這份切結書「讓我陷身對上帝的恐懼當中」，雪上加霜的是，維里夫

婦同時還拖欠了五十多萬美金的稅款。

十一月二十八日，這對夫妻又發生了一場被鄰居形容為「另一回合的大吵大鬧」。凱瑟琳

後來說，她告訴她丈夫，「如果我因此必須去華府找份支薪的工作……我們得變賣所有的家

產，那麼我們倆都應該轉換跑道。」在她宣稱將跟柯林頓求援時，艾德‧維里憤怒地衝出屋

外。

第二天，凱瑟琳‧維里隨即前往白宮的橢圓形辦公室，請總統給她一份支薪的工作。

她說：「我有個很嚴重的難題，我需要你幫忙。」

不過，柯林頓先是問她，要不要喝杯咖啡，當她說好時，他走過橢圓形辦公室另一側的

門，進到一間小廚房裡，有個管家正站在那裡，可是他並沒有叫他泡咖啡，反而自己從儲物櫃

裡取出星巴克的咖啡杯，親自為維里倒咖啡，然後也給自己倒了一杯，之後兩人沿著通道走回

橢圓形辦公室。

他說：「妳何不進來這裡，到我的書房裡？在那裡我們可以談得比較融洽一點……」

據維里說，他們才剛走到門口時，他馬上轉身給她一個擁抱。針對她的財務和婚姻問題，

他說：「很遺憾這些事發生在妳身上。」然後在她嘴上親了一下，並將她拉進自己的懷裡。

她心想：「他到底在做什麼？」同時試著推開他。他反而用手臂緊緊地箍住她，用類似空姐克莉斯汀·赭琪兒記得的動作，抓住了她的胸部。

俯下身子，他在她的耳畔輕聲呢喃……「我……自從第一次見到妳，我就想這麼做了。」

「你不怕有人會突然走進來嗎？」她問。

「不，不，我不怕，」他斬釘截鐵地說，接著拉起她的手，將它放在他興奮勃起的性器上。

維里回憶說，整個過程好像以慢動作在進行。

她心想：「這不是真的吧，也許我應該好好摑他一巴掌……」可是她後來又想……「嗯……我不認為你可以那樣子賞耳光給美國總統。」

維里推開他，她說：「我想……我想我該走了。」可是柯林頓只是一直看他的手錶。

他告訴她，他有場會議要開，然而又馬上補充說：「他們可以等。」

維里脫逃了，她後來告訴「六十分鐘」節目的艾德·布雷德利說，她那時處於一種驚嚇的狀態，「我就是無法相信……那個舉動……他……就在橢圓形辦公室外頭，那麼魯莽行事，我的意思是說，周圍到處都是安全人員、管家、幕僚，我覺得那實在是魯莽至極」。

正要離開時，維里跟洛依德·班森（Lloyd Bentsen）擦肩而過。整個毛手毛腳的過程中，這位傑出的國防部長、前任德州參議員暨副總統候選人就站在幾碼之外，等著三點整跟總統開會。

　　差不多同一個時間，艾德·維里開著他的卡車，盡可能地深入一處樹林裡，然後他繼續步行兩百英尺左右到樹叢裡，拿槍枝對準自己的頭部，扣下扳機。到了獵人們在他的卡車上發現

他的遺體之時，他已經在倒下的地方躺了二十四個鐘頭之久。

一個月後，總統安排維里受雇於白宮法律顧問辦公室。在那之後，他也指派她隨同美國代表團前往丹麥、雅加達召開會議，還有一份在聯合服務組織的無給職。

後來她說，她常常想到總統追求她這件事，而且這事讓她「生氣，氣自己被占便宜了」。但是接下來四年當中，她並沒有出面指控，一直到寶拉·瓊斯和路文斯基成為家喻戶曉的名字之後，她才公開這件事。

總統聲稱她來找他時，顯得心煩意亂，所以他也許曾經抱過她、親過她，「讓她平靜下來」。他說，她的指控讓他覺得「難以理解而且很失望」。

但是，在他把自己描述成倒霉的受害者時，背地裡他卻和希拉蕊聯手籌畫一場全力以赴的反擊行動，破壞維里的名譽。幾天之內，白宮設法藉由公開維里在橢圓形辦公室的事件發生前後，寫給柯林頓的第十五封信，破壞她說詞的真實性。其中一封信當中，維里露骨地說：「打起精神吧！你知道你的第一號仰慕者感謝你。」大部分信件的署名都是「鍾愛的凱瑟琳」。

這方面的專家後來指出，維里想跟總統保持良好的關係，是職場性騷擾受害者的正常反應。辯護律師及作家芭芭拉·凱特·芮琶（Barbara Kate Repa）說：「我們談的是妳認為騷擾了妳的某人，卻同時掌握了妳未來工作的生殺大權。想要息事寧人並非不尋常之事，尤其對女人來說。」

然而，希拉蕊可不是個「普通的女人」。每次有新秘密被揭發時，她總是忍氣吞聲，為了雀兒喜，以及為了國家而說服自己，他們的右派敵人隱藏在每一則下流故事的背後。截至目前為止，就像她丈夫說的，她已經很擅長「封鎖」令人不悅的事情，以便繼續協助丈夫治理國

事。

一九九四年一月七日清晨，總統的繼父迪克・凱利（Dick Kelly）打來的一通電話，吵醒了他。柯林頓的母親在睡眠中與世長辭，享年七十歲，是乳癌的受害者。才不過十天以前，在她位於溫泉鎮的湖濱度假小屋，柯林頓即將前往希爾頓角跟希拉蕊和雀兒喜會合之前，剛給了維吉妮雅一個道別的擁抱。被這個晴天霹靂猛然一擊，他恍恍惚惚走進希拉蕊的房裡，把她叫醒。據友人說，他們兩個都禁不住打擊而痛哭流涕。

緊接在修過世、文森・弗斯特自殺，以及從白水事件到州警事件等層出不窮的醜聞之後，維吉妮雅的過世讓柯林頓和希拉蕊的關係，比過去好幾個月還要緊密。一個女性律師朋友說：「你可以從他要前往小岩城時，她抱他的情景，以及後來她在喪禮中跟他碰頭的場面看出來。維吉妮雅的死讓所有從她父親過世以後，一直被她壓抑的情感一股腦兒爆發出來。希拉蕊也很清楚，在柯林頓生命中，維吉妮雅向來扮演著非常重要的角色，她正是那位從一開始就鼓舞他、推動他的人。在希拉蕊的內心深處，她知道要不是比爾的母親，她永遠不會有入主白宮的機會。」

在葬禮中，羅傑當眾飲泣，可是柯林頓扶著他弟弟的手臂，咬緊牙關忍淚水。當天參加葬禮的上千名賓客中有一人說：「只有羅傑一個人哽咽大哭，但是你可以明顯從他們臉上看出來，傷痛最深的還是比爾、希拉蕊和可憐的雀兒喜。」

維吉妮雅的朋友芭芭拉・史翠珊也參加了葬禮，可是希拉蕊似乎仍為她先前拜訪白宮的事而心存怨恨，據一位白宮內幕人士說，希拉蕊明白交代的當中有一項是，她不讓史翠珊乘坐家庭成員的禮車前往葬禮。希拉蕊坐進她寬敞的大型轎車，身體往椅背上一靠，指示一個助理

說：「就跟她說座位不夠。」

情勢很快就會明白顯示，他們如果想要求生存的話，就必須硬撐下去。當白水事件的醜聞持續在媒體上持續熱炒時，其他難題也陸續掉到他們頭上。希拉蕊可疑的期貨交易被揭發，與文森‧弗斯特之死有關的新問題不斷出籠，加上遠遠超過一切、影響最深的事件是，前所未聞的一個年輕女子寶拉‧瓊斯，出面控訴總統對她性騷擾。

諷刺的是，讓寶拉火冒三丈的導火線正是「美國目擊者報」上刊載的州警事件。這篇報導提到一個名叫寶拉的女人，自動對柯林頓州長投懷送抱，想做他的女友。一九九四年二月十一日，氣炸了的寶拉‧瓊斯宣布，她要對總統提出七十萬美元賠償的性騷擾控訴。他利用阿肯色州的州警，幫他帶來像寶拉那樣的女人，這件事是真的嗎？他跟史蒂芬諾普勒斯說：「我現在可能是個又胖又老的男人，可是我年輕的時候，追女人從來不用人幫忙。」

事實上，史蒂芬諾普勒斯有所不知的是，即使在寶拉‧瓊斯案急速發展的階段，柯林頓不但繼續跟白宮裡幾個不同的女人風流，而且還在積極地獵取更多獵物當中。

同時，希拉蕊正忙著應付難以處理的健保草案可能崩盤的情勢，以及由白水事件衍生出來的各項起訴，這個揮之不去的幽靈。那年二月，在一場白宮會議中，她對她的首席助理發飆，因為在她需要支援的時刻，他們卻拋棄了她。她開始啜泣：「我們在那裡孤軍奮戰，此刻我覺得無依無靠。」

她完全清楚，在很多層面上，她是代夫受罪。當初是柯林頓讓他們跟麥克道格夫妻接上線的，也是他害她牽扯到這宗不正當的土地交易。她的處境不堪一擊，甚至無法思考這個寶拉‧瓊斯，可能跟其他女人一樣說的是實話。

希拉蕊再一次力促她丈夫跟他的律師反擊，不過柯林頓不需要別人督促，在瓊斯的律師說

她打算供出總統的生殖器官來橢圓形辦公室，「就在這裡檢查我的身體」「可明顯區別的特徵」之後，他就跟助理說，他可以請一個泌尿科

瓊斯的法律小組倒是很渴望藉這個提議，當場把他逮個正著。她的顧問蘇珊·卡本特·麥

克米蘭（Susan Carpenter McMillan）說：「如果他可以在阿肯色州的艾塞西爾飯店，把它

秀給一個見面僅三分鐘的女人看，那麼這個女人就有權利站在陪審團面前說『這個就是當初攤

在我面前的證物』，這是本案的首要證據。」

儘管他跟幕僚宣稱他是無辜的，可是，柯林頓的律師還是花了好幾年的功夫，拼了老命打

壓所有想把總統性器官的照片當作呈堂證物的意圖。

寶拉立刻被冠上「垃圾拖車」（trailer trash）的臭名，柯林頓的辯護者對她更是毫不

留情。柯林頓聘請的華盛頓重量級辯護律師鮑伯·班內特，把她比喻成一隻賤狗，他還在全國

轉播的電視節目中，威脅要挖掘寶拉過去的性關係，摧毀她的名聲，這番極為戲劇性，弄巧成

拙的聲明，讓他不得不退居幕後。

但是柯林頓和希拉蕊都不想讓他這麼做，在他冷酷攻擊寶拉之後，希拉蕊打電話給班內

特，讚賞他追打柯林頓敵人的舉動。

就跟過去的醜聞一樣，柯林頓和希拉蕊有幾次機會，可以把精靈關回神燈裡。最初寶拉·

瓊斯堅稱，如果總統乾脆地為他粗野的舉動道歉，她可以撤消訴訟。在一九九四年的五

月，班內特說服他的當事人，跟她意思意思道個歉。結果聲明卻是這樣寫著：「我一點都沒有

印象，曾於一九九一年五月八日在艾塞西爾飯店的房間裡跟寶拉·瓊斯見過面，不過，對她聲

稱我們確實在那裡見過面的事，我不會提出異議，而且我過去很可能見過她。」

這份聲明繼續寫著：「她不曾有過任何不當或性方面的舉動，對於那些跟她行為有關的不實言論，可能打擊她的人品和良好聲譽，我深感後悔。」

不過，在寶拉的律師喬瑟夫‧卡瑪拉塔（Joseph Cammarata）的腦子裡，有一份比較精簡的聲明。寶拉會立刻撤銷告訴，如果柯林頓同意對新聞界讀出這份聲明的話：「我不否認一九九一年五月八日，在艾塞西爾飯店的房間裡，見過寶拉‧瓊斯，她並沒有任何不當或性方面的舉動，我相信她是個誠實、有道德感的人。」

柯林頓快要接受這項協議的時候，希拉蕊介入了。在一場跟他的法律小組秘密召開的會議當中，她告訴他：「我絕不可能讓你去讀那份聲明，那等於是承認你有罪。」隔天，在玫瑰花園舉行的母親節感恩活動中，總統夫婦還是在照相機、攝影機面前，擺出一副滿面春風，有說有笑的樣子。

希拉蕊為了挽救健保法案而做困獸之鬥，展開了橫跨全國的巴士之旅。每一站，她都會遇到揶揄譏笑的憤怒示威者，搖著標語牌，上面誇張地寫著「希拉蕊是共產婊子」或「滾回蘇聯去」。她微笑著揮揮手，繼續向前推進，可是在私底下，希拉蕊深深覺得挫折。

她在為丈夫和他的內閣戰鬥時，柯林頓卻是在白宮重施故技。據白宮總務長麥克‧麥葛雷斯說，有個星期六，他正在整理餐具室，這個餐具室就在橢圓形辦公室書房外面，當黛博拉‧胥芙穿著迷你裙和高跟鞋出現時，總統正在書房內工作，麥葛雷斯回憶說：「好一個性尤物。」

胥芙直直走向餐具室和書房之間那扇平常總是開著的門，砰一聲把它關上，然後在門下塞

進一個制門器，讓它保持那個狀態。她跟麥葛雷斯說：「接下來二十分鐘，我們不想被打擾。」當時就這樣被鎖在餐具室裡頭的麥葛雷斯說：「我無法相信，只好等著，我記得那時真的是大吃一驚。」

麥葛雷斯說，二十分鐘後，胥芙「突然與我擦身而過。她打開門，帶著一抹笑意離開。行色匆忙，一句話也沒說，也沒有看我的眼睛。她好像有點尷尬。」幾分鐘之後，他去看看總統，可是他已經上樓回寓所了。後來新聞披露，柯林頓跟路文斯基性接觸之後，有時候會上樓淋浴。

她告訴當時任職白宮的琳達‧翠普（Linda Tripp）：「現在我每天早上跟他共度二十分鐘。」

翠普問道：「妳自己猜。」「幹嘛？」胥芙微微笑道。

胥芙得花那麼多功夫，才能跟總統一起消磨「二十分鐘」是很罕見的。這位前空姐在新政府剛開張的時候，第一次踏進白宮，助理幕僚長南西‧亨瑞區阻斷了她跟總統接近的通路。可是三個月後，她就直接去找柯林頓。

雖然胥芙後來否認她和總統有曖昧關係，可是安全人員蓋瑞‧伯納（Gary Byrne）稍後跟聯邦大陪審團說，他撞見柯林頓和胥芙在總統辦公室的書房，共度親密時光。伯納作證說，他「覺得他們有肉體關係的謠傳是真的」。（在路文斯基醜聞達到最高潮時，胥芙由白宮被轉調到國務院，得到了一個更高薪的職位。）

結果，胥芙得排隊等候她和總統獨處的二十分鐘。晨間慢跑後，柯林頓通常會在來自德州

的金髮女郎凱薩琳・寇尼李爾斯的辦公室停留，她進白宮任職時還不滿二十歲。寇尼李爾斯以旅遊局高階僱員的身份，在第一夫人沒有同行時，經常陪同總統出訪海外。後來路文斯基酸溜溜地跟琳達・翠普抱怨說：「到海外時，她總是陪在他身邊。」

七月二十三日，當希拉蕊乘著「健保安全特使」巴士，忍受舟車勞頓之苦，進行鼓吹健保改革的巡迴之旅時，柯林頓則飛到小岩城，參加第三十屆的高中同學會。他幾番想接近桃莉・凱爾・布朗寧，可是她老是避著他。對於下屬一再恐嚇她，如果她跟媒體披露他們的緋聞，就要毀了她的事，柯林頓大概早已忘得一乾二淨了。

最後，柯林頓終於把桃莉堵到角落，問她近況如何，她破口大罵：「你是個超級大混蛋。我簡直不敢相信你還有閒工夫過問！我真是受寵若驚！」眾人屏息，一個安全人員移向她，可是總統揮手示意他退下。他說：「沒關係，沒關係。」

他們坐了下來，身邊有幾百個人環繞著，安全人員距離他們不過數呎之遙。他們進行了四十五分鐘的感性對話，談論柯林頓的荒唐行徑。瑪夏・史考特葬禮前夕跟柯林頓共度一夜的前「嬉皮女友」，則在附近徘徊。據其他參加同學會的賓客說，那震耳欲聾的六〇年代音樂，讓人根本無法偷聽。

柯林頓為先前威脅要「毀了」她的事情道歉，哄她搬到華府，說他會幫她在那裡幫她找個工作。她回絕了，並且告訴他，她已經寫完一篇影射兩人關係的故事「心之意向」（Purposes of the Heart）。

他說：「人們會猜到你寫的是我。」

是的，她點點頭。

對於民主黨在一九九四年的選舉一敗塗地，希拉蕊毫無心理準備。紐特·金瑞奇（Newt Gingrich）領導的共和黨，四十年來首度掌控了眾議院。共和黨也重新在參議院取得優勢，從一九七〇以來首度贏得全國多數的州長席次。

引來最嚴厲批評以及大部分責難的是第一夫人，而不是總統。在推動她那命運多舛的健保法案時，她已經給人傲慢和激進的印象。看來選民已經針對這個誇張的柯林頓聯合總統政權，進行了一次公投表決。

她跟迪克·莫里斯說：「我不知道該怎麼做，我不知道什麼才行得通。我不相信自己的判斷力了。我所做的每件事好像都註定要失敗。」沮喪和退縮的希拉蕊不再出席一度由她主控的白宮策略會議。莫里斯告訴蓋兒·席依說，那簡直「形同遜位」。

那段時間，保羅·紐曼和他太太瓊安·伍沃德（Joanne Woodward）與第一家庭和友人，一起觀賞紐曼的新片「The Hudsucker Proxy」。紐曼提供了紐曼獨門爆米花供總統和他的客人們享用。可是希拉蕊，套一個客人說的話：「完全像個僵屍一樣，面無表情，精神恍惚。她是那麼不快樂，真讓人難過。在回家的路上，我忍不住為她哭泣。」

為了尋求一些指引，她跟她衛理公會的精神導師唐·瓊斯請教，甚至還邀請了新世紀大師瑪莉安·威廉斯（Marianne Williams）和湯尼·羅賓斯（Tony Robins）到大衛營。當所有的自助性聚會以及性靈演說告一段落後，希拉蕊決定回到她最關切的議題上：兒童。她開始寫艾莉諾·羅斯福式的專欄──「我的日子」（My Day），在數家報紙同時刊載。她也在暢銷書「It Takes a Village」上，發表她對兒童發展的觀點。接下來她在文學方面所做的努力是，集結出版寫給第一家庭寵物的信，標題為「親愛的襪子，親愛的巴迪」（Dear Socks, Dear

Buddy），而讓人不由得聯想到芭芭拉・布希寫的「米莉的書」（Millie's Book）。

希拉蕊驚訝地發現，比較傳統的第一夫人角色很適合她；這個角色雖然傳統，可是仍然容許她幫民主黨募到數百萬美金，還可以為重要議題如人權問題喉舌。同時她也有更多的時間跟雀兒喜相處。

到現在，大眾對雀兒喜的認識仍僅限於匆匆一瞥（和華盛頓芭蕾舞團一起排練她在「胡桃鉗」中的角色），在白宮草坪上迎接她父親走出「海軍一號」），再來就是她降低她父母親的火藥味。一般大眾還沒有聽她說過半句話，她父母通常拒絕坦白回答有關她的任何問題，訪問總統千金更是個大禁忌。希拉蕊的前任新聞秘書尼爾・拉提摩（Neel Lattimore）回憶說：「有一條界線是不能跨越的，那就是不談雀兒喜。」

希拉蕊坦承：「她會說我是保護過度的母親。」可是這個策略似乎管用，從她才剛會爬就認識她的迪克・莫里斯說：「雀兒喜雖然頂著總統千金的光環，卻不受她父母地位的影響，她很清楚自我，知道自己是誰，照自己的步伐前進……在她身上，你找不出一絲自命不凡、傲慢和階級意識。」

一九九五年，當希拉蕊與雀兒喜訪問南亞十天時，世人終於得以一瞥這些特質。時常被拍到手牽著手，這對親暱的母女檔訪問了德蕾莎修女在加爾各答的孤兒院，以及巴基斯坦的清真寺。巴基斯坦前總理班娜姬・布托（Benazir Bhutto）說：「任何人都看得出來，她們有多親。」當她們穿過拉霍爾（Lahore）狹窄的街道去赴一場國宴的路上，希拉蕊時刻留意雀兒喜「就在她身邊，不會落後被困在人群中」。

回到華府。柯林頓也在人群中穿梭，與夾道歡送他上總統專用直升機「海軍一號」的支持

者握手。就在他與群眾致意時，一位身穿鼠尾草綠克魯（J. Crew）套裝的年輕美女吸引了他的目光。他目不轉睛地看著她，（她後來說：「他給我百分百的比爾‧柯林頓。」）拉起她的手。這名年輕女子回憶說：「世上所有的東西都消失了，我們共享了強烈、短暫的性交流。他用眼睛褪去你的衣衫，慢慢地，從你的腳尖到頭頂，再滑回腳趾，那是非常激情的目光。他失去笑意，他的性能量從雙眼散發出來，而且是極原始、極獸欲的那種。」

她回家，燙她的「幸運綠洋裝」，而且在第二天再度前往白宮，參加在南草地舉行的總統四十九歲生日派對。這次，在她祝他生日快樂之後，他有意無意地擦過她的胸前。幾個星期後，這個年輕的白宮實習生又撞見了他，這次是當她在西廂的地下室玄關等一位朋友的時候。

她緊張地說：「你好，總統先生，我是莫妮卡‧路文斯基。」

柯林頓深深注視這名二十二歲的女子說：「我知道，我知道。」

他們全都低估了我們承受痛苦的能力。

——希拉蕊

我愛你，大頭蛋。

——莫妮卡・路文斯基跟總統說

我們至少要知道希拉蕊教訓他了。

——派翠西亞・艾爾蘭

第八章　希臘悲劇的情懷

「她很容易從挫折中復原，她真的是這樣，除了信任這件事之外。」介紹柯林頓和希拉蕊兩人認識的前任勞工部長羅伯‧瑞區如此說。

希拉蕊跟她的朋友說，現在是她有史以來最快樂的時候。她熬過了在聯邦大陪審團面前四個小時的作證過程，調查她那再次神秘出現的羅絲法律事務所付款記錄；捱過了被懷疑插手收集聯邦調查局的共和黨員檔案；並且堅定支持她丈夫避開寶拉‧瓊斯的性騷擾指控。她甚至有辦法把被起訴的可能性「置之度外」，儘管，據她的一位密友說，最初的威脅「真的重重傷了她，讓她很震驚」。

可是據她說她復原了，雖然這次她復原的方式，無疑比較有尊嚴，而且不具威脅性。在柯林頓一九九六年競選期間，她在幕後跟迪克‧莫里斯一起研擬更加中立的策略，讓她丈夫再度當選。她參加了各地的巡迴造勢活動，可是決心不跟柯林頓爭奪外界的注意力，所以不讓全國媒體上她的飛機採訪。

據一個白宮助理觀察：「她被傷得很重，她想要建立自己的地位，在歷史上留名。」即使外界四年來的猛烈攻擊讓他們付出代價，可是在她丈夫吹熄美國國旗造型生日蛋糕上的五十五根蠟燭時，在他發表第二次總統就職演說，以及每一次新的國情報告時，在他動完膝蓋手術之後拄著柺杖跛行好幾個禮拜時，為了他，希拉蕊還是帶著微笑出現。

藏在平靜外表下久久不去的憤怒，有時候也會冒上來。一九九六年民主黨大會的時候，她跟一群代表說，一個朋友警告她，什麼東西都會丟到她身上，除了洗碗槽之外。她說：「其實，我剛剛才看到它飛過去。」

過去，她會接住這個洗碗槽，然後把它丟回去，現在，希拉蕊只會低頭避開，她的老朋友黛安娜‧布萊爾說：「她想要弄清楚，要怎樣做她自己──一個思考的人、一個做事的人同時又不會讓認為她越界的人，對她充滿敵意。我想她已經知道該怎麼做了。」

她跟柯林頓都認清了一個事實：他們生命中最重要的人很快就會離開他們。同時，他們也想要跟雀兒喜共度每一個時刻。她十七歲生日的時候，總統和第一夫人徵召了兩架直昇機、空軍一號和一架後援噴射機、一群安全護衛，還有一列禮車，去百老匯看表演，然後在紐約私人的「21」俱樂部吃晚餐。

六個星期後，希拉蕊與雀兒喜展開了為期兩週的非洲之旅。在坦桑尼亞（Tanzania）北部奇麗曼加羅國際機場（Kilimanjaro International Airport）的歡迎儀式當中，希拉蕊把發言權交給她女兒。雀兒喜的聲音讓人大吃一驚，因為美國人這時才恍然大悟，這家人進駐白宮五年之後，這是他們第一次獲准聽到總統的女兒講話。

雀兒喜很有把握地告訴接待她的非洲東主：「我們國家在各個領域都有嚴重的暴力問題，我們有毒品的大問題，我們有因為人們覺得沒有未來的大問題，有很多無可救藥的問題。」雀兒喜繼續說，暴力問題的解決辦法是「要從年輕人本身著手……我們必須瞭解到，我們就是未來，我們創造了我們的未來。」

一個月後，在希維爾教友中學年度的母女聚餐會上，希拉蕊穿著一件粉紅色芭蕾舞裙，把

金色頭髮紮成馬尾，開始上舞台模仿演出學校舞台劇「胡桃鉗」的雀兒喜，希拉蕊學女兒的樣子，跟另一個扮演女兒角色的母親抱怨說：「妳媽媽可能在一兩百人面前讓你出糗，可是我媽媽是在好幾百萬人面前害我出糗。」

一九九七年六月，在希維爾教友中學畢業典禮上，當雀兒喜領取了畢業證書時，她走到父親面前，雙手抱著他低聲說：「我愛你，爸爸。」

柯林頓強抑著淚水回答說：「我愛妳，而且非常以妳為榮。」

可想而知，柯林頓在發表畢業典禮致詞時，情緒非常激動。他回想起雀兒喜第一天上學的情景、她最喜歡的書（「晚安月亮」、「好奇的喬治」、「萬能小引擎」）以及「從過去到現在所有的歡笑和痛苦」。

他顫抖著聲音說：「雖然我們養育妳，就是為了看到妳展翅高飛這一刻，而且非常以妳為榮，可是我們一部分又希望能夠再一次抱著妳，就像妳還走不大會走路的時候那樣，再讀一次故事書給妳聽。」所以，他要求雀兒喜的畢業班同學：「如果我們好像有點悲傷，或是表現得有點奇怪，就讓我們這做父母好好發洩一下吧。」

希拉蕊透露說，她丈夫「對於這場演講很緊張，其中的情緒淹沒了他」。可是真正讓他無法自己的是女兒的擁抱，他說：「當她走回座位，雙手抱著我的時候，那短短幾秒鐘之間，感覺就像她的整個人生就要離我而去。」

讓她爸媽更煩惱的是，雀兒喜決定去唸史丹福大學，部分原因出自於她已經認識四年而且滿感興趣的一個史丹福二年級學生——前任國會議員瑪裘莉‧馬歌利‧梅利文斯基（Marjorie Margolies-Mezvinsky）的兒子馬克‧梅利文斯基（Marc Mezvinsky）。

希拉蕊抓住胸口說：「可是離這裡那麼遠。」柯林頓比較冷靜，他說：「飛機有到那裡、電話在那裡也會通、電子郵件在那裡也可以用，所以我們會沒事的。」

可是，那年九月雀兒喜的離家還是讓他們很傷心。為了把握剩下的每一刻，希拉蕊去加爾各答參加完德蕾莎修女的葬禮之後，馬上趕回家幫雀兒喜打包。柯林頓說：「我們跟雀兒喜之間關係一直滿親密的，這點讓我覺得很驕傲、很高興，而且非常、非常慶幸，她不在的時候，我會很想念她。」

的確，總統不惜中斷最重要的會議，就為了接她女兒打來的電話。而且雀兒喜是這個家的另一個夜貓子，他半夜玩撲克點時不怕沒有伴。柯林頓聲音帶著傷感地說：「電話不像以前那麼多，而且是少了很多，我們時常會轉到她的房間去看一看，」可是，他承認：「她就要走了，我們為自己感到難過，可是也為她高興，這裡比以前冷清多了……」

一個阿肯色州的朋友說：「她一直是她爸爸的掌上明珠，他們很親，但希拉蕊更像是她的知己，她們的關係很好，而且會互相開玩笑。」有一天雀兒喜問她母親：「如果我回家的時候，頭髮一邊剔光，一邊染成紫色，妳會怎麼樣？」

她媽媽說：「那是妳自己的頭。」

當他們在白宮幫雀兒喜辦了一個生日派對的時候，希拉蕊嘲弄地說：「我得趕快補充一點，幫三十六個青少年辦派對最好的方式，就是把安全人員跟軍隊通通找來。」

希拉蕊在她的報紙專欄上寫道：「我很怕比爾和我必須跟雀兒喜道別的那一刻……我想不通當初我為什麼要讓她跳過三年級，」後來她又嘲諷地說：「我正在想辦法離開我那空蕩蕩的家，幾乎每一個晚餐的邀約我都會接受。」

甚至就在跟她獨生女說再見的時候，又讓希拉蕊面對了另一個里程碑。希拉蕊說：「跟她的每一個生日相比，我女兒上大學這件事更是個轉捩點。」或許是這樣，可是雀兒喜離家上大學一個月後，為了讓她媽媽驚喜一下，她在十月底搭飛機回家，慶祝希拉蕊的五十歲生日。

希拉蕊提到她生日的大肆宣揚時說：「這正是那種你想要人人大張旗鼓的事」，可是，因為第一夫人是這個國家兩個最著名的戰後嬰兒潮成員之一，所以大家對她即將走過半世紀這件事都相當注目。「時代雜誌」以封面故事報導希拉蕊年屆半百的事，華盛頓還有她的故鄉芝加哥都舉行了許多宴會，此外，她還在芝加哥接受「歐普拉脫口秀」（The Oprah Winfrey Show）節目的訪問。

歐普拉問說：「妳不覺得自己現在最好看嗎？」

「有些三天我看起來還可以。」

在大多數是女性觀眾的熱烈掌聲中，歐普拉說：「真的，我覺得妳已經找到妳的風格了，我覺得頭髮，那就是了，那就是了。」

希拉蕊開玩笑說：「我們終於找到適合我的髮型了？」

可是希拉蕊看起來確實比以前有魅力，而且對跟他們最親近的人來說，總統和第一夫人的關係，似乎比過去那些年還要親密。到了一九九七年秋天，據白宮官邸的佣人透露，他們已經不再大聲爭吵了，而朋友和幕僚也越來越常看到兩人之間的親暱表現。至少有一次，當他動過膝蓋手術還在撐枴杖時，總統常常逗趣地對小孩子的樣子說，就像一九九二年大選期間他喉嚨聲啞時那樣：「喔，席達蕊，停妳給我一呸水。」甚至還談到填補空巢的事：有一小段時間，他們考慮再試最後一次，想生一個自己的小孩，然後他們跟大眾宣布他們正在考慮領養小孩。

在希拉蕊的一個五十歲慶生會上（這是場在華盛頓的麗池卡爾頓飯店的舞廳舉行），柯林頓好像沐浴在希拉蕊的光芒之下。希拉蕊的亮麗神采可能跟她的民意調查支持度有關，當時她的支持率是六成，創四年來的新高。

一個幕後內閣成員的妻子說：「她確實是光芒四射，好像她真的找到自己一樣，我們在跟總統講話的時候，突然間發覺他正注意看著房間另一頭的她，他說：『你們可以看看希拉蕊嗎？她今晚真的很美對不對？』」史蒂芬諾普勒斯也有同樣的看法：「希拉蕊被她丈夫摟著在舞池中漫舞，周圍環繞著家人和朋友那時候，我好像從來沒有看她那麼快樂過。」

然而，希拉蕊和雀兒喜都不曾懷疑過，這個為女兒離家而難過的父親、為妻子浴火重生而自豪的丈夫，就在同一個時間正背叛著他們。

沒多久，這個世界就被捲入性醜聞風暴當中，怪異而且常常很下流的細節像雪崩一樣撲天蓋地：一個愛調情的二十二歲實習生穿給總統看的藍色皮製內衣；電話性交、口交、在橢圓形辦公室的浴室洗手台內自慰射精；一個帽針、一副太陽眼鏡、一個瑪莎葡萄園的黑狗餐廳提袋；刺繡的護膝；當作信號的領帶；被總統當作性玩具的雪茄。還有「草葉集」，以及刊登在「華盛頓郵報」上，情人節路文斯基寫給總統的情詩。

路文斯基叫他「帥哥」（Handsome）、「討厭鬼」（The Creep）、「大討厭鬼」（The Big Creep），有時候則戲弄地叫他「大頭蛋」（Butthead），全看她當時的心情而定。她把他當作是她的「性愛知己」，並且跟他說她愛他。他回答：「這對我很重要，」可是從來沒有說過他愛她。總統說：「我不想對妳上癮。」

很多這些插曲的發生時間，雖然經過當事人的宣誓證實，可是還是讓人很難置信。第一

次是發生在一九九五年十一月十五日，正值預算問題導致政府停擺的高峰；第三次是新年除夕。一九九六年二月十九日的總統日，總統想要斷絕這段關係，可是一個月後卻用雪茄侵犯她。接下來的一次性交，發生在復活節那個星期天上完教堂之後，距離他的熟朋友商業部長隆恩‧布朗墜機身亡才不過幾天的時間。

在一通電話的對話當中，路文斯基發覺在他們談到飽受戰火蹂躪的波士尼亞時，他卻勃起了，這通電話最後以電話性交作結。另外一次她幫總統口交是在橢圓形辦公室的書房裡，柯林頓當時正在跟阿拉巴馬州的共和黨籍國會議員「桑尼」卡拉漢（"Sonny" Callahan）通電話，談論美國部隊在波士尼亞的部署情形。後來她又有一次幫柯林頓口交是在他跟迪克‧莫里斯透過電話討論政事的時候。

當希拉蕊去愛爾蘭作善意訪問的時候，還有當她跟雀兒喜在非洲成為頭條人物時，拜訪總統先生的則是路文斯基。柯林頓甚至當著家人的面偷情，而且還可以把她們都蒙在鼓裡。比如說，雀兒喜的十七歲生日隔天，路文斯基穿著她那件聞名全球的ＧＡＰ藍色洋裝，前去拜訪總統。

柯林頓跟路文斯基激情的幽會，以及他跟很多年輕女人的閉門會戰，幾乎都發生在這間有一張小書桌、一把皮製高背搖椅和一個大型地球儀，四面都是書的小書房裡，通常他會坐在搖椅上，而他的訪客則坐在書桌對面的迴轉椅。約翰‧甘迺迪的肖像掛在其中一面牆上，眼神朝下，沈默不語地目擊他的追隨者，跟一個小他二十七歲的年輕女人發生「不恰當」的行為。

每一次跟年輕女人的性交時候，柯林頓都把聖經擺在書桌上，翻到加拉太書的第六章第九節：

我們行善，不可喪志；若不灰心，到了時候，就會收成。

他在白宮屋簷下的行為，甚至包括與背疾奮戰以及使用枴杖這些事，柯林頓全都模仿他的偶像，幾乎到了走火入魔的程度。矛盾的是，他也越來越嫉妒甘迺迪，居然可以趁賈姬不在的時候，在白宮尋歡作樂而沒有惹禍上身。柯林頓現在刻薄地抱怨說：「記者總是幫甘迺迪掩飾，那他們幹嘛想要把我釘在十字架上呢？」

有時候，柯林頓好像巴不得被釘上十字架似的，比方說，他在偷情的時候，一向冒著被安全人員、管家、秘書和顧問們發現的危險，而讓書房的門稍微打開。有幾次，柯林頓差一點就被當場逮個正著。

一九九七年三月二十九日，希拉蕊和雀兒喜人在非洲的時候，柯林頓拄著枴杖蹣跚地走進書房，這次他同意做的不只是愛撫和口交。據路文斯基說，那是他們最後一次的性接觸。兩個月後，一九九七年五月二十四日星期六，陣亡將士紀念日之前的那個週末，柯林頓把路文斯基找來橢圓形辦公室。她戴著一頂草帽，而不是她的註冊標記貝雷帽，照慣例帶了禮物來：一件「香蕉共和國」的襯衫，和一個高爾夫球的拼圖。路文斯基相信總統愛她跟她愛他一樣深，對他即將要說的話毫無心理準備。

當時希拉蕊和雀兒喜正在白宮外面的游泳池內戲水，柯林頓把路文斯基帶到他的書房，跟她說要結束他們的關係。然後他跟路文斯基坦承，他的一生就是一套謊言，從他小的時候，他就過著連他母親都不知道的秘密生活，跟希拉蕊結婚以後還是沒變；柯林頓說，多年來他有過

「幾百次」婚外情，讓他很後悔。他告訴路文斯基，在他四十歲的時候，他的婚姻讓他很不快樂，他考慮要離婚，可是後來為了雀兒喜決定「收斂」，設法挽救他的婚姻。然後，他們兩個就開始痛哭。

就跟柯林頓生命中來來去去的無數女人一樣，路文斯基很少想到希拉蕊。路文斯基確實見過第一夫人，她們還握過幾次手。在公開聚會中，即使希拉蕊站在他旁邊，柯林頓也會微笑或揮手跟路文斯基打招呼。

結果，路文斯基很容易就把第一夫人當作是「邊緣人」，兩個將婚姻建立在崇高智性層面上的「傑出」人士之一。路文斯基說：「有幾次我想過，也許他的任期結束後，他們就會分開，他就恢復自由身了。另外一些時候，我就是接受他們會永遠在一起的事實。」路文斯基給希拉蕊取的綽號是：巴巴（Baba），俄羅斯頭巾（babushka）的簡稱。

柯林頓挑了另外一個節日──一九九七年七月四日，再次砲轟路文斯基。路文斯基當時已被轉派到五角大廈，這一次他找她到橢圓形辦公室，是為了教訓她不該威脅說，要把他們偷情的事告訴她父母親。他警告她「威脅美國總統是犯法的行為」。

聽到這句話，路文斯基的眼淚掉了下來，柯林頓過去安慰他。他們一直愛撫，直到路文斯基發現一個園丁就在窗戶外面工作，他們才移到浴室門邊。

他抱著她，摸著她的黑髮說：「我希望能多一點時間跟妳在一起，我希望我有更多的時間陪妳。」

她滿懷希望說：「或許三年後你就可以這樣了。」

「我不知道，三年後我可能是孤單一人。」

路文斯基嚇了一跳，難道這句話的意思跟她想的一樣，他結束公職之後，會跟希拉蕊離婚？她不想給他壓力，於是說：「我覺得我們兩個很合得來。」

他說：「是啊，可是當我七十五歲，一天要小便三十次的時候，我們怎麼辦？」

她回答：「我們會有辦法解決的。」

總統隨口說出「三年後會一個人」的話，讓路文斯基技巧性地探究他跟希拉蕊之間的關係。她說：「我知道這不關我的事，可是我覺得你和你太太的關係，是建立在很多人無法理解的層面上，我不會懷疑你們之間有很深的感情，可是對我來說，我認為她的眼神很冷，你好像需要非常多的關注，對你唯一重要的人是你的女兒，你是個很有愛心的人，你需要那樣子的關懷，而且我覺得你值得。」

然而，沒多久路文斯基就發覺，柯林頓的說詞其實是很自私的。她跟總統的調度人維隆‧喬丹碰面，討論幫她找工作的事，她問他是否覺得柯林頓會一直跟希拉蕊在一起。

喬丹說：「沒錯，他會，同時他也應該做。」他後來說，他發現路文斯基提到總統會不會離婚的問題「令人震驚而且讓人困擾」。

當然，這個背景雄厚的華盛頓律師非常清楚柯林頓的偷腥行為，他輕快地補充說：「當他卸任的時候，可能你們兩個會開始談戀愛。」這個說詞正代表著老奸巨猾的喬登。被問到他跟總統都在聊什麼，而且沒有攝影機在拍他的時候，喬登一貫的回答只有一個字…「性」。

當然，希拉蕊不是路文斯基唯一的對手。此外，路文斯基也不是柯林頓認識的所有女人當中（不管有沒有感情牽扯）第一個被一群女守門員圍堵的人，這群女人被柯林頓認識的阿肯色州女性朋友稱為「梭子魚」（加勒比海的一種兇猛魚類）。據一個跟他認識超過二十年，純屬朋友

關係的女人說：「如果你是女人，而且想跟柯林頓講話的話，你就是沒辦法靠近他，因為不管你是誰，梭子魚把別的女人全當作對手，她們的任務就是不讓別的女人靠近比爾。」

其中之一是瑪夏‧史考特，她是柯林頓以前的「嬉皮女友」，文森‧弗斯特死的時候，她曾經跟柯林頓共度兩個晚上。路文斯基怪罪史考特害她不能回白宮，對柯林頓夫婦最親密的一個朋友來說，這種說法見怪不怪。在林肯廳的臥房住了一個晚上之後，這位友人碰到了她以前在阿肯色州就認識的史考特，她問史考特：「那妳最近都在做什麼？」

史考特馬上回答：「忙總統的事。」

然後還有柯林頓的「親親表妹」凱薩琳‧寇尼李爾斯，以及堅持一天要單獨跟總統共處二十分鐘的前任空姐黛博拉‧胥芙。柯林頓的一個老朋友說：「在阿肯色州也一樣，我以前常常問貝絲‧庫爾森（Beth Coulson，柯林頓傳聞中的情人之一，被任命為州法官）是不是真的，她會露齒一笑說：『比爾總會在慢跑的時候，順道過去「喝水」』，這些女人想要她們的朋友知道這件事，然後馬上出去跟媒體否認一切，可是她們要先確定你知道。」

除了其他人以外，最讓路文斯基氣急攻心的，莫過於豔光四射的金髮美女艾莉諾‧孟岱爾（Eleanor Mondale），她是前任副總統瓦特‧孟岱爾的女兒，現在是哥倫比亞廣播公司娛樂新聞的記者。一九九六年夏天在洛杉磯拜訪期間，艾莉諾‧孟岱爾在柯林頓的飯店房間待到凌晨三點半，然後隔天跟他一起慢跑時，設法想要擺脫狗仔隊。當路文斯基質問他這件事的時候，他大吼說：「你以為我會笨到跟一個我正在偷情的對象去跑步嗎？」

路文斯基回答：「你要我回答嗎？」

一九九七年十二月六日，路文斯基帶了一堆禮物到白宮，包括一個聖塔「莫妮卡」的星巴

克咖啡杯、一個純銀的古董雪茄盒、一條領帶，還有一本談塞奧多爾·羅斯福的書。被告知總統正在跟他的律師開會，路文斯基在白宮西北大門等了四十分鐘，直到一個穿制服的安全警衛提到，柯林頓事實上是跟離過兩次婚（一次持續了三個月，另一次是十六個月）的艾莉諾·孟岱爾在橢圓形辦公室。

據一個警衛形容，路文斯基「氣炸了」，甩頭就走。當她後來指責總統背著她跟孟岱爾往來時，他生氣地回答說：「我沒有跟她談戀愛，那是胡說八道，事實上，我撮合她跟她現在的男朋友在一起。」

一個月後，路文斯基再一次有理由嫉妒。一九九八年一月柯林頓和希拉蕊在維京群島（Virgin Islands）度假的時候，被拍到兩人在海灘的樹叢間共享溫柔時刻，親膩地擁抱，然後穿著泳衣共舞的照片。

這些照片登出來的時候，白宮出言抗議，可是很多媒體界的人都相信，外界一直在傳他們的婚姻只是冷酷無情的安排，所以柯林頓夫婦故意擺出相親相愛的樣子，好讓這個持續不斷的謠言不攻自破。可是，就算全美國的報紙頭版都刊登了這些平淡無奇的發胖總統照，還是很難相信這樣的曝光率是國際性的。希拉蕊的說法讓人頗為信服：「去問任何一個五十歲的女人，看她願不願意穿泳衣拍照。」

路文斯基深信，柯林頓和希拉蕊之間這樣子難得一見的輕鬆親密片段是真的，讓她為之心碎。後來，看到總統否認她跟「那個女人」發生過性關係時，路文斯基傷心欲絕。她說：「我覺得好像個垃圾，我覺得很髒，我覺得被利用了⋯⋯回想過去，我太年輕、太愚蠢、太相信人了。他怎麼能夠這麼殘酷地調戲我？」她不只一次想要自殺。

一九九八年四月一日，鮑伯‧班內特打電話告訴他們消息的時候，柯林頓和希拉蕊正在地球另一邊的塞內加爾（Senegal），結束為期十二天的非洲訪問。毫無預警地，美國區域法庭法官蘇珊‧韋伯‧萊特撤銷寶拉‧瓊斯控告總統的案子，理由是，雖然據她宣稱，他對她性騷擾，可是她卻無法證明她因此受到任何實質的傷害。

柯林頓不可置信地問道：「這是愚人節的惡作劇嗎？」

「你不是在要我？」

「不是，總統先生。」

經過這個律師的再三保證絕不是愚人節的惡作劇，柯林頓才把這個消息告訴希拉蕊，讓她很開心。至於華府，總統的助理處於其中一人所形容的「欣喜若狂」狀態。可是回美國之後，柯林頓還得面對肯尼斯‧史塔帶給他的很多麻煩，所以最好別讓人看到他為之竊喜的樣子。那天他和希拉蕊取消去一家餐廳吃飯的計畫，改在旅館套房裡慶祝。甚至在她上床睡覺之後，總統還跟助理熬夜不睡，抽雪茄、彈吉他、玩非洲東道主送給他的小鼓。

寶拉‧瓊斯接到手機電話，得知這個消息時，正開車在加州公路上。她掛掉電話，把車停在路邊，開始哭泣。

對柯林頓和希拉蕊來說，接下來幾個月其實在沒什麼好歡欣鼓舞的，因為國會和全國人民都毫不寬待地要求罷免總統。一九九八年八月十三日柯林頓坦承偷情之後，依然餘波蕩漾，在他們結束了瑪莎葡萄園的假期，雀兒喜回史丹福上課以後，希拉蕊陷入了極度沮喪。九月，他們前往莫斯科途中，她宣稱她「過得還好」，可是事實證明，他們兩人之間的關係真的很緊張。柯林頓和希拉蕊從不正眼看對方，避免碰觸對方，而且從來不跟對方講話。一個白宮的高層助

理承認，那時候，醜聞把他們的婚姻變成「一場情緒大混戰」。

到了十月份，希拉蕊好像又恢復了一點往昔的鬥志。她完全清楚一九九八年的國會選舉，將是決定她丈夫去留的複決投票，所以她擬出了一個大膽的新競選策略。當柯林頓蹲在白宮，偶爾出席私人募款活動的時候，受歡迎程度於今為最的希拉蕊則是出去為民主黨員奮戰。因為太驕傲而不容許自己被當成怨婦，接受外界的憐憫，所以當她在全國巡迴演講時，硬是擺出堅強樂觀的樣子。途中，她還設法抽空讓「時尚」雜誌拍封面照。

大選結束之後，共和黨幾乎喪失了眾議院的全部江山，丟掉了幾個州長席次，只留住了他們在參議院的席次。共和黨的瓦解迫使柯林頓頭號大敵紐特·金瑞契辭去眾議院議長的職位。

在攝影機面前，柯林頓和希拉蕊是對毫無嫌隙的伴侶，選後第三天，兩人手牽手面帶微笑出席白宮的正式餐宴。選舉當天晚上，柯林頓跟助理關在幕僚長爾斯金·包爾斯的辦公室，上網看開票前的民意調查。同時間，希拉蕊邀了幾個女性朋友到白宮的視聽室看改編自湯尼·莫理森（Toni Morrison）的小說，由歐普拉·溫福瑞主演的新電影「心愛的人」（Beloved）。當晚是他們在選舉上大獲全勝的一次，可是總統和第一夫人卻表現得好像兩人無話可說似的。

隨後幾個月，希拉蕊請教了幾個憲法專家，並定期跟總統的律師開會。可是她很少直接跟她丈夫說話。隨著時間過去，第一夫人一直沒有公開宣布支持她丈夫，不只讓他的支持者憂心忡忡，總統本人也是。當他的資深幕僚去找她的助理，小心翼翼問說，這樣的聲明何時能盡快公布時，被潑了一大盆冷水。總統的手下被告知，這樣的聲明要不要公布以及何時公布，由第一夫人決定。

突然間有人傳言，在柯林頓最需要她的這個節骨眼上，希拉蕊決定要疏遠他，以便保住自

己的政治前途。當然她是既受傷又生氣，一個柯林頓家的朋友對她丈夫瞭解他的所作所為，是不被接受的錯誤行為，否則她不會那麼快出面為他辯護。這是非常私人的事。」另一個朋友說：「她真的不介意看他坐立不安一陣子。」

史塔報告出爐之後才幾個小時，柯林頓就在白宮的祈禱早餐會上，一把鼻涕一把眼淚地說了一番懺悔的話。看著自己手寫的筆記，他承認他「不夠悔悟」，並且承認他「一定會為他所犯的罪接受譴責」。他也請求家人、朋友、幕僚、內閣成員、美國人民，以及「莫妮卡·路文斯基與她家人」的原諒，他繼續跟牧師說，他會交代他的律師，針對他做偽證和妨礙司法的指控「提出有力的抗辯」。

柯林頓的淚眼苦肉計顯然感動了希拉蕊，她告訴幕僚，他準備要「改過向善」讓她覺得很驕傲。可是當他們一起出現在民主黨商業顧問委員會（Democratic Business Council）時，好像很不習慣對方在身邊。在她介紹完總統之後，他尷尬地擁抱她，她則是不太由衷地拍拍他的背。

那年的聖誕節期間，他們奮力想躲過無法避免的眾議院彈劾表決，白宮二樓的氣氛依然是寒意逼人。連他們最親近的阿肯色州友人，到白宮二樓跟柯林頓夫婦一起用餐時，都坐立難安，其中一人說：「他們以前的常常會有精彩激昂的辯論，那是讓他們很興奮的事情之一。」那麼現在呢？據他們的客人說：「他們兩個都快快不樂，很焦慮，她在跟他冷戰，而他則是咬緊牙關硬撐……」另外一個朋友則是嘆氣說，官邸內的氣氛「非常不一樣」。

雖然彈劾聲浪四起，可是希拉蕊和柯林頓還是肩並肩坐在地圖廳，一起接見節日訪客，這間房間就是他當初對大陪審團說謊的地方。他們跟訪客閒聊以及擺姿勢拍照時，看起來好像很

快樂、很放鬆，可是訪談一結束，他們二話不說馬上分道揚鑣。後來在以色列訪問期間，柯林頓夫婦不像往常一樣手牽著手，電視攝影機甚至捕捉到柯林頓伸手要拉他太太的手，可是她卻直覺反彈不讓他碰的明顯畫面。

然而到了十二月底，彈劾表決時刻日漸逼近，希拉蕊前去國會山莊拉攏議員。在一場跟民主黨眾議員關門討論的會議上，她聲明她是以「深愛並支持丈夫的妻子身份」到這裡來，她丈夫即將被「反對柯林頓所有計畫的」敵人「逐出白宮」。她繼續說，彈劾行動「不只是針對我丈夫，還針對憲法」。

紐約國會議員傑洛德‧納德勒（Jerrold Nadler）說：「她很堅決而且大膽，她所傳達的訊息是，自從他擔任公職之後，他們就一直在找碴。」她獲得了六次的起立鼓掌，當她說完之後，民主黨眾議員列隊擁抱她。套用一個國會議員說的話，他們離開的時候一邊在想的是「如果希拉蕊能夠原諒他，把這件事丟在腦後的話，那麼我也可以。」

希拉蕊再一次證明她是這個家的政治鬥士，她的力量不是放在背叛她的丈夫身上，而是利用這個背叛打擊他們的政敵身上。柯林頓夫婦的一個朋友在「美國新聞與世界報導」（U. S. News & World Report）節目上說，希拉蕊說服自己，這件醜聞「只不過是討伐他（還有她）的行動，『敵人』這檔事是非常、非常強大，而且合為一體的力量」。

專欄作家葛羅莉亞‧柏格（Gloria Borger）寫道：「她嫁的這個傢伙相信政治就是化敵為友，朋友說她的態度是，一日為敵，終生為敵，應該被流放邊疆，徹底消滅。」

甚至在他們的世界眼看要四分五裂時，柯林頓卻好像在贏得希拉蕊的原諒上大有斬獲。他滿懷希望跟一群支持者說：「當然啦，我甚至不知道怎樣才能一語道盡，希拉蕊為我們的成就

當柯林頓突然宣布，第二個被彈劾的總統。

八年的詹森之後，眾議院議長因為他個人的性醜聞而辭職，這個「好棒的」消息時，人

他的一小群朋友走去另一個房間，觀看眾議院的投票情形，結果他成了美國歷史上，繼一八六

道這樣說很不應該，不過李文斯頓辭職了，這件事真是太棒了！實在是大快人心！」然後他跟

然而，回到聚集在橢圓形辦公室外面的友人身邊時，總統卻是興高采烈的樣子，他說：「我知

讓柯林頓施壓力，讓他不得不出面說明他為何不該辭職。

不過，在開始之前，總統被請到橢圓形辦公室外面，繼備受爭議的紐特‧金瑞契之後接任

眾議院議長的國會議員羅伯‧李文斯頓（Robert Livingston），因為他自己過去的婚外情，

剛剛跟全國宣布辭職。李文斯頓敦促總統也應該辭職，以「彌補他造成的傷害」。李文斯頓聲

明：「我必須以身作則，我希望總統能夠跟進。」第一眼看來，這個令人震驚的行動是為了對

橢圓形辦公室，看他錄製每週的廣播演說。

不過這還是阻擋不了必定要發生的事。一九九八年十二月十九日星期六，眾議院準備投票

說：「那只是時間的問題而已……她狂愛著那個男人。」同一時間，柯林頓本人照常做事，邀請了一些親近的友人到

對聽眾來說，那個時刻他好像要贏回她的心似的，希拉蕊一個認識多年的朋友感慨地

家也應該因此而愛他才對。」

在他望著她時，希拉蕊拭去了眼角的一滴淚水。柯林頓說：「因此我愛她，可是我們的國

認為她做這些事的時候，所處的局勢比任何之前做這些事的人要來得困難很多……」

所做的一切。」然後他滔滔不絕地列舉她的成就、她的行程，「還有成千上百件其他的事，我

在橢圓形辦公室的友人之一說：「我們全部都傻住了，可是總統卻很興奮、很愉快。眼看著他的敵人一個接一個這麼做，他絕不可能為任何原因辭職的。所以從他的角度來看，他被彈劾那一天可說是他的好日子，比爾就像一個進了糖果店的小孩。」

總統和希拉蕊都緊盯著電視螢幕，觀看表決過程的報導，可是他們現在已經習慣分開了，所以他在他的西邊辦公室，她則是在樓上的寓所裡，各看各的電視。

對她自認為這是共和黨想推毀她跟她丈夫這件事，希拉蕊越想越氣憤，所以她跟柯林頓手再次表現他們的團結一致和反抗決心。在眾議院的歷史性表決之後，總統、第一夫人和大約兩百個面帶微笑揮手的國會支持者，在白宮召開一場激勵大會，民主黨參議員羅伯‧拜爾德（Robert Byrd）後來氣憤地說：「展現了異常愚蠢的傲慢自大，前所未見。」

電影「搖擺狗」（Wag the Dog）指控他下令轟炸海珊，以分散大眾對彈劾案的注意力，隨之而來的反彈讓柯林頓的支持者憂心忡忡，認為總統不知悔改的人大聲揶揄「他就是搞不清楚狀況」。他們說的沒錯，一個手足無措的顧問說：「他當自己是個被折磨者包圍的受害者。」眾議院表決之後隔天，被問到遭罷免的感覺時，柯林頓聳聳肩回答：「還好。」

事實上，在那個陰沈的十二月天踏入白宮的國會議員，對希拉蕊的支持度跟對總統一樣高。俄亥俄州的民主黨國會議員丹尼斯‧庫辛尼須（Dennis Kucinich）說：「她太優秀了，美國很幸運此時能有這樣一個女性來領導國家，每個人都瞭解，現在她就跟總統一樣是國家的領導人之一。」

雀兒喜跟她父母親一樣也擺出勇敢的神情面對外界，掩藏內心的痛苦。雪上加霜的是，總統千金剛跟她交往半年的史丹福泳將馬修‧皮爾斯分手。可是彈劾表決時人在家裡的雀兒喜，

還是保持堅強樂觀。那天晚上，雀兒喜衝進她母親正在招待朋友的房間，說：「我得走了，我要去參加派對，已經遲到很久了，我朋友會把我殺了。」

由此依法判定，前述威廉‧傑佛森‧柯林頓之前述罪名。

一九九九年二月十二日，美國最高法官威廉‧瑞恩奎斯特（William Rehnquist）以這番話結束了這個國家長達一年的彈劾惡夢。五個星期的審判當中，包括路文斯基、維農‧喬丹和柯林頓的顧問悉尼‧布魯曼索爾的錄影作證之後，參議院的表決結果中，總統的偽證罪名是五十五對四十五票，妨礙司法罪名是五十對五十票，這兩項罪名都因為沒有過半數而無法定罪。

當他們的同胞守在電視機前面時，柯林頓一家自信參議院的四十五個民主黨員當中，不會有人背叛他們，所以照常做自己的事。雀兒喜照常回史丹福上課，希拉蕊則在官邸招待幾個親近的朋友，同時間柯林頓則在白宮的健身房裡運動、淋浴，然後穿上乾淨的白襯衫和藍白圖案的領帶，隨後為他即將對媒體發表的一百二十九個字的聲明，做最後的修飾。

柯林頓獨自站著，表情嚴肅，不想讓六週前眾議院表決彈劾的場景再次重演。他說：「現在參議院已經完成憲法賦予的責任，為這個案子做出結論。我想要為我先前言行而導致這些事情的發生，並造成國會及美國人民的極大負擔，再次跟美國人民致上最大的歉意。」

美國廣播公司的山姆‧唐納德森（Sam Donaldson）起立問道：「總統先生，在你心中是否能夠原諒，並忘記這件事呢？」

總統回答：「我相信任何請求別人原諒的人，必須要有原諒別人的心理準備。」

在參議院表決他父親無罪之後幾個月，雀兒喜的幸福成了她母親最關心的事。在史丹福唸完二年級課程的雀兒喜，比她的七個室友早起床，獨自坐在廚房看她父母親接受「今日美國」

節目的訪問。她最親近的朋友沒有一個人敢提彈劾的事,據其中一個說:「她完全不動聲色。」柯林頓家的老友南希·辛德曼(Dr. Nancy Snyderman)醫生說:「雀兒喜跟她母親一樣堅強,她就是這樣被教育長大的。」

然而羅傑跟「Paris Match」說,這件醜聞「深深衝擊了」雀兒喜,而且希拉蕊顯然擔心這件事的長遠影響。一個希拉蕊的朋友說:「當她談到這件事對雀兒喜的影響時,你才會聽到她的聲音哽咽。讓她最悲傷痛苦的就是這件事⋯⋯因此,如果她真能完全原諒他的話,我會很驚訝。」

同時間,希拉蕊在一九九九年的民意調查支持度很高,民主黨惠她角逐公元兩千年的紐約參議員寶座。追隨柯林頓四分之一個世紀,在公開的生活中她成了最受歡迎的人物,民主運動人士瑪麗·路易斯·歐特斯(Mary Louise Oates)說:「柯林頓執政這些年,最重要的遺產將是希拉蕊·羅德漢·柯林頓。」

當然,離開白宮之後,參議院只是希拉蕊幾個可能的機會之一。如果亞爾·高爾繼她丈夫之後成為總統的話,她幾乎肯定會被任命為美國的大使。她可以寫自傳賺取五百萬美金,或是成為某家大公司的總裁,或是在一流的大學教法律。然後還有其他的參議員選舉,如果她願意等的話,二○○二年在阿肯色州有一個席次,二○○四年她故鄉伊利諾州也有另外一個席次。

可是在她衡量所有的可能機會時,沒有一個機會,比跟紐約市民愛戴的共和黨市長魯迪·吉利阿尼(Rudy Giuliani)激烈對抗角逐參議員席次,更加吸引她,或許她把眼光放在親自出馬競選二○○二年或二○○八年的總統大選也說不定。讓希拉蕊覺得特別可信的推論是⋯另一個贏得紐約參議員席次的北方人就是羅伯特·甘迺迪,他隨後也曾角逐總統寶座。

當資深紐約國會議員查理・雷恩久（Charlie Rangel）首次提出這個想法時，柯林頓並不需要被遊說，雷恩久說：「我從來沒有見過他為別的事這麼興奮過。」

被問到希拉蕊參選的事情時，柯林頓說：「這是她必須做的一個決定，如果她真的參選，那就太好了，我想她當參議員應該會很出色。」直到現在，柯林頓夫婦對卸任後要住在哪裡仍未達成協議，在小岩城的柯林頓總統圖書館，一直會是他們的基地，可是其餘的時間，他想要在洛杉磯跟他從事的演藝事業的朋友共度，而她則是說要在曼哈頓定居。如果希拉蕊競選參議員而且當選的話，她大部分的時間會待在她非常討厭的城市：華盛頓。

如果她決定參選的話，另外還有一個更不看好的潛在問題。參議員選舉期間，從白水事件到檔案事件的所有醜聞，幾乎一定會再次成為人們關注的焦點。此外還有柯林頓，一個親近的友人：「我們都記得一九八〇年他競選州長落敗，有兩年離開公職時發生的事，比爾基本上瘋狂迫求性愛。到時希拉蕊在參議院忙著為紐約爭取權益時，我們非常擔心這件事會再演。」一個長期的顧問也有同感：「如果希拉蕊當選了，比爾的自大不會接受這件事，他會比現在更不能控制他的衝動，他絕對會失控。」

不管她選擇哪一條路，希拉蕊都對追求她自己的夢想抱持著希望，而且感激她丈夫的支持。這並非是她不能指望的事，一個阿肯色州的老友說：「他可能一切都要聽她的，他現在差不多完全屬於她了。」

相反的，對很多人來說，至少在情感上，柯林頓好像還是占上風。在一個由演員亞利克・包德溫（Alec Baldwin）和他太太金・貝辛格（Kim Basinger）作東的長島（Long Island）餐宴上，柯林頓夫婦顯然對彼此很冷漠，直到她站起來講話，狂熱地敘述他的成就和未來的夢

想時，讓眾人，顯然還有柯林頓都很驚訝。當她介紹他的時候，總統一躍而起，上前擁抱她，一個吃驚的賓客說「就像瑞特・巴特勒（Rhett Bulter）迷住了郝思嘉（Scarlett O'Hara）一樣」。看到這一幕，紐約州民主黨主席朱蒂絲・霍普（Judith Hope）觀察說：「他就是一直讓這個女人迷戀著他，一而再、再而三，這樣子的化學作用無法作假，她沒辦法抗拒他。」

甚至在瓊妮塔・布洛瑞克出面指控他強暴時（柯林頓和希拉蕊都把它當作是政治陰謀而草草打發），柯林頓仍舊繼續長篇大論地強烈抨擊折磨他的右翼人士。在哥倫比亞廣播公司丹・瑞勒（Dan Rather）的訪談中，柯林頓令人混淆地宣稱，他「很驕傲」自己在彈劾期間以「捍衛憲法」，為美國的年輕人樹立了一個典範。

柯林頓的阿肯色州友人跟柯林頓的華盛頓友人說：「我擔心只要比爾一天不承認他有一個問題，而且尋求協助的話，這一切就會再度重演。」

柯林頓的華盛頓友人跟柯林頓的阿肯色州友人說：「它早就已經重演了。」

二月二十六日星期五，比佛利山的世紀廣場飯店（Century Plaza Hotel）舞廳。距離參議院的彈劾判決不過兩週，可是據「洛杉磯時報」（Las Angeles Times）後來報導說，參加民主黨全國女性領導人論壇（Democratic National Committee Women's Leadership Forum）募款活動的群眾「很吵鬧」；別著小薩克斯風別針，以對今晚的主要演講人表示敬意的捐款人，繞著熱鬧喧囂的「壞巫毒老爹」（Big Bad Voodoo Daddy）即興爵士樂團旋轉。一個苗條醒目的年輕金髮美女，緊握著晚宴提袋起身離開，穿越桌子間的走道往出口走去。一到外

面，她就往女盥洗室的方向走了幾步，這時有人拍了一下她的肩膀，她回頭一看是個穿黑西裝、戴耳機、一臉嚴肅的高大男人。

這個陌生人秀出他的安全人員證件說：「對不起，小姐，總統想知道妳能不能上樓，跟他一起喝一杯……」

接下來那個月，一個痛苦的陸軍軍官跟她的直屬上司抱怨說，總統接下來又在另一個華盛頓的盛大宴會中，對她「毛手毛腳」，她的指揮官明白告訴她：「就當沒這回事。」

一個近三十年的密友，與柯林頓大部分朋友的想法一樣，他說：「他們絕不會分開，我是說永遠不會。」

不過，關鍵問題還是存在於：柯林頓和希拉蕊彼此相愛嗎？或者，那是基於權力考量的協議？兩者的答案都是「是」，就像約翰·甘迺迪即使追求別的女人，仍舊欣賞賈姬的優雅、美貌和勇氣，柯林頓也很敬畏希拉蕊的聰明、膽量和不變的忠誠。對她來說，他代表的不只是通往權力的大道（廣義來說就是成大事業的方法），而且最重要的是，一個歷史上的重要人物。兩人合在一起，便成了歷史上最有權勢的夫妻。

當柯林頓自我毀滅式的行為，破壞了這份共同的敬意時，他們的女兒成了維繫這份婚姻的重心。結果，雀兒喜成了捍衛她自身權利的英雄。雖然被她景仰的父親背叛而且當眾羞辱，她仍把內心的痛苦藏在勇敢的微笑之下，就像她母親一樣，勇敢地照常做自己的事。希拉蕊和雀兒喜在這場危機當中所表現出來的尊嚴，連總統的頭號政敵都為之驚嘆。就像亞瑟·須勒辛格（Arthur Schlesinger Jr.）有一次提到賈姬·甘迺迪時說的，她們有種「英勇」風範。

最後，這兩個女人都需要這樣的特質，才能忍受私下與公開的長期折磨，她們的這個歷程

具備了希臘悲劇所有的要素。希拉蕊的致命缺陷是柯林頓，而柯林頓的致命缺陷則是，而且永遠都會是，他自己。